CATALOGUE

DE FONDS

ET D'ASSORTIMENT

DE

FRANÇOIS DELARUE

ÉDITEUR D'ESTAMPES — COMMISSIONNAIRE — IMPRIMEUR

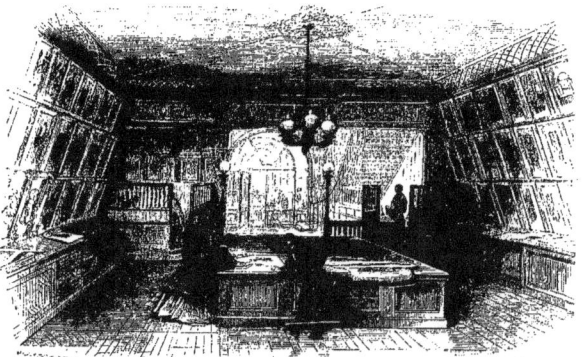

PARIS
MAGASINS DE VENTE, GALERIES ET ATELIERS

18, RUE J. J. ROUSSEAU

CATALOGUE

DE FONDS

ET D'ASSORTIMENT

DE

FRANÇOIS DELARUE

ÉDITEUR D'ESTAMPES — COMMISSIONNAIRE — IMPRIMEUR

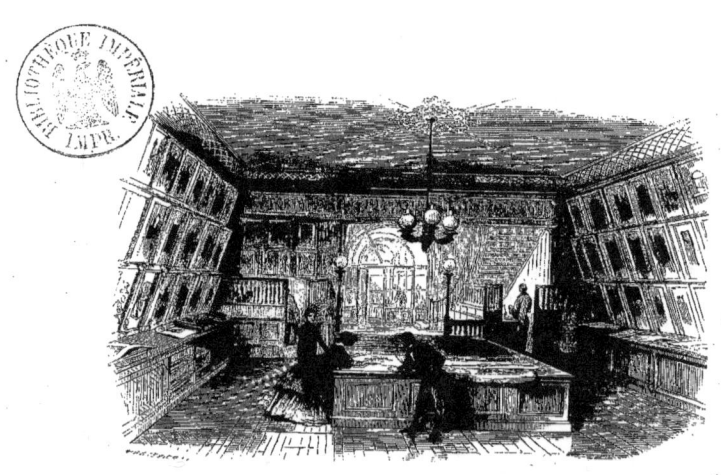

PARIS
MAGASINS DE VENTE, GALERIE ET ATELIERS
18, RUE J. J. ROUSSEAU
1858

CATALOGUE
DE
GRAVURES ET LITHOGRAPHIES

TABLE DES MATIÈRES

GRAVURES AQUA-TINTA. MANIÈRE NOIRE. MEZZO-TINTE. — Sujets d'histoire, de genre et autres (format en largeur)	5 à	5
— — — (format en hauteur)	5 à	7
— — Sujets bibliques et religieux (format en largeur)	7 à	8
— — — (format en hauteur)	8 à	9
— — Sujets gracieux, têtes de femmes	9 à	10
GRAVURES AU BURIN	13 à	14
LITHOGRAPHIES. Belles Collections de sujets d'histoire, de genre, etc., etc.	17 à	25
— Relatives à la guerre d'Orient	27 à	29
— Sujets de fantaisies, format en largeur	33 à	35
— — format en hauteur	35 à	40
— Sujets nus. — Amours mythologiques. — Scènes de mœurs	43 à	45
— Sujets religieux	49 à	55
— Chasses et sujets de Chevaux	59 à	61
— Panoramas et grandes Vues. — Vues à vol d'oiseau. — Vues monumentales et pittoresques. — Voyages et Excursions	65 à	77
— Eaux-fortes. — Sujets artistiques et Ouvrages d'art	81 à	84
— Costumes et portraits	87 à	90
PUBLICATIONS SPÉCIALES A L'ÉTUDE DU DESSIN DANS TOUS LES GENRES. — Figure. — Paysage. — Genre. — Animaux. — Ornements variés. — Architecture. — Fleurs et Fruits. — Oiseaux. — Marine, etc., etc.	93 à	109
L'ART DU DESSIN, collections de *Manuels élémentaires* pour tous les genres d'*Études*	110	
CARTES GÉOGRAPHIQUES ET ATLAS	113 à	115
MODÈLES D'ÉCRITURE. TABLEAUX ÉLÉMENTAIRES ET SYNOPTIQUES DES ARTS ET DES SCIENCES. — Trophées et Attributs. — Vignole et ouvrages d'Architecture. — Meubles. — Siéges et Tentures	119 à	121
CHEMINS DE LA CROIX. SUJETS DITS ORDINAIRES. DENTELLES. SURPRISES	125 à	127

Nota. — Cette table deviendra inutile sitôt que le premier supplément paraîtra, puisque l'ordre adopté sera par cela même interverti; mais elle pourra servir jusqu'alors, et, plus tard, chaque fois que l'on aura besoin de consulter cette partie primitive du Catalogue.

OBSERVATIONS GÉNÉRALES

1° La dimension de toutes les gravures ou lithographies dont se compose mon Catalogue *est toujours indiquée en centimètres*, sans aucune marge.

2° Les sujets formant *pendants* ou *collection* sont groupés en lignes serrées, et l'on reconnaîtra qu'une nomenclature quelconque cesse d'appartenir à celle qui précède ou à celle qui suit, lorsqu'on trouvera des *intervalles en blanc*.

3° Quand un sujet indiqué ne s'établit pas de telle ou telle manière, ou bien encore qu'il ne se vend pas en noir ou en couleur, on a mis des *guillemets* au lieu et place.

4° Les épreuves *avant la lettre* se vendent ordinairement *le double du prix marqué*. Quand il s'agit de *gravures au burin*, les divers états des planches entraînent des désignations si nombreuses, et sont tellement sujettes à des variations de prix continues, qu'il m'a été impossible de les comprendre au nombre des renseignements que je pouvais donner.

5° Tous les ouvrages par collections se vendent en *feuilles séparées*, à moins qu'il ne soit fait mention du contraire.

6° Pour accélérer l'expédition des demandes que l'on voudra bien m'adresser, il sera indispensable d'y joindre les noms de plusieurs maisons notables où je pourrai prendre les renseignements en usage dans le commerce. Cette remarque est seulement applicable aux personnes qui ne seraient pas encore en relations avec ma maison.

7° J'accorde au commerce une remise sur les prix marqués au Catalogue.

8° Les personnes qui désireraient se faire expédier en *remboursement* sont priées d'envoyer préalablement des arrhes, si toutefois nous ne les connaissons pas.

9° Ce *Catalogue* annule tous les précédents, puisqu'il contient LES DERNIÈRES NOUVEAUTÉS EN TOUS GENRES. Cependant, pour le tenir toujours au niveau des désirs de ma clientèle, je m'empresserai de publier un *supplément* au 1ᵉʳ janvier de chaque année, où l'on trouvera les divers genres d'éditions parues dans l'année écoulée.

10° Indépendamment de mon *Catalogue* complet, que je serai heureux d'envoyer à toute personne qui m'en fera la demande, je tiens à la disposition de messieurs les professeurs UNE BROCHURE ou EXTRAIT de la partie qui les intéresse le plus, c'est-à-dire *des publications spéciales à l'étude du dessin*.

AVIS IMPORTANT

Les personnes chargées de représenter ma maison comme voyageurs devront être munies d'une lettre écrite et signée de moi.

S'ils ne peuvent fournir cette marque indispensable à la qualité qu'ils prendraient, j'engage vivement le commerce à leur refuser sa confiance.

GENERAL REMARKS

1° The size of all the engravings or lithographs contained in my Catalogue *is always given in centimetres* exclusive of all margin.

2° The subjects forming *pairs* or *collections* are grouped in close lines, and it will be recognised that any nomenclature whatever ceases to belong to that which precedes or to that which follows it when separated from them by *blank spaces*.

3° When any subject indicated is not got up in such or such a manner or again if it be not sold uncoloured or coloured *inverted commas* will fill its room and place.

4° Proof engravings *before the letter* are usually sold at *double the price marked*. As to *Burined engravings*, the different states of the plate lead to designations so numerous, and they are so liable to continual variations of price that I have found it impossible to include them in the number of the various informations that I might give.

5° All works forming collection are sold by *separate sheets* unless the contrary be mentioned.

6° To accelerate the execution of the orders that may be addressed to me, it will be indispensable to annex to them the names of several well known houses where I may make the enquiries usual in trade. This remark applies only to persons having as yet had no dealings with the house.

7° An abatement of the price marked in the Catalogue is allowed to traders.

8° Persons desiring goods to be sent to be paid for *before delivery* are requested previously to send earnest money, that is, if they are unknown to us.

9° This *Catalogue* annuls all the preceding, since it contains THE LAST NOVELTIES OF EVERY KIND. However, to maintain it always up to the wishes of my customers, I shall take care to publish a *supplement* every year on the 1 st of january, in which will be found the different kinds of editions that have appeared in the closing year.

10° Independently of *my complete Catalogue*, which I shall be happy to send to every person who may require it, I have at the disposal of gentlemen professors A PAMPHLET or EXTRACT of that part which interests them most, that is, *special publications for the study of drawing*.

IMPORTANT NOTICE

The persons charged to represent my house as travellers must be found furnished with a letter written and signed by me.

If they cannot furnish this indispensable mark of the quality they assume, I warmly invite the trade to refuse them its confidence.

Allgemeine Bemerkungen

1. Die Dimension von allen in meinem Cataloge verzeichneten Kupferstichen oder Steindrücken ist, ohne Rand, in Centimetern angegeben.

2. Die Gegenstände welche Seitenstücke oder Gemäldesammlung ausmachen, sind dicht zusammen gruppirt. Zwischenräume werden angeben wo eine Partie aufhört.

3. Wenn ein Gegenstand sich nicht ausfertigen oder verkaufen läßt, sei es in Schwarz oder in Farbe, so ist er mit Anführungszeichen bezeichnet.

4. Die Abdrücke vor de mBuchstaken werden gewöhnlich einmal so theuer als der angegebene Preis, verkauft.

Was die Kupferstiche anbelangt, so verursachen die verschiedenen Kupferplatten so zahlreiche Bezeichnungen und Verschiedenheit eines stets abwechselnden Preises, daß es mir unmöglich war bestimmte Angaben zu machen.

5. Alle Werke in Sammlungen werden blattweise und abgesondert verkauft, wenn nicht vom Gegentheil Erwähnung geschehen ist.

6. Man beliebe, im Falle von Bestellungen, mir einige bekannte Häuser zu bezeichnen, um dem Gebrauche gemäß, nöthige Auskunft einziehen zu können.

7. Für den Handel mache ich eine Remesse von dem im Cataloge festgesetzten Preise.

8. Personen, die eine Waarenübersendung gegen Nachnahme wünschen, werden ersucht ein Draufgeld einsenden zu wollen.

9. Dieser Catalog enthält die letzten Neuigkeiten in jedem Genre und hebt alle früheren Cataloge auf.

Den ersten Januar jeden Jahres werde ich in einem Nachtrage die im Laufe jeden Jahres erschienenen Arbeiten erscheinen lassen.

10. Außer meinem Cataloge, den ich gerne Jedermann übersenden will, der ihn verlangt, führe ich, zum Gebrauche der Herren Professoren, eine Broschüre oder Auszug aus dem Interessantesten, das heißt, besondere Publicationen zum Studium des Zeichnens.

BESONDERE BEMERKUNGEN

Die Personen, welche für mein Haus reisen, müssen mit einem von mir eigenhändig geschriebenen und unterzeichneten Briefe versehen sein, widrigenfalls ich bitte Ihnen das Zutrauen zu verweigern.

OBSERVACIONES GENERALES

1ª El tamaño de todos los grabados ó litografías de que se compone mi Catálogo, va siempre indicado por centímetros, sin ninguna margen.

2ª Las composiciones que forman un par ó colleccion, se hallan agrupadas en líneas juntas; fácil será conocer cuando una nomenclatura no continua perteneciendo á la que viene despues, al encontrar un intérvalo en blanco.

3ª Cuando un dibujo indicado no se hace de una ú otra manera, ó bien que no se vende en negro ó en color se han puesto comillas en su lugar.

4ª Los ejemplares ántes de la letra se venden por lo general el doble del precio indicado. Cuando se trata de grabados al buril, los diversos estados de las planchas piden designaciones tan numerosas, y están tan sujetas á continuas variaciones de precio, que me ha sido imposible comprenderlas en las indicaciones que hubiéra podido dar.

5ª Todas las obras formando coleccion se venden por hojas sueltas al ménos que no se haga mencion de lo contrario.

6ª Para acelerar la expedicion de los pedidos que se sirvan hacerme, será indispensable que acompañen los nombres de varias casas notables en donde pueda yo tomar los informes segun es uso en el comercio; esto se entiende solo para con aquellos que no se hallaren aun en relacion con mi casa.

7ª Hago al comercio una bonificacion sobre los precios anotados en el Catálogo.

8ª Rogamos á las personas que deseen se les haga expedicion por reembolso, nos envien ántes arras, si acaso no les conociéramos.

9ª Este Catálogo anula todos los precedentes, pues contiene LAS ÚLTIMAS NOVEDADES EN TODOS LOS GÉNEROS. Sin embargo á fin de tenerlo siempre al nivel de los deseos de mi clientela, publicaré un suplemento el 1º de Enero de cada año, en donde se hallarán los diversos géneros de ediciones que hayan visto la luz en los doce meses transcurridos.

10ª Independientemente de mi Catálogo completo, que me apresuraré á enviar á todo el que se sirviere pedírmelo, tengo tambien á disposicion de los señores profesores UN CUADERNO ó EXTRACTO de la parte que mas les interesa, es decir, de las publicaciones especiales para el estudio del dibujo.

PREVENCION IMPORTANTE

Toda persona encargada de representar mi casa como viajador debe hallarse provisto de una carta escrita y firmada por mí.

A todo aquel que no pueda presentar este documento indispensable para el título que pretende, ruego con instancia al comercio le niegue mi confianza.

INTRODUCTION

Depuis bientôt quinze ans, ma Maison n'avait pas publié de Catalogue général.

On se rappelle sans nul doute celui nommé *Catalogue Renaissance*, qui s'est acquis une juste célébrité par l'ordre qui y avait présidé, le bon choix des sujets et leur grande variété. Aujourd'hui que la plupart des articles qui s'y trouvaient inscrits n'existent plus, je me suis cru obligé, pour répondre aux demandes qui m'étaient faites, de refaire entièrement un nouveau Catalogue, que j'ai rendu le plus complet possible.

Je me suis attaché aussi, en compilant ces nomenclatures et ces compositions si diverses, à intéresser, autant qu'il se peut, soit sous le rapport de la division des genres, ce qui devra faciliter les recherches, soit par l'immense agglomération de sujets qui s'y trouvent indiqués.

Non-seulement tout mon fonds, déjà si important par lui-même, en compose la plus grande partie; mais encore tout ce qui s'y rattache directement se trouve classé et collectionné avec mes propres éditions. Le titre sous lequel je présente mon nouveau Catalogue explique, du reste, très-clairement ce que je viens de dire, et, si j'insiste autant sur un détail qui, pour beaucoup, semblera une puérilité, c'est que des années d'expérience me l'ont montré comme un immense avantage, que tous les clients sauront apprécier.

Ma Maison, fondée depuis plus d'un demi-siècle, a toujours continué la voie où elle s'était engagée; c'est-à-dire que, tout en suivant la marche du progrès, elle est restée spécialement vouée à l'*Exportation* et à la *Commission*.

Habitué depuis longues années au goût des principales villes du monde, et fabricant tout ce qui a rapport à mon exploitation, je suis à même de faire des assortiments aussi beaux et aussi importants que l'on voudra, et avec lesquels on pourra essayer la vente sur quelque marché que ce soit.

S'il m'est permis de penser que c'est là une des causes du succès qui n'a cessé d'encourager mes efforts, peut-être me permettra-t-on d'ajouter que d'autres garanties sérieuses sont venues aussi puissamment contribuer à ce résultat de prospérité.

En effet, rien ne m'a fait reculer pour obtenir le concours des grands talents, tout en encourageant les débuts des jeunes artistes; on lira, en parcourant les pages de ce *nouveau Catalogue*, les noms illustres dans toutes les branches de l'art, sans distinction d'écoles ni de genres, et l'on connaît déjà ces travaux dont l'immense popularité me dispense ici de toute énumération. Par exemple, qui n'a pas entendu parler des Cogniet, des Calame, des Julien, des Delaroche, des Jazet, des Rollet, des Horace Vernet, etc.? Citer ces noms, c'est rappeler des œuvres que l'on aime et qui grandiront en admiration avec les années.

En outre, quelques-unes de ces publications sont restées une propriété exclusive, une édition spéciale que l'on chercherait vainement ailleurs.

Maintenant il me reste à dire que la personne qui voudra faire un choix n'aura qu'à s'arrêter à la catégorie de sujets qu'elle désirera, ou bien, ce qui est toujours préférable pour l'acheteur, initié de suite à tous les genres de production, à lire tout notre *Catalogue*, à en marquer les numéros mis en marge en face de chaque sujet, et à me faire parvenir cette nomenclature plus détaillée que moins, c'est-à-dire, en ayant soin d'indiquer si c'est en *noir* ou en *couleur* et le *prix*. Au besoin, on pourrait se borner à extraire le numéro de chaque article.

Je ferai remarquer encore que beaucoup de mes sujets portent des titres anglais et espagnols, et qu'à l'aide des verres dorés il m'est très-facile de me servir de toutes les langues étrangères.

J'ose donc ouvrir à mon Catalogue les voies de la publicité, persuadé que tous ceux qui voudront bien y jeter un coup d'œil trouveront amplement de quoi répondre à leurs désirs et qu'ils voudront bien m'accorder confiance pour exécuter leurs ordres. Je m'engage à faire tout ce qui me sera possible pour les contenter. Je crois que c'est le seul moyen de répondre à un patronage dont je serai toujours fier.

PREFACE

It is nearly fifteen years since this house published a new Catalogue.

The former one under the name of *Catalogue Renaissance* is no doubt well known: it has obtained a just celebrity by the order which pervades it, the judicious choice of subjects and their vast variety. Now that the greater part of the articles contained in it have ceased to exist, I feel obliged, in order to answer numberless demands, to compose an entire new Catalogue which I have rendered as complete as possible.

I have also had in view, in compiling these nomenclatures and these compositions so diverse, to create interest as much as possible, either with regard to the division of the kinds, which must necessarily facilitate research; or by the immense accumulation of subjects indicated therein.

Not only the whole of my own stock, already so important of itself, composes the greater part of it, but moreover every thing directly connected with it is found classed and collected with my own editions. The title under which I present my new Catalogue explains, besides, very clearly what I have just said, and, if I dwell so much on details which to many may seem puerile, it is because years of experience have demonstrated it to me as an immense advantage and which all customers know how to appreciate.

My house, of more than fifty years standing, has always continued in the line in which it was first engaged; that is to say, while following still the march of progress, it has remained especially devoted to *Exportation* and *Commission*.

Familiar during many years with the taste of the principal towns in the world and manufacturing all that relates to my commerce, I have it in my power to make assortments as beautiful and as considerable as may be desired and with which the sale may be tried on any market whatever.

If I may be allowed to deem this one of the causes of the success which has never ceased to encourage my efforts, it may perhaps be allowable to add that other solid and serious guarantees have also contributed powerfully to this prosperous result.

In fact, nothing has ever made me recoil from obtaining the contributions of high talent while encouraging at the same time the first start of the young artist. Perusing the pages of this *New Catalogue* will be seen the illustrious names in all branches of the art, without distinction of school or style; these works are already well known and their immense popularity dispenses me from making any enumeration of them. Who, for instance, has not heard of Coigniet, Calame, Julien, Delaroche, Jazet, Rollet, Horace Vernet, etc.? To quote these names is to recall works that we love and which will grow in admiration as they grow in years.

Some, moreover, of these publications have remained exclusive property, a special edition which is not to be found elsewhere.

It now remains to say that any person desirous of making a choice has only to stop at the class of subjects wished, or else, which is always preferable for the buyer, being initiated successively in all our kinds of production, to read all the *Catalogue*; to mark the numbers set in the margin before each subject and to transmit me this nomenclature rather over than under-detailed, that is to say, taking care to indicate if the piece be desired *plain* or *colored* and the *price*. If necessary it may be deemed sufficient simply to extract the number of each article.

Let it be again remarked that many of my subjects bear english and spanish titles and that by the help of gilt glasses it becomes easy to use all the foreign languages.

I am emboldened then to open to my Catalogue the doors of publicity, persuaded that those who deign to glance it over will amply find wherewith to answer their wishes and that they will be induced to grant me their confidence in executing their orders. I engage to do my utmost to satisfy them and that I deem to be the only right way of responding to a patronage of which I shall be ever proud.

Einleitung

Seit beinahe fünfzehn Jahren ist kein Catalog von meinem Hause erschienen. Ohne Zweifel erinnert man sich noch meines Catalog's der Renaissance, der sich durch seine Ordnung, gute Wahl und Verschiedenheit der Gegenstände einen gerechten Beifall erworben hat.

Nachdem nun beinahe alle in erwähntem Catalog verzeichneten Artikel ausgegangen sind, glaube ich der allgemeinen Aufforderung, einen neuen erscheinen zu lassen, Folge leisten zu müssen.

Ich habe daher mit möglichster Sorgfalt das Verzeichniß und die verschiedenen Compositionen mit besonderer Rücksicht auf die Eintheilung des Genre, Behufs Erleichterung des Auffindens, aufgestellt.

Nicht allein meine reichhaltige Ausstellung, sondern alles was damit in directer Beziehung steht, findet sich neben meinen eignen Ausgaben classisicirt und geordnet. Der Titel meines Catalog's erklärt hinlänglich meine Absicht, und wenn ich mich zu wenig lange bei einer Einzelnheit verweile, so werden meine geehrten Clienten dieses einer langjährigen Erfahrung zu gut halten.

Mein Haus ist seit einem halben Jahrhundert ohne Unterbrechen der vom Fortschritte bezeichneten Richtung gefolgt und hat sich besonders der Exportation und der Commission gewidmet.

Vertraut mit dem Geschmacke der ersten Städte der Welt, ist es mir möglich das Schönste und Mannigfaltigste zur Auswahl, sowie zum Handel vorzulegen.

Wenn ich mir schmeichle, daß dieser Umstand meinen Erfolg, die Triebfeder aller meiner Anstrengungen beschleunigt hat, so muß ich doch gestehen, daß auch anderweite Hülfsquellen kräftig zu diesem erwünschten Resultate beigewirkt haben; namentlich die Mitwirkung großer Talente, sowie die Aufmuthigung junger Künstler.

Beim Durchlesen meines neuen Catalog's wird man berühmte Namen in allen Zweigen der Kunst finden, ohne Unterschied der Schule noch des Genre.

Wem sind nicht bekannt die Arbeiten von COGNIET, CALAME, JULIEN, DELAROCHE, JAZET, ROLLET, HORACE VERNET, u. s. w.

Diese Namen erinnern an Arbeiten unsterblichen Andenkens.

Einige Stücke sind ausschließend unser Eigenthum geblieben, welche sonst nirgends zu haben sind.

Schlüßlich muß ich hinzufügen, daß Kaufliebhaber, die eine Wahl treffen wollen, sich nur an die Kategorie der gewünschten Gegenstände zu halten haben, oder, was für den Käufer bequemer ist, unsern Catalog zu lesen, die auf dem Rande vor jedem Gegenstande befindlichen Nummern zu bezeichnen, und mir das Verzeichniß mit den allenfalls nöthig scheinenden Bemerkungen, ob es in Schwarz oder in Farbe, nebst Angabe des Preises, zusenden zu wollen.

Es dürfte selbst hinreichend sein, die Nummer von jedem Artikel anzugeben.

Viele meiner Gegenstände haben englische und spanische Titel, deren Reproduction mittelst vergoldeten Glases leicht zu bewerkstelligen ist.

ADVERTENCIA

Quince años hace ya que no se ha publicado en mi casa un catálogo general.

Todos se acuerdan, sin duda, del que se publicó con el título de *Catálogo de la Renaissance*, que tan merecida celebridad adquirió, tanto por el buen órden observado en su ejecucion como por la exquisita eleccion y variedad de las obras; hoy no existen ya la mayor parte de los objetos que lo componian, y por lo tanto me he creido obligado para responder á los pedidos que se me hacen, de componer un Catálogo enteramente nuevo, procurando hacerlo lo mas completo posible.

Al compilar estas nomenclaturas y composiciones tan diversas, he llevado la mira de interesar, en cuanto es dable, sea con respecto á la division de los géneros, (cosa que debe facilitar las investigaciones) sea por la inmensa aglomeracion de objetos que en él se hallan indicados.

No solo todo mi fondo, tan importante y por sí mismo, compone la mayor parte de este catálogo, sino que tambien se halla clasificado y coleccionado, con mis propias ediciones, todo aquello que está en relacion directa con ellas; el título con que doy á luz mi nuevo Catálogo explica por sí muy claramente lo que acabo de decir, y, si tanto insisto sobre este particular, que á muchos parecerá pueril, es por que largos años de experiencia, me lo han mostrado como una ventaja inmensa, que todos mis clientes sabrán sin duda apreciar.

Mi casa, despues de mas de medio siglo que hace se estableció, ha seguido siempre la via en que desde entónces se empeñó, esto es, que continuando la marcha del progreso, se ha dedicado especialmente á la *exportacion* y á la *comision*.

Acostumbrado, muchos años ha, al gusto de las principales poblaciones del mundo, y fabricando cuanto tiene conexion con mi comercio, me encuentro en el caso de hacer surtidos tan bellos é importantes como se desée, y con los que se podrá ensayar la venta en cualquier mercado que fuére, y si me es permitido el pensar que esta es una de las causas que sin cesar ha alentado mis esfuerzos, tal vez se me permitirá añadir, que tambien otras garantias, no de menor cuenta, han contribuido poderosamente á este resultado de prosperidad.

En efecto, no hay obstáculo que no venza, para obtener el concurso de los talentos eminentes, sin dejar por eso de animar los jóvenes artistas principiantes. Al recorrer las páginas de este *nuevo Catálogo* leeránse los nombres ilustres en todos los ramos del arte, sin distincion de escuelas ni de géneros, y bien conocidas son ya estas obras, cuya inmensa popularidad me dispensa de enumerarlas aquí. ¿ Quién no ha oido hablar de Cogniet, de Calame, de Julien, de Delaroche, de Jazet, de Rollet, de Horace Vernet, etc.? Citar estos nombres es lo mismo que recordar las obras de que todos gustan y cuya admiracion irá aumentando con los años; ademas, algunas de estas publicaciones han venido á ser una propriedad exclusiva, una edicion especial que seria inútil buscar en otra parte.

Ahora solo me queda que decir que todo aquel que quisiera hacer una eleccion, no tendrá mas que fijarse en la categoría de las composiciones que desée, ò bien, (lo que es siempre preferente para el comprador, iniciado enseguida en todo género de producciones) leer todo nuestro *Catálogo* é ir marcando los números puestos al márgen en frente de cada composicion, enviándome esta nomenclatura ; prefiriendo detallarla mas bien mas que ménos, es decir, cuidando de indicar si ha de ser en *negro* ó en *color*, y el *precio*. En rigor, puédese limitar á la indicacion del número de cada artículo.

Debo advertir tambien, que muchas de estas composiciones llevan el título en inglés ó en español, y que, por medio de los vidrios dorados, puede hacer uso de todas las lenguas estrangeras.

Me aventuro pues á dar á luz mi catálogo, persuadido á que cuantos se dignen repasarlo, hallarán abundantemente en él con qué llenar sus deseos, y que tendrán á bien concederme su confianza para el cumplimiento de sus órdenes, pudiendo asegurarles que pondré todo mi anhelo en la ejecucion de sus pedidos. Esto creo que es el solo medio de corresponder á una proteccion que me enaltece.

GRAVURES

AQUA-TINTA — MANIÈRE NOIRE — MEZZO-TINTE

GRAVURES

AQUA-TINTA — MANIÈRE NOIRE — MEZZO-TINTE

N.os D'ORDRE	TITRES DES GRAVURES	NOMS DES PEINTRES	GRAVEURS	HAUTEUR	LARGEUR	PRIX EN NOIR	PRIX EN COULEUR
				CENTIMÈT.		fr. c.	fr. c.
	SUJETS D'HISTOIRE, DE GENRE ET AUTRES						
	FORMAT EN LARGEUR						
1	Le Paradis de Mahomet..............	Schopin.	Jazet.	58	96	60 »	100 »
2	L'Age d'Or.......................	—	—	58	96	60 »	100 »
3	Un Rêve de Bonheur................	Dom. Papety.	—	58	96	60 »	100 »
4	Il Saltarello (fêtes de septembre à Rome).	Karl Muller.	A. Martinet.	58	96	60 »	100 »
5	Le Bûcher de Sardanapale..........	H. Schopin.	Jazet.	58	90	50 »	90 »
6	La Destruction de Pompéi...........	—	—	58	90	50 »	90 »
7	Esther implorant Assuérus...........	—	—	58	90	50 »	90 »
8	Entrevue d'Antoine et de Cléopâtre...	—	—	58	90	50 »	90 »
9	Calypso et Télémaque..............	—	Rollet.	58	90	50 »	90 »
	« Les yeux de toute l'assemblée étaient immobiles et attachés sur le jeune homme. Télémaque, baissant les yeux et rougissant avec beaucoup de grâce, reprend la suite de son histoire..... »						
10	Eucharis et Télémaque.............	—	—	58	90	50 »	90 »
	« Cependant Télémaque, voyant cet enfant qui se jouait avec les nymphes, fut surpris de sa douceur et de sa beauté. Il l'embrasse, le prend sur ses genoux, et sent bientôt en lui-même une inquiétude dont il ne peut trouver la cause..... »						
11	Louis XI demandant la vie à François de Paule......	N. Gosse.	—	65	85	50 »	90 »
12	Les Enfants d'Édouard séparés de leur mère.........	—	Jazet.	65	85	50 »	90 »
13	Saint-Vincent de Paul visitant les Prisonniers.......	—	Cornilliet.	65	85	50 »	90 »
14	Galilée à Florence démontrant son système.........	—	Jazet.	65	85	50 »	90 »
15	Louis XV à la bataille de Fontenoy, entouré du Dauphin, du maréchal de Saxe, du duc de Noailles et d'autres grands capitaines....	H. Vernet.		55	96	80 »	120 »
16	Rubens peignant la Femme dite au chapeau de paille...	N. Dekeyser.	Cornilliet.	65	97	80 »	140 »
17	Van Dyck quitte Rubens pour se rendre en Italie.....	—	—	65	97	80 »	140 »
18	Raphaël présenté à Léonard de Vinci, au moment où il peint la Joconde................	B. Pagès.	Allais.	61	81	40 »	70 »
19	Paul Véronèse à Venise; accompagné de sa suite, il se rend chez le doge Mocenigo........	De Pignerolles.	—	61	81	40 »	70 »
20	Les Italiennes à la Fontaine........	Winterhalter.	Girard.	57	71	40 »	70 »
21	Les Vendanges à Naples............	—	—	57	71	40 »	70 »
22	La Cueille des Figues..............	O. Guet.	—	57	71	40 »	70 »
23	Le Rendez-vous à la Fontaine.......	—	—	57	71	40 »	70 »

— 4 —

N° D'ORDRE	TITRES DES GRAVURES	NOMS DES PEINTRES	NOMS DES GRAVEURS	HAUTEUR	LARGEUR	PRIX EN NOIR	PRIX EN COULEUR
				centim.		fr. c.	fr. c.
24	**Funérailles du général Marceau** (1796).	Bouchot.	Sixdeniers.	56	77	40 »	70 »
25	**Le général Bonaparte franchissant les Alpes** (1800).	—	—	56	77	40 »	70 »
26	**Napoléon à Somo-Sierra** (Espagne, 1808).	Bellangé.	Rollet.	55	72	50 »	50 »
27	**Napoléon à Wagram** (Autriche, 1809).	—	—	55	72	50 »	50 »
28	**Voyage au Désert**.	H. Vernet.	—	50	61	50 »	50 »
29	**Course en Traineau**.	—	—	50	61	50 »	50 »
30	**Le Colin-Maillard** (scène galante du siècle de Louis XV).	Giraud.	Sixdeniers.	50	64	50 »	50 »
31	**Les Crêpes**,	—	—	50	64	50 »	50 »
32	**Combat entre des Dragons du Pape et des Brigands**.	H. Vernet.	Jazet.	56	80	50 »	50 »
33	**La Confession d'un Brigand italien**.	—	—	56	80	50 »	50 »
34	**Mazeppa aux Chevaux**.	—	—	56	77	50 »	50 »
	« Tous ces animaux paraissent voir avec étonnement un homme attaché sur leur compagnon par des nœuds ensanglantés. Ils s'arrêtent, ils tressaillent..... » (Lord Byron.)						
35	**Le Bonheur de la famille**.	Hunin.	Cornilliet.	50	68	50 »	55 »
36	**L'Explication de la Bible**.	—	—	50	68	50 »	55 »
37	**Le Devin de Village**.	A. Roehn.	Allais.	50	65	25 »	50 »
38	**La Prédiction accomplie**.	—	—	50	65	25 »	50 »
39	**Jean Bart** (grands combats maritimes, 1694).	Garneray.	Jazet.	61	84	25 »	50 »
40	**Duguay-Trouin**,	—	—	61	84	25 »	50 »
41	**Tourville**, — 1676.	—	—	61	84	25 »	50 »
42	**Duquesne**,	—	—	61	84	25 »	50 »
43	**Le Rappel du conscrit** (la vie d'un soldat).	H. Bellangé.	—	54	64	25 »	50 »
44	**La Marche forcée**,	—	—	54	64	25 »	50 »
45	**Le Champ de Bataille**,	—	—	54	64	25 »	50 »
46	**Napoléon visitant l'Ambulance**, —	—	—	54	64	25 »	50 »
47	**Le Blessé** (scène de 1815).	Destouches.	Maile.	50	65	50 »	55 »
48	**Le Convalescent**, —	—	—	50	65	50 »	55 »
49	**Arrestation de Charlotte Corday**.	Scheffer.	Sixdeniers.	44	56	50 »	55 »
50	**Interrogatoire de la princesse Lamballe**.	Mme Desnos.	Cornilliet.	44	56	50 »	55 »
51	**Le Départ des Conscrits** (Bretagne).	H. Bellangé.	Jazet.	48	63	20 »	40 »
52	**Le Retour au Pays** (Normandie).	—	—	48	63	20 »	40 »
53	**Bataille d'Iéna** (14 Octobre 1806).	H. Vernet.	—	45	58	20 »	55 »
54	**Bataille de Friedland** (14 Juin 1807).	—	—	45	58	20 »	55 »
55	**Bataille de Wagram** (6 Juillet 1809).	—	—	45	58	20 »	55 »
56	**Campagne de France** (21 Mars 1814).	De Lansac.	—	45	58	20 »	55 »
57	**Adieux de Geneviève de Brabant à son époux** (légende historique de Renée des Cerisiers).	Schopin.	—	54	69	20 »	40 »
58	**Geneviève de Brabant abandonnée dans la forêt**.	—	—	54	69	20 »	40 »
59	**Geneviève de Brabant retrouvée par son époux**.	—	—	54	69	20 »	40 »
60	**Retour de Geneviève de Brabant à son castel**.	—	—	54	69	20 »	40 »
61	**Le Départ**. (Courses aux chars sous le règne de l'empereur romain Dioclétien.).	—	—	59	80	20 »	55 »
62	**Le Triomphe**.	—	—	59	80	20 »	35 »
63	**La Jeunesse de Lantara**.	Faustin Besson.	—	45	72	20 »	40 »
64	**Boucher et Rosine**.	—	—	45	72	20 »	40 »
65	**Bethsabée** (forme ovale).	Schopin.	Garnier.	41	51	16 »	52 »
66	**Suzanne**.	—	—	41	51	16 »	32 »
67	**Combat entre des Dragons du Pape et des Brigands**.	H. Vernet.	—	44	58	15 »	50 »
68	**La Confession d'un Brigand Italien**.	—	—	44	58	15 »	30 »
	(Réductions des n°s 32 et 33.						
69	**Louis XIII et Richelieu**.	Jacquand.	Rollet.	45	62	15 »	30 »
	« En cet instant une horloge sonna minuit. Le roi leva la tête : « Ah! ah! dit-il, ce « matin, à la même heure, M. de Cinq-Mars a passé un mauvais moment. » (Alfred de Vigny.)						

N° D'ORDRE	TITRES DES GRAVURES	NOMS DES PEINTRES	NOMS DES GRAVEURS	HAUTEUR	LARGEUR	PRIX EN NOIR	PRIX EN COULEUR
				centim.		fr. c.	fr. c.
70	**Marie de Médicis.** « La reine, Marie de Médicis, qui avait été sacrée la veille à Saint-Denis, se parait pour assister à un bal qui avait lieu le soir au Louvre. Un bruit extraordinaire se fit entendre dans le palais et sur le quai. Elle envoyait un page s'informer de la cause de ce bruit, lorsque Bassompierre entra les traits bouleversés. « Au nom de la Vierge ! s'écria « la reine, où est le roi ? Que lui est-il arrivé ? — Le roi est mort ! madame. » (M. LOTTIN DE LAVAL.)	JACQUAND.	ROLLET.	45	62	15 »	30 »
71	**La Maréchale d'Ancre.** (Léonora Galigaï, femme du maréchal d'Ancre, arrêtée sous la prévention d'intelligence avec les ennemis de l'État, fut jugée et condamnée à avoir la tête tranchée ; son corps fut ensuite livré aux flammes.	—	—	45	62	15 »	30 »
72	**Anne d'Autriche.** « Se retirait souvent au Val-de-Grâce. Louis XIII, dévoré de jalousie, envoya un jour le chancelier Séguier faire une perquisition dans ses papiers, et lui ordonna de chercher jusque sur la personne de la reine. »	—	—	45	62	15 »	50 »
73	**Gaston, dit l'Ange de Foix.** « Accusé injustement d'avoir voulu empoisonner son père, il se laissa mourir de faim. »			42	54	15 »	50 »
74	**Louis XI à Amboise.** « Il surprend la reine montrant à lire à son fils, malgré sa défense formelle. »	—	—	42	54	15 »	50 »
75	**Arrestation de Charles Iᵉʳ.**	—	ALLAIS.	49	66	15 »	50 »
76	**Charles II fugitif.**	—	—	49	66	15 »	50 »
77	**Le Combat** (épisode de la vie d'un Navire).	MOREL-FATIO.	JAZET.	45	61	12 »	24 »
78	**Le Naufrage,** —		—	45	61	12 »	24 »
79	**Les Glaces,** —		—	45	61	12 »	24 »
80	**L'Incendie.** —		—	45	61	12 »	24 »
81	**Bukharest** (question d'Orient. Envahissement de la Valachie par les Russes).	JULES HUGO.	—	55	48	10 »	20 »
82	**Oltenitza** (première victoire remportée par les Turcs).	—	—	55	48	10 »	20 »
83	**Le Printemps.** Fleurs charmantes ! par vous la nature est plus belle ; Dans ses brillants tableaux l'art vous prend pour modèle. (DELILLE.)	E. LAMBERT.	—	42	57	10 »	20 »
84	**L'Été.** Toujours quelque hirondelle, au vol bas et rasant, Y plane, ou sur le bord s'abreuve en se posant. (LAMARTINE.)	—	—	42	57	10 »	20 »
85	**L'Automne.** Mais la feuille, en tombant du pampre dépouillé, Découvre le raisin de rubis émaillé. (SAINT-LAMBERT.)	—	—	42	57	10 »	20 »
86	**L'Hiver.** On voit enfin le lièvre, après toutes ses ruses, Du lieu de sa retraite en faire son tombeau. (RACAN.)	—	—	42	57	10 »	20 »
87	**Le Courtisan dans l'embarras** (fable).	Mᵐᵉ HAUDEBOURT.	—	58	45	8 »	16 »
88	**Les Femmes et le Secret,** —		—	58	45	8 »	16 »
89	**L'Ane porteur de Reliques,** —		—	58	45	8 »	16 »
90	**Le Château de cartes,**		—	58	45	8 »	16 »

FORMAT EN HAUTEUR

91	**Derniers moments de la reine Élisabeth** (1603). . . .	P. DELAROCHE.	—	75	61	50 »	90 »
92	**Michel-Ange et Raphaël au Vatican** (1514).	H. VERNET.	—	75	61	50 »	90 »
93	**Le Départ pour le Carrousel au moyen âge.** (Famille de l'Empereur de Russie.)	—	—	66	50	50 »	90 »
94	**Douleur d'une mère arabe.**	—	CORNILLIET.	65	55	50 »	55 »
95	**Napoléon et son Fils.** (Napoléon est dans son Cabinet tenant le Roi de Rome sur ses genoux.) Au bas sont inscrits ces vers de Victor Hugo : Tous deux sont morts. Seigneur, votre droite est terrible, Vous avez commencé par le maître invincible, Par l'homme triomphant ! Puis vous avez enfin complété l'ossuaire, Dix ans vous ont suffi pour filer le suaire Du père et de l'enfant !	STEUBEN.	SIXDENIERS.	65	55	50 »	55 »
96	**Adieux de Napoléon à son Fils.** « Le 25 janvier 1814, Napoléon, après avoir travaillé toute la nuit et brûlé ses papiers les plus secrets au moment de partir pour l'armée, fit demander de grand matin l'impératrice et le roi de Rome, qu'il embrassa tendrement pour la dernière fois. »	GRENIER.	ROLLET.	65	55	50 »	55 »

— 6 —

N° D'ORDRE	TITRES DES GRAVURES	NOMS DES PEINTRES	NOMS DES GRAVEURS	HAUTEUR (centimèt.)	LARGEUR	PRIX EN NOIR (fr. c.)	PRIX EN COULEUR (fr. c.)
97	**Bonaparte passant le Saint-Bernard** (veille de Marengo). . . . « Le jeune guide qui l'accompagnait lui exposa naïvement les particularités de son obscure existence. Le soir, retourné à Saint-Pierre, il apprit avec surprise quel puissant voyageur il avait conduit le matin, et sut que le général Bonaparte lui faisait donner un champ, une maison, les moyens de se marier enfin, et de réaliser les rêves de sa modeste ambition. »	Steuben.	Girard.	65	55	30 »	55 »
98	**Napoléon sortant de son tombeau** (sujet allégorique), avec cette inscription au bas, tirée de son testament : « Je désire que mes cendres reposent sur les bords de la Seine, au milieu de ce peuple français que j'ai tant aimé. »	H. Vernet.	Jazet.	66	55	30 »	55 »
99	**Assaut de Constantine**.	—	—	66	54	30 »	55 »
100	**Première campagne de Constantine**.	—	—	66	54	30 »	55 »
101	**Le Retour de la Chasse au Lion**.	—	—	54	54	50 »	55 »
102	**La Cuisine militaire** (scène d'Afrique)	—	Desclaux.	54	46	20 »	40 »
103	**L'Enfant adopté**, —	—	—	54	46	20 »	40 »
104	**Clémence de Napoléon**.	Gosse.	Cornilliet.	55	45	20 »	40 »
105	**Justice de Charles-Quint**.	—	—	55	45	20 »	40 »
106	**Atala et Chactas, la délivrance**.	Schopin.	Rollet.	60	47	20 »	40 »
107	**Atala, Chactas et le père Aubry**.	—	—	60	47	20 »	40 »
108	**L'Abandon**. .	O. Guet.	H. Garnier.	52	40	20 »	40 »
109	**La Séduction**. .	André.	—	52	40	20 »	40 »
110	**L'heureuse Mère**.	Zuber Buller.	—	52	40	20 »	40 »
111	**Françoise de Rimini**.	Decaisne.	Rollet.	59	46	20 »	40 »
112	**Faust et Marguerite**.	—	—	59	40	20 »	40 »
113	**Paul et Virginie**. « Quelquefois, à la vue de Paul, elle allait vers lui en folâtrant, puis tout à coup, près de l'aborder, un embarras subit la saisissait, un rouge vif colorait ses joues pâles, et ses yeux n'osaient plus s'arrêter sur les siens. » (Bernardin de Saint-Pierre.)	Schopin.	Garnier.	60	47	20 »	40 »
114	**Paul abandonné**. « Ce fut de cette élévation que Paul aperçut le vaisseau qui emmenait Virginie. Il le vit à plus de dix lieues au large, comme un point noir au milieu de l'Océan. » (Bernardin de Saint-Pierre.)	—	—	60	47	20 »	40 »
115	**La Esmeralda et Quasimodo**. « Une fois, Quasimodo survint au moment où elle caressait Djali. Il resta quelques moments pensif devant ce groupe gracieux de la chèvre et de l'Égyptienne. » (Victor Hugo, Notre-Dame de Paris.)	Steuben.	Jazet.	60	47	20 »	40 »
116	**La Esmeralda instruisant sa Chèvre**. « Tandis qu'elle dansait au bourdonnement du tambour de basque que ses deux bras ronds et purs élevaient au-dessus de sa tête... avec ses épaules nues, ses cheveux noirs, ses yeux de flamme, c'était une surnaturelle créature. » (Victor Hugo, Notre-Dame de Paris.)	Steuben.	—	60	47	20 »	40 »
117	**Napoléon et son Fils** (réduction du n° 95).	—	Maile.	47	59	20 »	40 »
118	**Adieux de Napoléon à son Fils** (réduction du n° 96). . .	Grenier.	Allais.	47	59	20 »	40 »
119	**Napoléon III** (en pied).	Cornilliet.	Cornilliet.	59	41	20 »	35 »
120	**Eugénie, Impératrice des Français** (en pied).	—	—	59	41	20 »	35 »
121	**L'Arabe en prière**.	H. Vernet.	Sixdeniers.	55	45	18 »	36 »
122	**La Poste au désert**.	—	—	55	45	18 »	36 »
123	**Le nouveau Seigneur**.	André.	Garnier.	51	40	16 »	32 »
124	**Le Marquis d'autrefois**.	—	—	51	40	16 »	32 »
125	**Lady Evelyn Leveson Gower et le marquis de Stafford**.	E. Landseer.	Rollet.	56	44	16 »	32 »
126	**Édouard en Écosse**. (Histoire d'Angleterre).	P. Delaroche.	Sixdeniers.	46	38	16 »	32 »
127	**Charles I^{er} et ses Enfants**, —	Colin.	—	46	38	16 »	32 »
128	**Charlotte Corday interrogée dans la prison**. (Dieu seul est mon juge).	M^{lle} Thomas.	Maile.	46	57	15 »	30 »
129	**Jeannie Deans chez Reuben Butler**.	Rimbaut-Borel.	—	46	37	15 »	30 »
130	**Anne de Boleyn** (exhortée par l'Archevêque de Cantorbery, la veille de sa mort, 1556).	M^{lle} Thomas.	—	46	57	15 »	30 »

N° D'ORDRE	TITRES DES GRAVURES	NOMS DES PEINTRES	NOMS DES GRAVEURS	HAUTEUR	LARGEUR	PRIX NOIR	PRIX COULEUR
				CENTIMÈT.		fr. c.	fr. c.
131	Le Tasse et la princesse Éléonore (au Château de Ferrare)...	LIÈS.	CORNILLIET.	46	37	15 »	30 »
132	Charles VI consolé par Odette.................	PROVANDIER.	ROLLET.	46	37	15 »	30 »
133	Jeunesse de Milton.................	STEUBEN.	DESMADRYL.	46	37	15 »	30 »
134	Le Giorgione et Grillandata.................	WACHSMUTH.	CORNILLIET.	46	37	15 »	30 »
135	Dernier bijou de Grillandata.................	JACQUAND.	—	46	37	15 »	30 »
136	L'Évasion.................	COTTRAU.	CHOLLET.	46	37	15 »	30 »
137	Julie Mannering et Lucy Bertram.................	ROEHN.	ALLAIS.	46	37	15 »	30 »
138	Instruction morale. (Première Aumône.)...	CALISCH.	GARNIER.	46	35	15 »	30 »
139	Instruction religieuse. (Première Prière.)...	LAZERCHES.	—	46	35	15 »	30 »
140	Amour maternel. (Réveil.).................	BEAUME.	—	46	35	15 »	30 »
141	Amour maternel. (Sommeil.).................	—	—	46	35	15 »	30 »
142	Heureux Enfants! (N'oubliez pas ceux qui souffrent!)	L'ENFANT DE METZ	MANIGAUD.	50	40	15 »	50 »
143	Pauvres Enfants! (Mon Dieu, ne les abandonnez pas!)...	—	—	50	40	15 »	50 »
144	Clarisse Harlow et Sir Lovelace (tiré du roman de Richardson).	ANDRÉ.	—	50	39	15 »	50 »
145	Mina Troil et sir Ed. Cleveland (les Pirates, Walter Scott).	DE GUIMARD.	—	50	39	15 »	50 »
146	Une Fille d'Ève.................	BEAUME.	—	46	37	15 »	50 »
147	Une Fille de l'Air.................	—	—	46	37	15 »	50 »
148	Le Déjeuner. (Das Frühstück.).................	A. STOCKMANN.	JOUANIN.	51	42	15 »	50 »
149	La Prière. (Die Betende.).................	J. SCHRADER.	—	51	42	15 »	50 »
150	Heureux Age.................	H. VERNET.	CORNILLIET.	40	52	12 »	24 »
151	Accord. (Sujets d'Enfants.).................	BEAUME.	GARNIER.	45	55	12 »	24 »
152	Jalousie.................	—	—	45	55	12 »	24 »
153	L'Amie de l'Enfance.................	—	—	45	55	12 »	24 »
154	Les bons Camarades.................	—	—	45	55	12 »	24 »
155	Le Printemps de l'Amour. (Groupes d'Enfants, forme ovale.)...	MERLE.	—	42	54	12 »	24 »
156	L'Été, —	—	—	42	54	12 »	24 »
157	L'Automne, —	—	—	42	54	12 »	24 »
158	L'Hiver, —	—	—	42	54	12 »	24 »
159	Les Enfants d'Hamilton. (Henriette et Beatrix. Groupes d'Enfants.)...	E. LANDSEER.	ROLLET.	45	45	12 »	24 »
160	Napoléon III, Empereur des Français (portrait forme ovale).	A. CORNILLIET.	CORNILLIET.	46	35	12 »	24 »
161	Eugénie, Impératrice des Français, —	—	—	46	35	12 »	24 »
162	L'Impératrice Eugénie et l'Enfant de France, —	—	—	46	35	12 »	24 »
163	Le premier Chagrin.................	ROEHN.	JAZET.	38	28	6 »	12 »
164	Les petits Protégés.................	GRENIER.	—	38	28	6 »	12 »
165	Françoise de Rimini (réduction du n°111).................	DECAISNE.	ROLLET.	30	25	6 »	12 »
166	Faust et Marguerite (réduction du n°112).................	—	—	30	25	6 »	12 »
167	Rira bien qui rira le dernier.................	COMPTE-CALIX.	JAZET.	31	20	6 »	12 »
168	Qui trop embrasse mal étreint.................	—	—	31	20	6 »	12 »
169	Le Marchand de tisane russe.................	SCHOPIN.	—	25	20	5 »	6 »
170	La Laitière Russe.................	—	—	25	20	5 »	6 »

SUJETS BIBLIQUES ET RELIGIEUX

FORMAT EN LARGEUR

171	Moïse sauvé des eaux.................	H. SCHOPIN.	JAZET.	57	80	50 »	90 »
	« En ce même temps la fille de Pharaon vint au fleuve pour se baigner, accompagnée de ses filles, et ayant aperçu ce panier parmi les roseaux, elle envoya une de ses filles qui le lui apporta. » (EXODE, ch. II.)						
172	Moïse au pays de Madian.................	—	—	57	80	50 »	90 »
	« Or, les sept filles de Raguel étant venues pour puiser de l'eau, des pasteurs les chassèrent. Alors Moïse, se levant et prenant la défense de ces filles, fit boire leurs brebis. » (EXODE, ch. II.)						

N° D'ORDRE	TITRES DES GRAVURES	NOMS DES PEINTRES	GRAVEURS	HAUTEUR	LARGEUR	PRIX EN NOIR	PRIX EN COULEUR
				CENTIMÈT.		fr. c.	fr. c.
173	**Rébecca et Éliézer**............... « Éliézer, chargé par Abraham d'aller en Mésopotamie chercher une femme pour son fils Isaac, arrive à une fontaine près de la ville de Nachor et demande à boire à Rébecca, qui s'y trouvait au milieu de ses compagnes. »	H. Schopin.	Rollet.	57	80	50 »	90 »
174	**Éliézer chez Bathuel**............... « Éliézer, amené par Laban, frère de Rébecca, dans la maison de Bathuel, leur père, donne des bijoux à Rébecca et distribue des vases précieux et de riches vêtements à toutes les personnes de la famille. » (Genèse, ch. xxiv.)	—	—	57	80	50 »	90 »
175	**Joseph vendu par ses frères**......... « Alors Juda dit à ses frères : « Que nous servira d'avoir tué notre frère et d'avoir « caché sa mort? Il vaut mieux le vendre à ces Ismaélites et ne point souiller nos mains « de son sang. » Et ils le vendirent vingt pièces d'argent aux Ismaélites, qui l'emme- « nèrent en Égypte. » (Genèse, ch. xxxvii.)	—	—	57	80	50 »	90 »
176	**Désespoir de Jacob**............... « Voici une robe que nous avons trouvée, voyez si ce n'est pas celle de votre fils ou non. Le père, l'ayant reconnue, dit : « C'est la robe de mon fils; une bête cruelle l'a « dévoré! » Alors tous ses enfants s'assemblèrent pour tâcher de soulager sa douleur. » (Genèse, ch. xxxvii.)	—	—	57	80	50 »	90 »
177	**Le Jugement dernier**...............	Gué.	Jazet.	62	78	50 »	95 »
178	**Le dernier soupir du Christ**.........	—	—	62	78	50 »	95 »
179	**La Création**......................	N. Gosse.	—	62	87	50 »	95 »
180	**La Nativité**.......................	—	—	62	87	50 »	95 »
181	**Entrée de Jésus à Jérusalem**........	Leullier.	Jazet.	62	87	50 »	95 »
182	**Jésus montré au peuple**.............	—	—	62	87	50 »	95 »
183	**Un Vendredi**.....................	Decoene.	Maile.	50	62	35 »	60 »
184	**La Tournée pastorale**..............	—	Chollet.	50	62	35 »	60 »
185	**Le Curé conciliateur**...............	Pingret.	Maile.	50	62	35 »	60 »
186	**Le Déluge**........................	Martin.	Jazet.	50	75	24 »	45 »
187	**Le Festin de Balthazar**.............	—	—	50	75	24 »	45 »
188	**La Destruction de Ninive**...........	—	—	50	75	24 »	45 »
189	**Vision de saint Jean**...............	Danby.	—	50	75	24 »	45 »
190	**La Destruction de Babylone**.........	Martin.	—	50	75	24 »	45 »
191	**Passage de la mer Rouge**...........	Danby.	—	50	75	24 »	45 »
192	**Josué arrêtant le Soleil**.............	Martin.	—	50	75	24 »	45 »
193	**Départ des Israélites de l'Égypte**.....	Roberts.	—	50	75	24 »	45 »
194	**Les murmurateurs engloutis à la voix de Moïse**...	Gué.	—	50	75	24 »	45 »
195	**Les Chrétiens livrés aux bêtes**, sous Domitien empereur romain (l'an 90 de Jésus-Christ)............	Leullier.	—	50	75	24 »	45 »
196	**La première Cause**................	Duval Lecamus.	Chollet.	46	58	20 »	40 »
197	**La Sœur de Charité**................	—	—	46	58	20 »	40 »
198	**Toilette de Judith**................. « Dieu même lui donna encore un nouvel éclat, parce que tout cet ajustement n'avait aucun mauvais désir, mais la vertu. » (Judith, ch. x.)	Schopin.	Jazet.	52	67	20 »	40 »
199	**David et Saül**..................... « Toutes les fois que l'esprit malin, envoyé du Seigneur, se saisissait de Saül, David prenait sa harpe et en jouait, et Saül en était soulagé. » (Les Rois, liv. 1er, ch. xvi.)	—	—	52	67	20 »	40 »
200	**Le Denier de la Veuve**..............	F. Barrias.	—	58	80	40 »	70 »
201	**Jésus et les petits Enfants**..........	—	—	58	80	40 »	70 »
202	**Jésus au milieu des Docteurs**........	—	—	58	80	40 »	70 »
203	**Madeleine aux pieds de Jésus**........	—	—	58	80	40 »	70 »

FORMAT EN HAUTEUR

N° D'ORDRE	TITRES DES GRAVURES	PEINTRES	GRAVEURS	HAUTEUR	LARGEUR	NOIR	COULEUR
204	**Thamar et Juda**...................	H. Vernet.	—	74	62	40 »	70 »
205	**Samson et Dalila**...................	Steuben.	—	74	62	40 »	70 »
206	**Joseph chez Putiphar**...............	—	Rollet.	74	62	40 »	70 »
207	**Agar présentée à Abraham**..........	—	Garnier.	74	62	40 »	70 »
208	**Saint Jean prêchant dans le désert**... « En ce temps-là Jean-Baptiste vint prêcher au désert de Judée: *Faites pénitence, car le royaume des cieux est proche*. » (Év. selon saint Mathieu, ch. iii.)	Schopin.	—	80	70	40 »	70 »
209	**Première Entrevue de Rachel et de Jacob**......... « Rachel arriva avec les brebis de son père, car elle menait paître elle-même le troupeau. Jacob, l'ayant vue et sachant qu'elle était sa cousine germaine, ôta la pierre qui fermait le puits. » (Genèse, ch. xxix.)	—	—	55	42	20 »	40 »

N° D'ORDRE	TITRES DES GRAVURES	NOMS DES PEINTRES	GRAVEURS	HAUTEUR	LARGEUR	PRIX EN NOIR	PRIX EN COULEUR
				CENTIMÈT.		fr. c.	fr. c.
210	**Laban reçoit Jacob dans sa famille.** « Jacob dit à Laban : « Je vous servirai sept ans pour Rachel, votre seconde fille. » Laban lui répondit : « Il vaut mieux que je vous la donne qu'à un autre, demeurez avec « moi. » (Genèse, ch xxix.)	Schopin.	Garnier.	55	42	20 »	40 »
211	**Mon Père, pardonnez-leur!** . . . (Le tableau original appartient au Musée de Bruxelles.)	Van Dyck.	Lelli et Calamatta.	59	59	20 »	40 »
212	**L'Enfant Jésus et sainte Catherine.**	Perugin.	Jazet.	64	54	15 »	30 »
213	**Le Sommeil de l'Enfant Jésus.**	L. de Vinci.	—	64	54	15 »	30 »
214	**Thamar et Juda.** (Réduction du n° 204.).	H. Vernet.	—	45	36	12 »	24 »
215	**Samson et Dalila.** — 205.).	Steuben.	—	45	36	12 »	24 »
216	**Joseph chez Putiphar.** — 206.).	—	Rollet.	45	36	12 »	24 »
217	**Agar présentée à Abraham.** — 207.).	—	—	45	36	12 »	24 »
218	**Abraham renvoie Agar.**	H. Vernet.	Jazet.	45	36	12 »	24 »
219	**Judith va trouver Holopherne.**	Steuben.	—	45	36	12 »	24 »
220	**Saint Vincent de Paul.**	Schopin.	Rollet.	51	57	12 »	24 »
221	**Jérémie pleurant sur les Ruines de Jérusalem.**	H. Vernet.	Allais.	55	26	8 »	15 »
222	**Le Christ au Roseau.**	—	Maile.	28	24	8 »	15 »

SUJETS GRACIEUX, TÊTES DE FEMMES

TRÈS-BEAU CHOIX DE TÊTES DE FEMMES EN BUSTE, A MI-CORPS, EN PIED

GRAVÉES PAR LES PREMIERS ARTISTES

Et formant une suite de jolis motifs, de profils distingués, de ravissantes expressions, dont les types séduisants appartiennent autant à l'idéal qu'aux créations sublimes des premiers poëtes.

FORMAT EN HAUTEUR

223	**Fleurette.**	André.	Garnier.	47	32	12 »	24 »
224	**Georgette.**	—	—	47	32	12 »	24 »
225	**Appel au plaisir.**	—	—	47	35	12 »	24 »
226	**Pensée d'amour.**	—	—	47	35	12 »	24 »
227	**Éva et Topsy** (tirés de la *Cabane de l'Oncle Tom*). Forme ovale.	Merle.	—	42	54	12 »	24 »
228	**Élisa et son Enfant, Henri Harris,**	—	—	42	54	12 »	24 »
229	**Fadette.**	André.	Girard.	45	35	10 »	20 »
230	**Fatmé.**	O. Guet.	—	45	35	10 »	20 »
231	**Rosita.**	Jules Laure.	Garnier.	45	35	10 »	20 »
232	**Francesca.**	O. Guet.	—	45	35	10 »	20 »
233	**Doux Souvenir.**	Josquin.	—	45	35	10 »	20 »
234	**Mina.**	André.	—	45	35	10 »	20 »
235	**Brenda.**	—	—	45	35	10 »	20 »
236	**La Petite Marguerite.**	Schlessinger.	—	45	35	10 »	20 »
237	**Ne m'oubliez pas.**	—	—	45	35	10 »	20 »
238	**Une Loge à l'Opéra.**	O. Guet.	—	45	35	10 »	20 »
239	**Dame de cœur.**	Vaudechamp.	—	45	35	10 »	20 »
240	**L'Été.**	Brochard.	—	45	35	10 »	20 »
241	**Le Printemps.**	—	—	45	35	10 »	20 »
242	**L'Automne.**	—	—	45	35	10 »	20 »
243	**L'Hiver.**	—	—	45	35	10 »	20 »
244	**Bellina.**	Court.	—	45	35	10 »	20 »
245	**Douce Rêverie.**	O. Guet.	—	45	35	10 »	20 »
246	**La Reine des Bois.**	André.	—	45	35	10 »	20 »
247	**La Reine des Champs.**	Charpentier.	—	45	35	10 »	20 »
248	**La Reine des Salons.**	Court.	—	45	35	10 »	20 »
249	**La Reine des Fleurs.**	—	—	45	35	10 »	20 »
250	**Rose d'amour.**	André.	—	45	35	10 »	20 »
251	**Rêve au Bonheur.**	—	—	45	35	10 »	20 »

N° D'ORDRE	TITRES DES GRAVURES	NOMS DES PEINTRES	NOMS DES GRAVEURS	HAUTEUR	LARGEUR	PRIX EN NOIR	PRIX EN COULEUR
				CENTIMÈT.		fr. c.	fr. c.
252	Sarah la Créole	Dubuffe.	Garnier.	45	55	10 »	20 »
253	Fleur de Lis	Schlessinger.	—	45	55	10 »	20 »
254	Victoria	Jules Laure.	—	45	55	10 »	20 »
255	Miss Alice	—	—	45	55	10 »	20 »
256	Rigolette	Court.	—	45	55	10 »	20 »
257	Fleur de Marie	Cottin.	Cottin.	45	55	10 »	20 »
258	Jeanne d'Arc	Mᵐᵉ de Guizard.	Garnier.	41	51	10 »	20 »
259	M'aimera-t-il?	O. Guet.	—	57	28	8 »	16 »
260	Le Domino	—	Girard.	57	28	8 »	16 »
261	Cœur de Jeune Fille	Court.	Garnier.	57	28	8 »	16 »
262	Ame de quinze Ans	André.	—	57	28	8 »	16 »
263	Nérilha	—	—	57	28	8 »	16 »
264	Olivia	—	—	57	28	8 »	16 »
265	L'Étoile du soir de Saint-Pétersbourg	Court.	—	57	28	8 »	16 »
266	La Reine du Bal	—	—	57	28	8 »	16 »
267	Étoile d'Orient	Schlessinger.	—	57	28	8 »	16 »
268	La Favorite	Mᵉ Sollier.	—	57	28	8 »	16 »
269	Églantine	O. Guet.	—	57	28	8 »	16 »
270	Fruit mûr	—	—	57	28	8 »	16 »

GRAVURES AU BURIN

GRAVURES AU BURIN

N° D'ORDRE	TITRES DES GRAVURES	NOMS DES PEINTRES	NOMS DES GRAVEURS	HAUTEUR	LARGEUR	PRIX SUR BLANC avec la lettre	PRIX SUR CHINE avec la lettre
				CENTIMÈT.		fr. c.	fr. c.
271	Mignon regrettant la Patrie............	Ary Scheffer.	Aristide Louis.	28	14	15 »	20 »
272	Mignon aspirant au Ciel...............	—	—	28	14	15 »	20 »
273	La Descente de Croix................	Rubens.	Blanchard.	56	43	48 »	60 »
274	Marie dans le Désert.................	P. Delaroche.	A. Martinet.	33	20	» »	24 »
275	La Femme adultère...................	Signol.	—	31	25	» »	24 »
276	La Déposition du Christ au Tombeau. (De la Galerie Borghèse à Rome.)..........	Raphael.	Masquelier.	57	56	100 »	120 »
277	La Cène...........................	L. de Vinci.	Wagner.	45	90	50 »	» »
278	La Transfiguration..................	Raphael.	Desnoyers.	70	48	80 »	» »
279	Pierre le Grand. (Portrait.).........	P. Delaroche.	H. Dupont.	34	26	20 »	25 »
280	Murillo. —	Murillo.	Blanchard.	30	24	12 »	18 »
281	Titien. —	Titien.	A. François.	30	24	12 »	18 »
282	Raphaël à quinze ans. —	Raphael.	F. Forster.	25	20	10 »	18 »
283	(De la Galerie de Florence.) —	—	—	31	25	8 »	18 »
284	Françoise de Rimini.................	Ary Scheffer.	Calamatta.	24	34	30 »	40 »
285	Faust apercevant Marguerite pour la première fois....	—	A. Caron.	41	25	24 »	30 »
286	L'Enfant charitable.................	—	Thévenin.	25	16	15 »	20 »
287	L'Innocence (forme ovale)...........	Greuze.	Aristide Louis.	22	18	18 »	24 »
288	La Belle Jardinière.................	Raphael.	Laugier.	57	39	30 »	40 »
289	Le Christ sur la Montagne des Oliviers.......	Ary Scheffer.	A. Caron.	37	25	24 »	30 »
290	La Vierge de la Maison d'Orléans........	Raphael.	F. Forster.	30	23	16 »	24 »
291	La Vierge à la Légende..............	Raphael.	—	38	29	24 »	36 »
292	La Vierge au Bas-Relief..............	L. de Vinci.	—	38	29	24 »	36 »
293	Napoléon et son Fils................	Steuben.	Weber.	35	28	» »	24 »
294	La Vierge aux Anges................	Murillo.	Leroux.	64	50	36 »	48 »
295	La Vierge à la Chaise. (Florence.)....	Raphael.	Pelée.	29	22	7 50	10 »
296	La Vierge au Voile. (Paris.)..........	—	Metzmacher.	29	21	7 50	10 »
297	La Vierge d'Albe. (Saint-Pétersbourg.)..	—	—	22	22	7 50	10 »
298	La Vierge au Donataire. (Rome.)......	—	Saint-Ève.	31	20	7 50	10 »
299	La Belle Jardinière. (Paris.).........	—	G. Levy.	31	20	7 50	10 »
300	La Vierge au Poisson. (Madrid.)......	—	Pelée.	31	21	7 50	10 »
301	La Vierge aux Candélabres. (Londres.).	—	G. Levy.	29	22	7 50	10 »
302	La Sainte Famille. (Paris.)..........	—	Dien.	30	22	7 50	10 »
303	La Madone de Saint-Sixte. (Dresde.)...	—	A. Blanchard.	31	23	7 50	10 »
304	La Sainte Cécile. (Bologne.).........	—	Pelée.	32	20	7 50	10 »
305	La Sainte Marguerite. (Paris.).......	—	Pannier.	32	20	7 50	10 »
306	Le Mariage de la Vierge. (Milan.)....	—	—	37	26	7 50	10 »

Nota. Les personnes qui prendront cette collection complète recevront : 1° un carton destiné à contenir toutes les livraisons de l'ouvrage; 2° des notices explicatives sur chaque tableau; 3° une Notice sur la vie et les ouvrages de Raphaël; 4° le portrait de Raphaël, gravé sur acier par M. Pannier. Vendu séparément, le Mariage de la Vierge coûtera le double des prix marqués ci-dessus, c'est-à-dire 15 et 20 fr.

N° D'ORDRE	TITRES DES GRAVURES	NOMS DES PEINTRES	NOMS DES GRAVEURS	HAUTEUR CENTIMÈT.	LARGEUR	PRIX SUR BLANC avec LA LETTRE fr. c.	PRIX SUR CHINE avec LA LETTRE fr. c.
507	Le Tintoret peignant sa Fille morte. (Musée de Bordeaux.)	L. Cogniet.	Martinet.	30	35	30 »	40 »
508	Les derniers Moments du Comte d'Egmont.	L. Gallait.	—	30	35	30 »	40 »
509	La Vierge à la Rédemption.	Raphael.	—	30	22	18 »	24 »
510	L'Immaculée Conception. (Musée du Louvre.)	Murillo.	Massard.	32	22	20 »	24 »
511	L'Immaculée Conception. —	—	Burdey.	43	30	16 »	18 »
512	Washington. (Portrait en pied.)	L. Cogniet.	Laugier.	64	52	» »	75 »
513	Les trois Grâces.	Raphael.	F. Forster.	21	18	16 »	» »
514	La Tentation.	L. Gallait.	Jos Bal.	35	25	24 »	30 »
515	Sainte Cécile.	Ary Scheffer.	Bernardi.	27	17	15 »	20 »
516	Saint Augustin et sa Mère Sainte Monique.	—	Beaugrand.	34	26	24 »	30 »

LITHOGRAPHIES

COLLECTIONS

LITHOGRAPHIES

BELLES COLLECTIONS DE SUJETS D'HISTOIRE ET DE GENRE

suivant le goût qui convient à l'exportation,

PUISÉS DANS LES ANNALES DE TOUTES LES NATIONS, DE TOUS LES PEUPLES, ET AUSSI INTÉRESSANTS PAR LEUR VARIÉTÉ INFINIE QUE PAR LEUR EXÉCUTION REMARQUABLE

Des légendes explicatives, en espagnol et en français, ont été placées au bas de chaque feuille, afin d'attirer l'attention de l'acheteur en l'initiant en quelque sorte au sujet représenté.
C'est, on peut le dire, ce qu'il y a de mieux en ce genre, quel que soit le rapport sous lequel on l'envisage.

N° D'ORDRE	TITRES DES LITHOGRAPHIES	NOMS DES PEINTRES	LITHOGRAPHES	HAUTEUR	LARGEUR	PRIX EN NOIR		COULEUR	
				CENTIMÈT.		fr.	c.	fr.	c.
	SUITE DE SIX GRANDS ET MAGNIFIQUES SUJETS *TIRÉS DE L'HISTOIRE DE FERDINAND ET D'ISABELLE LA CATHOLIQUE*								
517	Isabelle refuse la Couronne de son Frère	A. Devéria	A. Devéria	49	66	15	»	30	»
518	Isabelle épouse Ferdinand à Valladolid	—	—	49	66	15	»	30	»
519	Isabelle fait son Entrée triomphale à Ségovie	—	—	49	66	15	»	30	»
520	Isabelle reçoit les Adieux du Roi Boabdil	—	—	49	66	15	»	30	»
521	Isabelle donne à Christophe Colomb sa deuxième Mission	—	—	49	66	15	»	30	»
522	Isabelle marie don Juan à Marguerite d'Autriche	—	—	49	66	15	»	30	»
	COLLECTION DE SIX GRANDES COMPOSITIONS *REPRÉSENTANT DES SCÈNES DE LA VIE DU CÉLÈBRE RODRIGUE DIAZ DE VIBAR que ses hauts faits d'armes firent surnommer le Cid Campéador.*								
523	Amour de Rodrigue et de Chimène	N. Maurin	N. Maurin	49	66	15	»	30	»
524	Réconciliation de Rodrigue et de Chimène	—	—	49	66	15	»	30	»
525	Serment du Roi Alphonse	—	—	49	66	15	»	30	»
526	Départ du Cid pour l'exil	—	—	49	66	15	»	30	»
527	Le Cid recevant des Présents du Roi de Perse	—	—	49	66	15	»	30	»
528	Mort du Cid	—	—	49	66	15	»	30	»
	SUITE DE SIX GRANDS ET BEAUX SUJETS *PUISÉS DANS L'HISTOIRE DE LA CONQUÊTE DU MEXIQUE PAR LE CÉLÈBRE FERNAND CORTEZ Ces six tableaux représentent les principaux faits qui ont illustré la brillante expédition de ce grand capitaine.*								
529	Fernand Cortez s'opposant à des Sacrifices humains	—	—	41	60	12	»	24	»
530	La Mexicaine Alaïda sous la Tente de Cortez	—	—	41	60	12	»	24	»
531	Fernand Cortez détruisant sa Flotte	—	—	41	60	12	»	24	»
532	Clémence de Fernand Cortez	—	—	41	60	12	»	24	»
533	Cortez apaisant la Révolte de son Armée	—	—	41	60	12	»	24	»
534	Zingari présentant sa Sœur Alaïda à Cortez	—	—	41	60	12	»	24	»
	AUTRE BELLE COLLECTION *NON MOINS INTÉRESSANTE ET DE MÊME GRANDEUR, ÉGALEMENT COMPOSÉE DE SIX BEAUX SUJETS PUISÉS DANS L'HISTOIRE DE GONZALVE DE CORDOUE.*								
535	Gonzalve de Cordoue désarmé par la beauté de Zuléma	A. Devéria	A. Devéria	42	59	12	»	24	»
536	Gonzalve arrache Zuléma des mains des Pirates	—	—	42	59	12	»	24	»
537	Zuléma fait transporter Gonzalve blessé à son Palais	—	—	42	59	12	»	24	»
538	Doux entretien de Gonzalve et de Zuléma	—	—	42	59	12	»	24	»
539	Gonzalve délivre Zuléma et son Père	—	—	42	59	12	»	24	»
540	Mariage de Gonzalve et de Zuléma	—	—	42	59	12	»	24	»

N° D'ORDRE	TITRES DES LITHOGRAPHIES	NOMS DES PEINTRES	LITHOGRAPHES	HAUTEUR	LARGEUR	PRIX UN NOIR	COULEUR
				CENTIMÈT.		fr. c.	fr. c.
	COLLECTION DE SIX MAGNIFIQUES COMPOSITIONS TIRÉES DE L'HISTOIRE DE RAPHAEL ET REPRÉSENTANT LES PRINCIPAUX PASSAGES DE LA VIE DE CE GRAND PEINTRE	A. Devéria.	A. Devéria.				
341	Naissance de Raphaël.			42	60	12 »	24 »
342	Raphaël présenté à la Duchesse d'Urbin.	—	—	42	60	12 »	24 »
343	Raphaël et Michel-Ange.	—	—	42	60	12 »	24 »
344	Raphaël présentant à Léon X le Plan du Vatican.	—	—	42	60	12 »	24 »
345	Raphaël reçoit Albert Durer dans son Atelier.	—	—	42	60	12 »	24 »
346	Raphaël à la Cour de Laurent de Médicis.	—	—	42	60	12 »	24 »
	SUITE DE SIX SUPERBES COMPOSITIONS REPRÉSENTANT L'HISTOIRE DE JOSEPH DEPUIS SA NAISSANCE JUSQU'AU MOMENT OU IL SE FAIT RECONNAÎTRE DE SES FRÈRES						
347	Naissance de Joseph.	—	—	42	59	12 »	24 »
348	Chasteté de Joseph.	—	—	42	59	12 »	24 »
349	Joseph explique les deux Songes de Pharaon.	—	—	42	59	12 »	24 »
350	Triomphe de Joseph.	—	—	42	59	12 »	24 »
351	Mariage de Joseph.	—	—	42	59	12 »	24 »
352	Joseph se fait reconnaître de ses Frères.	—	—	42	59	12 »	24 »
	AUTRE SUITE DE SIX MAGNIFIQUES SUJETS TIRÉS DE L'HISTOIRE D'ESTHER						
353	Couronnement d'Esther.	—	—	42	59	12 »	24 »
354	Toilette d'Esther.	—	—	42	59	12 »	24 »
355	Prière d'Esther.	—	—	42	59	12 »	24 »
356	Esther reçue par Assuérus.	—	—	42	59	12 »	24 »
357	Aman accusé par Esther.	—	—	42	59	12 »	24 »
358	Aman surpris aux pieds d'Esther.	—	—	42	59	12 »	24 »
	COLLECTION DE SIX SUJETS REPRÉSENTANT LES FAITS MÉMORABLES DE LA CONQUÊTE DU PÉROU PAR FERDINAND PIZARRE						
359	Entrevue de Pizarre et d'Atalipa.	—	—	42	59	12 »	24 »
360	Cora consacrée au Soleil.	—	—	42	59	12 »	24 »
361	Mort de Cora.	—	—	42	59	12 »	24 »
362	Telasco et Amazili.	—	—	42	59	12 »	24 »
363	Alonzo dans le Royaume de Tumbès.	—	—	42	59	12 »	24 »
364	Prison d'Ataliba.	—	—	42	59	12 »	24 »
	COLLECTION DE SIX SUJETS TIRÉS DE L'HISTOIRE CHEVALERESQUE DE DON QUICHOTTE DE LA MANCHE						
365	Don Quichotte armé Chevalier.	—	—	42	59	12 »	24 »
366	Don Quichotte croit adorer Dulcinée.	—	—	42	59	12 »	24 »
367	Sancho poursuivi par les Marmitons.	—	—	42	59	12 »	24 »
368	Terrible Voyage de Don Quichotte et de Sancho, sur Chevillard.	—	—	42	59	12 »	24 »
369	Don Quichotte aux Noces de Gamache.	—	—	42	59	12 »	24 »
370	Sancho fait son entrée à Barataria.	—	—	42	59	12 »	24 »
	SUITE DE SIX COMPOSITIONS RELIGIEUSES TIRÉES DE L'HISTOIRE DE MOÏSE						
371	Moïse sauvé des Eaux.	—	—	39	56	10 »	20 »
372	Moïse foule à ses Pieds la Couronne.	—	—	39	56	10 »	20 »
373	Moïse défend les Filles de Jéthro.	—	—	39	56	10 »	20 »
374	Passage de la mer Rouge.	—	—	39	56	10 »	20 »
375	Les Hébreux adorent le Veau d'or.	—	—	39	56	10 »	20 »
376	Dieu dicte à Moïse ses Dix Commandements.	—	—	39	56	10 »	20 »
	COLLECTION DE SIX SUJETS TIRÉS DE L'HISTOIRE D'ANGLETERRE						
377	Jeanne Grey refuse la Couronne d'Angleterre.	—	—	39	55	10 »	20 »
378	Jeanne Grey partage les Leçons d'Édouard VI.	—	—	39	55	10 »	20 »
379	Jeanne Grey refuse de se convertir au Catholicisme.	—	—	39	55	10 »	20 »
380	Mariage de Jeanne Grey.	—	—	39	55	10 »	20 »
381	Arrestation de Jeanne Grey.	—	—	39	55	10 »	20 »
382	Derniers Moments de Jeanne Grey.	—	—	39	55	10 »	20 »

N° D'ORDRE	TITRES DES LITHOGRAPHIES	NOMS DES PEINTRES	NOMS DES LITHOGRAPHES	HAUTEUR	LARGEUR	PRIX EN NOIR	PRIX EN COULEUR
				CENTIMÈT.		fr. c.	fr. c.
	BELLE COLLECTION GRAVÉE DE L'HISTOIRE DE CINQ-MARS						
583	Adieux de Cinq-Mars à sa famille	H. Leconte.	Jazet.	45	58	10 »	20 »
584	Duel de Cinq-Mars	—	—	45	58	10 »	20 »
585	Cinq-Mars présenté au Roi	—	—	45	58	10 »	20 »
586	Cinq-Mars et Marie à la Chasse royale	—	—	45	58	10 »	20 »
587	Cinq-Mars et de Thou prisonniers de Richelieu	—	—	45	58	10 »	20 »
588	Cinq-Mars et De Thou marchant au Supplice	—	—	45	58	10 »	20 »
	COLLECTION DE QUATRE JOLIS SUJETS *TIRÉS DES ŒUVRES DE WALTER SCOTT*						
589	Péveril du Pic	—	—	45	58	10 »	20 »
590	Ivanhoé	—	—	45	58	10 »	20 »
591	Le Château de Kenilworth	—	—	45	58	10 »	20 »
592	Richard en Palestine	—	—	45	58	10 »	20 »
	BELLE SÉRIE DE SIX TABLEAUX *COMPOSÉS D'APRÈS LES ŒUVRES DE LORD BYRON*						
593	Don Juan séparé d'Haïdée	—	Sixdeniers.	38	54	9 »	18 »
594	Don Juan au milieu des Comédiens	—	—	59	54	9 »	18 »
595	Mort de Lara	—	—	58	54	9 »	18 »
596	Conrad enlève Gulnard	—	—	58	54	9 »	18 »
597	Adieux de Conrad à Médora	—	—	58	54	9 »	18 »
598	Mort du jeune Foscari	—	—	38	54	9 »	18 »
	SIX SUJETS HISTORIQUES *PUISÉS DANS L'HISTOIRE D'ESPAGNE ET FORMANT UNE CHARMANTE COLLECTION*						
599	Christophe Colomb à la Cour de Ferdinand et d'Isabelle	A. Devéria.	A. Devéria.	59	48	9 »	18 »
400	François 1er et Charles V	—	—	59	48	9 »	18 »
401	Mariage de l'Infant d'Espagne avec Isabelle de Bourbon	—	—	59	48	9 »	18 »
402	Mort de Philippe 1er, roi d'Espagne	—	—	59	48	9 »	18 »
403	Philippe IV décorant le peintre Vélasquez de l'Ordre de la Toison d'Or	—	—	59	48	9 »	18 »
404	Chute du dernier royaume des Maures en Espagne	—	—	59	48	9 »	18 »
	SUITE TRES-AVANTAGEUSE DE SIX SUJETS *BIEN COMPOSÉS, BIEN CHOISIS ET D'UN JOLI FORMAT*						
405	L'Abbaye de Bolton	Landseer.	Jazet.	37	46	8 »	16 »
406	La Fille de Saragosse	Wilkie.	—	57	46	8 »	16 »
407	Le Tribunal de l'Inquisition	—	—	57	46	8 »	16 »
408	Un Prêche à Séville	Jones.	—	37	46	8 »	16 »
409	Les Contrebandiers espagnols	Lewis.	—	37	46	8 »	16 »
410	Marie Stuart signant son abdication	Allan.	—	37	46	8 »	16 »
	SUITE DE SIX GRACIEUSES COMPOSITIONS *REPRÉSENTANT L'HISTOIRE DE L'ESCLAVE ALBANAISE SAÏDA*						
411	Marché d'Esclaves	Maurin.	Maurin.	32	45	8 »	16 »
412	Entrée au Sérail	—	—	32	45	8 »	16 »
413	La Toilette	—	—	32	45	8 »	16 »
414	Le Tête-à-Tête	—	—	32	45	8 »	16 »
415	Couronnement de Saïda	—	—	32	45	8 »	16 »
416	Vengeance d'Achmet	—	—	32	45	8 »	16 »
	JOLIE SÉRIE DE SIX BEAUX SUJETS *TIRÉS DE L'HISTOIRE DU NAVIGATEUR CHRISTOPHE COLOMB*						
417	Conférence de Salamanque	—	—	32	46	7 »	14 »
418	Arrivée de Christophe Colomb en Amérique	—	—	32	46	7 »	14 »
419	Entrée triomphale à Barcelone	—	—	32	46	7 »	14 »
420	Christophe Colomb bâtit une Forteresse à San-Salvador	—	—	32	46	7 »	14 »
421	Colomb humiliant les Courtisans jaloux de sa gloire	—	—	32	46	7 »	14 »
422	Captivité de Christophe Colomb	—	—	32	46	7 »	14 »

N° D'ORDRE	TITRES DES LITHOGRAPHIES	NOMS DES PEINTRES	NOMS DES LITHOGRAPHES	HAUTEUR	LARGEUR	PRIX EN NOIR	PRIX EN COULEUR
				CENTIMÈT.		fr. c.	fr. c.
	COLLECTION DE HUIT SUJETS						
	BIEN CHOISIS PARMI LES PLUS INTÉRESSANTS DANS L'HISTOIRE SACRÉE						
423	Joseph et la Femme de Putiphar..........	A. Devéria.	A. Devéria.	29	40	6 »	12 »
424	Jacob choisit Rachel...............	—	—	29	40	6 »	12 »
425	Ruth et Booz..................	—	—	29	40	6 »	12 »
426	Judith et Holopherne..............	—	—	29	40	6 »	12 »
427	David et Bethsabée...............	—	—	29	40	6 »	12 »
428	Samson trahi par Dalila.............	—	—	29	40	6 »	12 »
429	Départ de Jacob pour le Canaan.........	—	—	29	40	6 »	12 »
430	Rébecca à la Fontaine..............	—	—	29	40	6 »	12 »
	JOLIE SUITE DE SIX COMPOSITIONS						
	HISTORIQUES ET GRACIEUSES						
	FORMANT L'HISTOIRE DE DIANE DE POITIERS						
431	Diane de Poitiers présentée à la Reine......	—	—	29	40	6 »	12 »
432	Diane de Poitiers implorant la grâce de son père.	—	—	29	40	6 »	12 »
433	Diane de Poitiers et le jeune Henri........	—	—	29	40	6 »	12 »
434	Diane de Poitiers devenue mère..........	—	—	29	40	6 »	12 »
435	Diane de Poitiers au Château d'Anet.......	—	—	29	40	6 »	12 »
436	Diane de Poitiers et sa fille au tombeau d'Henri II.	—	—	29	40	6 »	12 »
	HISTOIRE D'HÉLOÏSE ET D'ABEILARD						
	FORMANT UNE COLLECTION TRÈS-INTÉRESSANTE COMPOSÉE DE SIX FEUILLES						
437	Héloïse et Abeilard...............	—	—	29	40	6 »	12 »
438	Enlèvement d'Héloïse..............	—	—	29	40	6 »	12 »
439	Héloïse devenue mère..............	—	—	29	40	6 »	12 »
440	Sacrifice d'Héloïse................	—	—	29	40	6 »	12 »
441	Héloïse au Paraclet...............	—	—	29	40	6 »	12 »
442	Mort d'Abeilard.................	—	—	29	40	6 »	12 »
	SIX MAGNIFIQUES COMPOSITIONS						
	REPRÉSENTANT L'HISTOIRE DE NOTRE-DAME DE PARIS						
	TIRÉES DE L'OUVRAGE DE VICTOR HUGO						
443	La Esméralda et Gringoire............	—	—	29	40	6 »	12 »
444	La Esméralda et Djali..............	—	—	29	40	6 »	12 »
445	La Esméralda et Quasimodo...........	—	—	29	40	6 »	12 »
446	La Esméralda, Phébus et Claude Frollo.....	—	—	29	40	6 »	12 »
447	La Esméralda, Claude Frollo et Gudule.....	—	—	29	40	6 »	12 »
448	Mort de la Esméralda..............	—	—	29	40	6 »	12 »
	SIX SUPERBES SUJETS						
	TIRÉS DU POÈME DE LA JÉRUSALEM DÉLIVRÉE						
449	Tancrède, vainqueur d'Antioche.........	Maurin.	Maurin.	30	41	6 »	12 »
450	Tancrède et Clorinde..............	—	—	30	41	6 »	12 »
451	Combat d'Argant contre Tancrède........	—	—	30	41	6 »	12 »
452	Déguisement d'Erminie.............	—	—	30	41	6 »	12 »
453	Baptême de Clorinde..............	—	—	30	41	6 »	12 »
454	Tancrède blessé.................	—	—	30	41	6 »	12 »
	BELLE SÉRIE DE SIX TABLEAUX						
	TIRÉS DE L'HISTOIRE DE LA VIE DE NAPOLÉON I"						
	(Deux ont rapport au retour de ses cendres en France.)						
455	Napoléon à la Bataille des Pyramides.......	—	—	33	48	6 »	12 »
456	Napoléon à la Bataille de Lodi..........	—	—	33	48	6 »	12 »
457	Napoléon se confiant à la Foi Britannique, au moment où il s'embarque sur le *Bellérophon*, vaisseau amiral anglais.,	—	—	33	48	6 »	12 »
458	Napoléon à Sainte-Hélène, dictant ses Mémoires.	—	—	33	48	6 »	12 »
459	Ouverture du Cercueil de Napoléon à Sainte-Hélène.	—	—	33	48	6 »	12 »
460	Réception du Corps de Napoléon aux Invalides, à Paris.	—	—	33	48	6 »	12 »

N° D'ORDRE	TITRES DES LITHOGRAPHIES	NOMS DES		HAUTEUR	LARGEUR	PRIX DES	
		PEINTRES	LITHOGRAPHES			NOIR	COULEUR
				CENTIMÈT.		fr. c.	fr. c.
	COLLECTION DE SIX SUJETS PUISÉS DANS L'HISTOIRE DE CHARLES V, ROI D'ESPAGNE						
461	Arrivée de Charles-Quint en Espagne.	AUBRY.	CHOUBARD.	34	45	6 »	12 »
462	Mariage de Charles-Quint.	—	—	34	45	6 »	12 »
463	Charles-Quint en Afrique.			34	45	6 »	12 »
464	Charles-Quint élu Empereur d'Allemagne.		—	34	45	6 »	12 »
465	Charles-Quint et François Ier.			34	45	6 »	12 »
466	Abdication de Charles-Quint.			34	45	6 »	12 »
	COLLECTION DE SIX SUJETS GRACIEUX REPRÉSENTANT LES MŒURS ET USAGES DES DIVERSES NATIONS						
467	Espagne. (Fernand Cortez terrassant un Taureau).	MAURIN.	MAURIN.	51	42	6 »	12 »
468	Italie. (L'Arioste, auteur célèbre, lisant un de ses chefs-d'œuvre à un auditoire.) (Scène du temps de Louis XV.)	—	—	51	42	6 »	12 »
469	France. (François Ier dans l'atelier de Jean Goujon, assistant aux séances de Diane de Poitiers.)		—	51	42	6 »	12 »
470	Arabie. (Sorte d'allégorie sur les peuplades arabes.).		—	51	42	6 »	12 »
471	Turquie. (Danse d'une Odalisque dans l'intérieur d'un Harem).		—	51	42	6 »	12 »
472	Les Indes anglaises. (Les Anglais étalent aux yeux des Hindous les plus beaux produits de leur industrie.)		—	51	42	6 »	12 »
	COLLECTION DE SIX SUJETS FORMANT L'HISTOIRE DE PSYCHÉ						
473	Psyché enlevée par Zéphire.	A. DEVÉRIA.	A. DEVÉRIA.	39	48	6 »	12 »
474	Toilette de Psyché.	—	—	39	48	6 »	12 »
475	Sommeil de Psyché et de Cupidon.		—	39	48	6 »	12 »
476	Psyché abandonnée.		—	39	48	6 »	12 »
477	Indiscrétion de Psyché.		—	39	48	6 »	12 »
478	Vénus pardonne à Psyché.		—	39	48	6 »	12 »
	JOLI CHOIX DE SIX SUJETS REPRÉSENTANT DES SCÈNES DE DIFFÉRENTS USAGES OU INSTITUTIONS DU MOYEN AGE						
479	La Bonne Aventure.	—	—	52	48	6 »	12 »
480	L'Arbre de Mai.	—	—	52	48	6 »	12 »
481	Le Bal.	—	—	52	48	6 »	12 »
482	Les Jeux Floraux.	—	—	52	48	6 »	12 »
483	Le Prix du Tournoi.	—	—	52	48	6 »	12 »
484	Le Décaméron.	—	—	52	48	6 »	12 »
	COLLECTION DE SIX SUJETS REPRÉSENTANT LES DIVERS FAITS MÉMORABLES DE LA CONQUÊTE DU PÉROU PAR FERDINAND PIZARRE (Réduction des n°s 359 à 364.)						
485	Entrevue de Pizarre et d'Ataliba.	—	—	29	40	6 »	12 »
486	Cora consacrée au Soleil.	—	—	29	40	6 »	12 »
487	Mort de Cora.	—	—	29	40	6 »	12 »
488	Télasco et Amazili.	—	—	29	40	6 »	12 »
489	Alonzo dans le royaume de Tumbès.	—	—	29	40	6 »	12 »
490	Prison d'Ataliba.	—	—	29	40	6 »	12 »
	COURSES DE TAUREAUX DESSINÉES EN ESPAGNE D'APRÈS NATURE PAR PH. BLANCHARD ET LITHOGRAPHIÉES PAR LUI ET SABATIER						
491	Arrivée des Taureaux. (Madrid.)	BLANCHARD.	BLANCHARD ET SABATIER.	56	53	6 »	12 »
492	Essai des Chevaux.	—	—	56	53	6 »	12 »
493	Toreros avant la Course. (Madrid.)	—	—	56	53	6 »	12 »
494	Le Picador. (Andalousie.)	—	—	56	53	6 »	12 »
495	Chevalier tuant le Taureau.	—	—	56	53	6 »	12 »
496	Les Banderilleros.	—	—	56	53	6 »	12 »
497	Les Chiens. (Aragon.)	—	—	56	53	6 »	12 »
498	Mort du Taureau. (Madrid.)	—	—	56	53	6 »	12 »
499	Division de Place. (Madrid.)	—	—	56	53	6 »	12 »
500	Cachetero. (Madrid.)	—	—	56	53	6 »	12 »
501	Enlèvement du Taureau de la place. (Madrid.)	—	—	56	53	6 »	12 »
502	Novillos. (Vieille-Castille.)	—	—	56	53	6 »	12 »

N° D'ORDRE	TITRES DES LITHOGRAPHIES	NOMS DES PEINTRES	NOMS DES LITHOGRAPHES	HAUTEUR	LARGEUR	PRIX NOIR		PRIX COULEUR	
				centim.		fr.	c.	fr.	c.
	TRES-JOLIE SUITE DE QUATRE SUJETS *DE L'HISTOIRE SACRÉE*								
503	Jacob demande Rachel en mariage............	Leloir.	Régnier.	27	36	5	»	10	»
504	Moïse sauvé des Eaux....................	—	—	27	36	5	»	10	»
505	Tobie rendant la vue à son père...........	—	—	27	36	5	»	10	»
506	Ruth dans le Champ de Booz..............	—	—	27	36	5	»	10	»
	BELLE COLLECTION HISTORIQUE *TIRÉE DE L'HISTOIRE DE FRANCE*								
507	Cinq-Mars reçu par Louis XIII.............	A. Devéria.	A Devéria.	30	41	5	»	10	»
508	Cinq-Mars chez le Roi...................	—	—	30	41	5	»	10	»
509	Un Complot chez la Reine.................	—	—	30	41	5	»	10	»
510	Le Serment chez Marion Delorme...........	—	—	30	41	5	»	10	»
511	Cinq-Mars se rendant à Richelieu...........	—	—	30	41	5	»	10	»
512	Condamnation de Cinq-Mars et de Thou......	—	—	30	41	5	»	10	»
	SIX JOLIES COMPOSITIONS GRACIEUSES *REPRÉSENTANT L'HISTOIRE DE LOUIS XIV ET DE MADEMOISELLE DE LA VALLIÈRE*								
513	L'Aveu.....................................	—	—	26	37	4	»	8	»
514	La Surprise.................................	—	—	26	37	4	»	8	»
515	L'Enlèvement...............................	—	—	26	37	4	»	8	»
516	Le Mystère.................................	—	—	26	37	4	»	8	»
517	L'Entrevue..................................	—	—	26	37	4	»	8	»
518	Le Pardon..................................	—	—	26	37	4	»	8	»
	SUITE DE SIX BEAUX SUJETS PUISÉS DANS L'HISTOIRE DE LA CONQUÊTE DU MEXIQUE PAR LE CÉLÈBRE FERNAND CORTEZ Ces 6 tableaux représentent les principaux faits qui ont illustré la brillante expédition de ce grand capitaine. (Réduction des n°s 329 à 354.)								
519	Fernand Cortez s'opposant à des Sacrifices humains...	Maurin.	Maurin.	25	32	2	50	6	»
520	La Mexicaine Alaïda sous la Tente de Cortez....	—	—	25	32	2	50	6	»
521	Fernand Cortez détruisant sa Flotte..........	—	—	25	32	2	50	6	»
522	Clémence de Fernand Cortez...............	—	—	25	32	2	50	6	»
523	Cortez apaisant la révolte de son armée......	—	—	25	32	2	50	6	»
524	Zingari présentant sa sœur Alaïda à Cortez...	—	—	25	32	2	50	6	»
	BELLE COLLECTION MÊME GRANDEUR QUE CELLE DE FERNAND CORTEZ ÉGALEMENT COMPOSÉE DE SIX SUJETS PUISÉS DANS L'HISTOIRE DE GONZALVE DE CORDOUE (Réductions des n°s 535 à 540.)								
525	Gonzalve de Cordoue désarmé par la beauté de Zuléma.	A. Devéria.	A. Devéria.	25	32	2	50	6	»
526	Gonzalve arrache Zuléma des mains des Pirates.....	—	—	25	32	2	50	6	»
527	Zuléma fait transporter Gonzalve blessé à son Palais.	—	—	25	32	2	50	6	»
528	Doux entretien de Gonzalve et de Zuléma.....	—	—	25	32	2	50	6	»
529	Gonzalve délivre Zuléma et son Père........	—	—	25	32	2	50	6	»
530	Mariage de Gonzalve et de Zuléma..........	—	—	25	32	2	50	6	»
	COLLECTION DE SIX JOLIES COMPOSITIONS *TIRÉES DE L'HISTOIRE DE RAPHAËL ET REPRÉSENTANT LES PRINCIPAUX PASSAGES DE LA VIE DE CE GRAND PEINTRE* (Réductions des n°s 341 à 346.)								
531	Naissance de Raphaël......................	—	—	23	32	2	50	6	»
532	Raphaël présenté à la Duchesse d'Urbin.....	—	—	23	32	2	50	6	»
533	Raphaël à la Cour de Laurent de Médicis....	—	—	23	32	2	50	6	»
534	Raphaël et Michel-Ange....................	—	—	23	32	2	50	6	»
535	Raphaël présentant à Léon X le Plan du Vatican...	—	—	23	32	2	50	6	»
536	Raphaël reçoit Albert Durer dans son atelier....	—	—	23	32	2	50	6	»
	CHARMANTE PETITE COLLECTION *DE DOUZE SUJETS CHAMPÊTRES ET PASTORAUX*								
537	Le Galant Jardinier........................	Robillard.	Robillard.	24	32	2	»	4	»
538	L'agréable Leçon...........................	—	—	24	32	2	»	4	»

— 25 —

N° D'ORDRE	TITRES DES LITHOGRAPHIES	NOMS DES		HAUTEUR	LARGEUR	PRIX EN	
		PEINTRES	LITHOGRAPHES			NOIR	COULEUR
				CENTIMÈT.		fr. c.	fr. c.
539	La Parure de Fleurs....................	Rodillard.	Rodillard.	24	32	2 »	4 »
540	Le Panier mystérieux..................	—	—	24	32	2 »	4 »
541	Les Amants surpris....................	—	—	24	32	2 »	4 »
542	Les Tourterelles......................	—	—	24	32	2 »	4 »
543	La Conversation......................	De Beauregard.	De Beauregard.	24	32	2 »	4 »
544	La Lecture...........................	—	—	24	32	2 »	4 »
545	Le Nid de Fauvette....................	—	—	24	32	2 »	4 »
546	Le Baiser............................	—	—	24	32	2 »	4 »
547	Le Bouquet bien reçu..................	—	—	24	32	2 »	4 »
548	La Bergère prévoyante.................	—	—	24	32	2 »	4 »

JOLIE SUITE DE SIX PETITS SUJETS GRAVÉS
TIRÉS DES ŒUVRES DE LORD BYRON

549	Conrard et Gulnard....................	H. Lecomte.	Sixdeniers.	26	50	2 »	» »
550	Siége de Corinthe.....................	—	—	26	50	2 »	» »
551	Conrad et Medora.....................	—	—	26	50	2 »	» »
552	Sélim et Zuleïka......................	—	—	26	50	2 »	» »
553	Selim et Zuleïka (découverte par Giaffir)..	—	—	26	50	2 »	» »
554	Parisina raconte ses amours en songe....	—	—	26	50	2 »	» »

COMBAT DU TAUREAU A SÉVILLE
(ESPAGNE)
DOUZE JOLIES FEUILLES DESSINÉES D'APRÈS NATURE, AVEC ENTOURAGE
(Titre français et espagnol)

555	Entrée du Taureau dans l'Enceinte......	V. Adam.	V. Adam.	25	35	1 50	4 »
556	Le Taureau refuse d'attaquer............	—	—	25	35	1 50	4 »
557	Le Taureau attaque le Cavalier..........	—	—	25	35	1 50	4 »
558	Le Piqueur compromis.................	—	—	25	35	1 50	4 »
559	Le Taureau renverse le Cheval...........	—	—	25	35	1 50	4 »
560	On lâche les Chiens sur le Taureau......	—	—	25	35	1 50	4 »
561	Les Gens à pied accrochent les Dards sur le Taureau...	—	—	25	35	1 50	4 »
562	Les Gens à pied lancent les Dards sur le Taureau...	—	—	25	35	1 50	4 »
563	Le Matador se présente devant le Taureau.	—	—	25	35	1 50	4 »
564	Le Matador tue le Taureau..............	—	—	25	35	1 50	4 »
565	Le Taureau tombe d'un coup d'Estocade..	—	—	25	35	1 50	4 »
566	Le Taureau mourant est traîné hors l'Enceinte...	—	—	25	35	1 50	4 »

LITHOGRAPHIES

RELATIVES A LA GUERRE D'ORIENT

LITHOGRAPHIES

RELATIVES A LA GUERRE D'ORIENT

N° D'ORDRE	TITRES DES LITHOGRAPHIES	NOMS DES PEINTRES	NOMS DES LITHOGRAPHES	HAUTEUR (centimèt.)	LARGEUR	PRIX EN NOIR (fr. c.)	PRIX EN COULEUR (fr. c.)
	BATAILLES, TYPES ET ÉPISODES						
567	Panorama de la bataille de l'Alma..........	V. Adam et E. Cicéri.	V. Adam et E. Cicéri.	59	85	10 »	20 »
568	Panorama de la bataille d'Inkermann.........	Guérard.	Guérard.	59	85	10 »	20 »
569	Prise de Sébastopol (occupation de la redoute Malakoff).	—	—	59	85	10 »	20 »
570	Incendie de Sébastopol (retraite des Russes sur le côté nord)...	—	—	59	85	10 »	20 »
571	Le maréchal de Saint-Arnaud à la bataille de l'Alma, (20 septembre 1854)............ « Ma santé est toujours la même ; elle se soutient entre les souffrances, les crises et le devoir. — Tout cela ne m'empêche pas de rester douze heures à cheval les jours de bataille.... Mais les forces ne m'abandonneront-elles pas?... (Extrait de la lettre du maréchal Saint-Arnaud au Ministre de la guerre.)	Bellangé.	Bellangé.	58	50	6 »	12 »
572	Les Zouaves (pendant l'action)............ Qu'est-ce qu'en demande encore? parlez, faites-vous servir.	—	—	55	48	6 »	12 »
573	Les Zouaves (après l'action)............ Qu'est-ce qu'en demande encore? parlez, faites-vous servir.	—	—	55	48	6 »	12 »
574	Expédition de Crimée (débarquement des armées alliées, 14 septembre 1854)............	M. Berger.	M. Berger.	29	78	» »	10 »
575	Bataille de l'Alma, gagnée le 20 septembre 1854.	—	—	29	78	» »	10 »
576	Bombardement de Sébastopol (17 octobre 1854).....	—	—	29	78	» »	10 »
577	Prise de Sébastopol (assaut de Malakoff, 8 septembre 1855).	G. Doré.	G. Doré.	29	78	» »	10 »
578	L'Ouragan du 14 novembre 1854 dans la baie d'Eupatoria.	M. Berger.	M. Berger.	41	82	» »	10 »
579	Bombardement de Sweaborg par les flottes alliées (9 et 10 août 1855)............	—	—	41	82	» »	10 »
580	Prise de Sébastopol par les armées alliées (assaut de Malakoff, 8 septembre 1855)............	—	—	41	82	» »	10 »
581	Destruction de Sébastopol et de la Flotte russe.....	—	—	41	82	» »	10 »
582	Bataille de l'Alma, gagnée par les armées alliées le 20 septembre 1854.	Bayot.	Bayot.	36	57	4 »	8 »
583	Bataille d'Inkermann, gagnée par les armées alliées le 5 novembre 1854. (Arrivée de la division Bosquet).			36	57	4 »	8 »
584	Assaut et prise de la Tour Malakoff, attaquée de front par les chasseurs à pied, et, sur le flanc droit, par les zouaves et le 7ᵉ de ligne.	—	—	36	57	4 »	8 »
585	Prise et Incendie de Sébastopol (retraite de l'armée russe et destruction de la flotte)............	—	—	36	57	4 »	8 »
586	Les gardes de la Porte............ Non, tu n'entreras pas, Nicolas, Tant que nous gard'rons la porte !	H. Bellangé.	H. Bellangé.	31	45	5 »	8 »
587	Tiens bon, Turc!............ Nous voilà, mon brave !			31	45	5 »	8 »

— 28 —

N° D'ORDRE	TITRES DES LITHOGRAPHIES	NOMS DES PEINTRES	LITHOGRAPHES	HAUTEUR	LARGEUR	PRIX EN NOIR	PRIX EN COULEUR
				CENTIMÈT.		fr. c.	fr. c.
588	**Sur les bords du Danube**............ Vous nous avez rappelé la gelée de 1812. Vous vous rappellerez la dégelée de 1854.	H. Bellangé.	H. Bellangé.	51	45	5 »	8 »
589	**En Orient**.............. Les amis des amis sont des amis.	—	—	51	45	5 »	8 »
590	**A Gallipoli**............ « Au camp des zouaves français « L'hospitalité se donne. « Elle ne se vend jamais « Non jamais, jamais, jamais.	—	—	51	45	5 »	8 »
591	**Silistrie**.............. Le colosse du Nord se serait facilement emparé de Silistrie, s'il l'avait voulu; mais, dans son désir de conserver des relations de bon voisin avec son ami l'empereur d'Autriche, il veut bien consentir à lever le siège, à évacuer la Valachie et les campagnes embaumées de la Dobruscha, et, s'il en est bien prié, il repassera le Prouth ou Pruth. — NOTA. Néanmoins, cette retraite volontaire et cette évacuation facile constituent un cas tout particulier, le général Piedemozoff, croit prudent de regarder avec sa lunette si le Turcoman ne serait pas assez lâche pour chercher à inquiéter ses derrières.	—	—	51	45	5 »	8 »
592	**Épisode de la Bataille de l'Alma** (le 20 septembre 1854)....	Grenier.	Grenier.	51	45	5 »	8 »
593	**Épisode de la bataille d'Inkermann** (le 5 novembre 1854)...	—	—	51	45	5 »	8 »
594	**Les Revenants de Sébastopol** (29 décembre 1855. — Les zouaves de la garde)................	H. Bellangé.	H. Bellangé.	42	35	5 »	8 »
595	**Les Revenants de Sébastopol** (29 décembre 1855. — Un officier de la ligne).................	—	—	42	35	5 »	8 »
596	**Les deux Noblesses** (Inkermann).............	E. Lacoste.	C. Vergnes.	40	52	5 »	8 »
597	**Les deux Noblesses** (Malakoff)..............	—	—	40	52	5 »	8 »
598	**Le Congrès de Paris**, portraits de tous les Diplomates, un jour de séance.	De Moraine.	De Moraine.	40	59	4 »	6 »
599	**Bataille de l'Alma**.................	J. Gaildrau.	J. Gaildrau.	30	48	» »	5 »
600	**Bataille d'Inkermann**............... La division Bosquet vient au secours des Anglais qui luttaient contre les armées russes, dix fois supérieures.	A. Charpentier.	A. Charpentier.	30	48	» »	5 »
601	**Balaklava** (charge héroïque des hussards anglais).......	A. Adam.	A. Adam.	50	48	» »	5 »
602	**Prise de Kertch**................. Le 25 mai, les flottes alliées débarquent l'armée expéditionnaire; aussitôt, les Russes surpris abandonnent la ville, après avoir incendié tous leurs navires et leurs immenses approvisionnements.	Beeger et Guérard.	Beeger et Guérard.	30	48	» »	5 »
603	**Prise du Mamelon Vert** par les armées alliées, le 7 juin 1855, devant Sébastopol.	Beeger et Bayot.	Beeger et Bayot.	30	48	» »	5 »
604	**Bombardement de Sweaborg** (le 10 et 11 août), vu de la batterie française sur l'îlot Abraham.	M. Beeger.	M. Beeger.	30	48	» »	5 »
605	**Bataille de la Tchernaïa**, pont de Traktir (16 août 1855), vu de face.	—	—	30	48	» »	5 »
606	**Bataille de la Tchernaïa**, pont de Traktir, vu de côté.	G. Doré.	G. Doré.	30	48	» »	5 »
607	**Prise de Malakoff et de Sébastopol** (le 8 septembre 1855)....	—	—	30	48	» »	5 »
608	**Prise de Sébastopol.** (Les Anglais montent à l'assaut du Grand-Redan et s'y installent pendant plusieurs heures sous le feu meurtrier des masses ennemies).	—	—	30	48	» »	5 »
609	**Reddition de Kinburn.** (Toute la garnison russe se rend prisonnière et défile devant les armées alliées.).	—	—	30	48	» »	5 »
610	**Invasion de la Mingrelie par Omer-Pacha**. Après avoir franchi l'Ingour sur quatre points, les Turcs se précipitent sur les Russes et les battent complètement, puis l'armée victorieuse marche sur Kutaïs.	—	—	30	48	» »	5 »

ÉPISODES DE LA GUERRE D'ORIENT

FAITS MÉMORABLES, COMBATS, ETC.

611	**Sortie de la Cavalerie turque de Kalafat**, vis-à-vis de Widdin.	M. Beeger.	M. Beeger.	16	27	» »	1 50
612	**Cronstadt.** (Les Russes cassent les glaces pour mettre les forts en état de défense.).	—	—	16	27	» »	1 50
613	**Le canon d'alarme à Kalafat**............	—	—	16	27	» »	1 50
614	**Un Poste circassien** sur les côtes de la mer Noire.......	—	—	16	27	» »	1 50
615	**Le capitaine Hall** de l'*Hécla* fait enlever un canon d'une batterie russe près d'Eckmer.	—	—	16	27	» »	1 50
616	**Bataille d'Oltenitza**................	A. Adam.	A. Adam.	16	27	» »	1 50
617	**Mort d'Ismaïl-Pacha à Kalafat**............	—	—	16	27	» »	1 50
618	**Défense de Silistrie**................	—	—	16	27	» »	1 50
619	**Les Zouaves et les Chasseurs passent la rivière de l'Alma sous le feu des Russes**.	M. Beeger.	M. Beeger.	16	27	» »	1 50

N° D'ORDRE	TITRES DES LITHOGRAPHIES	NOMS DES PEINTRES	NOMS DES LITHOGRAPHES	HAUTEUR (centimèt.)	LARGEUR (centimèt.)	PRIX EN NOIR (fr. c.)	PRIX EN COULEUR (fr. c.)
620	Les Anglais passent la rivière de l'Alma près du pont détruit par les Russes.	Max Beeger.	Max Beeger.	16	27	» »	1 50
621	Lord Raglan et son État-Major à la bataille de l'Alma.	—	—	16	27	» »	1 50
622	Le Camp de l'Alma après la bataille.	—	—	16	27	» »	1 50
623	Les Rifles anglais gardent les tranchées devant Sébastopol.	—	—	16	27	» »	1 50
624	Camp anglais devant Sébastopol.	—	—	16	27	» »	1 50
625	Charge des Hussards anglais à Balaklava.	A. Adam.	A. Adam.	16	27	» »	1 50
626	Les Chasseurs d'Afrique dégagent les Anglais à Balaklava.	—	—	16	27	» »	1 50
627	Le maréchal de Saint-Arnaud à l'Alma.	—	—	16	27	» »	1 50
628	Lord Raglan visite les travaux du siège à Sébastopol.	—	—	16	27	» »	1 50
629	Bataille d'Inkermann (le général Bosquet venant au secours des Anglais).	—	—	16	27	» »	1 50
630	Balaklava (charge de la grosse cavalerie anglaise.).	Max Beeger.	Max Beeger.	16	27	» »	1 50
631	Charge des Chasseurs d'Afrique (affaire de Balaklava).	—	—	16	27	» »	1 50
632	Charge héroïque de la Cavalerie légère anglaise.	—	—	16	27	» »	1 50
633	Le Champ de bataille d'Inkermann. (La recherche d'un ami).	—	—	16	27	» »	1 50
634	Bataille d'Inkermann.	—	—	16	27	» »	1 50
635	Transport de blessés devant Sébastopol.	—	—	16	27	» »	1 50
636	Prise de Sébastopol. (Après l'occupation de la Tour Malakoff, les Russes opèrent plusieurs tentatives désespérées et se retirent avec d'immenses pertes.)	G. Doré.	G. Doré.	16	27	» »	1 50
637	Prise de Sébastopol. (Le 1er régiment de zouaves et le 3e de chasseurs à pied, sous le commandement du général Mac-Mahon, enlèvent d'assaut la Tour Malakoff.).	—	—	16	27	» »	1 50
638	Prise de Sébastopol. (la nuit du 8 septembre).	—	—	16	27	» »	1 50
639	Prise de Sébastopol. (Après avoir incendié la ville, les Russes se retirent sur la rive nord.).	—	—	16	27	» »	1 50
640	Prise de Sébastopol. (Les soldats français relèvent les Russes morts et blessés dans le ravin de la Karabelnaïa.).	—	—	16	27	» »	1 50
641	Prise de Sébastopol. (Fête des alliés après la victoire.).	—	—	16	27	» »	1 50
642	Mort glorieuse du lieutenant Poidevin.	De Moraine.	De Moraine.	19	28	» »	1 50
643	Le 2e bataillon du 74e de ligne, commandant Roumejoux, repousse les Russes dans leur attaque contre la 3e parallèle.	—	—	19	28	» »	1 50
644	Bataille d'Eupatoria, gagnée par les Turcs. Mort de Sélim-Pacha.	—	—	19	28	» »	1 50
645	Bombardement de la Tour Malakoff. Mort du général Bizot.	—	—	19	28	» »	1 50
646	Prise du Mamelon Vert (le 7 juin 1855).	—	—	19	28	» »	1 50
647	Le colonel de Brancion plante le premier le drapeau de son régiment (50e) sur la batterie russe.	—	—	19	28	» »	1 50
648	Mort du général anglais Campbell pendant le combat du 7 juin 1855.	—	—	19	28	» »	1 50
649	Les funérailles de lord Raglan devant Sébastopol.	—	—	19	28	» »	1 50
650	La dernière heure de Malakoff.	—	—	19	28	» »	1 50
651	Défense de la ville de Kars par la garnison turque (29 septembre 1855).	—	—	19	28	» »	1 50
652	Distribution des médailles de Crimée par le duc de Cambridge, à Paris (15 janvier 1856).	—	—	19	28	» »	1 50
653	Bataille de Balaklava. Destruction d'une batterie russe par les chasseurs d'Afrique.	—	—	19	28	» »	1 50
654	Entrée de S. M. la reine d'Angleterre à Paris.	—	—	19	28	» »	1 50
655	Conseil de Guerre tenu aux Tuileries.	—	—	19	28	» »	1 50
656	Retour de la Crimée. (La garde impériale, les 20e, 50e et 97e de ligne rentrent à Paris.)	—	—	19	28	» »	1 50
657	Bataille de l'Alma.	—	—	17	27	» »	1 25
658	Siège de Sébastopol.	—	—	17	27	» »	1 25
659	Bataille d'Inkermann.	—	—	17	27	» »	1 25
660	Camp français.	—	—	17	27	» »	1 25
661	Sentinelle avancée.	—	—	17	27	» »	1 25
662	Affaire du bastion du Mât.	—	—	17	27	» »	1 25
663	Mort de l'empereur Nicolas.	—	—	17	27	» »	1 25
664	Un train de plaisir en Crimée.	—	—	17	27	» »	1 25
665	Télégraphe à la Trique.	—	—	17	27	» »	1 25
666	L'Aumônier blessé.	—	—	17	27	» »	1 25
667	Le lendemain de la victoire.	—	—	17	27	» »	1 25
668	Combat de Koughil, près d'Eupatoria.	—	—	17	27	» »	1 25
669	Le maréchal Pelissier visitant les ambulances.	—	—	17	27	» »	1 25
670	Charge de Hussards français contre les Cosaques près de Baïdar.	—	—	17	27	» »	1 25

LITHOGRAPHIES

SUJETS DE FANTAISIE, ETC.

LITHOGRAPHIES

SUJETS DE FANTAISIE, ETC.

N° D'ORDRE	TITRES DES LITHOGRAPHIES	NOMS DES PEINTRES	NOMS DES LITHOGRAPHES	HAUTEUR	LARGEUR	PRIX NOIR	PRIX REH^{ts}	PRIX COUL^r
				centimèt.		fr. c.	fr. c.	fr. c.
	FORMAT EN LARGEUR							
671	Marengo (14 juin 1800)	H. Bellangé.	Marin Lavigne.	55	70	15 »	» »	30 »
672	Austerlitz (2 décembre 1805)	—	—	55	70	15 »	» »	30 »
673	Eylau (8 février 1807)	—	—	55	70	15 »	» »	30 »
674	Moskowa (7 septembre 1812)	—	—	55	70	15 »	» »	30 »
675	Salomon de Caus, inventeur de la vapeur (visité à Bicêtre par Marion Delorme et le marquis de Worcester)	Lecurieux.	Lafosse.	42	61	15 »	» »	30 »
676	Les Moissonneurs dans les marais Pontins	L. Robert.	—	40	61	12 »	» »	24 »
677	La Fête à la Madone de l'Arc	—	—	40	61	12 »	» »	24 »
678	Les Pêcheurs de l'Adriatique	—	—	40	61	12 »	» »	24 »
679	L'Improvisateur napolitain	—	—	40	61	12 »	» »	24 »
680	Adieux des matelots	Duval Lecamus.	L. Noël.	44	59	12 »	» »	24 »
681	L'Attente du retour	Delacroix.	—	44	59	12 »	» »	24 »
682	L'Heureux Retour	Duval Lecamus.	—	44	59	12 »	» »	24 »
683	L'Émigration	Richter.	Lafosse.	44	59	12 »	» »	24 »
684	Le Jardin d'Armide	Férogio.	Férogio.	42	68	10 »	» »	20 »
685	Suzanne au bain	—	—	42	68	10 »	» »	20 »
686	Les Nuits de Paris (le Lansquenet)	Gavarni.	Gavarni.	59	51	10 »	» »	20 »
687	— (le Foyer)	—	—	59	51	10 »	» »	20 »
688	Les Crêpes (scène sous Louis XV)	Giraud.	Marin Lavigne.	56	46	10 »	» »	20 »
689	Le Colin-Maillard —	—	—	56	46	10 »	» »	20 »
690	Le Songe d'une nuit d'été (Constantinople)	Beeger.	Charpentier.	59	58	» »	» »	16 »
691	L'Aurore d'un beau jour (Chypre)	—	Beeger.	59	58	» »	» »	16 »
692	Les Rêveries nocturnes (Venise)	—	—	59	58	» »	» »	16 »
693	Le Réveil de la nature (Cadix)	—	—	59	58	» »	» »	16 »
694	Les Danses espagnoles (El Jaleo de Xérès)	Giraud.	Charpentier.	54	50	8 »	» »	16 »
695	— (El vito de Séville)	—	S. Tessier.	54	50	8 »	» »	16 »
696	La Lecture de la Bible	Greuze.	L. Noël.	56	45	8 »	» »	16 »
	LES QUATRE SAISONS							
697	Le Printemps (les Fleurs)	Colin.	Regnier.	57	46	7 50	» »	15 »
698	L'Été (la Moisson)	—	—	57	46	7 50	» »	15 »
699	L'Automne (les Fruits)	—	—	57	46	7 50	» »	15 »
700	L'Hiver (les Frimas)	—	—	57	46	7 50	» »	15 »
	LES QUATRE POINTS DU JOUR							
701	Le Matin (le Bain)	Charpentier.	—	59	46	7 50	» »	15 »
702	Le Midi (la Sieste)	—	—	59	46	7 50	» »	15 »
703	Le Soir (le Concert)	—	—	59	46	7 50	» »	15 »
704	La Nuit (les Amours)	—	—	59	46	7 50	» »	15 »

N° D'ORDRE	TITRES DES LITHOGRAPHIES	NOMS DES PEINTRES	LITHOGRAPHES	HAUTEUR	LARGEUR	PRIX NOIR	PRIX REH	PRIX COUL
				CENTIMÈT.		fr. c.	fr. c.	fr. c.
705	Nuit à Naples............	Gudin.	Sabatier.	45	62	» »	12 »	» »
706	Soirée à Venise............	—	—	45	62	» »	12 »	» »
707	Midi à Gênes............	Beeger.	Beeger.	57	49	» »	» »	12 »
708	Minuit à Venise............	—	—	57	49	» »	» »	12 »
709	Sérénade sur l'Archipel............	—	—	57	49	» »	» »	12 »
710	Promenade sur le Bosphore............	D'Amondé.	D'Amondé.	57	49	» »	» »	12 »
711	Le Matin (Jour de Marché)............	—	—	57	49	» »	» »	12 »
712	Le Soir (Retour de la Chasse)............	—	—	57	49	» »	» »	12 »
713	Les Moissonneurs dans les marais Pontins............	L. Robert.	Duriez.	26	40	6 »	» »	12 »
714	Les Pêcheurs de l'Adriatique............	—	—	26	40	6 »	» »	12 »
715	Fête de la Madone de l'Arc à Naples............	—	—	26	40	6 »	» »	12 »
716	L'Improvisateur (réductions des n°s 676, 677, 678 et 679)............	—	—	26	40	6 »	» »	12 »
717	Le Maréchal ferrant............	H. Bellangé.	Desmaisons.	00	00	» »	6 »	12 »
718	Les Intimes. (Sujets de Chiens.)............	Landseer.	Lafosse.	51	41	6 »	» »	12 »
719	Les Favoris............	—	—	51	41	6 »	» »	12 »
720	L'Ami de l'homme —............	—	—	51	41	6 »	» »	12 »
721	Les Amours rêvés (en Europe sur le Rhin)............	M. Beeger.	M. Beeger.	54	47	» »	» »	10 »
722	Les Amours rêvés (en Afrique sur le Nil)............	—	—	54	47	» »	» »	10 »
723	Les Amours rêvés (en Asie sur le Gange)............	—	—	54	47	» »	» »	10 »
724	Les Amours rêvés (en Amérique au Niagara)............	—	—	54	47	» »	» »	10 »
725	Quinte et Quatorze............	Lenglet.	A. Maurin.	51	40	5 »	» »	10 »
726	Capot............	—	—	51	40	5 »	» »	10 »
727	Le Roi............	—	Regnier.	51	40	5 »	» »	10 »
728	Enfoncé!............	—	—	51	40	5 »	» »	10 »
729	Ah! quelle bonne pipe!............	—	Marin Lavigne.	51	40	5 »	» »	10 »
730	Ah! quelle bonne prise!............	—	—	51	40	5 »	» »	10 »
731	Le Jugement de Pâris............	Compte-Calix.	Regnier.	55	40	8 »	» »	10 »
732	Diane et Actéon............	—	—	55	40	8 »	» »	10 »
733	Plaisir troublé............	E. Gabé.	—	55	40	» »	» »	8 »
734	Déjeuner enlevé............	—	—	55	40	» »	» »	8 »
735	Tous les Dimanches à vingt ans............	E. de Beaumont.	—	52	45	» »	» »	8 »
736	Tous les Dimanches en famille............	Guérard	—	52	45	» »	» »	8 »

MUSÉE DE MŒURS EN ACTION

N°	TITRES	PEINTRES	LITHOGRAPHES	H	L	NOIR	REH	COUL
737	Les Coulisses de l'Opéra (Corps des Ingénues)............	Gavarni.	—	38	50	» »	8 »	» »
738	Le Trouble-Fête du Vendredi............	Cottin.	Bettannier.	38	50	» »	8 »	» »
739	Le Vin de Champagne (l'Orgie)............	—	—	38	50	» »	8 »	» »
740	Le Cirque-Olympique (les Filles de Vénus)............	Teichel.	—	38	50	» »	8 »	» »
741	Les Maris s'insurgent............	H. Bellangé.	—	38	50	» »	8 »	» »
742	Une Halte en Bourgogne............	—	—	38	50	» »	8 »	» »
743	Une Partie d'ânes à Montretout............	Collin.	—	38	50	» »	8 »	» »
744	Retour de la Fête à Noisy-le-Sec............	—	—	38	50	» »	8 »	» »
745	Allez, bonhomme! vos beaux jours sont passés............	H. Bellangé.	—	38	50	» »	8 »	» »
746	Une pleine eau à Charenton............	Collin.	—	38	50	» »	8 »	» »
747	Giralda. (Sujets de femmes gracieux, ovales)............	—	—	28	58	» »	» »	6 »
748	Laïs............	—	—	28	58	» »	» »	6 »
749	Fatime............	—	—	28	58	» »	» »	6 »
750	Olympia............	—	—	28	58	» »	» »	6 »

PHYSIONOMIES DE PARIS

N°	TITRES	PEINTRES	LITHOGRAPHES	H	L	NOIR	REH	COUL
751	Voitures aux chèvres (Champs-Élysées)............	—	—	29	42	» »	» »	6 »
752	Théâtre de Guignol (Champs-Élysées)............	—	—	29	42	» »	» »	6 »
753	Les Tuileries (Allée des Feuillants)............	—	—	29	42	» »	» »	6 »
754	Boulevard des Italiens (Tortoni, quatre heures du soir)............	—	—	29	42	» »	» »	6 »
755	L'Afrique............	H. Vernet.	Desmaisons.	21	28	5 »	» »	6 »
756	La Russie............	—	—	21	28	5 »	» »	6 »
757	Derniers moments de Calvin............	Hornung.	—	18	24	5 »	» »	6 »

« Le 15 avril 1564, le conseil de la ville de Genève se rendit près de Calvin, qui, la main sur la Bible, lui déclara qu'il n'avait point enseigné à l'aventure. »

N° D'ORDRE	TITRES DES LITHOGRAPHIES	NOMS DES PEINTRES	NOMS DES LITHOGRAPHES	HAUTEUR	LARGEUR	PRIX EN NOIR	PRIX EN REH¹	PRIX EN COUL¹
				centimèt.		fr. c.	fr. c.	fr. c.
758	Le Déjeuner en famille (Petit Bohémien avec ses chiens)....	H. Bellangé.	Desmaisons.	00	00	2 »	» »	5 »
759	Pêche en hiver....................	Wickemberg.	—	19	24	2 50	» »	5 »
760	L'Hiver...........................		—	19	24	2 50	» »	5 »
761	Le Favori.........................	Compte-Calix.	Regnier et Bettannier.	28	35	» »	5 »	» »
762	Le Protégé........................			28	35	» »	5 »	» »
763	Les Petits Élèves..................			28	35	» »	5 »	» »
764	Le Bien-Aimé......................			28	35	» »	5 »	» »
765	La Jeune Famille..................			28	35	» »	5 »	» »
766	Les Petits Amis...................			28	35	» »	5 »	» »

LES VACANCES AU CHATEAU

N°	Titre	Peintre	Lithographe	H	L	Noir	Reh	Coul
767	Les Conseils en Peinture...........	Lenfant de Metz	Charpentier.	25	35	» »	5 »	» »
768	La Répétition de Chant............		—	25	35	» »	5 »	» »
769	La Fête des Fleurs.................		—	25	35	» »	5 »	» »
770	La Chasse aux Papillons...........		—	25	35	» »	5 »	» »
771	Les enfants de Bacchus............		—	25	35	» »	5 »	» »
772	Les Filles de Cérès................		—	25	35	» »	5 »	» »
773	Le Matin du Dimanche.............		—	25	35	» »	5 »	» »
774	L'Enseignement mutuel............		—	25	35	» »	5 »	» »
775	Les Essais de coquetterie..........		—	25	35	» »	5 »	» »
776	La Première Confidence du cœur..		—	25	35	» »	5 »	» »

FORMAT EN HAUTEUR

N°	Titre	Peintre	Lithographe	H	L	Noir	Reh	Coul
777	Le plus têtu des trois n'est pas celui qu'on pense...	Hornung.	Desmaisons.	53	42	12 »	» »	24 »
778	Dignité et Impudence (Chiens).....	Landseer.	Lafosse.	50	58	12 »	» »	24 »
779	Un nid de Fauvettes...............	E. de Beaumont.	Ch. Bargue.	48	57	8 »	12 »	16 »
780	Un nid de Colombes...............	—	—	48	37	8 »	12 »	16 »
781	Ondine............................	Muller.	S. Tessier.	55	58	8 »	» »	16 »
782	Ariel..............................	Bazin.	—	55	58	8 »	» »	16 »
783	Plus heureux qu'un roi............	Hornung.	Léon Noël.	58	51	6 »	» »	12 »
784	Un Premier Ténor.................	—	Marin Lavigne.	58	51	6 »	» »	12 »
785	Contentement passe richesse (Toilette du petit Savoyard)..		—	58	51	6 »	» »	12 »
786	Saute, Marquis!...................		Desmaisons.	58	51	6 »	» »	12 »
787	Le Départ (Permission de dix heures)...	Giraud	Léon Noël.	00	00	6 »	» »	12 »
788	Le Retour.........................		—	00	00	6 »	» »	12 »
789	Une Conquête (Premier jour de garnison)..	Grenier.	—	00	00	6 »	» »	12 »
790	Une Victime (Dernier jour de garnison).		—	00	00	6 »	» »	12 »
791	Les Roses Sauvages. (Gracieux sujets de femmes, forme ovale.)...	Compte-Calix.	Regnier.	49	37	8 »	» »	10 »
792	Les Roses mousseuses.............	—	—	49	37	8 »	» »	10 »
793	Les Abeilles et le Frelon..........	—	—	49	37	8 »	» »	10 »
794	Le Serpent sous les fleurs.........	—	—	49	37	8 »	» »	10 »
795	Il l'embrasse!.....................	—	—	49	37	8 »	» »	10 »
796	Plus de lumière!...................	—	—	49	37	8 »	» »	10 »
797	Comme on fait son lit on se couche..	—	—	49	37	8 »	» »	10 »
798	Parrain et Marraine...............	Cœdès.	—	49	41	8 »	» »	10 »
799	Heureux âge!......................		—	49	41	8 »	» »	10 »
800	Partie de Dominos.................	Compte-Calix.	Charpentier.	48	36	» »	» »	10 »
801	Partie de Dames...................	—	—	48	36	» »	» »	10 »
802	La Peinture. (Jolis sujets de femmes.).		Regnier.	42	52	5 »	6 »	10 »
803	La Musique........................	—	—	42	52	5 »	6 »	10 »
804	La Sculpture......................	—	—	42	52	5 »	6 »	10 »
805	La Poésie.........................	—	—	42	52	5 »	6 »	10 »

CHARMANTE SUITE DE DOUZE SUJETS MOTIVÉS
D'ENFANTS ET D'ANIMAUX
QUI OBTIENNENT UN SUCCÈS VRAIMENT REMARQUABLE

N°	Titre	Peintre	Lithographe	H	L	Noir	Reh	Coul
806	Le Petit Père (forme ovale)........	H. Fourau.	—	59	51	5 »	6 »	10 »
807	La Petite Mère....................		—	59	51	5 »	6 »	10 »

N° D'ORDRE	TITRES DES LITHOGRAPHIES	NOMS DES PEINTRES	LITHOGRAPHES	HAUTEUR	LARGEUR	PRIX SUR NOIR	REH'	COUL'
				CENTIMÈT.		fr. c.	fr. c.	fr. c.
808	Petit Toutou (forme ovale)........	H. FOURAU.	REGNIER.	59	51	5 »	6 »	10 »
809	Petite Minette —	—	—	59	51	5 »	6 »	10 »
810	La Petite Famille —	—	—	59	51	5 »	6 »	10 »
811	Les Petits Amis —	—	—	59	51	5 »	6 »	10 »
812	Jolie Fermière —	—	—	59	51	5 »	6 »	10 »
813	Gentil Berger —	—	—	95	51	5 »	6 »	10 »
814	Le Petit Mignon —	BROCHART.	—	59	51	5 »	6 »	10 »
815	La Colombe chérie —	—	—	59	51	5 »	6 »	10 »
816	Le Petit Friand —	H. FOURAU.	—	59	51	5 »	6 »	10 »
817	Le Petit Saint-Jean —	—	—	59	51	5 »	6 »	10 »
818	Le Petit Poucet. (forme ovale).....	BROCHART.	—	59	51	5 »	6 »	10 »
819	Le Petit Chaperon Rouge —	—	—	59	51	5 »	6 »	10 »
820	La Petite Marquise —	H. FOURAU.	—	59	51	5 »	6 »	10 »
821	Saïdah —	BROCHART.	—	59	51	5 »	6 »	10 »
822	Séraphita —	—	—	59	51	5 »	6 »	10 »
823	Le Petit Poucet. (Jolis sujets d'enfants, forme ovale.).....	F. GRENIER.	P. GRENIER.	59	51	4 »	5 »	9 »
824	Le Petit Chaperon —	—	—	59	51	4 »	5 »	9 »
825	L'Admiration —	—	—	59	51	4 »	5 »	9 »
826	La Coquetterie —	—	—	59	51	4 »	5 »	9 »
827	L'Eau. (Sujets de femmes, forme ovale.).....	BROCHART.	FANOLI.	45	56	6 »	10 »	» »
828	L'Air —	—	—	45	56	6 »	10 »	» »
829	Le Feu —	—	—	45	56	6 »	10 »	» »
830	La Terre —	—	—	45	56	6 »	10 »	» »
831	Premiers Pas...	COMPTE-CALIX.	DESMAISONS.	49	59	» »	8 »	8 »
832	Premiers Soins...	—	—	49	59	» »	8 »	8 »
833	Méditation. (Jolis groupes de femmes, forme ovale.)	SCHEFFER.	REGNIER.	40	55	» »	» »	8 »
834	Rêverie —	—	—	40	55	» »	» »	8 »
835	Un bon tien vaut mieux que deux tu auras.....	COMPTE-CALIX.	—	41	52	6 »	» »	8 »
836	Renard qui dort n'attrape pas poule...	—	—	41	52	6 »	» »	8 »
837	Providence (Aux petits des oiseaux....)...	—	—	48	57	» »	» »	8 »
838	Bienfaisance (Laissez venir à moi...)...	—	—	48	57	» »	» »	8 »
839	Pauvre Mère!...	—	—	48	57	» »	» »	8 »
840	Pauvres Petits!...	—	—	48	57	» »	» »	8 »
841	Elles pêchent...	—	—	48	57	» »	» »	8 »
842	Elles ont pêché...	—	—	48	57	» »	» »	8 »
843	Je t'aime, un peu...	—	—	48	57	» »	» »	8 »
844	Ne m'oubliez pas!...	—	—	48	57	» »	» »	8 »
845	Les Fruits. (Têtes de femmes gracieuses, forme ovale.).....	BERNARD.	CHARPENTIER.	48	59	» »	8 »	» »
846	Les Fleurs —	—	—	48	59	» »	8 »	» »
847	Jeunes Mères (Rêve)...	COMPTE-CALIX.	—	49	59	» »	» »	8 »
848	Heureuses Mères (Espoir)...	—	—	49	59	» »	» »	8 »
849	La Demande en mariage...	M¹¹ᵉ A. FERRAND.	CH. VOGT.	29	23	4 »	» »	8 »
850	La Sortie de l'Église...	—	—	29	23	4 »	» »	8 »
851	Les Adieux à la nourrice...	—	—	29	23	4 »	» »	8 »
852	La Visite à la nourrice...	—	—	29	23	4 »	» »	8 »
853	Le Voleur...	COMPTE-CALIX.	DESMAISONS.	45	54	» »	6 »	» »
854	Le Volé...	—	—	45	54	» »	6 »	» »
855	Travail...	—	—	00	00	» »	6 »	» »
856	Inconduite...	—	—	00	00	» »	6 »	» »
857	Prière du Matin (Mon Dieu, je vous donne mon cœur).....	—	—	45	55	» »	6 »	» »
858	Prière du Soir (Mon Dieu, pardonnez-moi)...	—	—	45	55	» »	6 »	» »
859	Amour, Amour!...	—	REGNIER.	44	29	» »	» »	6 »
860	Coquin d'Amour...	—	—	44	29	» »	» »	6 »
861	Pauvre Amour...	—	—	44	29	» »	» »	6 »
862	Drôle d'Amour...	—	—	44	29	» »	» »	6 »

N° D'ORDRE	TITRES DES LITHOGRAPHIES	NOMS DES PEINTRES	LITHOGRAPHES	HAUTEUR	LARGEUR	PRIX EN NOIR	REH¹	COUL¹
				CENTIMÈT.		fr. c.	fr. c.	fr. c.
863	Le Rat de Ville. (Sujets de femmes.)	Compte-Calix.	Regnier.	45	35	» »	6 »	» »
864	Le Rat des Champs —	—	—	45	35	» »	6 »	» »
865	Le Petit Blessé	L'Enfant de Metz	Thielley.	45	34	» »	6 »	» »
866	La Petite Mère de famille	—	—	45	34	» »	6 »	» »
867	La Fête de la Vierge	—	Bettannier.	45	34	» »	6 »	» »
868	La Fête-Dieu	—	—	45	34	» »	6 »	» »
869	Le Billet doux	Raunheim.	Raunheim.	59	51	» »	6 »	» »
860	Douce Rêverie	—	—	59	51	» »	6 »	» »
861	Souvenir chéri	—	—	59	51	» »	6 »	» »
872	Rêve de bonheur	—	—	59	51	» »	6 »	» »
873	Chemin creux	Compte-Calix.	Regnier.	40	28	» »	6 »	» »
874	Chemin fleuri	—	—	40	28	» »	6 »	» »
875	L'Entrée de la Manche	—	—	41	29	» »	6 »	» »
876	Port franc	—	—	41	29	» »	6 »	» »
877	Mon rêve chéri. (Jolis sujets de femmes en pied, forme ovale.)	Ollivier.	—	42	32	» »	6 »	» »
878	Doux succès	—	—	42	32	» »	6 »	» »
879	L'Heure du bal	—	—	42	32	» »	6 »	» »
880	Les Fleurs aimées	—	—	42	32	» »	6 »	» »
881	La Perle de Versailles	—	—	42	32	» »	6 »	» »
882	La Perle de Saint-Cloud	—	—	42	32	» »	6 »	» »
883	Petite fleur des Bois!... (Gracieux sujets de femmes avec fond de paysage, forme ovale.)	Compte-Calix.	Regnier.	58	28	5 »	» »	6 »
884	Fleur d'Amour	—	—	58	28	5 »	» »	6 »
885	Fleur de Serre	—	—	58	28	5 »	» »	6 »
886	Fleur des Champs	—	—	58	28	5 »	» »	6 »
887	Amis des Fleurs (forme ovale)	Brochart.	Desmaisons.	59	51	» »	6 »	» »
888	Amis des Fruits	—	—	59	51	» »	6 »	» »
889	Brouille	H. Fourau.	—	59	51	» »	6 »	» »
890	Réconciliation	—	—	59	51	» »	6 »	» »
891	Fidélité	—	—	59	51	» »	6 »	» »
892	Innocence	—	—	59	51	» »	6 »	» »
893	Prévoyance	Brochart.	—	59	51	» »	6 »	» »
894	Observation!	—	—	59	51	» »	6 »	» »
895	Ismaël	—	Vidal.	59	51	» »	6 »	» »
896	Marinette	—	—	59	51	» »	6 »	» »
897	Petit Paul	Greuze.	Charpentier.	59	51	» »	6 »	» »
898	Jeannette	André.	—	59	51	» »	6 »	» »
899	Mariette	Vidal.	Desmaisons.	59	51	» »	6 »	» »
900	Olympia	—	—	59	51	» »	6 »	» »

GALERIE POUR RIRE

N°	TITRE	PEINTRE	LITHOGRAPHE	H	L	NOIR	REH	COUL
901	Le Vin de la Dîme	Lenglet.	Vogt.	38	46	» »	6 »	» »
902	Capot sur table	—	Regnier.	38	46	» »	6 »	» »
903	Le Tourlourou piqué au vif	H. Bellangé.	Bettannier.	46	38	» »	6 »	» »
904	Les Passions rafraîchies	—	Cottin.	46	38	» »	6 »	» »
905	La Fille bien gardée	Destouches.	—	46	38	» »	6 »	» »
906	Le Fruit défendu	Corréard.	—	46	38	» »	6 »	» »
907	L'Art au régiment	Guillemin.	Regnier.	58	46	» »	6 »	» »
908	Le Vin de la Comète	Verheyden.	—	46	58	» »	6 »	» »
909	A c' soir	Grenier.	—	46	58	» »	6 »	» »
910	La Jeunesse du lion	Cottin.	—	46	58	» »	6 »	» »
911	Le lion devenu vieux	—	—	46	58	» »	6 »	» »
912	Ma foi, tant pis!	Compte-Calix.	Bettannier.	46	58	» »	6 »	» »
913	Ma foi, tant mieux!	—	—	46	58	» »	6 »	» »
914	Mariage du Coq du village	Corréard.	—	46	58	» »	6 »	» »
915	Père Capucin, confessez ma femme	—	—	46	58	» »	6 »	» »
916	Il n'y a pas de roses sans épines	Aiffre.	Jacot.	46	58	» »	6 »	» »
917	La Marée montante	Teichel.	Regnier.	58	46	» »	6 »	» »
918	La Chute des Feuilles	Cottin.	—	58	46	» »	6 »	» »

N° D'ORDRE	TITRES DES LITHOGRAPHIES	NOMS DES PEINTRES	LITHOGRAPHES	HAUTEUR	LARGEUR	PRIX EN NOIR	RETf	COUL'
				CENTIMÈT.		fr. c.	fr. c.	fr. c.
	SCÈNES INTIMES							
919	Le Jour de l'an...............	A. Colin.	Desmaisons.	55	28	» »	» »	6 »
920	Projets d'avenir.............	—	—	55	28	» »	» »	6 »
921	L'Aumône....................	Colin.	Desmaisons.	55	28	» »	» »	6 »
922	L'Harmonie...................	—	—	55	28	» »	» »	6 »
923	La jeune Ménagère............	—	—	55	28	» »	» »	6 »
924	La Châtelaine.................	—	—	55	28	» »	» »	6 »
925	Le Bal masqué................	—	—	55	28	» »	» »	6 »
926	Les Vendanges................	—	—	55	28	» »	» »	6 »
927	Confidences...................	—	—	55	28	» »	» »	6 »
928	Heureux Songe................	—	—	55	28	» »	» »	6 »
929	Les Fleurs....................	—	—	55	28	» »	» »	6 »
930	Premier Bonheur.............	—	—	55	28	» »	» »	6 »
931	Saison des Raisins............	Compte-Calix.	Regnier.	40	29	» »	» »	5 »
932	Saison des Roses..............	—	—	40	29	» »	» »	5 »
933	Saison des Moissons...........	—	—	40	29	» »	» »	5 »
934	Saison des Glaces.............	—	—	40	29	» »	» »	5 »
935	Bonheur d'une Mère...........	Numa.	—	38	28	» »	5 »	» »
936	Tendres Caresses.............	—	—	38	28	» »	5 »	» »
937	Les Deux Coquettes...........	—	—	38	28	» »	5 »	» »
938	Les Deux Amis...............	—	—	38	28	» »	5 »	» »
939	Après l'Orage.................	—	—	38	28	» »	5 »	» »
940	Les Vœux accomplis...........	—	—	38	28	» »	5 »	» »
941	Témérité punie...............	L'Enfant de Metz	Charpentier.	40	30	4 »	5 »	» »
942	Défense inutile...............	—	—	40	30	4 »	5 »	» »
943	La Lune rousse...............	Compte-Calix.	Regnier.	40	28	» »	5 »	» »
944	La Lune de miel...............	—	—	40	28	» »	5 »	» »
945	Trop tôt......................	Verheyden.	—	38	30	4 »	5 »	» »
946	Trop tard.....................	—	—	38	30	4 »	5 »	» »
947	Paul et Virginie... (Prends ce nid, ma sœur, c'est pour te l'offrir que je l'ai pris sur le haut de nos plus grands arbres...)............	Mme Toudouze.	Desmaisons.	55	25	» »	5 »	» »
948	Paul et Virginie... (Paul prit des feuilles de scolopendre, dont il entoura les pieds de Virginie...)............	—	—	55	25	» »	5 »	» »
949	Paul et Virginie... (A peine avaient-ils achevé leur prière, que Fidèle était auprès d'eux...)............	—	Saint-Aulaire.	55	25	» »	5 »	» »
950	Paul et Virginie... (Laisse-moi t'accompagner sur le vaisseau où tu pars, je te rassurerai dans les tempêtes...)............	—	Regnier.	55	25	» »	5 »	» »
951	Matinée de Printemps.........	Compte-Calix.	—	40	29	» »	5 »	» »
952	Soirée d'Automne..............	—	—	40	29	» »	5 »	» »
953	C'est de lui!..................	—	—	40	29	» »	5 »	» »
954	Pour lui!.....................	—	—	40	29	» »	5 »	» »
955	Financier.....................	—	Thielley.	57	26	» »	5 »	» »
956	Jeune Page...................	—	—	57	26	» »	5 »	» »
957	Le Tuteur en défaut...........	—	—	57	26	» »	5 »	» »
958	La Joie de la Maison...........	—	—	57	26	» »	5 »	» »
959	Le Petit Père. (Sujets d'enfants, forme ovale.)...........	H. Fourau.	Regnier.	28	25	2 50	3 »	5 »
960	La Petite Mère —	—	—	28	25	2 50	3 »	5 »
961	Le Petit Toutou —	—	—	28	25	2 50	3 »	5 »
962	La Petite Minette — (réductions des n°s 806 à 809).	—	—	28	25	2 50	3 »	5 »
963	La Peinture. (Jolis sujets de femmes.)............	Compte-Calix.	—	27	21	2 50	3 »	5 »
964	La Musique —	—	—	27	21	2 50	3 »	5 »
965	La Sculpture —	—	—	27	21	2 50	3 »	5 »
966	La Poésie — (réductions des n°s 802 à 805)..	—	—	27	21	2 50	3 »	5 »
967	Prunes de Monsieur. (Sujets gracieux, forme ovale.)..	Greuze.	C. Deshayes.	29	25	» »	4 »	» »
968	Abricots de Jeannette —	—	C. Deshayes.	29	25	» »	4 »	» »

N° D'ORDRE	TITRES DES LITHOGRAPHIES	NOMS DES PEINTRES	NOMS DES LITHOGRAPHES	HAUTEUR	LARGEUR	PRIX EN NOIR	REH¹	COUL'
				centim.		fr. c.	fr. c.	fr. c.
	QUATORZE DE DAMES							
969	Dame de Cœur (Tendresse et séduction)...	C. Deshayes.	C. Deshayes.	57	26	»	4 »	» »
970	Dame de Trèfle (Richesse et bonheur)...	—	—	57	26	»	4 »	» »
971	Dame de Pique (Beauté et noblesse)...	—	—	57	26	»	4 »	» »
972	Dame de Carreau (Finesse et Coquetterie)...	—	—	57	26	»	4 »	» »
973	Pauvre Mère! (Réductions des n°s 857 et 858.)...	Compte-Calix.	Saint-Aulaire.	30	23	»	» »	4 »
974	Pauvres Petits!..	—	—	30	23	»	» »	4 »
975	Providence...			30	23	»	» »	4 »
976	Bienfaisance (réductions des n°s 855 et 856)...			30	23	»	» »	4 »
977	Elles pêchent...			30	23	»	» »	4 »
978	Elles ont péché (réductions des n°s 859 et 840)...			30	23	»	» »	4 »
979	Les Roses sauvages...		Regnier.	30	23	»	4 »	» »
980	Les Roses mousseuses...			30	23	»	4 »	» »
981	Les Indiscrètes...		Bettannier.	30	23	»	4 »	» »
982	Les Curieuses (réductions des n°s 791, 792, 795 et 796)...			30	23	»	4 »	» »
983	Contentement passe richesse (Toilette du petit Savoyard)...	Hornung.	Eichens.	25	18	2 »	» »	4 »
984	Plus heureux qu'un roi...	—	—	25	18	2 »	» »	4 »
985	Un premier Ténor...		Chevalier.	25	18	2 »	» »	4 »
986	Plus content qu'un prince...			25	18	2 »	» »	4 »
987	Le Départ (Permission de dix heures)...	Giraud.	Desmaisons.	25	18	2 »	» »	4 »
988	Le Retour...	—	—	25	18	2 »	» »	4 »
989	Une Conquête (Premier jour de garnison)...	Grenier.	Regnier.	25	18	2 »	» »	4 »
990	Une Victime (Dernier jour de garnison, réductions des n°s 787 à 790)...			25	18	2 »	» »	4 »
991	Charité...	Lenfant de Metz.	Charpentier.	30	23	3 »	» »	4 »
992	Espérance...	M. A. Toudouze.		30	23	3 »	» »	4 »
993	Fidélité. (Sujets d'enfants, forme ovale.)...	H. Fourau.	Desmaisons.	25	20	»	5 »	» »
994	Innocence —			25	20	»	3 »	» »
995	Brouille —			25	20	»	3 »	» »
996	Réconciliation — (Réductions des n°s 889 à 892.)...			25	20	»	3 »	» »
997	Le Voleur...	Compte-Calix.	—	28	23	»	3 »	» »
998	Le Volé (réductions des n°s 853 et 854)...		—	28	23	»	3 »	» »
	LE BON GOUT							
999	Notre-Dame d'Août. (Sujets gracieux.)...	Mme Toudouze.	—	27	20	1 50	» 5	»
1000	Pastorale — ...		—	27	20	1 50	» 3	»
1001	Le Départ — ...		—	27	20	1 50	» 3	»
1002	L'Ange gardien — ...	H. Leloir.	—	27	20	1 50	» 3	»
1003	La Convalescente — ...	Mme Toudouze.	Thielley.	27	20	1 50	» 3	»
1004	La Confidente — ...		—	27	20	1 50	» 3	»
1005	Le Mois de Marie — ...		Desmaisons.	27	20	1 50	» 3	»
1006	Les deux Sœurs — ...		—	27	20	1 50	» 3	»
1007	La bonne Nourrice — ...		—	27	20	1 50	» 3	»
1008	Le Paysage — ...		—	27	20	1 50	» 3	»
1009	Éducation religieuse — ...		—	27	20	1 50	» 3	»
1010	La Lecture interrompue — ...		—	27	20	1 50	» 3	»
1011	Le Succès — ...		—	27	20	1 50	» 3	»
1012	Le Mérite des Femmes — ...		—	27	20	1 50	» 3	»
1013	Bon Voisinage — ...		—	27	20	1 50	» 3	»
1014	Le Signal — ...		—	27	20	1 50	» 3	»
1015	Retour de la Chasse — ...		Ch. Vogt.	27	20	1 50	» 3	»
1016	La Bonne Chèvre — ...		—	27	20	1 50	» 3	»
1017	La Prière du soir — ...		—	27	20	1 50	» 3	»
1018	La Promenade — ...		Desmaisons.	27	20	1 50	» 3	»
1019	La Peinture — ...		—	27	20	1 50	» 3	»
1020	Jeune Mère — ...		—	27	20	1 50	» 3	»
1021	La Bonté — ...		—	27	20	1 50	» 3	»
1022	La Récompense — ...		—	27	20	1 50	» 3	»
1023	Le Petit Convalescent — ...		—	27	20	1 50	» 3	»
1024	Les Premières Caresses — ...		—	27	20	1 50	» 3	»

N° d'ordre	TITRES DES LITHOGRAPHIES	PEINTRES	LITHOGRAPHES	HAUTEUR	LARGEUR	NOIR	RET	COUL
				centimètr.		fr. c.	fr. c.	fr. c.
1025	Le Petit Boudeur. (Sujets gracieux.)	Mme Toudouze.	Desmaisons.	27	20	1 50	» »	5 »
1026	Visite à la Ferme —	—	—	27	20	1 50	» »	5 »
1027	La Surprise —	—	—	27	20	1 50	» »	5 »
1028	Roses de Mai	H. Leloir.	—	27	20	1 50	» »	5 »
1029	Saison des Moissons	Compte-Calix.	Regnier.	26	20	» »	2 »	» »
1030	Saison des Roses	—	—	26	20	» »	2 »	» »
1031	Saison des Raisins	—	—	26	20	» »	2 »	» »
1032	Saison des Glaces (réductions des nos 951, 952, 953 et 954)	—	—	26	20	» »	2 »	» »
1033	La Lune de miel	—	Fuhr.	26	20	» »	2 »	» »
1034	La Lune rousse	—	—	26	20	» »	2 »	» »
1035	Soirée d'Automne	—	Regnier.	26	20	» »	2 »	» »
1036	Matinée de Printemps (réductions des nos 943, 944, 951 et 952)	—	—	26	20	» »	2 »	» »
1037	Témérité punie! (Sujets d'Enfants.) (Réductions des nos 941 et 942.)	L'enfant de Metz	Bettannier	26	20	» »	2 »	» »
1038	Défense inutile! —	—	—	26	20	» »	2 »	» »
1039	Fleurs —	—	—	26	20	» »	2 »	» »
1040	Fruits —	—	—	26	20	» »	2 »	» »

ÉLÉGANCE ET COQUETTERIE

N° d'ordre	TITRES DES LITHOGRAPHIES	PEINTRES	LITHOGRAPHES	HAUTEUR	LARGEUR	NOIR	RET	COUL
1041	Le Ruban. (Sujets de femmes.)	Numa.	Regnier.	27	22	» »	2 »	» »
1042	Confidence —	—	—	27	22	» »	2 »	» »
1043	L'Indiscrétion —	—	—	27	22	» »	2 »	» »
1044	L'Aveu —	—	—	27	22	» »	2 »	» »
1045	La Couronne —	—	—	27	22	» »	2 »	» »
1046	Le Message —	—	—	27	22	» »	2 »	» »
1047	Les Intimes —	—	—	27	22	» »	2 »	» »
1048	Les Bluets —	—	—	27	22	» »	2 »	» »
1049	Le Secret —	—	—	27	22	» »	2 »	» »
1050	Le Billet —	—	—	27	22	» »	2 »	» »
1051	La Méfiance —	—	—	27	22	» »	2 »	» »
1052	La Déclaration —	—	—	27	22	» »	2 »	» »

ALBUM MORAL

LES BONNES MÈRES

N° d'ordre	TITRES DES LITHOGRAPHIES	PEINTRES	LITHOGRAPHES	HAUTEUR	LARGEUR	NOIR	RET	COUL
1053	Hue, Dada!	Désandré.	—	20	16	» »	1 25	» »
1054	Le Jaloux	—	—	20	16	» »	1 25	» »
1055	L'Escalade	—	—	20	16	» »	1 25	» »
1056	Première Leçon	—	—	20	16	» »	1 25	» »
1057	La Promenade	—	—	20	16	» »	1 25	» »
1058	Apporte, Azor!	—	—	20	16	» »	1 25	» »
1059	La Diligence	—	—	20	16	» »	1 25	» »
1060	Première Aumône	—	—	20	16	» »	1 25	» »
1061	Bonheur de Mère	—	—	20	16	» »	1 25	» »
1062	Le Réveil	—	—	20	16	» »	1 25	» »
1063	La Collation	—	—	20	16	» »	1 25	» »
1064	Les Poissons rouges	—	—	20	16	» »	1 25	» »

ALBUM MORAL

ENFANTILLAGES

N° d'ordre	TITRES DES LITHOGRAPHIES	PEINTRES	LITHOGRAPHES	HAUTEUR	LARGEUR	NOIR	RET	COUL
1065	La Sérénade	—	—	20	16	» »	1 25	» »
1066	Partie fine	—	—	20	16	» »	1 25	» »
1067	Colin-Maillard	—	—	20	16	» »	1 25	» »
1068	La Tricheuse	—	—	20	16	» »	1 25	» »
1069	Le Fruit défendu	—	—	20	16	» »	1 25	» »
1070	D'après nature	—	—	20	16	» »	1 25	» »
1071	Croquemitaine	—	—	20	16	» »	1 25	» »
1072	Pauvres Enfants!	—	—	20	16	» »	1 25	» »
1073	Dites merci?	—	—	20	16	» »	1 25	» »
1074	La Bouquetière	—	—	20	16	» »	1 25	» »
1075	Le Chemin de l'École	—	—	20	16	» »	1 25	» »
1076	Espièglerie	—	—	20	16	» »	1 25	» »

LITHOGRAPHIES

SUJETS NUS — AMOURS MYTHOLOGIQUES — SCÈNES DE MŒURS

Nº D'ORDRE	TITRES DES LITHOGRAPHIES	NOMS DES PEINTRES	LITHOGRAPHES	HAUTEUR	LARGEUR	PRIX DES NOIR	REH¹	COUL'
				CENTIMÈT.		fr. c.	fr. c.	fr. c.
1119	Hylas enlevé par les Nymphes.	A. Devéria.	A. Devéria.	24	32	2 50	» »	5 »
1120	Enlèvement d'Europe.	—	—	24	32	2 50	» »	5 »
1121	Amours de Jupiter et de Danaé.	—	—	24	32	2 50	» »	5 »
1122	Antiope séduite par Jupiter.	—	—	24	32	2 50	» »	5 »
1123	Hercule filant aux pieds d'Omphale.	—	—	24	32	2 50	» »	5 »
1124	Flore et Zéphire.	—	—	24	32	2 50	» »	5 »
1125	Mars et Vénus.	—	—	24	32	2 50	» »	5 »
1126	Persée et Andromède.	—	—	24	32	2 50	» »	5 »
1127	Bacchus et Érigone.	—	—	24	32	2 50	» »	5 »
1128	Mercure et Venus.	—	—	24	32	2 50	» »	5 »
1129	Neptune et Amymone.	—	—	24	32	2 50	» »	5 »
1130	Jupiter et Io.	—	—	24	32	2 50	» »	5 »
1131	Offrandes à Psyché.	—	—	24	32	2 50	» »	5 »
1132	Psyché exposée sur un rocher.	—	—	24	32	2 50	» »	5 »
1133	Curiosité de Psyché.	—	—	24	32	2 50	» »	5 »
1134	Désespoir de Psyché.	—	—	24	32	2 50	» »	5 »
1135	Colère de Vénus.	—	—	24	32	2 50	» »	5 »
1136	Psyché reçue dans l'Olympe.	—	—	24	32	2 50	» »	5 »
1137	Junon allaitant Hercule.	—	—	24	32	2 50	» »	5 »
1138	Mars et Rhéa Sylvia.	—	—	24	32	2 50	» »	5 »
1139	Jupiter et Sémélé.	—	—	24	32	2 50	» »	5 »
1140	Anchise et Vénus.	—	—	24	32	2 50	» »	5 »
1141	Actéon et Diane.	—	—	24	32	2 50	» »	5 »
1142	Helène et Paris.	—	—	24	32	2 50	» »	5 »

LES LIONNES DE PARIS

Nº D'ORDRE	TITRES DES LITHOGRAPHIES	PEINTRES	LITHOGRAPHES	HAUTEUR	LARGEUR	NOIR	REH¹	COUL'
1143	Boulevard de la Madeleine.	Numa.	Régnier.	24	32	» »	» »	5 »
1144	Boulevard des Capucines.	—	—	24	32	» »	» »	5 »
1145	Boulevard des Italiens.	—	—	24	32	» »	» »	5 »
1146	Boulevard Montmartre.	—	—	24	32	» »	» »	5 »
1147	Boulevard Poissonnière.	—	—	24	32	» »	» »	5 »
1148	Boulevard Bonne-Nouvelle.	—	—	24	32	» »	» »	5 »

LES BALS DE PARIS

Nº D'ORDRE	TITRES DES LITHOGRAPHIES	PEINTRES	LITHOGRAPHES	HAUTEUR	LARGEUR	NOIR	REH¹	COUL'
1149	Mabille.	Ch. Vernier.	Bettannier.	31	25	» »	5 »	» »
1150	La Closerie des Lilas.	—	—	31	25	» »	5 »	» »
1151	Valentino.	—	—	31	25	» »	5 »	» »
1152	L'Opéra.	—	—	31	25	» »	5 »	» »
1153	Salon de la Victoire.	—	—	31	25	» »	5 »	» »
1154	Constant.	—	—	31	25	» »	5 »	» »

LES CHANSONS DE BÉRANGER ILLUSTRÉES

Nº D'ORDRE	TITRES DES LITHOGRAPHIES	PEINTRES	LITHOGRAPHES	HAUTEUR	LARGEUR	NOIR	REH¹	COUL'
1155	La Chatte.	Numa	Worms.	30	25	» »	2 50	» »
1156	Frétillon.	—	Régnier.	30	25	» »	2 50	» »
1157	Le Vieux Célibataire.	—	—	30	25	» »	2 50	» »
1158	Le Grenier.	—	Worms.	30	25	» »	2 50	» »
1159	La Bonne Fillette.	—	Désandré.	30	25	» »	2 50	» »
1160	La Bacchante.	—	—	30	25	» »	2 50	» »
1161	Bon vin et Fille.	—	Régnier.	30	25	» »	2 50	» »
1162	La Fille du Peuple.	—	Bettannier.	30	25	» »	2 50	» »
1163	Les Infidélités de Lisette.	—	—	30	25	» »	2 50	» »
1164	Madame Grégoire.	—	—	30	25	» »	2 50	» »
1165	L'Habit de cour.	—	Régnier.	30	25	» »	2 50	» »
1166	Mon Enterrement.	—	Bettannier.	30	25	» »	2 50	» »
1167	L'Aveugle de Bagnolet.	—	—	30	25	» »	2 50	» »
1168	Les Étoiles qui filent.	—	—	30	25	» »	2 50	» »
1169	Le Pèlerinage de Lisette.	—	—	30	25	» »	2 50	» »
1170	Ma Grand'Mère.	—	—	30	25	» »	2 50	» »
1171	Les Gueux.	—	Régnier.	30	25	» »	2 50	» »
1172	La Mère aveugle.	—	—	30	25	» »	2 50	» »
1173	Le roi d'Yvetot.	—	Bettannier.	30	25	» »	2 50	» »
1174	Le Bon Ménage.	—	—	30	25	» »	2 50	» »
1175	Le Maître d'École.	—	Régnier.	30	25	» »	2 50	» »
1176	La Vivandière.	—	—	30	25	» »	2 50	» »
1177	Le Temps.	—	Pingot.	30	25	» »	2 50	» »
1178	Ce n'est plus Lisette.	—	—	30	25	» »	2 50	» »

N° D'ORDRE	TITRES DES LITHOGRAPHIES	NOMS DES PEINTRES	NOMS DES LITHOGRAPHES	HAUTEUR	LARGEUR	PRIX NOIR	PRIX REH.tᵉ	PRIX COUL.rˢ
				centimèt.		fr. c.	fr. c.	fr. c.
1179	Le Vieux Sergent.	Numa.	Pingot.	30	25	» »	2 50	» »
1180	La Double Chasse.	—	—	30	25	» »	2 50	» »
1181	La Cantharide.	—	Bettannier.	30	25	» »	2 50	» »
1182	Paillasse.	—	—	30	25	» »	2 50	» »

LE TOHU-BOHU PLAISANT

N° D'ORDRE	TITRES DES LITHOGRAPHIES	PEINTRES	LITHOGRAPHES	HAUTEUR	LARGEUR	NOIR	REH.tᵉ	COUL.rˢ
1183	Où dînons-nous aujourd'hui?	Teichel.	—	30	25	» »	2 »	» »
1184	L'As de trèfle! c'est de l'argent.	—	—	30	25	» »	2 »	» »
1185	Mademoiselle, encore un autre.	—	—	30	25	» »	2 »	» »
1186	Nos succès sont certains.	—	—	30	25	» »	2 »	» »
1187	Un Moyen d'introduction.	—	—	30	25	» »	2 »	» »
1188	La Pie aux bois.	—	—	30	25	» »	2 »	» »
1189	Quand on a tout perdu et qu'on n'a plus d'espoir.	—	—	30	25	» »	2 »	» »
1190	Nous demandons les Russes et les Anglais.	—	—	30	25	» »	2 »	» »
1191	Distractions du matin.	—	—	30	25	» »	2 »	» »
1192	Une Chère Connaissance.	—	—	30	25	» »	2 »	» »
1193	L'appétit vient en mangeant.	—	—	30	25	» »	2 »	» »
1194	C'est toujours comme ça.	—	—	30	25	» »	2 »	» »
1195	Les Maris pêcheurs.	—	—	30	25	» »	2 »	» »
1196	Oh! les beaux hommes!	—	—	30	25	» »	2 »	» »
1197	Paul et Virginie.	—	—	30	25	» »	2 »	» »
1198	Un Gibier de roi.	—	—	30	25	» »	2 »	» »
1199	Le plus altéré des trois n'est pas celui qu'on pense.	—	—	30	25	» »	2 »	» »
1200	Gloire à Vénus, gloire à Bacchus!	—	—	30	25	» »	2 »	» »
1201	Un malheur n'arrive jamais seul.	—	—	30	25	» »	2 »	» »
1202	A tout malheur, bonheur est bon.	—	—	30	25	» »	2 »	» »
1203	Une lecture sans profit.	—	—	30	25	» »	2 »	» »
1204	Une fièvre brûlante.	—	—	30	25	» »	2 »	» »
1205	Une Tulipe orageuse.	—	—	30	25	» »	2 »	» »
1206	Un bon coup de queue.	—	—	30	25	» »	2 »	» »
1207	Pourra-t-il tenir ce qu'il promet?	Numa.	—	30	25	» »	2 »	» »
1208	Oh! Gaston! ces boucles me lient à toi.	—	—	30	25	» »	2 »	» »
1209	Ce qu'on désire.	—	—	30	25	» »	2 »	» »
1210	La Veille des épousailles.	—	—	30	25	» »	2 »	» »
1211	Il aurait dû m'envoyer la paire.	—	—	30	25	» »	2 »	» »
1212	Le Champagne et l'Amour! (première bouteille)	—	—	30	25	» »	2 »	» »
1213	— (deuxième bouteille)	—	—	30	25	» »	2 »	» »
1214	— (troisième bouteille)	—	—	30	25	» »	2 »	» »
1215	— (quatrième bouteille)	—	—	30	25	» »	2 »	» »
1216	— (cinquième bouteille)	—	—	30	25	» »	2 »	» »
1217	— (sixième bouteille)	—	—	30	25	» »	2 »	» »
1218	Il vaut mieux glisser sur le gazon que sur la glace.	Teichel.	—	30	25	» »	2 »	» »
1219	Une Chambrée de Rats.	—	—	30	25	» »	2 »	» »
1220	Des Messieurs trop pressés.	—	—	30	25	» »	2 »	» »
1221	Une Noce sans les grands parents.	—	—	30	25	» »	2 »	» »
1222	La Perdrix mouillée est facile à prendre.	—	—	30	25	» »	2 »	» »
1223	Il vaut mieux tenir que courir.	—	—	30	25	» »	2 »	» »
1224	Le Départ.	Numa.	—	30	25	» »	2 »	» »
1225	Le Retour.	—	—	30	25	» »	2 »	» »
1226	La Leçon de Mazurka.	—	—	30	25	» »	2 »	» »
1227	La Leçon de Schottish.	—	—	30	25	» »	2 »	» »
1228	Le Bon Ménage.	—	—	30	25	» »	2 »	» »
1229	Le Mauvais Ménage.	—	—	30	25	» »	2 »	» »
1230	Entrée au bain.	—	—	30	25	» »	2 »	» »
1231	Loisirs du bain.	—	—	30	25	» »	2 »	» »
1232	La Toilette.	—	—	30	25	» »	2 »	» »
1233	Les Peureuses.	—	—	30	25	» »	2 »	» »
1234	La Sortie du bain.	—	—	30	25	» »	2 »	» »
1235	Une Visite trop matinale.	—	—	30	25	» »	2 »	» »

LITHOGRAPHIES

SUJETS RELIGIEUX

LITHOGRAPHIES

SUJETS RELIGIEUX

N° D'ORDRE	TITRES DES LITHOGRAPHIES	NOMS DES PEINTRES	NOMS DES LITHOGRAPHES	HAUTEUR	LARGEUR	PRIX EN NOIR fr. c.	PRIX EN COULEUR fr. c.
				centimèt.			
	MAGNIFIQUE COLLECTION D'APRÈS LES CHEFS-D'ŒUVRE DE RAPHAËL, MURILLO, RUBENS, PRUDHON, VAN DYCK, ETC.						
1236	La Très-Sainte Vierge (dite de Séville)	Murillo.	Marin-Lavigne.	48	35	10 »	20 »
1237	Mater Dolorosa	—	—	48	35	10 »	20 »
1238	Immaculée Conception	—	—	48	35	10 »	20 »
1239	L'Annonciation	—	—	48	35	10 »	20 »
1240	La Très-Sainte Vierge (dite au Chapelet)	—	—	48	35	10 »	20 »
1241	La Très-Sainte Vierge (dite à la Ceinture)	—	—	48	35	10 »	20 »
1242	La Très-Sainte Vierge (dite au Rosaire)	—	—	48	35	10 »	20 »
1243	L'Enfance de Jésus	—	—	48	35	10 »	20 »
1244	Saint Joseph	—	—	48	35	10 »	20 »
1245	La Sainte Famille	—	H. Eichens.	48	35	10 »	20 »
1246	Sainte Élisabeth, reine de Hongrie	—	Marin-Lavigne.	48	35	10 »	20 »
1247	La Très-Sainte Famille	Raphaël.	Léon Noël.	48	35	10 »	20 »
1248	La Vierge de Saint-Sixte	—	Belliard.	48	35	10 »	20 »
1249	La Très-Sainte Vierge (dite au Voile)	—	Marin-Lavigne.	48	35	10 »	20 »
1250	La Très-Sainte Vierge (dite la Belle Jardinière)	—	—	48	35	10 »	20 »
1251	La Descente de Croix	Rubens.	Léon Noël.	48	35	10 »	20 »
1252	Jésus expirant sur la Croix	—	Llanta.	48	35	10 »	20 »
1253	Jésus mort sur la Croix	Prudhon.	Marin-Lavigne.	48	35	10 »	20 »
1254	Jésus mort, sur les genoux de sa Mère	Van Dyck.	—	48	35	10 »	20 »
1255	La Sainte Vierge et l'Enfant Jésus	A. del Sarte.	—	48	35	10 »	20 »
1256	Assomption de la Vierge	N. Poussin.	—	48	35	10 »	20 »
1257	Adoration des Mages	J. Jouy.	Raunheim.	48	35	10 »	20 »
1258	Sacré cœur de Jésus	—	Marin-Lavigne.	48	35	10 »	20 »
1259	Sacré cœur de Marie	—	—	48	35	10 »	20 »
1260	Le Saint Ange Raphaël et Tobie	Jordano.	—	48	35	10 »	20 »
1261	La Sainte Vierge mystique	Signol.	Léon Noël.	48	35	10 »	20 »
1262	La Charité	Gosse.	—	48	35	10 »	20 »
1263	Christ au Jardin des Oliviers	Le Guide.	Llanta.	48	35	10 »	20 »
1264	Christ porté au tombeau	Le Titien.	Léon Noël.	48	35	10 »	20 »
1265	La Très-Sainte Vierge (dite au Lapin blanc)	—	Marin-Lavigne.	48	35	10 »	20 »
1266	La Très-Sainte Vierge (dite au Lis)	P. Cortone.	—	56	47	10 »	20 »
1267	Jésus-Christ et la Femme adultère	Signol.	Léon Noël.	45	36	8 »	16 »
	« Que celui d'entre vous qui est sans péché lui jette le premier la pierre. »						
1268	Jésus-Christ pardonnant à la Femme adultère	—	—	45	56	8 »	16 »
	« Femme, relevez-vous, allez et ne péchez plus. »						
1269	Jésus et la Samaritaine	—	—	45	56	8 »	16 »
1270	Qui me suit ne marche pas dans les ténèbres	—	—	45	56	8 »	16 »
1271	Jésus-Christ apparaît à la Madeleine	Lesueur.	—	45	56	8 »	16 »
1272	Le Denier de la Veuve	Leloir.	—	45	56	8 »	16 »
1273	Le Denier de César	C. Bazin.	S. Tessier.	45	56	8 »	16 »
1274	Jésus-Christ et les petits Enfants	Leloir.	Lafosse.	45	56	8 »	16 »

N° D'ORDRE	TITRES DES LITHOGRAPHIES	NOMS DES PEINTRES	NOMS DES LITHOGRAPHES	HAUTEUR	LARGEUR	PRIX SUR. NOIR	PRIX SUR. COULEUR
				centimèt.		fr. c.	fr. c.
	NOUVELLE SUITE DE SAINTS ET SAINTES						
	(Avec titre français, anglais et espagnol.)						
1275	Immaculée Conception...............	A. Devéria.	A. Devéria.	46	32	4 »	8 »
1276	Notre-Dame de la Merci...............	—	—	46	32	4 »	8 »
1277	Notre-Dame de la Guadeloupe (de Mexico)...	—	—	46	32	4 »	8 »
1278	Sainte Rose de Lima...............	—	—	46	32	4 »	8 »
1279	Sainte Philomène...............	—	—	46	32	4 »	8 »
1280	Saint François-Xavier...............	—	—	46	32	4 »	8 »
1281	Mère de Douleurs...............	—	—	46	32	4 »	8 »
1282	Jésus-Christ et la Femme adultère...	Signol.	Duriez.	51	26	4 »	8 »
1283	Jésus-Christ pardonnant à la Femme adultère...	—	—	51	26	4 »	8 »
1284	Jésus-Christ et la Samaritaine...	—	—	51	26	4 »	8 »
1285	Le Denier de la Veuve (Réduction des n°s 1267, 1268, 1269 et 1272)..	Leloir.	—	51	26	4 »	8 »
	SAINTS ET SAINTES LES PLUS RÉVÉRÉS						
	(Tous ces Saints sont en pied, et les noms sont en français et en espagnol.)						
1286	Le Sacré Cœur de Jésus...............	A. Devéria.	A. Devéria.	38	27	3 »	6 »
1287	Le Sacré cœur de Marie...............	—	—	38	27	3 »	6 »
1288	Santa Rita de Cassia...............	—	—	38	27	3 »	6 »
1289	Sainte Anne, instruisant la Vierge...	—	—	38	27	3 »	6 »
1290	San Ramon Nonato...............	—	—	38	27	3 »	6 »
1291	Saint Antoine de Padoue...............	—	—	38	27	3 »	6 »
1292	Saint Joseph...............	—	—	38	27	3 »	6 »
1293	Médaille miraculeuse...............	—	—	38	27	3 »	6 »
1294	Immaculée Conception...............	—	—	38	27	3 »	6 »
1295	Notre-Dame de la Merci...............	—	—	38	27	3 »	6 »
1296	Notre-Dame du Mont-Carmel...............	—	—	38	27	3 »	6 »
1297	L'Ange Gardien...............	—	—	38	27	3 »	6 »
1298	Mater Dolorosa...............	—	—	38	27	3 »	6 »
1299	Saint François de Paule...............	—	—	38	27	3 »	6 »
1300	Sainte Barbe...............	—	—	38	27	3 »	6 »
1301	L'Enfant Jésus adoré par les Anges...	—	—	38	27	3 »	6 »
1302	Saint Pierre...............	—	—	38	27	3 »	6 »
1303	Sainte Thérèse, compagne de Jésus-Christ...	—	—	38	27	3 »	6 »
1304	Apparition de l'Enfant Jésus à saint François...	—	—	38	27	3 »	6 »
1305	Sainte Rose de Lima...............	—	—	38	27	3 »	6 »
1306	Sainte Marguerite...............	—	—	38	27	3 »	6 »
1307	Nuestra Señora de las Angustias...	—	—	38	27	3 »	6 »
1308	Couronnement de la Vierge...............	—	—	38	27	3 »	6 »
1309	Les trois Vertus théologales...............	—	—	38	27	3 »	6 »
1310	La Sainte Famille...............	Coypel.	Geoffroy.	38	27	3 »	6 »
1311	Notre-Dame du Rosaire...............	A. Devéria.	A. Devéria.	38	27	3 »	6 »
1312	La Divine Bergère...............	—	—	38	27	3 »	6 »
1313	Jésus au jardin des Oliviers...............	—	—	38	27	3 »	6 »
1314	Occupations de la Sainte Famille...............	—	—	38	27	3 »	6 »
1315	Notre-Seigneur Jésus-Christ (tiré de la Cène).	L. de Vinci.	Jendelle.	38	27	3 »	6 »
1316	Saint Jean-Baptiste...............	A. Devéria.	A. Devéria.	38	27	3 »	6 »
1317	Annonciation de la Vierge...............	—	—	38	27	3 »	6 »
1318	Assomption de la Vierge...............	Murillo.	Geoffroy.	38	27	3 »	6 »
1319	L'Éducation de la Vierge...............	—	Jendelle.	38	27	3 »	6 »
1320	La Vierge (dite à la Chaise)...............	Raphael.	Maurin.	38	27	3 »	6 »
1321	Jésus, Marie, Joseph...............	A. Devéria.	A. Devéria.	38	27	3 »	6 »
1322	Sainte Madeleine, pénitente...............	—	—	38	27	3 »	6 »
1323	Sainte Philomène...............	—	—	38	27	3 »	6 »
1324	Saint Louis de Gonzague...............	—	—	38	27	3 »	6 »
1325	Christ couronné d'épines...............	Mignard.	Prat.	38	27	3 »	6 »
1326	Mariage de sainte Catherine...............	Murillo.	Thielley.	38	27	3 »	6 »
1327	Sainte Cécile...............	Mignard.	Laroussie.	38	27	3 »	6 »
1328	La Vierge au Berceau...............	Raphael.	Patrois.	38	27	3 »	6 »
1329	Saint Jacques, Apôtre...............	A. Devéria.	A. Devéria.	38	27	3 »	6 »
1330	Mère de Dieu (dite de la Providence)...	Jourdy.	Jourdy.	38	27	3 »	6 »
1331	La Vierge (dite de Séville)..	Murillo.	Geoffroy.	38	27	3 »	6 »
1332	Saint Ferdinand, roi...............	Maurin.	Maurin.	38	27	3 »	6 »
1333	La Châsse de sainte Philomène...	—	—	52	45	3 »	6 »
1334	La Visitation de la sainte Vierge...	Lebrun.	—	38	27	3 »	6 »
1335	Marie, Mère du Sauveur...............	Murillo.	Geoffroy.	38	27	3 »	6 »

— 51 —

N° D'ORDRE	TITRES DES LITHOGRAPHIES	NOMS DES PEINTRES	NOMS DES LITHOGRAPHIES	HAUTEUR (centimètr.)	LARGEUR	PRIX NOIR (fr. c.)	PRIX COULEUR (fr. c.)
1536	Réveil de l'Enfant Jésus...	Murillo.	Geoffroy.	58	27	3 »	6 »
1537	Saint Antoine de Padoue...	—	Lafosse.	58	27	3 »	6 »
1538	Saint Joseph...	—	Geoffroy.	58	27	3 »	6 »
1539	La Sainte Vierge (dite au Raisin)...	Mignard.	Maurin.	58	27	3 »	6 »
1540	La Flagellation...	Marigny.	Marigny.	58	27	3 »	6 »
1541	Mariage de la Vierge...	Varloo.	Roch.	58	27	3 »	6 »
1542	L'Ange Raphaël et Tobie...	Jordano.	Régnier.	58	27	3 »	6 »
1543	Sainte Lucie...	A. Devéria.	A. Devéria.	58	27	3 »	6 »
1544	Saint Jean-Baptiste, inspire	Murillo.	Geoffroy.	58	27	3 »	6 »
1545	Nuestra Señora del Pilar...	A. Devéria.	A. Devéria.	58	27	3 »	6 »
1546	Saint Michel Archange...	Raphael.	Thielley.	58	27	3 »	6 »
1547	Descente de Croix...	Jouvenet.	Prévost.	58	27	3 »	6 »
1548	Notre-Dame de la Consolation...	Perrugin.	Régnier.	58	27	3 »	6 »
1549	Adoration des Mages...	Zurbaran.	—	58	27	3 »	6 »
1550	Christ aux Anges...	Félon.	Lafosse.	58	27	3 »	6 »
1551	Vierge aux Anges...	—	—	58	27	3 »	6 »
1552	Saint Joseph...	Bazin.	Prat.	58	27	3 »	6 »
1553	Sainte Philomène...	—	—	58	27	3 »	6 »
1554	La Très-Sainte Vierge...	Delorme.	—	58	27	3 »	6 »
1555	Sainte Madeleine repentante (en buste)...	Le Guide.	—	58	27	3 »	6 »
1556	La Très-Sainte Vierge (dite à la Grappe)...	Mignard.	Maurin.	58	27	3 »	6 »
1557	Sainte Ursule, Vierge et Martyre...	A. Devéria.	A. Devéria.	58	27	3 »	6 »
1558	Notre-Dame de la Guadeloupe (de Mexico)...	—	—	58	27	3 »	6 »
1559	Sainte Pauline...	—	—	58	27	3 »	6 »
1560	Sainte Eulalie, Vierge et Martyre...	—	—	58	27	3 »	6 »
1561	Saint Stanislas de Kostka...	—	—	58	27	3 »	6 »
1562	Sainte Françoise Romaine...	—	—	58	27	3 »	6 »
1563	Le Divin Pasteur...	—	—	58	27	3 »	6 »
1564	Saint François Xavier...	—	—	58	27	3 »	6 »
1565	Sainte Catherine de Sienne...	—	—	58	27	3 »	6 »
1566	Saint Vincent de Paul...	—	—	58	27	3 »	6 »
1567	Saint François d'Assise...	—	—	58	27	3 »	6 »
1568	Jésus et les Petits Enfants...	—	—	58	27	3 »	6 »
1569	Notre-Seigneur Jésus-Christ rencontre sainte Véronique.	Lesueur.	Peuchet.	52	45	3 »	6 »
1570	Enfance de Jésus...	Cibot.	Llanta.	58	27	3 »	6 »
1571	Enfance de la Vierge...	—	S. Tessier.	58	27	3 »	6 »
1572	Le Christ au Linceul...	Lazerges.	Hagnaner.	58	27	3 »	6 »
1573	L'Agonie du Christ...	—	—	58	27	3 »	6 »
1574	Ecce Homo...	Van-Dyck.	Marin-Lavigne.	58	27	3 »	6 »
1575	Jésus, Rédempteur du monde...	—	—	58	27	3 »	6 »
1576	Sainte Élisabeth...	A. Devéria.	A. Devéria.	58	27	3 »	6 »
1577	Sainte Anne et saint Joachim...	—	—	58	27	3 »	6 »
1578	Notre-Dame du Bon Secours...	—	—	58	27	3 »	6 »
1579	La Fuite en Égypte...	—	—	58	27	3 »	5 »
1580	Sainte Pauline, Vierge et Martyre...	—	—	58	27	3 »	6 »
1581	Institution du Sacré Cœur de Jésus	—	—	58	27	3 »	6 »
1582	Immaculée Conception (L')...	Murillo.	A. Maurin.	58	27	3 »	6 »
1583	Jésus et les Petits Enfants...	Bourdon.	Jacott.	29	41	3 »	6 »
1584	L'Adoration des Mages...	Blondel.	—	29	41	3 »	6 »
1585	Jésus présenté au Temple...	—	—	29	41	3 »	6 »
1586	Jésus chassant les Marchands du Temple...	—	—	29	41	3 »	6 »
1587	Jésus dormant au milieu de la tempête...	—	—	29	41	3 »	6 »
1588	La Pêche miraculeuse...	—	—	29	41	3 »	6 »
1589	Jésus montant au Calvaire...	—	—	29	41	3 »	6 »
1590	Les Noces de Cana...	P. Véronèse.	L. Maurin.	26	40	3 »	6 »
1591	La Cène...	L. de Vinci.	—	26	40	3 »	6 »
1592	Pêche miraculeuse...	Jouvenet.	—	26	40	3 »	6 »
1593	Jésus chassant les vendeurs du Temple...	—	—	26	40	3 »	6 »
1594	Jésus-Christ...	Grevedon.	Grevedon.	59	52	2 50	5 »
1595	La Sainte Vierge...	—	—	59	52	2 50	5 »
1596	Saint Joseph...	—	—	59	52	2 50	5 »
1597	Sainte Élisabeth...	—	—	59	52	2 50	5 »

LA VIE DE N. S. JÉSUS-CHRIST
SOUVENIRS RELIGIEUX
(Avec titres français, anglais et espagnol.)

| 1598 | Le Rédempteur du monde... | Overbeck. | Jacott. | 58 | 29 | 2 50 | 5 » |

N° D'ORDRE	TITRES DES LITHOGRAPHIES	NOMS DES PEINTRES	NOMS DES LITHOGRAPHES	HAUTEUR	LARGEUR	PRIX EN NOIR	PRIX EN COULEUR
				CENTIMÈT.		fr. c.	fr. c.
1399	La Nativité..................	Overbeck.	Jacott.	38	29	2 50	5 »
1400	La Pâque...................	—	—	38	29	2 50	5 »
1401	Jésus au Jardin des Oliviers.......	—	—	38	29	2 50	5 »
1402	Jésus devant Pilate.............	—	—	38	29	2 50	5 »
1403	Le Christ dépouillé de ses vêtements.....	—	—	38	29	2 50	5 »
1404	Le Christ meurt sur la Croix........	—	—	38	29	2 50	5 »
1405	La Mise au Tombeau.............	—	—	38	29	2 50	5 »
1406	La Résurrection................	—	—	38	29	2 50	5 »
1407	L'Ascension...................	—	—	38	29	2 50	5 »
1408	La Pentecôte..................	—	—	38	29	2 50	5 »
1409	L'Assomption..................	—	—	38	29	2 50	5 »
1410	La Cène.....................	L. de Vinci.	—	40	70	10 »	20 »

L'ANGE GARDIEN

COLLECTION DE DOUZE SUJETS RELIGIEUX ET MORAUX REPRÉSENTANT LA PROTECTION D'UN BON ANGE SUR LA VIE D'UNE JEUNE FILLE

N°	TITRES DES LITHOGRAPHIES	PEINTRES	LITHOGRAPHES	H	L	NOIR	COUL.
1411	L'Ange accomplit sa mission en veillant sur le Nouveau-Né.	A. Devéria.	A. Devéria.	35	25	2 50	5 »
1412	L'Ange console une Mère mourante en la rassurant sur le sort de sa Fille.	—	—	35	25	2 50	5 »
1413	L'Ange guide la Femme charitable pour soulager le malheur.	—	—	35	25	2 50	5 »
1414	L'Ange gardien assiste jusqu'au martyre une sainte victime.	—	—	35	25	2 50	5 »
1415	La Jeune Fille, conseillée par son Ange, évite le piège de la séduction.	—	—	35	25	2 50	5 »
1416	L'Ange gardien ramène à Dieu deux âmes........	—	—	35	25	2 50	5 »
1417	L'Ange gardien contemple le Nouveau-Né........	—	—	35	25	2 50	5 »
1418	L'Ange éploré abandonne la Jeune Fille coupable.....	—	—	35	25	2 50	5 »
1419	L'Ange soutient la Jeune Fille coupable, mais repentante.	—	—	35	25	2 50	5 »
1420	L'Ange remet une Jeune Fille candide entre les bras de son fiancé.	—	—	35	25	2 50	5 »
1421	L'Ange gardien console une famille naufragée......	—	—	35	25	2 50	5 »
1422	L'Ange gardien secourt une famille perdue dans les neiges.	—	—	35	25	2 50	5 »
1423	Les Vierges d'après Raphaël et Murillo (dix feuilles différentes contenant chacune six sujets variés). (Dimension de chaque sujet : hauteur, 12 centim., largeur, 11 centim.)	Raphaël et Murillo.	Maurin.	55	50	1 50	4 »

MUSÉE CHRÉTIEN

COLLECTION DE SUJETS MORAUX ET RELIGIEUX D'APRÈS LES MEILLEURS PEINTRES ANCIENS ET MODERNES

N°	TITRES	PEINTRES	LITHOGRAPHES	H	L	NOIR	COUL.
1424	La Première Aumône............	Grénier.	Grénier.	17	22	1 »	3 »
1425	Saint Louis rendant la justice à Vincennes....	J. David.	J. David.	17	22	1 »	3 »
1426	Les Consolations religieuses........	Perring.	E. Desmaisons.	27	17	1 »	3 »
1427	Les Nobles Orphelins............	Beaume.	Vogt.	22	17	1 »	3 »
1428	Pèlerinage..................	Perring.	E. Desmaisons.	22	17	1 »	3 »
1429	La Vierge (dite au Raisin).........	Mignard.	Weber.	22	17	1 »	3 »
1430	La Prière avant l'orage...........	Grénier.	Grénier.	17	22	1 »	3 »
1431	Le Retour au Presbytère..........	Charlet.	L. Noël.	17	22	1 »	3 »
1432	Jésus tenté dans le Désert.........	Bourget.	Bourget.	22	17	1 »	3 »
1433	La Croix des champs............	J. David.	E. Desmaisons.	22	17	1 »	3 »
1434	Saint Vincent de Paul recueillant les Enfants...	—	J. David.	22	17	1 »	3 »
1435	Sainte Philomène, Vierge et Martyre.....	Bazin.	Weber.	22	17	1 »	3 »
1436	Ruth et Booz.................	Overbeck.	L. Noël.	17	22	1 »	3 »
1437	L'Offrande..................	Landseer.	Lafosse.	17	22	1 »	3 »
1438	Vœux à la Madone.............	Schnetz.	Weber.	22	17	1 »	3 »
1439	Prière à la Madone.............	Boulogne.	—	22	17	1 »	3 »
1440	La Leçon de Charité.............	J. David.	E. Desmaisons.	22	17	1 »	3 »
1441	Le Christ couronné d'épines........	Mignard.	Prat.	22	17	1 »	3 »
1442	La Foi, l'Espérance et la Charité......	Hess.	Lafosse.	17	22	1 »	3 »
1443	La Distribution du Pain bénit.......	Duval Lecamus.	Casenave.	22	17	1 »	3 »
1444	La Visitation de la Très-Sainte Vierge....	Overbeck.	Vogt.	22	17	1 »	3 »
1445	La Vierge (dite à l'Oiseau).........	Raphaël.	Maurin.	22	17	1 »	3 »
1446	Je viens avec vous pour vous sauver.....	Elleinreider.	Lafosse.	22	17	1 »	3 »
1447	Le Sommeil de l'Enfant Jésus.......	Simon Vouët.	Maurin.	22	17	1 »	3 »
1448	La Prière avant le Départ..........	J. David.	E. Desmaisons.	22	17	1 »	3 »
1449	Prière à Notre-Dame de Bon Secours....	Duval Lecamus.	L. Marigny.	22	17	1 »	3 »
1450	La Confession................	Eperstedt.	Prat.	22	17	1 »	3 »

— 55 —

N° D'ORDRE	TITRES DES LITHOGRAPHIES	NOMS DES PEINTRES	NOMS DES LITHOGRAPHES	HAUTEUR	LARGEUR	PRIX EN NOIR	PRIX EN COULEUR
				centimét.		fr. c.	fr. c.
1451	L'Ami des Petits Enfants..	Overbeck.	Vogt.	22	17	1 »	3 »
1452	Le Pèlerin bienfaisant.	V. Darge.	Prat.	22	17	1 »	3 »
1453	Jésus enfant méditant la Rédemption.	—	Vogt.	25	17	1 »	3 »
1454	La Belle Jardinière.	Raphael.	Prat.	25	17	1 »	3 »
1455	Le Retour des Champs	Duval Lecamus.	Geoffroy.	22	17	1 »	3 »
1456	L'Annonciation de la Très-Sainte Vierge.	Overbeck.	Vogt.	22	17	1 »	3 »
1457	Fiancés Bretons en pèlerinage.	Saint-Germain.	L. Marigny.	22	17	1 »	3 »
1458	Sainte Cécile.	Leloir.	Vogt.	22	17	1 »	3 »
1459	La Très-Sainte Vierge.	Delorme.	Prat.	22	17	1 »	3 »
1460	Confiance en Dieu (Sainte Geneviève dans le désert).	Steinbruck.	Weber.	22	17	1 »	3 »
1461	C'est là!	J. Becher.	S. Tessier.	22	17	1 »	3 »
1462	L'Enfant Jésus.	Overbeck.	Vogt.	22	17	1 »	3 »
1463	La Prière du soir.	J. David.	E. Desmaisons.	22	17	1 »	3 »
1464	La Sortie de la Procession.	Roqueplan.	Sorrieu.	22	17	1 »	3 »
1465	La Rentrée de la Procession			22	17	1 »	3 »
1466	Le Refuge près l'autel.	E. Darge.	Prat.	22	17	1 »	3 »
1467	Le Vœu.	J. David.	E. Desmaisons.	22	17	1 »	3 »
1468	La Vierge (dite au Linge).	Raphael.	Prat.	22	17	1 »	3 »
1469	La Très-Sainte Vierge (dite de Séville).	Murillo.	Weber.	22	17	1 »	3 »
1470	Sainte Vierge, guérissez-le.	J. David.	E. Desmaisons.	17	22	1 »	3 »
1471	Saint Joseph et l'Enfant Jésus.	P. de Champagne	Maggiolo.	22	17	1 »	3 »
1472	La Vierge (dite au Silence).	Carrache.	Prat.	17	22	1 »	3 »
1473	Le Christ au Jardin des Oliviers.	Jouvenet.	Chevallier.	22	17	1 »	3 »
1474	Immaculée Conception de la Très-Sainte Vierge.	Murillo.	Weber.	22	17	1 »	3 »
1475	La Sainte Famille.	Raphael.	Prat.	22	17	1 »	3 »
1476	La Leçon du Curé.	J. David.	J. David.	22	17	1 »	3 »
1477	Mater Amabilis.	Sasso Ferrato.	Maggiolo.	22	17	1 »	3 »
1478	La Vierge (dite au Chapelet).	Murillo.	Weber.	22	17	1 »	3 »
1479	Descente de Croix.	Rubens.	Chevallier.	22	17	1 »	3 »
1480	La Vierge (dite au Rocher).	Raphael.	Prat.	22	17	1 »	3 »
1481	Je suis à la porte.	Overbeck.	Eichens.	22	17	1 »	3 »
1482	La Vierge (dite à la Chaise).	Raphael.	—	22	17	1 »	3 »
1483	Sainte Marie.	Murillo.	—	22	17	1 »	3 »
1484	Saint Joseph.		Prat.	22	17	1 »	3 »
1485	Sainte Cécile.	Bazin.	Bazin.	22	17	1 »	3 »
1486	La Vierge de Bridge-Water.	Raphael.	Prat.	22	17	1 »	3 »
1487	Sainte Anne.	A. Cano.		22	17	1 »	3 »
1488	La Sainte Vierge Marie.	Signol.	Frégevise.	22	17	1 »	3 »
1489	L'Ange Gabriel.		Signol.	22	17	1 »	3 »
1490	A la grâce de Dieu!	Grénier.	Grénier.	22	17	1 »	3 »
1491	Le Viatique.	Darge.	E. Desmaisons.	22	17	1 »	3 »
1492	Le Portement de Croix.	Raphael.	Chevallier.	22	17	1 »	3 »
1493	Le Christ en Croix.	Rubens.	—	22	17	1 »	3 »
1494	Mater Admirabilis.	Raphael.	Maggiolo.	22	17	1 »	3 »
1495	Mater Dolorosa.	Carlo Dolci.	Ph. Kel.	22	17	1 »	3 »
1496	La Cène.	L. de Vinci.	Jacott.	15	50	1 »	3 »
1497	Le Christ au Tombeau.	Le Titien.	—	17	22	1 »	3 »
1498	La Vierge de Saint-Sixte.	Raphael.	Maurin.	22	17	1 »	3 »
1499	La Vierge (dite aux Langes).	Murillo.	Prat.	22	17	1 »	3 »
1500	Jésus sur les eaux.	Rutter.	Jacott.	22	17	1 »	3 »
1501	Saint François d'Assise en extase.	Murillo.	Maggiolo.	22	17	1 »	3 »
1502	La Sortie de l'Église.	Vogel.	Fay.	22	17	1 »	3 »
1503	L'Angélus.	Rubens.	—	17	22	1 »	3 »
1504	La Transfiguration.	Raphael.	Chevallier.	25	17	1 »	3 »
1505	Jésus au Temple.	S. Leclerc.	Maurin.	22	17	1 »	3 »
1506	Jésus instituant l'Eucharistie.	Carlo Dolci.	Prat.	22	17	1 »	3 »
1507	Saint Jean l'Évangéliste.	Dominiquin.	Maurin.	22	17	1 »	3 »
1508	La Très-Sainte Vierge.	Raphael.	Prat.	22	17	1 »	3 »
1509	L'Ange Consolateur.	E. Girard.	Fay.	22	17	1 »	3 »
1510	Christ aux Anges.	Lebrun.	Duriez.	22	17	1 »	3 »
1511	La Résurrection de Notre-Seigneur Jésus-Christ.	Andray.	Jacott.	22	17	1 »	3 »
1512	Sainte Élisabeth, reine de Hongrie.	Murillo.	A. Charpentier.	22	17	1 »	3 »
1513	Jésus enfant caressant sa Mère.	Mignard.	De Pailiot.	22	17	1 »	3 »
1514	La Reine des Cieux.	Deger.	Vogt.	25	15	1 »	3 »
1515	Le Christ entouré d'Anges.	Le Guide.	Duriez.	22	17	1 »	3 »
1516	Saint Jean-Baptiste.	Murillo.	Mlle Hébert.	22	17	1 »	3 »
1517	La Châtelaine charitable.	Girard.	Raunheim.	22	17	1 »	3 »
1518	La Vierge embrassant son Fils.	Raphael.	Mlle Surdne.	22	17	1 »	3 »
1519	La Sainte Vierge (dite au Coussin).		Vogt.	22	17	1 »	3 »
1520	Assomption de la sainte Vierge.	Titien.	Jacott.	29	15	1 »	3 »

N° D'ORDRE	TITRES DES LITHOGRAPHIES	NOMS DES PEINTRES	NOMS DES LITHOGRAPHIES	HAUTEUR	LARGEUR	PRIX EN NOIR	PRIX EN COULEUR
				CENTIMÈT.		fr. c.	fr. c.
1521	La Communion de saint Jérôme.............	DOMINIQUIN.	CHEVALLIER.	25	17	1 »	5 »
1522	Le Mariage de la Vierge.................	VANLOO.	JACOTT.	25	17	1 »	5 »
1523	Saint Louis, roi de France...............	LEBRUN.	—	22	17	1 »	5 »
1524	Mater Creatoris.....................	GOETING.	Mlle HÉBERT.	22	17	1 »	5 »
1525	Mater Dei.........................	INGRES.	—	22	17	1 »	5 »
1526	La Présentation au Temple.............	JOUVENET.	JACOTT.	25	17	1 »	5 »
1527	Exaltation de la sainte Vierge...........	MARATTA.	THIELLEY.	22	17	1 »	5 »
1528	Tobie et sa Famille...................	REMBRANDT.	CHEVALLIER.	22	17	1 »	5 »
1529	Couronnement de la Vierge.............	MURILLO.	—	22	17	1 »	5 »
1530	Saint Jacques le Majeur................	LE GUIDE.	PRAT.	22	17	1 »	5 »
1531	La Vierge et le divin Enfant.............	RAPHAEL.	—	22	17	1 »	5 »
1532	Sacré Cœur de Jésus...................	JOUY.	—	22	17	1 »	5 »
1533	Sacré Cœur de Marie..................		—	22	17	1 »	5 »
1534	Notre-Dame de Résignation.............	LAZERGES.	—	22	17	1 »	5 »
1535	Sainte Élisabeth de Hongrie.............	COMPTE-CALIX.	—	22	17	1 »	5 »
1536	Dévouement.........................	LECANUS.	—	22	17	1 »	5 »
1537	Notre-Dame du Mont-Carmel...........	A. DEVÉRIA.	—	22	17	1 »	5 »
1538	Sainte Thérèse......................		—	22	17	1 »	5 »
1539	L'Éducation de la Vierge..............	MURILLO.	—	22	17	1 »	5 »
1540	La Vierge au Rosaire.................	A. DEVÉRIA.	—	22	17	1 »	5 »
1541	Jésus mort sur les genoux de sa Mère.....	VAN DYCK.	—	22	17	1 »	5 »
1542	L'Adoration des Mages................	JOUY.	—	22	17	1 »	5 »
1543	Jésus, Marie, Joseph..................	MURILLO.	—	22	17	1 »	5 »

GALERIE DES SAINTS

NOUVELLE SÉRIE DE SAINTS, SAINTES, VIERGES ET AUTRES SUJETS RELIGIEUX

D'APRÈS LES MEILLEURS TABLEAUX DES ANCIENS MAITRES

(Avec titres français et espagnol.)

N°	TITRES	PEINTRES	LITHOGRAPHES	H	L	NOIR	COULEUR
1544	Jésus-Christ (Je me tiens à la porte et je frappe.).	OVERBECK.	L. MAURIN.	19	15	» 75	2 »
1545	La Rédemption.....................	RUBENS.	—	19	15	» 75	2 »
1546	Le Portement de Croix...............	RAPHAEL.	—	19	15	» 75	2 »
1547	Le Christ aux Anges.................	LEBRUN.	—	19	15	» 75	2 »
1548	Notre-Dame de la Merci..............	ZURBARAN.	LLANTA.	19	15	» 75	2 »
1549	La Vierge de Séville.................	MURILLO.	—	19	15	» 75	2 »
1550	Sainte Anne........................	A. CANO.	PEYRE.	19	15	» 75	2 »
1551	La Sainte Vierge et l'Enfant Jésus......	CARRACHE.	LAFOSSE.	19	15	» 75	2 »
1552	La Vierge et l'Enfant Jésus...........	MURILLO.	—	19	15	» 75	2 »
1553	Saint Antoine de Padoue.............			19	15	» 75	2 »
1554	Saint Jean-Baptiste.................		LLANTA.	19	15	» 75	2 »
1555	Sainte Marie-Madeleine.............	GUIDO RENI.	—	19	15	» 75	2 »
1556	La Belle Jardinière.................	RAPHAEL.	L. MAURIN.	19	15	» 75	2 »
1557	La Vierge au Linge.................		—	19	15	» 75	2 »
1558	Saint Joseph.......................		—	19	15	» 75	2 »
1559	La Sainte Vierge....................	MURILLO.	—	19	15	» 75	2 »
1560	Immaculée Conception...............		LAFOSSE.	19	15	» 75	2 »
1561	La Vierge au Coussin................	A. SALARIA.	L. MAURIN.	19	15	» 75	2 »
1562	La Vierge à la Chaise................	RAPHAEL.	—	19	15	» 75	2 »
1563	Saint Bernard.....................	C. DE MIRANDA.	LLANTA.	19	15	» 75	2 »
1564	La Vierge de la maison d'Albe.........	RAPHAEL.	L. MAURIN.	19	15	» 75	2 »
1565	La Vierge aux Raisins...............	MIGNARD.	—	19	15	» 75	2 »
1566	La Vierge du palais Pitti.............	RAPHAEL.	—	19	15	» 75	2 »
1567	La Vierge à la Ceinture..............	MURILLO.	LAFOSSE.	19	15	» 75	2 »
1568	Sainte Philomène...................		PEYRE.	19	15	» 75	2 »
1569	La Vierge au Silence................	A. CARRACHE.	—	15	19	» 75	2 »
1570	La Vierge aux Anges................	RAPHAEL.	—	19	15	» 75	2 »
1571	La Sainte Famille...................		—	19	15	» 75	2 »
1572	Sacré Cœur de Jésus.................	DE RUDDER.	—	19	15	» 75	2 »
1573	Sacré Cœur de Marie................		—	19	15	» 75	2 »
1574	Le Sauveur du monde................	LE GUIDE.	L. MAURIN.	15	19	» 75	2 »
1575	Enfance de Jésus....................	RAPHAEL.	PEYRE.	19	15	» 75	2 »
1576	La Vierge de la maison Colonne........		L. MAURIN.	19	15	» 75	2 »
1577	La Vierge à l'Agneau................	OVERBECK.	LAFOSSE.	19	15	» 75	2 »
1578	La Vierge à l'Oiseau.................	RAPHAEL.	—	19	15	» 75	2 »
1579	La Mère du Sauveur.................	P. DE CHAMPAGNE	L. MAURIN.	19	15	» 75	2 »
1580	Mère de Douleur....................	RAPHAEL.	—	19	15	» 75	2 »
1581	Saint Luc, Évangéliste...............		PEYRE.	19	15	» 75	2 »
1582	Saint Marc, Évangéliste..............		—	19	15	» 75	2 »
1583	Saint Jean, Évangéliste..............	DOMINIQUIN.	L. MAURIN.	19	15	» 75	2 »

N° D'ORDRE	TITRES DES LITHOGRAPHIES	NOMS DES		HAUTEUR	LARGEUR	PRIX SUR	
		PEINTRES	LITHOGRAPHES			NOIR	COULEUR
				CENTIMÈT.		fr. c.	fr. c.
1584	Saint Mathieu, Évangéliste.	Raphael.	Peyre.	19	15	» 75	2 »
1585	Mater Christi.	Carlo Dolci.	Llanta.	19	15	» 75	2 »
1586	Le Mariage de sainte Catherine.	L. Carrache.	—	19	15	» 75	2 »
1587	Sainte Cécile (buste).	Carlo Dolci.	L. Maurin.	19	15	» 75	2 »
1588	Repos en Égypte.	C. Maratte.	Llanta.	19	15	» 75	2 »
1589	Sainte Cécile (à mi-corps).	Dominiquin.	—	19	15	» 75	2 »
1590	La Vierge.	Batoni.	Lafosse.	19	15	» 75	2 »
1591	La Sainte Vierge.	Sassoferrato.	—	19	15	» 75	2 »
1592	Saint Paul.	Ribera.	Llanta.	19	15	» 75	2 »
1593	Saint Pierre.	—	—	19	15	» 75	2 »
1594	Mater Amabilis.	Murillo.	—	19	15	» 75	2 »
1595	Sainte Thérèse.	A. Cano.	—	19	15	» 75	2 »
1596	Sommeil de l'Enfant Jésus.	Sassoferrato.	Lafosse.	19	15	» 75	2 »
1597	Saint Diego d'Alcala.	Murillo.	Llanta.	19	15	» 75	2 »
1598	Saint André, Apôtre.	—	Lafosse.	19	15	» 75	2 »

DEUX SUPERBES SUJETS
POUVANT PARFAITEMENT SERVIR A ORNER UNE ÉGLISE

Il n'existe rien de plus grand que ces deux compositions, remarquables en tout point.

1599	Le Sacré Cœur de Jésus.	De Rudder.	Bobillard.	82	65	15 »	30 »
1600	Le Saint Cœur de Marie.	—	—	82	65	15 »	30 »

LITHOGRAPHIES

CHASSES ET SUJETS DE CHEVAUX

LITHOGRAPHIES

CHASSES ET SUJETS DE CHEVAUX

Nº D'ORDRE	TITRES DES LITHOGRAPHIES	NOMS DES PEINTRES	NOMS DES LITHOGRAPHES	HAUTEUR (centimèt.)	LARGEUR (centimèt.)	PRIX EN NOIR (fr. c.)	PRIX EN REH^ts (fr. c.)	PRIX EN COUL^r (fr. c.)
	LES AMAZONES							
1601	Première au rendez-vous..........	Janet-Lange.	Janet-Lange.	48	37	» »	8 »	10 »
1602	La petite porte du Parc..........	—	—	48	37	» »	8 »	10 »
1603	Châtelaine à la chasse...........	—	—	48	37	» »	8 »	10 »
1604	Amazone en promenade...........	—	—	48	37	» »	8 »	10 »
1605	Comme on arrive au but..........	—	—	48	37	» »	8 »	10 »
1606	Le plus court chemin............	—	—	48	37	» »	8 »	10 »
1607	Élégante Écuyère...............	—	—	48	37	» »	8 »	10 »
1608	Costume de haute école..........	—	—	48	37	» »	8 »	10 »
1609	Retour du Bois.................	—	—	48	37	» »	8 »	10 »
1610	Petit Messager.................	—	—	48	37	» »	8 »	10 »
	LA VIE DE CHATEAU							
1611	Promenade aux Ruines...........	A. de Dreux.	Charpentier.	51	40	6 »	» »	10 »
1612	Visite au Donjon...............	—	Cicéri.	51	40	6 »	» »	10 »
1613	Descente du Ravin..............	—	—	51	40	6 »	» »	10 »
1614	Départ pour le Carrousel........	—	—	51	40	6 »	» »	10 »
1615	L'Entrée en Chasse (Forêt de Chantilly)......	—	Régnier.	32	46	4 »	» »	8 »
1616	Le Rendez-vous (Forêt de Rambouillet).......	—	—	32	46	4 »	» »	8 »
1617	Un Après-Dîner (Bois de Boulogne).........	—	Gilbert.	32	46	4 »	» »	8 »
1618	Une Cavalcade (Forêt de Compiègne).........	—	—	32	46	4 »	» »	8 »
	ÉTALONS REMARQUABLES DE PUR SANG ET DEMI-SANG							
1619	The Norfolk Phœnomenon.........	H. Lalaisse.	H. Lalaisse.	31	42	4 »	» »	8 »
1620	The Telegraph (Alezan) The Norfolk Champion...	—	—	31	42	4 »	» »	8 »
1621	The Emperor...................	—	—	31	42	4 »	» »	8 »
1622	Nuonykirk.....................	—	—	31	42	4 »	» »	8 »
1623	Hussein.......................	—	—	31	42	4 »	» »	8 »
1624	Xenocrate.....................	—	—	31	42	4 »	» »	8 »
1625	Monsieur d'Écoville.............	—	—	31	42	4 »	» »	8 »
1626	Bagdadli......................	—	—	31	42	4 »	» »	8 »
1627	Garry-Owen...................	—	—	31	42	4 »	» »	8 »
1628	Bandy-Face....................	—	—	31	42	4 »	» »	8 »
1629	Xerès.........................	—	—	31	42	4 »	» »	8 »
1630	Kouley........................	—	—	31	42	4 »	» »	8 »
1631	Lanercost.....................	—	—	31	42	4 »	» »	8 »
1632	Rajah.........................	—	—	31	42	4 »	» »	8 »
1633	The Baron.....................	—	—	31	42	4 »	» »	8 »
1634	Brocardo......................	—	—	31	42	4 »	» »	8 »

N° D'ORDRE	TITRES DES LITHOGRAPHIES	NOMS DES PEINTRES	NOMS DES LITHOGRAPHES	HAUTEUR	LARGEUR	PRIX EN NOIR	PRIX EN REH¹	PRIX EN COUL'
				CENTIMÈT.		fr. c.	fr. c.	fr. c.
	COURSES ET MOTIFS DE CHEVAUX							
1635	Gloire et Repos..........	D'Annonde.	D'Annonde.	59	54	» »	6 »	» »
1636	Calme et Confiance.....	—	—	59	54	» »	6 »	» »
1637	Ardeur et Rivalité.......	—	—	59	54	» »	6 »	» »
1638	Valeur et Succès.........	—	—	59	54	» »	6 »	» »
1639	Les Amis alt-res.........	—	—	59	54	» »	6 »	» »
1640	Les Favoris du Jeune Maître.	—	—	59	54	» »	6 »	» »
1641	La Satisfaction...........	—	—	59	54	» »	6 »	» »
1642	L'Impatience.............	—	—	59	54	» »	6 »	» »
1643	Chasse au Lion (Afrique)...	V. Adam.	V. Adam.	41	59	» »	6 »	» »
1644	Chasse au Cerf (France)....	—	—	41	59	» »	6 »	» »
1645	Chasse à l'Ours (Russie)...	—	—	41	59	» »	6 »	» »
1646	Chasse au Sanglier (France).	—	—	41	59	» »	6 »	» »
1647	Un Obstacle franchi........	A. de Dreux.	A. de Dreux.	51	42	» »	» »	6 »
1648	Une Matinée au Bois.......	—	—	51	42	» »	» »	6 »
	LES CHATELAINES							
1649	Octavie. (Amazones.).......	—	Régnier.	38	28	» »	» »	6 »
1650	Leona. —	—	—	38	28	» »	» »	6 »
1651	Elvire. —	—	—	38	28	» »	» »	6 »
1652	Diana —	—	—	38	28	» »	» »	6 »
1653	Julie. —	—	—	38	28	» »	» »	6 »
1654	Maria. —	—	—	38	28	» »	» »	6 »
	NOUVELLE SUITE DE CHASSES							
1655	Chasse aux Bécassines......	Grénier.	Grénier.	51	45	» »	5 »	» »
1656	Battue en plaine...........	—	—	51	45	» »	5 »	» »
1657	Chasse aux Chiens courants..	—	—	51	45	» »	5 »	» »
1658	Chasse en plaine...........	—	—	51	45	» »	5 »	» »
1659	Chasse de la Bécasse.......	—	—	51	45	» »	5 »	» »
1660	L'Arrivée sur la Remise....	—	—	51	45	» »	5 »	» »
1661	Chasse pendant les Vendanges.	—	—	51	45	» »	5 »	» »
1662	Chasse au Renard à l'affût.	—	—	51	45	» »	5 »	» »
	CHASSES DE L'ANJOU							
1663	L'Arrivée au Rendez-Vous...	De Ladvansaye	De Ladvansaye	50	46	» »	5 »	» »
1664	La Chasse.................	—	—	50	46	» »	5 »	» »
1665	Le Cerf à l'eau...........	—	—	50	46	» »	5 »	» »
1666	L'Hallali.................	—	—	50	46	» »	5 »	» »
1667	Le Retour au Château......	—	—	50	46	» »	5 »	» »
1668	La Curée.................	—	—	50	46	» »	5 »	» »
	LE DOMAINE							
1669	L'Entrée de la Forêt.......	A. de Dreux.	Régnier.	32	25	» »	» »	5 »
1670	Le Retour au Château......	—	—	32	25	» »	» »	5 »
1671	Chasse à la Lionne........	V. Adam.	V. Adam.	54	41	2 50	» »	5 »
1672	Chasse au Sanglier........	—	—	54	41	2 50	» »	5 »
1673	Chasse au Tigre...........	—	—	54	41	2 50	» »	5 »
1674	Chasse à l'Ours..........	—	—	54	41	2 50	» »	5 »
	(Chaque feuille a un entourage ou attribut qui varie suivant le genre de la chasse.)							
	CHASSES COSMOPOLITES							
1675	Gérard à la Chasse au Lion.	Grénier.	Grénier.	25	37	» »	4 »	» »
1676	La Remise aux Perdreaux...	—	—	25	37	» »	4 »	» »
1677	Chasse du Chamois.........	—	—	25	37	» »	4 »	» »
1678	Chasse en plaine..........	—	—	25	37	» »	4 »	» »
1679	Chasse aux Oies sauvages (dans les marais Pontins)...	—	—	25	37	» »	4 »	» »
1680	Chasse au Renard en Angleterre...	—	—	25	37	» »	4 »	» »

N° D'ORDRE	TITRES DES LITHOGRAPHIES	NOMS DES PEINTRES	LITHOGRAPHES	HAUTEUR	LARGEUR	PRIX EN NOIR	REH¹	COUL¹
				CENTIMÈT.		fr. c.	fr. c.	fr. c.
	CHEVAUX DU MAROC							
1681	Tétouan, étalon du Maroc.	V. Adam.	V. Adam.	51	45	»	3 50	»
1682	Mogador, —	—	—	51	45	»	3 50	»
1683	Fez, —	—	—	51	45	»	3 50	»
1684	Marocain, —	—	—	51	45	»	3 50	»
1685	Larache, —	—	—	51	45	»	3 50	»
1686	Tanger. —	—	—	51	45	»	3 50	»
	CHEVAUX MASCATES							
1687	Nidjb.	—	—	50	40	»	3 50	»
1688	Chon.	—	—	50	40	»	3 50	»
1689	Abkerf.	—	—	50	40	»	3 50	»
1690	Hadjar.	—	—	50	40	»	3 50	»
1691	Fatima.	—	—	50	40	»	3 50	»
1692	Mascate.	—	—	50	40	»	3 50	»
	NOUVELLE COLLECTION D'ÉPISODES DE CHASSE ET CHASSES							
1693	Perdreaux se remisant.	Grénier.	Grénier.	20	27	2	»	4 »
1694	Un lapin dans un arbre.	—	—	20	27	2	»	4 »
1695	Découverte d'une cachette de gibier.	—	—	20	27	2	»	4 »
1696	Un bon chien.	—	—	20	27	2	»	4 »
1697	Une Chasse dans les herbages.	—	—	20	27	2	»	4 »
1698	Chasse en ligne sous bois.	—	—	20	27	2	»	4 »
1699	Le Maladroit.	—	—	20	27	2	»	4 »
1700	L'Artiste braconnant.	—	—	20	27	2	»	4 »
1701	Un Gibier inattendu.	—	—	20	27	2	»	4 »
1702	Trois Bredouilles.	—	—	20	27	2	»	4 »
1703	Une des Chasses des environs de Paris.	—	—	20	27	2	»	4 »
1704	Visite à la ferme.	—	—	20	27	2	»	4 »
1705	Le Garde vigilant.	—	—	20	27	2	»	4 »
1706	Les Braconniers.	—	—	20	27	2	»	4 »
1707	Un faux arrêt.	—	—	20	27	2	»	4 »
1708	Heur et Malheur.	—	—	20	27	2	»	4 »
1709	Chasse aux Halbrans.	—	—	20	27	2	»	4 »
1710	Le Râle de genêts.	—	—	20	27	2	»	4 »
1711	Chasse en hiver.	—	—	20	27	2	»	4 »
1712	Passage d'un fossé.	—	—	20	27	2	»	4 »
1713	La Prévoyance.	—	—	20	27	2	»	4 »
1714	Un Chien à l'essai.	—	—	20	27	2	»	4 »
1715	Rencontre d'un Chat sauvage.	—	—	20	27	2	»	4 »
1716	Le Rendez-vous.	—	—	20	27	2	»	4 »

PANORAMAS ET GRANDES VUES

VUES A VOL D'OISEAU — VUES MONUMENTALES ET PITTORESQUES

VOYAGES ET EXCURSIONS

PANORAMAS ET GRANDES VUES

VUES A VOL D'OISEAU

VUES MONUMENTALES ET PITTORESQUES, VOYAGES ET EXCURSIONS

N° D'ORDRE	TITRES DES LITHOGRAPHIES	NOMS DES PEINTRES	LITHOGRAPHES	HAUTEUR	LARGEUR	PRIX EN NOIR	COULEUR
				CENTIMÈT.		fr. c.	fr. c.
	PANORAMAS ET GRANDES VUES Pouvant servir pour Optiques et Cosmoramas LITHOGRAPHIES						
1717	**Panorama de Moscou** (vu du Kremlin), représentant entre autres : le palais Nikolaiewsky, l'église de Saint-Basile, la maison des enfants trouvés, l'église de Notre-Sauveur le nouveau Palais Impérial, etc. (en dix feuilles).	Indéissep.	Benoist, Aubrun.	53	450	40 »	80 »
1718	**Panorama de Rio-Janeiro** (en deux feuilles) pris de l'île de Cabras.	d'après des photographies.	Cicéri, Benoist.	44	143	24 «	48 »
1719	**Panorama de Pernambuco** (en trois feuilles).	Hagedorn.	A. Guesdon.	34	246	18 »	36 »
	VUES GRAVÉES						
1720	**Aspect général de Paris** (vue prise du Jardin des Plantes).	Salathé.	Appert.	53	85	15 »	30 »
1721	**Aspect général de Versailles** (pris du grand canal).	A. Testard.	A. Testard.	53	85	15 »	30 »
1722	**Aspect général de Rome**.		Appert.	53	85	15 »	30 »
1723	**Aspect général de Naples**.	Salathé.	—	53	85	15 »	30 »
	LITHOGRAPHIES						
1724	**PARIS**. Vue prise au-dessus des Champs-Élysées. Cette vue, d'une exactitude scrupuleuse, est la dernière qui ait été publiée, et la plus complète.	A. Guesdon.	A. Guesdon.	42	67	8 »	16 »
1725	**Le Palais de l'Industrie à Paris** (vue extérieure). Exposition universelle de 1855.	—	Guesdon, Bayot.	59	85	9 »	16 »
1726	**Grande nef du Palais de l'Industrie** (vue intérieure). Exposition universelle de 1855	—	—	46	76	9 »	16 »
1727	**L'Exposition Universelle à Paris**. Vue générale des Palais de l'Industrie et des Beaux-Arts, de toutes les Annexes et des Champs-Élysées, prise au-dessus de la place de la Concorde.	—	A. Guesdon.	35	57	5 »	8 »
1728	**Vue générale de Paris**, prise du rond-point des Champs-Élysées.	Fichot.	Fichot, Muller.	39	54	6 »	12 »
1729	**Vue générale de la place de la Concorde**.	Chapuy.	Jacottet, Aubrun.	39	54	6 »	12 »
1730	**Paris moderne** (les Tuileries, le Louvre et la rue de Rivoli).	Fichot.	Fichot.	39	54	6 »	12 »
1731	**Vue générale de Paris**, prise de la colonne de Juillet.	Chapuy.	Fichot, Jacottet.	39	54	6 »	12 »
1732	**Vue générale des Tuileries**.		Champin, Bayot.	39	54	6 »	12 »
1733	**Vue générale du Palais-Royal**.			39	54	6 »	12 »
1734	**Vue générale de Paris**, prise au-dessus de l'Observatoire.		Fichot.	39	54	6 »	12 »
1735	**Vue générale de Versailles**, prise du bassin d'Apollon.		T. Muller.	39	54	6 »	12 »
1736	**Vue générale du parc de Saint-Cloud**.	Champin.	Champin, Bayot.	39	54	6 »	12 »
1737	**Vue générale de Rouen**, prise de la côte Sainte-Catherine.	Chapuy.	Bichebois, Fichot	39	54	6 »	12 »
1738	**Vue générale du Havre**, prise en mer, au-dessus de l'entrée du port.	Fichot.	Fichot.	39	54	6 »	12 »
1739	**Vue générale de Fribourg** (Suisse).	Jacottet.	Jacottet, Bayot.	39	54	6 »	12 »
1740	**Vue de Vevey**, prise de Saint-Martin (lac Léman).		Gaildrau.	39	44	6 »	12 »
1741	**Vue générale de Rome**, prise du mont Janicule.	Fichot.	Fichot.	39	54	6 »	12 »
1742	**Vue générale de Prague**, prise au-dessus du chemin de Hradschin.	Chapuy.	Deroy.	39	54	6 »	12 »

N° d'ordre	TITRES DES LITHOGRAPHIES	PEINTRES	LITHOGRAPHES	HAUTEUR	LARGEUR	NOIR	REH	COUL'
				centimèt.		fr. c.	fr. c.	fr. c.
	QUATRE GRANDS CHALETS SUISSES							
1743	Chalets de la Simmenthal....	V. Petit.	V. Petit.	45	59	» »	» »	10 »
1744	Chalets de l'Oberland....	—	—	45	59	» »	» »	10 »
1745	Chalets du canton de Thun....	—	—	45	59	» »	» »	10 »
1746	Chalets de la Sarine....	—	—	45	59	» »	» »	10 »
1747	Marseille (vue prise de la Réserve)....	Cicéri.	Cicéri.	55	55	6 »	8 »	12 »
1748	Vienne (vue prise du Prater)....	Schmid.	Champin.	55	55	6 »	8 »	12 »
1749	Vue de la ville et du lac de Côme....	Bleuler.	Walter.	55	55	6 »	8 »	12 »
1750	Naples.	Schmid.	Champin.	55	55	6 »	8 »	12 »
1751	Constantinople....	Bouquet.	—	55	55	6 »	8 »	12 »
1752	Intérieur de la Madeleine...	Walter.	Walter.	55	55	6 »	8 »	12 »
1753	Les îles Borromées....	Bleuler.	—	55	55	6 »	8 »	12 »
1754	Bordeaux....	Walter.	—	55	55	6 »	8 »	12 »
1755	Gênes.	Schmid.	Champin.	55	55	6 »	8 »	12 »
1756	Vue d'Interlaken et d'Unterseen.	Walter.	Walter.	55	55	6 »	8 »	12 »
1757	Vue de Baden.	—	—	55	55	6 »	8 »	12 »
1758	Vue générale des Invalides.	—	—	55	55	6 »	8 »	12 »
1759	Zurich (Suisse)....	Bleuler.	—	55	55	6 »	8 »	12 »
1760	Bruxelles....	Walter.	—	55	55	6 »	8 »	12 »
1761	Anvers....	—	—	55	55	6 »	8 »	12 »
1762	Alger....	Chandellier.	Cicéri.	55	55	6 »	8 »	12 »
1763	Constantine.	—	—	55	55	6 »	8 »	12 »
1764	La Haye....	Walter.	Walter.	55	55	6 »	8 »	12 »
1765	Nantes.	Benoist.	Benoist.	55	55	6 »	8 »	12 »
1766	Londres (prise de Saint-Bridges).	T. Allom.	Walter.	55	55	6 »	8 »	12 »
1767	Londres (prise de Saint-Paul).	—	—	55	55	6 »	8 »	12 »
1768	Dieppe.	Chapuy.	—	55	55	6 »	8 »	12 »
1769	Athènes.	Bouquet.	Cicéri.	55	55	6 »	8 »	12 »
1770	Vue d'Unterseen (Suisse).	Bachman.	Bachman.	55	55	6 »	8 »	12 »
1771	Vallée de Chamouny (Suisse).	—	—	55	55	6 »	8 »	12 »
1772	La Jungfrau (Suisse).	—	—	55	55	6 »	8 »	12 »
1773	Toulon....	Walter.	Walter.	55	55	6 »	8 »	12 »
1774	Brest.	—	—	55	55	6 »	8 »	12 »
1775	Genève....	Bleuler.	—	55	55	6 »	8 »	12 »
1776	Venise (à vol d'oiseau).	Rouargue.	—	55	55	6 »	8 »	12 »
1777	Vue du château de Fontainebleau.	Walter.	—	55	55	6 »	8 »	12 »
1778	Stockholm....	Bleuler.	—	55	55	6 »	8 »	12 »
1779	Chute du Rhin....	—	—	55	55	6 »	8 »	12 »
1780	Papeiti (île de Taïti).	Lebreton.	Lebreton.	55	55	6 »	8 »	12 »
1781	Nouvelle-Orléans.	Bachman.	Asselineau.	55	55	6 »	8 »	12 »
1782	La Havane.	—	—	55	55	6 »	8 »	12 »
1783	Thun (Suisse).	Deroy.	Deroy.	55	55	6 »	8 »	12 »
1784	Liverpool. Vue générale.	Walter.	Walter.	55	55	6 »	8 »	12 »
1785	Florence (Prise de Saint-Nicolo)....	Rouargue.	Deroy.	55	55	6 »	8 »	12 »
1786	Rio-Janeiro (Du sommet du Corcovado).	D'Hastrel.	Du Moncel.	55	55	6 »	8 »	12 »
1787	Lucerne (Suisse).	Du Moncel.	—	55	55	6 »	8 »	12 »
1788	Edimbourg.	Walter.	Walter.	55	55	6 »	8 »	12 »
1789	Hambourg....	—	—	55	55	6 »	8 »	12 »
1790	New-York, n° 59.	Bachman.	—	55	55	6 »	8 »	12 »
1791	Berlin.	Monthelier.	Montelier.	55	55	6 »	8 »	12 »
1792	Dresde.	Eltzner.	Walter.	55	55	6 »	8 »	12 »
1793	Aspect de la Suisse (pris du Righi).	Montelier.	Montelier.	55	55	6 »	8 »	12 »
1794	Barcelone....	Rouargue.	Cicéri.	55	55	6 »	8 »	12 »
1795	Madrid....	—	—	55	55	6 »	8 »	12 »
1796	Valence....	—	Deroy.	55	55	6 »	8 »	12 »
1797	Alicante.	—	Cicéri.	55	55	6 »	8 »	12 »
1798	Séville (Vue prise de Criana).	—	—	55	55	6 »	8 »	12 »
1799	Grenade.	—	Deroy.	55	55	6 »	8 »	12 »
1800	Chute du Niagara.	Bachman.	Cicéri.	55	55	6 »	8 »	12 »
1801	New-York (à vol d'oiseau), n° 72.	—	Asselineau.	55	55	6 »	8 »	12 »
1802	Lausanne (Suisse).	Deroy.	Deroy.	55	55	6 »	8 »	12 »
1803	Berne —	—	—	55	55	6 »	8 »	12 »
1804	Milan. Vue générale.	—	Asselineau.	55	55	6 »	8 »	12 »
1805	Trieste. —	Chapuy.	Deroy.	55	55	6 »	8 »	12 »
1806	Turin. —	—	Chapuy.	55	55	6 »	8 »	12 »
1807	Heidelberg. —	Muller.	Muller.	55	55	6 »	8 »	12 »
1808	Sorente (Golfe de Naples).	Rouargue.	Montelier.	55	55	6 »	8 »	12 »
1809	Francfort-sur-le-Mein.	Muller.	Muller.	55	55	6 »	8 »	12 »
1810	Bois de Boulogne (Vue prise au-dessus du lac; Paris).	Chapuy.	—	55	55	6 »	8 »	12 »

N° D'ORDRE	TITRES DES LITHOGRAPHIES	NOMS DES PEINTRES	LITHOGRAPHIES	HAUTEUR	LARGEUR	PRIX EN NOIR	COULEUR
				CENTIMÈT.		fr. c.	fr. c.
	L'ILE DE CUBA						
1811	**La Havane.** Vue générale..	A. HOEFLER.	CICÉRI ET BENOIST.	32	48	4 »	10 »
1812	— La Place d'Armes.	—	—	32	48	4 »	10 »
1813	— La Cathédrale..	—	—	32	48	4 »	10 »
1814	**Trinidad.** Vue générale.	—	—	32	48	4 »	10 »
1815	**Matanzas.** —	—	—	32	48	4 »	10 »
1816	**Santiago.** —	—	—	32	48	4 »	10 »
	VUES MARITIMES						
1817	**Baltimore.**...	LEBRETON.	LEBRETON.	32	48	4 »	9 »
1818	**Rhodes.**..	—	—	32	48	4 »	9 »
1819	**Lisbonne.**..	—	—	32	48	4 »	9 »
1820	**Boston.**..	—	—	32	48	4 »	9 »
1821	**Malte.**..	DU MONCEL.	DU MONCEL.	32	48	4 »	9 »
1822	**Smyrne.**..	—	—	32	48	4 »	9 »
1823	**Messine.**..	—	—	32	48	4 »	9 »
1824	**Port-Louis** (île Maurice)..	LEBRETON.	LEBRETON.	32	48	4 »	9 »
1825	**Saint-Denis** (île de la Réunion)..	—	—	32	48	4 »	9 »
1826	**San-Francisco** (Californie)..	—	—	32	48	4 »	9 »
1827	**Sacramento.** —	—	—	32	48	4 »	9 »
	Ces onze vues maritimes se vendent rehaussées 6 fr. chacune.						
1828	**Cronstadt.** Fond du golfe de Finlande et Saint-Pétersbourg.	A. GUESDON.	A. GUESDON.	35	55	4 »	6 »
1829	**Sébastopol.** Ses fortifications, sa rade et son port.	—	—	35	55	4 »	6 »
	Ces deux vues se vendent rehaussées 8 fr. chacune.						

VUES A VOL D'OISEAU

VUES MONUMENTALES ET PITTORESQUES
VOYAGES ET EXCURSIONS

FRANCE MONUMENTALE ET PITTORESQUE
PRINCIPAUX MONUMENTS ET SITES REMARQUABLES DE CE PAYS
DESSINÉS D'APRÈS NATURE ET LITHOGRAPHIÉS A PLUSIEURS TEINTES
FIGURES PAR BAYOT

	PREMIÈRE LIVRAISON						
1830	1. **Rouen.** Vue générale..	CHAPUY.	BICHEBOIS.	30	40	5 »	8 »
1831	2. — Cathédrale (façade principale)..	—	ROUARGUE.	50	40	5 »	8 »
1832	3. — Palais de Justice..	—	DEROY.	40	50	5 »	8 »
1833	4. — Id. (vue intérieure)..	—	MONTHELIER.	40	50	5 »	8 »
	DEUXIÈME LIVRAISON						
1834	5. **Lyon.** Portail de la Cathédrale..	—	ROUARGUE.	40	50	5 »	8 »
1835	6. — Le Pont de pierre..	—	CUVILLIER.	40	50	5 »	8 »
1836	7. — Église Saint-Paul..	—	JACOTTET.	40	50	5 »	8 »
1837	8. — Abside de la Cathédrale..	—	DEROY.	40	50	5 »	8 »
	TROISIÈME LIVRAISON						
1838	9. **Rouen.** Cathédrale (Portail de la Calende)..	—	MONTHELIER.	50	40	5 »	8 »
1839	10. — Hôtel Bourgtheroulde..	—	ROUARGUE.	50	40	5 »	8 »
1840	11. — Église Saint-Ouen (vue extérieure)..	—	DEROY.	50	40	5 »	8 »
1841	12. — Id. (vue intérieure)..	—	ARNOUT.	50	40	5 »	8 »
	QUATRIÈME LIVRAISON						
1842	13. **Lyon.** Église de Saint-Nizier..	—	MONTHELIER.	50	40	5 »	8 »
1843	14. — Église de l'Observance..	—	BICHEBOIS.	50	40	5 »	8 »
1844	15. — Cour de l'Hôtel de Ville..	—	ARNOUT.	50	40	5 »	8 »
1845	16. — Intérieur de la Cathédrale..	—	CHAPUY.	40	50	5 »	8 »
	CINQUIÈME LIVRAISON						
1846	17. **Amiens.** Portail de la Cathédrale..	—	DEROY.	40	50	5 »	8 »
1847	18. — Intérieur du Chœur de la Cathédrale..	—	DAUZATS.	40	50	5 »	8 »
1848	19. — Vue latérale de la Cathédrale..	—	BICHEBOIS.	40	50	5 »	8 »
1849	20. — Le Porche de la Cathédrale..	—	MONTHELIER.	50	40	5 »	8 »
	SIXIÈME LIVRAISON						
1850	21. **Rouen.** Portail de l'église Saint-Maclou..	—	DUMOUZA.	50	40	5 »	8 »
1851	22. — Église Saint-Vincent..	—	MONTHELIER.	50	40	5 »	8 »
1852	23. — Place du Marché aux Toiles..	—	BICHEBOIS.	40	50	5 »	8 »
1853	24. — Place et Fontaine de la Pucelle..	—	ROUARGUE.	40	50	5 »	8 »

N° D'ORDRE	TITRES DES LITHOGRAPHIES	NOMS DES PEINTRES	NOMS DES LITHOGRAPHES	HAUTEUR	LARGEUR	PRIX EN NOIR	PRIX EN COULEUR
				centimèt.		fr. c	fr. c
	SEPTIÈME LIVRAISON						
1854	25. **Nimes.** La Maison Carrée..........	Chapuy.	Deroy.	50	40	5 »	8 »
1855	26. — Les Arènes............	—	Arnout st.	50	40	5 »	8 »
1856	27. **Le Pont du Gard**.........	—	Bichebois.	50	40	5 »	8 »
1857	28. **Le Château de Beaucaire**.......	—	Villeneuve.	50	40	5 »	8 »
	HUITIÈME LIVRAISON						
1858	29. **Beauvais.** Portail de la Cathédrale........	—	Deroy.	40	50	5 »	8 »
1859	30. — Intérieur de l'église Saint-Étienne..	—	Bachelier.	40	50	5 »	8 »
1860	31. — Vue générale.........	—	Bichebois.	50	40	5 »	8 »
1861	32. — Église de Saint-Étienne.......	—	Dumouza.	50	40	5 »	8 »
	NEUVIÈME LIVRAISON						
1862	33. **Amiens.** Chevet de la Cathédrale.......	—	Deroy.	40	50	5 »	8 »
1863	34. — Entrée du chœur de la Cathédrale....	—	Monthelier.	40	50	5 »	8 »
1864	35. — Le vieux pont Saint-Michel.....	—	Sabatier.	50	40	5 »	8 »
1865	36. — Hôtel-Dieu et rue Saint-Leu..	—	Rouargue.	50	40	5 »	8 »
	DIXIÈME LIVRAISON						
1866	37. **Nimes.** Vue extérieure de la Cathédrale...	Rouargue.	—	40	50	5 »	8 »
1867	38. — Les Bains de Diane......	Chapuy.	Jacottet.	40	50	5 »	8 »
1868	39. **Château de Tarascon**......	—	Bichebois.	50	40	5 »	8 »
1869	40. **Cloître d'Aix**........	—	Mathieu.	50	40	5 »	8 »
	ONZIÈME LIVRAISON						
1870	41. **Saint-Denis.** Portail de l'abbaye......	—	Deroy.	40	50	5 »	8 »
1871	42. — Vue latérale de l'abbaye........	—	Rouargue.	40	50	5 »	8 »
1872	43. — Vue intérieure de l'abbaye (entrée du chœur)...	—	Villemin.	40	50	5 »	8 »
1873	44. — Tombeau de Louis XII et Henri II......	—	Chapuy.	40	50	5 »	8 »
	DOUZIÈME LIVRAISON						
1874	45. **Château de Blois** (extérieur)........	—	Deroy.	50	40	5 »	8 »
1875	46. — (intérieur).....	—	Rouargue.	50	40	5 »	8 »
1876	47. **Château de Chambord** (extérieur)..	Bachelier.	Bichebois.	50	40	5 »	8 »
1877	48. **Château de Chenonceaux.** —	Chapuy.	Deroy.	50	40	5 »	8 »
	TREIZIÈME LIVRAISON						
1878	49. **Chartres.** Façade de la Cathédrale.......	—	—	40	50	5 »	8 »
1879	50. — Vue latérale de la Cathédrale......	—	Rouargue.	40	50	5 »	8 »
1880	51. — Intérieur de la Cathédrale....	—	Bachelier.	50	40	5 »	8 »
1881	52. — Portail septentrional de la Cathédrale....	Monthelier.	Monthelier.	50	40	5 »	8 »
	QUATORZIÈME LIVRAISON						
1882	53. **Sens.** Portail de la Cathédrale.......	Bachelier.	Bachelier.	40	50	5 »	8 »
1883	54. — Intérieur de la Cathédrale......	—	—	40	50	5 »	8 »
1884	55. **Beauvais.** Abside de la Cathédrale.......	Chapuy.	Rouargue.	40	50	5 »	8 »
1885	56. — Intérieur du chœur de la Cathédrale......	—	Chapuy.	40	50	5 »	8 »
	QUINZIÈME LIVRAISON						
1886	57. **Orléans.** Portail de la Cathédrale.......	—	Deroy.	40	50	5 »	8 »
1887	58. — Vue latérale de la Cathédrale.......	—	Bachelier.	40	50	5 »	8 »
1888	59. **Lanterne de Chambord**	—	Chapuy.	40	50	5 »	8 »
1889	60. **Tours.** Portail de la Cathédrale........	—	Monthelier.	40	50	5 »	8 »
	SEIZIÈME LIVRAISON						
1890	61. **Bourges.** Portail de la Cathédrale.......	—	Deroy.	40	50	5 »	8 »
1891	62. — Intérieur de la Cathédrale.......	Dumouza.	Bachelier.	40	50	5 »	8 »
1892	63. — Maison de Jacques Cœur.....	Chapuy.	—	50	40	5 »	8 »
1893	64. **Château de Meillan**.......	—	Fichot.	40	50	5 »	8 »
	DIX-SEPTIÈME LIVRAISON						
1894	65. **Dijon.** Église Notre-Dame.......	—	Monthelier.	40	50	5 »	8 »
1895	66. — Salle des tombeaux des Ducs.....	Mathieu.	Mathieu.	50	40	5 »	8 »
1896	67. — Église de Brou.......	—	—	40	50	5 »	8 »
1897	68. — tombeaux......	—	—	50	40	5 »	8 »
	DIX-HUITIÈME LIVRAISON						
1898	69. **Avignon.** Cathédrale et Calvaire.......	Chapuy.	Bichebois.	50	40	5 »	8 »
1899	70. — Pont Saint-Bénézé.....	—	Sabatier.	50	40	5 »	8 »
1900	71. **Orange.** Arc de triomphe......	Guesdon.	Cuvillier.	50	40	5 »	8 »
1901	72. **Fontaine de Vaucluse**.......	—	Sabatier.	50	40	5 »	8 »
	DIX-NEUVIÈME LIVRAISON						
1902	73. **Château d'Amboise**......	Monthelier.	Bichebois.	50	40	5 »	8 »
1903	74. **Château de Chaumont**....	Chapuy.	—	50	40	5 »	8 »
1904	75. **Avignon.** Château des Papes.....	—	Jacottet.	40	50	5 »	8 »
1905	76. — Escalier Sainte-Anne.......	—	Bichebois.	40	50	5 »	8 »

N° D'ORDRE	TITRES DES LITHOGRAPHIES	NOMS DES PEINTRES	LITHOGRAPHES	HAUTEUR	LARGEUR	PRIX EN NOIR	COULEUR
				centimèt.		fr. c.	fr. c.
	VINGTIÈME LIVRAISON						
1906	77. **Caen.** Façade de Saint-Pierre	Chapuy.	Deroy.	40	30	3 »	8 »
1907	78. — Abside de Saint-Pierre	—	Rouargue.	40	30	3 »	8 »
1908	79. — Chapelle du Rond-Point	—	Villemin.	40	30	3 »	8 »
1909	80. — Intérieur de l'abbaye aux Hommes	—	Bachelier.	40	30	3 »	8 »
	VINGT ET UNIÈME LIVRAISON						
1910	81. **Coutances.** Façade de la Cathédrale	—	—	40	30	3 »	8 »
1911	82. — Intérieur de la Cathédrale	—	Mathieu.	40	30	3 »	8 »
1912	83. — Vue prise de l'aqueduc	—	Bichebois.	40	30	3 »	8 »
1913	84. **Mont-Saint-Michel.** Vue générale	—	—	30	40	3 »	8 »
	VINGT-DEUXIÈME LIVRAISON						
1914	85. **Mont-Saint-Michel.** Grand escalier	—	—	40	30	3 »	8 »
1915	86. **Lisieux.** Extérieur de la Cathédrale	—	Monthelier.	40	30	3 »	8 »
1916	87. — Intérieur de la Cathédrale	—	Mathieu.	40	30	3 »	8 »
1917	88. **Louviers,** Vue extérieure de l'Église	—	Monthelier.	30	40	3 »	8 »
	VINGT-TROISIÈME LIVRAISON						
1918	89. **Bayeux.** Vue extérieure de l'Église	—	Bachelier.	40	30	3 »	8 »
1919	90. — Intérieur de la Cathédrale	—	—	40	30	3 »	8 »
1920	91. **Reims.** Façade de la Cathédrale	Fichot.	Fichot.	40	30	3 »	8 »
1921	92. — Intérieur de la Cathédrale	Chapuy.	Bachelier.	40	30	3 »	8 »
	VINGT-QUATRIÈME LIVRAISON						
1922	93. **Strasbourg** Façade de la Cathédrale	Fichot.	Fichot, Adam.	40	30	3 »	8 »
1923	94. — Intérieur de la Cathédrale	Chapuy.	Bachelier.	40	30	3 »	8 »
1924	95. — Côté septentrional	Deroy.	Deroy.	40	30	3 »	8 »
1925	96. **Évreux.** Vue de la Cathédrale	—	Chapuy.	40	30	3 »	8 »
	VINGT-CINQUIÈME LIVRAISON						
1926	97. **Chapelle de Dreux**	—	—	30	40	3 »	8 »
1927	98. **Château de Châteaudun**	—	—	30	40	3 »	8 »
1928	99. **Abbaye de Jumièges.** Vue intérieure	—	Bichebois.	40	30	3 »	8 »
1929	100. — Côté du couchant	—	—	40	30	3 »	8 »
	VINGT-SIXIÈME LIVRAISON						
1930	101. **Rouen.** Palais de Justice	Arnout.	Arnout.	30	42	3 »	8 »
1931	102. — Vue générale prise du quai Saint-Sever	—	—	30	42	3 »	8 »
1932	103. — Église de Notre-Dame de Bon-Secours	—	—	38	42	3 »	8 »
1933	104. — Portail de l'Église de Saint-Ouen	—	—	50	43	3 »	8 »

ALLEMAGNE MONUMENTALE ET PITTORESQUE

VUES DE SES SITES ET MONUMENTS

DESSINÉES D'APRÈS NATURE ET LITHOGRAPHIÉES A PLUSIEURS TEINTES

FIGURES PAR BAYOT

N° D'ORDRE	TITRES	PEINTRES	LITHOGRAPHES	H	L	NOIR	COULEUR
	PREMIÈRE LIVRAISON						
1934	1. **Mayence.** Vue générale du Dôme	Chapuy.	Benoist.	31	41	3 »	8 »
1935	2. — Vue du cloître du Dôme	—	Chapuy.	31	41	3 »	8 »
1936	3. — Vue du Dôme, côté du Rhin	Bachelier.	Dumouza.	39	27	3 »	8 »
1937	4. — Vue du chœur du Dôme	—	Bachelier.	39	27	3 »	8 »
	DEUXIÈME LIVRAISON						
1938	5. **Heidelberg.** Cour du château	—	—	31	41	3 »	8 »
1939	6. — La Tour fendue	Chapuy.	Bichebois.	31	41	3 »	8 »
1940	7. — Tour octogone	Bachelier.	Deroy.	39	27	3 »	8 »
1941	8. — Portique d'Otton Henry	Chapuy.	Mathieu.	39	27	3 »	8 »
	TROISIÈME LIVRAISON						
1942	9. **Heidelberg.** Vue prise sur le pont	—	Bichebois.	31	41	3 »	8 »
1943	10. **Spire.** Façade de la Cathédrale	Bachelier.	Fichot.	31	41	3 »	8 »
1944	11. — Intérieur de la Cathédrale	—	Bachelier.	39	27	3 »	8 »
1945	12. — Abside de la Cathédrale	Chapuy.	Bichebois.	39	27	3 »	8 »
	QUATRIÈME LIVRAISON						
1946	13. **Fribourg.** Cathédrale	—	Dumouza.	39	27	3 »	8 »
1947	14. — Côté latéral méridional	—	Benoist.	39	27	3 »	8 »
1948	15. — Intérieur de la Cathédrale	—	Bachelier.	39	27	3 »	8 »
1949	16. — Bas-côtés	—	Benoist.	39	27	3 »	8 »
	CINQUIÈME LIVRAISON						
1950	17. **Prague.** Grande place et ancien Hôtel de Ville	Mathieu.	Mathieu.	39	27	3 »	8 »
1951	18. — Tours et ponts	—	Bichebois.	39	27	3 »	8 »
1952	19. — Église Saint-Veit ou Kradschin	—	Monthelier.	39	27	3 »	8 »
1953	20. — Saint Barbara, à Kuttenberg	—	Deroy.	39	27	3 »	8 »

N° d'ordre	TITRES DES LITHOGRAPHIES	NOMS DES PEINTRES	NOMS DES LITHOGRAPHES	HAUTEUR	LARGEUR	PRIX EN NOIR	PRIX EN COULEUR
	SIXIÈME LIVRAISON			centim.		fr. c.	fr. c.
1954	21. **Nuremberg.** Église Notre-Dame et belle fontaine........	Mathieu.	Mathieu.	39	27	5 »	8 »
1955	22. — — Saint-Laurent, vue latérale...	Chapuy.	Bachelier.	39	27	5 »	8 »
1956	23. — — — vue générale intérieure...	Mathieu.	Mathieu.	39	27	5 »	8 »
1957	24. — Vue de la rue Caroline............		Cicéri.	39	27	5 »	8 »
	SEPTIÈME LIVRAISON						
1958	25. **Ulm.** Façade de la Cathédrale........		Deroy.	39	27	5 »	8 »
1959	26. — Intérieur, pris du chœur.......		Mathieu.	39	27	5 »	8 »
1960	27. **Vieux-Brissac.** Vue de l'hôtel des Bains....	Chapuy.	Bichebois.	27	39	5 »	8 »
1961	28. **Ortemberg.** Vue du Château............		—	27	39	5 »	8 »
	HUITIÈME LIVRAISON						
1962	29. **Ratisbonne.** Vue de la Cathédrale........		Bachelier.	39	27	5 »	8 »
1963	30. — Intérieur de la Cathédrale......		Villemin.	39	27	5 »	8 »
1964	31. — Église Saint-Jacques...........		Chapuy.	39	27	5 »	8 »
1965	32. — Intérieur de la Walhalla.......		Benoist.	39	27	5 »	8 »
	NEUVIÈME LIVRAISON						
1966	33. **Nuremberg.** Église Saint-Sébald.....		—	39	27	5 »	8 »
1967	34. — Tombeau de Saint-Sébald.....		Bachelier.	39	27	5 »	8 »
1968	35. — Maison gothique d'Adam Kraft..		Benoist.	39	27	5 »	8 »
1969	36. **Worms.** Vue de la Cathédrale.......		—	39	27	5 »	8 »
	DIXIÈME LIVRAISON						
1970	37. **Francfort.** Vue de la Cathédrale.......	Mathieu.	Mathieu.	39	27	5 »	8 »
1971	38. — Place du Roëmer............	Chapuy.	Deroy.	39	27	5 »	8 »
1972	39. **Wertheim.**................		Bichebois.	39	27	5 »	8 »
1973	40. **Wurtzbourg.** Vue prise de la rue de la Cathédrale...		—	39	27	5 »	8 »
	ONZIÈME LIVRAISON						
1974	41. **Munich.** Place du Palais-Royal........		Benoist.	27	39	5 »	8 »
1975	42. — Intérieur de la Cathédrale.......		—	27	39	5 »	8 »
1976	43. **La Cathédrale de Bamberg.** Vue générale		Deroy.	27	39	5 »	8 »
1977	44. — Côté du levant.......	Mathieu.	Mathieu.	27	39	5 »	8 »
	DOUZIÈME LIVRAISON						
1978	45. **Jardins de Schwetzingen**........	Chapuy.	Deroy.	27	39	5 »	8 »
1979	46. **Memmingen** (Hôtel de Ville)........	Guiaud.	—	27	39	5 »	8 »
1980	47. **Église à Esslingen.**........	Mathieu.	Mathieu.	27	39	5 »	8 »
1981	48. **La Walhalla.** Vue extérieure.......	Chapuy.	Deroy.	27	39	5 »	8 »
	TREIZIÈME LIVRAISON						
1982	49. **Cologne.** Façade de la Cathédrale.......		Fichot.	39	27	5 »	8 »
1983	50. — Église de Saint-Gereon......		Bachelier.	39	27	5 »	8 »
1984	51. **Aix-la-Chapelle.** Vue de la Cathédrale...		—	51	41	5 »	8 »
1985	52. — Intérieur....		Chapuy.	31	41	5 »	8 »
	QUATORZIÈME LIVRAISON						
1986	53. **Cologne.** Sainte-Marie du Capitole......		Bichebois.	51	41	5 »	8 »
1987	54. — Intérieur de Saint-Gereon......		Mathieu.	39	27	5 »	8 »
1988	55. — id. Église des Apôtres.......		Bachelier.	39	27	5 »	8 »
1989	56. **Aix-la-Chapelle.** Place de l'Hôtel de Ville..		Deroy.	51	41	5 »	8 »
	QUINZIÈME LIVRAISON						
1990	57. **Cologne.** Vue générale de la Cathédrale....		Fichot.	39	27	5 »	8 »
1991	58. — Intérieur de Sainte-Marie du Capitole...		—	39	27	5 »	8 »
1992	59. — Place de l'Hôtel de Ville.....		Deroy.	51	41	5 »	8 »
1993	60. **Bonn.** Cathédrale..................		Fichot.	29	27	5 »	8 »

EXCURSIONS AÉRIENNES
VUES DE FRANCE

PRISES EN BALLON D'APRÈS NATURE ET LITHOGRAPHIÉES A PLUSIEURS TEINTES

N° d'ordre	TITRES	PEINTRES	LITHOGRAPHES	HAUTEUR	LARGEUR	NOIR	COULEUR
1994	1. **Paris en ballon,** vue prise au-dessus du quartier François I".	J. Arnout.	J. Arnout.	29	45	5 »	8 »
1995	2. — — du pavillon Marsan.....		—	29	45	5 »	8 »
1996	3. **Versailles** — du grand canal....		—	29	45	3 »	8 »
1997	4. **Saint-Cloud** — de Boulogne.......		—	29	45	5 »	8 »
1998	5. **Orléans** — du faubourg Saint-Jean....		—	29	45	5 »	8 »
1999	6. **Fontainebleau** — du grand quartier de cavalerie...		—	29	45	5 »	8 »
2000	7. **Rouen** — de la côte Sainte-Catherine...		—	29	45	5 »	8 »
2001	8. **Le Havre** — des nouveaux bassins.....		—	29	45	5 »	8 »
2002	9. **Paris** — de l'île Saint-Louis.....		—	29	45	5 »	8 »
2003	10. — — du Louvre..........		—	29	45	5 »	8 »

N° D'ORDRE	TITRES DES LITHOGRAPHIES		NOMS DES		HAUTEUR	LARGEUR	PRIX EN	
			PEINTRES	LITHOGRAPHES			NOIR	COULEUR
					CENTIMÈT.		fr. c.	fr. c.
2004	11. **Paris et ses fortifications,**	du Mont-Valérien.	J. Arnout.	J. Arnout.	29	45	3 »	8 »
2005	12. **Nantes** —	— du quai de la Fosse.	—	—	29	45	3 »	8 »
2006	13. **Blois** —	— de l'Évêché.	—	—	29	45	3 »	8 »
2007	14. **Dieppe** —	— de la route d'Arques.	—	—	29	45	3 »	8 »
2008	15. **Tours** —	— du petit Séminaire.	—	—	29	45	3 »	8 »
2009	16. **Angers** —	— de l'Abattoir.	—	—	29	45	3 »	8 »
	VUES ÉTRANGÈRES							
	PRISES EN BALLON D'APRÈS NATURE ET LITHOGRAPHIÉES A PLUSIEURS TEINTES							
2010	1. **Londres** en ballon, vue prise au-dessus de Temple Bar (City).		—	—	29	45	3 »	8 »
2011	2. — — de Saint-James Park.		—	—	29	45	3 »	8 »
2012	3. **Windsor** — — de Eton-Collège.		—	—	29	45	3 »	8 »
2013	4. **Greenwich** — — du parc.		—	—	29	45	3 »	8 »
2014	5. **Brighton** — — du port.		—	—	29	45	3 »	8 »
2015	6. **Epsom** — — du turf.		—	—	29	45	3 »	8 »
	BELGIQUE MONUMENTALE ET PITTORESQUE							
	VUES DES PRINCIPAUX MONUMENTS DE CE PAYS							
	FIGURES PAR BAYOT							
2016	1. **Bruxelles.** Chaire de Sainte-Gudule.		Monthelier.	Monthelier.	58	28	3 »	8 »
2017	2. **Louvain.** Jubé de la Cathédrale.		—	—	58	28	3 »	8 »
2018	3. **Anvers.** Intérieur de Saint-André.		—	—	58	28	3 »	8 »
2019	4. — Intérieur de Saint-Jacques (vue prise du chœur).		—	—	58	28	3 »	8 »
2020	5. — Cathédrale et statue de Rubens.		—	—	58	28	3 »	8 »
2021	6. **Gand,** Maison des Bateliers.		—	—	58	28	3 »	8 »
2022	7. **Bruxelles.** Façade de Sainte-Gudule.		—	—	58	28	3 »	8 »
2023	8. **Bruges.** Chapelle du Saint-Sang.		—	—	58	28	3 »	8 »
2024	9. — Hôtel de Ville.		—	—	28	58	3 »	8 »
2025	10. **Liége.** Palais (Bourse).		—	—	28	58	3 »	8 »
2026	11. **Anvers.** Hôtel de Ville.		—	—	28	58	3 »	8 »
2027	12. — La Bourse.		—	—	28	58	3 »	8 »
2028	13. **Liége.** Église Saint-Jacques.		—	—	58	28	3 »	8 »
2029	14. **Louvain.** Intérieur de la Cathédrale.		—	—	58	28	3 »	8 »
2030	15. — Tabernacle.		—	—	58	28	3 »	8 »
2031	16. **Anvers.** Intérieur.		—	—	58	28	3 »	8 »
2032	17. **Bruges.** Palais des Francs.		—	—	58	28	3 »	8 »
2033	18. — Intérieur de Notre-Dame.		—	—	58	28	3 »	8 »
2034	19. **Malines.** Tour de Saint-Rombaud.		—	—	58	28	3 »	8 »
2035	20. — Intérieur.		—	—	58	28	3 »	8 »
2036	21. **Gand.** Cathédrale de Saint-Bavon.		—	—	28	58	3 »	8 »
2037	22. **Bruges.** Cheminée, salle des Magistrats.		—	—	28	58	3 »	8 »
2038	23. **Liége.** Place, Hôtel de Ville.		—	—	28	58	3 »	8 »
2039	24. **Bruxelles.** Intérieur, église du Sablon.		—	—	58	28	3 »	8 »
	LA GRANDE BRETAGNE							
	DÉDIÉE A S. M. LA REINE VICTORIA							
	ANGLETERRE, ÉCOSSE ET IRLANDE MONUMENTALES ET PITTORESQUES							
	DESSINÉES D'APRÈS NATURE							
2040	1. **La Banque, la Bourse et le Palais du Lord-Maire.**		Arnout.	Arnout.	28	40	3 »	8 »
2041	2. **Cathédrale de Saint-Paul.** La nef.		—	—	28	40	3 »	8 »
2042	3. **Somersethouse.**		—	—	28	40	3 »	8 »
2043	4. **Chapelle de Henri VII.** Westminster.		—	—	40	28	3 »	8 »
2044	5. **Le Palais de Cristal.**		—	—	28	40	3 »	8 »
2045	6. **La place Trafalgar.**		—	—	28	40	3 »	8 »
2046	7. **Cathédrale de Saint-Paul.** Bas-côté.		—	—	40	28	3 »	8 »
2047	8. **Rue de la Flotte de Ludgatehill.**		—	—	40	28	3 »	8 »
2048	9. **Chœur de la Cathédrale de Saint-Paul.**		—	—	28	40	3 »	8 »
2049	10. **Dôme de la Cathédrale de Saint-Paul.**		—	—	28	40	3 »	8 »
2050	11. **Hôpital de Greenwich,** près Londres.		—	—	28	40	3 »	8 »
2051	12. **Tombeau du roi Henri III.** Abbaye de Westminster.		—	—	40	28	3 »	8 »
2052	13. **Windsor.** Pont et château.		—	—	28	40	3 »	8 »
2053	14. — Chapelle Saint-Georges.		—	—	28	40	3 »	8 »
2054	15. **Westminster.** Bas-côté du chœur et tombeau d'Édouard III.		—	—	28	40	3 »	8 »
2055	16. **Reliquaire du roi Edouard le Confesseur.** Abbaye Westminster.		—	—	28	40	3 »	8 »
2056	17. **Westminster.** Nouveau palais du Parlement.		—	—	28	40	3 »	8 »
2057	18. **Claremont.** Parc et château.		—	—	28	40	3 »	8 »

— 72 —

N° D'ORDRE	TITRES DES LITHOGRAPHIES	NOMS DES PEINTRES	LITHOGRAPHES	HAUTEUR	LARGEUR	PRIX EN NOIR	COULEUR
				CENTIMÈT.		fr. c.	fr. c.
2058	19. **Westminster.** Stalle de l'Abbaye.	Arnout.	Arnout.	40	28	5 »	8 »
2059	20. **Cambridge.** Chapelle du collège royal. . .	—	—	40	28	5 »	8 »
2060	21. — Collège du Roi.	—	—	28	40	5 »	8 »
2061	22. — Collège Saint-Jean.	—	—	28	40	5 »	8 »
2062	23. **Londres.** Chambre des Lords.	—	—	40	28	5 »	8 »
2063	24. **Durham.** Cathédrale, chapelle des dames. . .	—	—	28	40	5 »	8 »
2064	25. — — côté du sud.	—	—	28	40	5 »	8 »
2065	26. — — côté du nord.	—	—	28	40	5 »	8 »
2066	27. **York.** Cathédrale, façade principale.	—	—	40	28	5 »	8 »
2067	28. **Durham.** Les neuf chapelles, cathédrale.	—	—	40	28	5 »	8 »

L'ESPAGNE A VOL D'OISEAU

Collection de 24 Vues générales des principales Villes de cette contrée

DESSINÉES D'APRÈS NATURE PAR A. GUESDON

ET LITHOGRAPHIÉES A DEUX TEINTES PAR LES MEILLEURS ARTISTES

2068	**Madrid.** Vue prise au-dessus de la place des Taureaux.	Guesdon.	Divers Artistes	29	44	5 »	8 »
2069	— de la porte de Ségovie.	—	—	29	44	5 »	8 »
2070	**Cadix.** Vue prise au-dessus du Port.	—	—	29	44	5 »	8 »
2071	— du fort Saint-Sébastien.	—	—	29	44	5 »	8 »
2072	**Malaga.** Vue prise au-dessus du fort Gibralfaro.	—	—	29	44	5 »	8 »
2073	**Barcelone.** Vue prise au-dessus des gares de Mataro et du Nord. . .	—	—	29	44	5 »	8 »
2074	— de l'entrée du port.	—	—	29	44	5 »	8 »
2075	**Gibraltar.** La ville et le rocher, vus des Crêtes.	—	—	29	44	5 »	8 »
2076	— Vue générale prise au-dessus de l'aqueduc d'Algésiras. . . .	—	—	29	44	5 »	8 »
2077	**Détroit de Gibraltar, Pointe d'Europe, Ceuta et Tanger.** Vus de Signal-House de Gibraltar.	—	—	29	44	5 »	8 »
2078	**Grenade.** Vue prise au-dessus de la place des Taureaux.	—	—	29	44	5 »	8 »
2079	— du Généralif.	—	—	29	44	5 »	8 »
2080	**Séville.** Vue prise au-dessus du palais de San Salvador.	—	—	29	44	5 »	8 »
2081	— du palais San-Telmo.	—	—	29	44	5 »	8 »
2082	**Alicante.** Vue prise au-dessus du port.	—	—	29	44	5 »	8 »
2083	**Tolède.** Vue prise au-dessus de la Tombe du roi Maure.	—	—	29	44	5 »	8 »
2084	**L'Escurial.** Vue prise au-dessus de la route du Palais d'en-haut. . .	—	—	29	44	5 »	8 »
2085	**Ségovie.** Vue de l'ermitage de Zamarramala.	—	—	29	44	5 »	8 »
2086	**Cordoue.** Vue prise au-dessus du Guadalquivir.	—	—	29	44	5 »	8 »
2087	**Xérès.** Vue prise au-dessus de Santiago.	—	—	29	44	5 »	8 »
2088	**Burgos.** Vue prise au-dessus du couvent Del Carmen. . . .	—	—	29	44	5 »	8 »
2089	**Valadolid.** Vue prise au-dessus de la porte de Madrid. . . .	—	—	29	44	5 »	8 »
2090	**Valence.** Vue prise au-dessus de la porte de la Mer. . . .	—	—	29	44	5 »	8 »
2091	— du pont San-José.	—	—	29	44	5 »	8 »

PARIS ET SES ENVIRONS

VUES DESSINÉES D'APRÈS NATURE ET LITHOGRAPHIÉES A DEUX TEINTES

2092	1. **Arc de Triomphe de l'Étoile** (côté de Paris).	J. Arnout.	J. Arnout.	29	42	2 50	6 »
2093	2. **Façade de Notre-Dame.**	—	—	29	42	2 50	6 »
2094	3. **Colonne de la place Vendôme.**	—	—	29	42	2 50	6 »
2095	4. **Église de la Madeleine** (extérieur).	—	—	29	42	2 50	6 »
2096	5. **Vue de la place de la Concorde.**	—	—	29	42	2 50	6 »
2097	6. **Vue du palais des Tuileries** (côté du jardin). .	—	—	29	42	2 50	6 »
2098	7. **Vue de l'Hôtel de Ville** (extérieur). .	—	—	29	42	2 50	6 »
2099	8. **Vue de la Bourse** (extérieur).	—	—	29	42	2 50	6 »
2100	9. **Cour du Louvre** (façade de Jean Goujon). . . .	—	—	29	42	2 50	6 »
2101	10. **Colonnade du Louvre.**	—	—	29	42	2 50	6 »
2102	11. **Vue du pont Neuf.**	—	—	29	42	2 50	6 »
2103	12. **Vue du Louvre et du pont des Saints-Pères.** . . .	—	—	29	42	2 50	6 »
2104	13. **Vue du jardin du Palais-Royal.**	—	—	29	42	2 50	6 »
2105	14. **Vue de la Chambre des Députés.**	—	—	29	42	2 50	6 »
2106	15. **Palais de la Chambre des Pairs.**	—	—	29	42	2 50	6 »
2107	16. **Vue du palais du quai d'Orsay.**	—	—	29	42	2 50	6 »
2108	17. **Vue du Panthéon.**	—	—	29	42	2 50	6 »
2109	18. **Vue de l'abside de Notre-Dame.**	—	—	29	42	2 50	6 »
2110	19. **Vue de l'hôtel et de l'Esplanade des Invalides.** . .	—	—	29	42	2 50	6 »
2111	20. **Vue du Champ de Mars et de l'École-Militaire.** . .	—	—	29	42	2 50	6 »
2112	21. **Jubé de Saint-Étienne-du-Mont.**	—	—	29	42	2 50	6 »
2113	22. **Vue intérieure de la Madeleine.**	—	—	29	42	2 50	6 »
2114	23. **Vue du pont Royal.**	—	—	29	42	2 50	6 »
2115	24. **Vue de la place du Carrousel.**	—	—	29	42	2 50	6 »

ITALIE MONUMENTALE ET PITTORESQUE

PRINCIPAUX MONUMENTS ET SITES REMARQUABLES DE CE PAYS

Dessinés d'après nature et lithographiés à plusieurs teintes

FIGURES PAR BAYOT

N° D'ORDRE	TITRES DES LITHOGRAPHIES	NOMS DES PEINTRES	LITHOGRAPHIES	HAUTEUR	LARGEUR	PRIX EN NOIR	COULEUR
				CENTIMÈT.		fr. c.	fr. c.
2116	1. **Turin.** Place du Château....	Benoist.	Bachelier.	20	28	1 75	4 »
2117	2. — La Superga....	—	—	20	28	1 75	4 »
2118	3. — Place Saint-Charles....	—	—	20	28	1 75	4 »
2119	4. — Vue du Pont sur le Pô....	—	Jacottet.	20	28	1 75	4 »
2120	5. — Vue générale....	—	—	20	28	1 75	4 »
2121	6. — Cathédrale de la Consolation....	—	—	20	28	1 75	4 »
2122	7. — Cathédrale de Saint-Jean....	—	—	20	28	1 75	4 »
2123	8. — Vue de l'église des Jésuites....	—	Bachelier.	20	28	1 75	4 »
2124	9. **Lac Majeur.** Statue de saint Charles Borromée....	—	Jacottet.	20	28	1 75	4 »
2125	10. — L'île Belle....	—	—	20	28	1 75	4 »
2126	11. **Lugano.** Vue prise de Paradiso....	—	—	20	28	1 75	4 »
2127	12. **Monza.** Vue de la Cathédrale....	—	Bachelier.	20	28	1 75	4 »
2128	13. **Côme.** Vue du Dôme....	—	—	20	28	1 75	4 »
2129	14. — Vue générale....	—	Jacottet.	20	28	1 75	4 »
2130	15. **Milan.** Arc de la Paix....	—	Bachelier.	20	28	1 75	4 »
2131	16. — Théâtre de la Scala....	—	Jacottet.	20	28	1 75	4 »
2132	17. — Porte orientale....	—	Bachelier.	20	28	1 75	4 »
2133	18. — Vue générale, prise de Saint-Gothard....	—	—	20	28	1 75	4 »
2134	19. — Vue du Dôme....	—	—	20	28	1 75	4 »
2135	20. — Intérieur du Dôme....	—	—	27	21	1 75	4 »
2136	21. **Parme.** Palais ducal....	—	Jacottet.	20	28	1 75	4 »
2137	22. **Plaisance.** Place des Chevaux....	—	—	20	28	1 75	4 »
2138	23. — Le dôme de l'Assomption....	—	—	20	28	1 75	4 »
2139	24. — Vue générale....	—	—	20	28	1 75	4 »
2140	25. **Palerme.** La Cathédrale....	—	—	20	28	1 75	4 »
2141	26. — La Martorana....	—	—	27	21	1 75	4 »
2142	27. — Vue de la Porte-Neuve....	—	—	20	28	1 75	4 »
2143	28. — Entrée du Jardin Botanique....	—	Bachelier.	20	28	1 75	4 »
2144	29. — Place Royale....	—	—	20	28	1 75	4 »
2145	30. — Vue générale....	—	Jacottet.	20	28	1 75	4 »
2146	31. **Naples.** Sainte-Lucie....	—	Benoist.	20	28	1 75	4 »
2147	32. — Intérieur de Sainte-Claire....	—	—	20	28	1 75	4 »
2148	33. — Jardin royal....	—	Bachelier.	20	28	1 75	4 »
2149	34. — Théâtre Saint-Charles....	—	—	20	28	1 75	4 »
2150	35. — Palais du Roi....	—	Benoist.	20	28	1 75	4 »
2151	36. — Intérieur de la Cathédrale....	—	Jacottet.	20	28	1 75	4 »
2152	37. **Rome.** Place et basilique Saint-Pierre....	—	Benoist.	20	28	1 75	4 »
2153	38. — Vestibule de la basilique Saint-Pierre....	—	—	27	21	1 75	4 »
2154	39. — Intérieur de la basilique Saint-Pierre....	—	Bachelier.	20	28	1 75	4 »
2155	40. — Champ des Vaches....	—	Jacottet.	20	28	1 75	4 »
2156	41. — Le Forum....	—	Benoist.	20	28	1 75	4 »
2157	42. — Le Capitole....	—	Bachelier.	20	28	1 75	4 »
2158	43. **Palerme.** Chapelle du Palais-Royal....	—	Benoist.	27	21	1 75	4 »
2159	44. — Place du Sénat....	—	Bachelier.	20	28	1 75	4 »
2160	45. — Église royale de Sainte-Marie-la-Neuve....	—	—	27	21	1 75	4 »
2161	46. — Cloître des Pères dominicains....	—	Benoist.	20	28	1 75	4 »
2162	47. — La Ziza....	—	Bachelier.	27	21	1 75	4 »
2163	48. — Église de Saint-François-de-Paule....	—	—	20	28	1 75	4 »
2164	49. **Naples.** Lac d'Agnano, vue prise des Camaldules....	—	Jacottet.	20	28	1 75	4 »
2165	50. — Le Vésuve....	—	—	20	28	1 75	4 »
2166	51. **Caprée.** Vue générale....	—	—	20	28	1 75	4 »
2167	52. — La Grotte d'azur....	—	—	20	28	1 75	4 »
2168	53. **Ischia.** Vue prise du château....	—	Benoist.	20	28	1 75	4 »
2169	54. **Procida.** Vue prise de la pointe de l'île....	—	—	20	28	1 75	4 »
2170	55. **Palerme.** Église de la Compagnie du Rosaire....	—	—	20	28	1 75	4 »
2171	56. — Église des Jésuites....	—	—	20	28	1 75	4 »
2172	57. — Église Saint-Laurent....	—	—	20	28	1 75	4 »
2173	58. **Mont-Réale.** Bas-côté droit de la Cathédrale....	—	—	27	21	1 75	4 »
2174	59. — Intérieur de la Cathédrale....	—	Bachelier.	27	21	1 75	4 »
2175	60. — Intérieur du cloître....	—	—	20	28	1 75	4 »
2176	61. **Rome.** Palais du Saint-Père....	—	—	20	28	1 75	4 »
2177	62. — Saint-Laurent (hors les murs)....	—	—	20	28	1 75	4 »
2178	63. — Vue générale....	—	—	20	28	1 75	4 »
2179	64. **Tivoli.** La grande Cascade....	—	Jacottet.	20	28	1 75	4 »

— 74 —

N° D'ORDRE	TITRES DES LITHOGRAPHIES	NOMS DES PEINTRES	LITHOGRAPHES	HAUTEUR	LARGEUR	PRIX EN NOIR	PRIX EN COULEUR
				CENTIMÈT.		fr. c.	fr. c.
2180	65. **Tivoli**. Temple de Vesta..........	Benoist.	Jacottet.	27	21	1 75	4 »
2181	66. — Les petites Cascades	—	—	27	21	1 75	4 »
2182	67. **Palerme**. Place des Quatre-Coins..........	—	Benoist.	20	28	1 75	4 »
2183	68. **Mont-Réale**. Vue générale............	—	Bachelier.	20	28	1 75	4 »
2184	69. **Catane**. La Cathédrale............	—	—	20	28	1 75	4 »
2185	70. **Messine**. La Cathédrale............	—	—	20	28	1 75	4 »
2186	71. **Syracuse**. Vue générale de l'Acradina..	—	Jacottet.	20	28	1 75	4 »
2187	72. **Taormine**. La vieille abbaye.........	—	—	20	28	1 75	4 »
2188	73. **Rome**. Place d'Espagne..........	—	Benoist.	20	28	1 75	4 »
2189	74. — Colonne Trajane.............	—	—	20	28	1 75	4 »
2190	75. — Le fort Saint-Ange	—	—	20	28	1 75	4 »
2191	76. **Tivoli**. Villa d'Este........	—	Jacottet.	27	21	1 75	4 »
2192	77. — Les petites Cascades........	—	—	20	28	1 75	4 »
2193	78. — La Grotte des Syriens...	—	—	27	21	1 75	4 »
2194	79. **Pompeï**. Voie des Tombeaux.......	—	Benoist.	20	28	1 75	4 »
2195	80. — Le Forum.......	—	—	20	28	1 75	4 »
2196	81. — Thermes publics..........	—	Bachelier..	20	28	1 75	4 »
2197	82. — Maison de Diomède.........	—	Benoist.	20	28	1 75	4 »
2198	83. — Maison du poëte dramatique..	—	Bachelier.	20	28	1 75	4 »
2199	84. — Une boulangerie..........	—	—	27	21	1 75	4 »
2200	85. **Naples**. Place de la Trinité-Majeure..	—	—	20	28	1 75	4 »
2201	86. — Église Saint-François-de-Paule..	—	—	20	28	1 75	4 »
2202	87. — Grotte de Pouzzoles............	—	Jacottet.	27	21	1 75	4 »
2203	88. — Vue générale, prise de la maison de campagne de la reine..	—	—	20	28	1 75	4 »
2204	89. — — prise de la Marine..	—	Bachelier.	20	28	1 75	4 »
2205	90. — — prise de Mergellina.........	—	—	20	28	1 75	4 »
2206	91. **Amalfi**. La Cathédrale...........	—	Benoist.	20	28	1 75	4 »
2207	92. — Vue générale...........	—	Jacottet.	20	28	1 75	4 »
2208	93. **Cumes**. La porte Heureuse...........	—	—	20	28	1 75	4 »
2209	94. **Sorrente**. Vue générale...........	—	—	20	28	1 75	4 »
2210	95. **Castellamare**. Vue générale.........	—	—	20	28	1 75	4 »
2211	96. **Pœstum**. Les trois Temples.........	—	Bachelier.	20	28	1 75	4 »
2212	97. **Rome**. Place Navone........	—	Benoist.	20	28	1 75	4 »
2213	98. — Académie de France.........	—	—	20	28	1 75	4 »
2214	99. — Le Colisée.........	—	Bachelier.	20	28	1 75	4 »
2215	100. — Le Colisée.........	—	Benoist.	20	28	1 75	4 »
2216	101. — Pont rompu et Temple de Vesta......	—	—	20	28	1 75	4 »
2217	102. **Albane**. Tombeau des Horaces et des Curiaces....	—	Bachelier.	20	28	1 75	4 »
2218	103. **Salerne**. Vue générale..........	—	Jacottet.	20	28	1 75	4 »
2219	104. **Viétri**. Et le Pont de la Cave..........	—	—	20	28	1 75	4 »
2220	105. **Herculanum**. Nouvelles fouilles.......	—	Benoist.	20	28	1 75	4 »
2221	106. **Salerne**. Pont du Diable.........	—	—	20	28	1 75	4 »
2222	107. — Intérieur de la Cathédrale.........	—	Jacottet.	20	28	1 75	4 »
2223	108. **Pouzzoles**. Vue générale............	—	—	20	28	1 75	4 »
2224	109. **Capoue**. L'Amphithéâtre...........	—	Bachelier.	20	28	1 75	4 »
2225	110. **Caserte**. La Cascade...........	—	—	20	28	1 75	4 »
2226	111. — La Façade............	—	—	20	28	1 75	4 »
2227	112. **Salerne**. Église souterraine de Saint-Grégoire........	—	Benoist.	28	20	1 75	4 »
2228	113. **Naples**. Le pont de Chiaja............	—	—	20	28	1 75	4 »
2229	114. — Vue de Chiatamone et du Château de l'Œuf....	—	Jacottet.	20	28	1 75	4 »
2230	115. **Venise**. Quai des Esclavons........	—	Bachelier.	20	28	1 75	4 »
2231	116. — Quai des Esclavons.........	—	—	20	28	1 75	4 »
2232	117. — Cour du Palais Ducal........	—	Benoist.	20	28	1 75	4 »
2233	118. — Place Saint-Marc........	—	Bachelier.	20	28	1 75	4 »
2234	119. — Pont du Rialto........	—	Benoist.	20	28	1 75	4 »
2235	120. — Basilique Saint-Marc. Intérieur.......	—	—	20	28	1 75	4 »
2236	121. — Basilique Saint-Marc........	—	—	20	28	1 75	4 »
2237	122. — Grand Canal........	—	Bachelier.	20	28	1 75	4 »
2238	123. — Église Saint-Jean et Paul.........	—	—	20	28	1 75	4 »
2239	124. — L'Arsenal..	—	Benoist.	20	28	1 75	4 »
2240	125. **Pavie**. Façade de la Cathédrale.........	—	Jacottet.	20	28	1 75	4 »
2241	126. — Intérieur de la Chartreuse........	—	Benoist.	20	28	1 75	4 »
2242	127. **Florence**. Sainte-Marie-des-Fleurs (la cathédrale)......	—	Jacottet.	20	28	1 75	4 »
2243	128. — Vue générale, prise du côté de Bello-Sguardo.....	—	Bachelier.	20	28	1 75	4 »
2244	129. — Palais Pitti........	—	Jacottet.	20	28	1 75	4 »
2245	130. — Le vieux Pont........	—	Benoist.	20	28	1 75	4 »
2246	131. — Palais Vieux et Loge des Lanzi.....	—	—	20	28	1 75	4 »
2247	132. — Porte San-Gallo........	—	—	20	28	1 75	4 »
2248	133. — Sainte-Marie-Nouvelle........	—	Bachelier.	20	28	1 75	4 »
2249	134. — Pont aux Grâces.........	—	Jacottet.	20	28	1 75	4 »

N° D'ORDRE	TITRES DES LITHOGRAPHIES	NOMS DES PEINTRES	LITHOGRAPHES	HAUTEUR	LARGEUR	PRIX EN NOIR	COULEUR
				centim.		fr. c.	fr. c.
2250	135. **Sienne**. La Cathédrale...	Benoist.	Bachelier.	20	28	1 75	4 »
2251	136. — Palais communal...	—	Jacottet.	28	20	1 75	4 »
2252	137. **Lucques**. La Cathédrale Saint-Martin...	—	—	20	28	1 75	4 »
2253	138. — Saint-Michel...	—	—	20	28	1 75	4 »
2254	139. **Trieste**. Pont Rouge...	—	—	20	28	1 75	4 »
2255	140. — Vue générale, prise de l'escalier Saint...	—	—	20	28	1 75	4 »
2256	141. — Théâtre-Neuf...	—	Bachelier.	20	28	1 75	4 »
2257	142. — Grande Place...	—	—	20	28	1 75	4 »
2258	143. — Quai Carciotti...	—	—	20	28	1 75	4 »
2259	144. — Bourse...	—	Benoist.	20	28	1 75	4 »
2260	145. **Modène**. Palais Ducal...	—	Bachelier.	20	28	1 75	4 »
2261	146. — Cour du Palais...	—	Benoist.	20	28	1 75	4 »
2262	147. — Place de la Cathédrale...	—	—	20	28	1 75	4 »
2263	148. — La Cathédrale...	—	—	20	28	1 75	4 »
2264	149. **Bologne**. Grande Place...	—	Jacottet.	20	28	1 75	4 »
2265	150. — Tours Asinelli et Garizenda...	—	Benoist	28	20	1 75	4 »
2266	151. **Livourne**. Place d'Armes...	—	Bachelier.	20	28	1 75	4 »
2267	152. — Le port...	—	Jacottet.	20	28	1 75	4 »
2268	153. — Groupe des quatre Maures...	—	Benoist.	20	28	1 75	4 »
2269	154. — La grande Citerne...	—	Jacottet.	20	28	1 75	4 »
2270	155. **Pise**. Notre-Dame de l'Épine...	—	Bachelier.	20	28	1 75	4 »
2271	156. — La Cathédrale, la Tour penchée...	—	Jacottet.	20	28	1 75	4 »
2272	157. **Naples**. Théâtre Saint-Charles...	—	Bayot.	20	28	1 75	4 »
2273	158. — Place du Marché et Église del Carmine...	—	—	20	28	1 75	4 »
2274	159. **Maddaloni**. Vue générale...	—	Benoist.	20	28	1 75	4 »
2275	160. — L'aqueduc...	—	—	20	28	1 75	4 »
2276	161. **Naples**. Château-Neuf...	—	—	20	28	1 75	4 »
2277	162. — Promenade de Chiaja...	—	Bayot.	20	28	1 75	4 »
2278	163. **Subiaco**. Vue générale...	—	Jacottet.	20	28	1 75	4 »
2279	164. — Cloître du monastère de Sainte-Scholastique...	—	Bachelier.	20	28	1 75	4 »
2280	165. — Partie inférieure de l'église Saint-Benoist...	—	Benoist.	28	20	1 75	4 »
2281	166. — supérieure de — ...	—	—	20	28	1 75	4 »
2282	167. — de l'église supérieure de Saint-Benoist...	—	Jacottet.	28	20	1 75	4 »
2283	168. — de Saint-Benoist, en avant de la grotte sacrée.	—	Benoist.	20	28	1 75	4 »
2284	169. **Pouzzoles**. Temple du Jupiter Sérapis...	—	—	20	28	1 75	4 »
2285	170. — L'Amphithéâtre...	—	—	20	28	1 75	4 »
2286	171. **Caserte**. Escalier du palais royal...	—	—	20	28	1 75	4 »
2287	172. **Taormine**. Ancien Théâtre...	—	Jacottet.	20	28	1 75	4 »
2288	173. **Catane**. Place Agi...	—	Benoist.	20	28	1 75	4 »
2289	174. — Vue générale...	—	Jacottet.	20	28	1 75	4 »

SUISSE MONUMENTALE ET PITTORESQUE
VUES ET MONUMENTS LITHOGRAPHIÉS A DEUX TEINTES

N°		Peintres	Lithographes	H	L	Noir	Coul.
2290	1. **Genève**. Vue prise des Bergues...	Deroy	Deroy.	18	27	1 75	4 »
2291	2. — Moulins Saint-Jean...	—	—	18	27	1 75	4 »
2292	3. — Cologny...	—	—	18	27	1 75	4 »
2293	4. — Bains du Rhône...	—	—	18	27	1 75	4 »
2294	5. **Nyon**. Lac de Genève...	—	—	18	27	1 75	4 »
2295	6. **Château de Chillon**...	—	—	18	27	1 75	4 »
2296	7. **Fribourg**. Vue du grand pont suspendu...	—	—	18	27	1 75	4 »
2297	8. — Vue du petit pont suspendu...	—	—	18	27	1 75	4 »
2298	9. — Vue générale...	—	—	18	27	1 75	4 »
2299	10. — La basse ville...	—	—	18	27	1 75	4 »
2300	11. **Bâle**. Vue prise du bastion...	—	—	18	27	1 75	4 »
2301	12. — Vue générale...	—	—	18	27	1 75	4 »
2302	13. **Vue du mont Blanc**...	—	—	18	27	1 75	4 »
2303	14. **Cascade de Chèdre**...	—	—	18	27	1 75	4 »
2304	15. **La mer de glace à Chamouny**...	—	—	18	27	1 75	4 »
2305	16. **La Prieure de Chamouny**...	—	—	18	27	1 75	4 »
2306	17. **Vue de la vallée de Chamouny**. Col de Balme.	—	—	18	27	1 75	4 »
2307	18. **Le glacier des Bossons**...	—	—	18	27	1 75	4 »
2308	19. **Berne**. Vue de la Cathédrale...	—	—	18	27	1 75	4 »
2309	20. — Vue de l'Hôtel de Ville...	—	—	27	18	1 75	4 »
2310	21. **Zurich**. Vue de la Cathédrale...	—	—	27	18	1 75	4 »
2311	22. **Bains de Pfeffers**...	—	—	27	18	1 75	4 »
2312	23. **Vallée de Lauterbrounn**. Cascade de Staubbach.	—	—	27	18	1 75	4 »
2313	24. **Meyringen**. Cascade de la Dorf...	—	—	27	18	1 75	4 »
2314	25. **Vevay**...	—	—	18	27	1 75	4 »
2315	26. **Saint-Maurice**...	—	—	18	27	1 75	4 »

— 76 —

N° D'ORDRE	TITRES DES LITHOGRAPHIES	NOMS DES PEINTRES	LITHOGRAPHES	HAUTEUR	LARGEUR	PRIX EN NOIR	COULEUR
				CENTIMÈT.		fr. c.	fr. c.
2516	27. **Lausanne.** Vue prise de Montbenon............	Deroy.	Deroy.	18	27	1 75	4 »
2517	28. — — du Champ de l'Air....	—	—	18	27	1 75	4 »
2518	29. — — du vallon du Flin...	—	—	18	27	1 75	4 »
2519	30. — Vue générale.............	—	—	18	27	1 75	4 »
2520	31. **Cathédrale de Constance.**	—	—	27	18	1 75	4 »
2521	32. — — façade latérale...	—	—	27	18	1 75	4 »
2522	33. **La Viala-Mala.** Pont du Milieu, sur le Rhin...	—	—	27	18	1 75	4 »
2523	34. **Le Pont du Diable.** Passage Saint-Gothard...	—	—	27	18	1 75	4 »
2524	35. **Le Reichenbach supérieur,** à Meyringen...	—	—	27	18	1 75	4 »
2525	36. **Route du Simplon,** près Isella...	—	—	27	18	1 75	4 »
2526	37. **Berne.** Vue du pont de Nydeck...	—	—	18	27	1 75	4 »
2527	38. — Vue de la route de Thoune...	—	—	18	27	1 75	4 »
2528	39. — Vue des montagnes de l'Oberland...	—	—	18	27	1 75	4 »
2529	40. **Thoune.** Vue du bord du lac...	—	—	18	27	1 75	4 »
2530	41. — Vue prise des bords de l'Aar...	—	—	18	27	1 75	4 »
2531	42. — Vue prise de la terrasse de l'église...	—	—	18	27	1 75	4 »
2532	43. **Glacier du Rhône,** au mont Furca...	—	—	18	27	1 75	4 »
2533	44. **Brigg.** Entrée du Simplon...	—	—	18	27	1 75	4 »
2534	45. **Visp et le mont Rosa.**	—	—	18	27	1 75	4 »
2535	46. **Sion.** Vue générale...	—	—	18	27	1 75	4 »
2536	47. — Église et château de Valérie...	—	—	18	27	1 75	4 »
2537	48. **Château de Martigny.**	—	—	18	27	1 75	4 »
2538	49. **Zurich.**	—	—	18	27	1 75	4 »
2539	50. —	—	—	18	27	1 75	4 »
2540	51. —	—	—	18	27	1 75	4 »
2541	52. —	—	—	18	27	1 75	4 »
2542	53. **Einsiedeln.** Couvent de Notre-Dame des Ermites...	—	—	18	27	1 75	4 »
2543	54. **Schwitz.** Vue des Mythen et du Righi...	—	—	18	27	1 75	4 »
2544	55. **Chapelle de Guillaume Tell.**	—	—	18	27	1 75	4 »
2545	56. **Fluelen.** Route du Saint-Gothard...	—	—	18	27	1 75	4 »
2546	57. **Lucerne.** Vers le Pilate...	—	—	18	27	1 75	4 »
2547	58. — Vers le Righi...	—	—	18	27	1 75	4 »
2548	59. — Vue de la Cathédrale et du pont de la Cathédrale...	—	—	18	27	1 75	4 »
2549	60. — Vers le pont des Moulins...	—	—	18	27	1 75	4 »
2550	61. **Fribourg.** Cathédrale...	—	—	27	18	1 75	4 »
2551	62. **Sion.** Cathédrale...	—	—	27	18	1 75	4 »
2552	63. **Fribourg.** Vue générale...	—	—	18	27	1 75	4 »
2553	64. **Neufchâtel.**	—	—	18	27	1 75	4 »
2554	65. **Altorf.**	—	—	18	27	1 75	4 »
2555	66. **Brientz.**	—	—	18	27	1 75	4 »
2556	67. **Bâle.** Portail de la Cathédrale...	—	—	27	18	1 75	4 »
2557	68. — Côté latéral de la Cathédrale...	—	—	27	18	1 75	4 »
2558	69. **Chute du Rhin.**	—	—	18	27	1 75	4 »
2559	70. **Schaffouse.** Vue prise du côté de Zurich...	—	—	18	27	1 75	4 »
2560	71. — Vue prise du côté de Constance...	—	—	18	27	1 75	4 »
2561	72. **Baden.**	—	—	18	27	1 75	4 »

PETITES VUES D'ITALIE

RÉDUCTION

Six à la Feuille

2562	1. **Milan.** Dôme, Arc de la Paix, vue générale, etc., etc., etc.	Deroy.	Arnout.	9	12	1 50	4 »
2563	2. — Cathédrale, Colline Saint-Laurent, Monza, etc., etc....	—	—	12	9	1 50	4 »
2564	3. **Como.** Lac, Torno, Torreno, etc., etc., etc.	—	—	9	12	1 50	4 »
2565	4. — Lapliniana, Lac Majeur, Iles Borromées, etc., etc.	—	—	9	12	1 50	4 »
2566	5. **Rome.** Place Navone, le Forum, Colonne Trajane, etc., etc.	—	—	9	12	1 50	4 »
2567	6. — Vue générale, Saint-Pierre, Colysée, etc., etc.	—	—	9	12	1 50	4 »
2568	7. — Ponte Rotto, Campo Vaccino, Arc de Titus, etc., etc.	—	—	9	12	1 50	4 »
2569	8. — Subiaco, Tivoli, Temple de Vesta, etc., etc.	—	—	9	12	1 50	4 »
2570	9. **Gênes.** Place Saint-Thomas, Saint-Laurent, rue Balbi, etc., etc.	—	—	9	12	1 50	4 »
2571	10. — Vue générale, vue de la Darse, palais Doria, etc., etc., etc.	—	—	9	12	1 50	4 »
2572	11. **Venise.** Place Saint-Marc, la Basilique, cour ducale, etc., etc.	—	—	9	12	1 50	4 »
2573	12. — Le grand Canal, la Douane, le Rialto, etc., etc.	—	—	9	12	1 50	4 »
2574	13. **Turin.** Place Carignan, Victor-Emmanuel, Superga, etc., etc.	—	—	9	12	1 50	4 »
2575	14. — Place Saint-Charles, vue générale, Consolata, etc., etc.	—	—	9	12	1 50	4 »
2576	15. **Florence.** Sainte-Marie-Nouvelle, palais Pitti, Vieux palais, etc., etc.	—	—	9	12	1 50	4 »
2577	16. — Les Cascines, Pont-Vieux, Saint-Miniato, etc., etc.	—	—	9	12	1 50	4 »
2578	17. **Pise.** Tour penchée, le Dôme, Sienne, etc., etc.	—	—	9	12	1 50	4 »
2579	18. **Padoue.** Saint-Antoine, place des Fruits, Vérone, etc., etc.	—	—	9	12	1 50	4 »

N° D'ORDRE	TITRES DES LITHOGRAPHIES	NOMS DES PEINTRES	NOMS DES LITHOGRAPHES	HAUTEUR	LARGEUR	PRIX EN NOIR	PRIX EN COULEUR
				centimèt.		fr. c.	fr. c.
2580	19. **Naples.** Sainte-Lucie, vue générale, Saint-François-de-Paule, etc., etc.	Deroy.	Arnout.	9	12	1 50	3 50
2581	20. — Vittoria, Vésuve, Pouzzoles, etc., etc., etc.	—	—	9	12	1 50	3 50

LA SUISSE ET SES LACS
VUES DES PLUS BEAUX SITES DE CETTE CONTRÉE
FIGURES PAR BAYOT

N°	Titre	Peintre	Lithographe	H	L	Noir	Couleur
2582	1. **Lac de Lungern**.	Chapuy.	Cuvillier.	16	25	1 50	3 50
2583	2. **Lausanne et lac de Genève**.	—	—	16	25	1 50	3 50
2584	3. **Lac de Thunn**, près du château de Spietz.	—	—	16	25	1 50	3 50
2585	4. — **de Sarnen**.	—	—	16	25	1 50	3 50
2586	5. **Jonction de Laar et du lac de Thunn**.	—	—	16	25	1 50	3 50
2587	6. **Lac de Lucerne**.	—	—	16	25	1 50	3 50
2588	7. **Saut de Baierbach**.	—	—	16	25	1 50	3 50
2589	8. **Lac et ville de Zug**.	—	—	16	25	1 50	3 50
2590	9. — **de Zurich**.	—	—	16	25	1 50	3 50
2591	10. — **du Klœnthal**, dit de Gesner.	—	—	16	25	1 50	3 50
2592	11. — **de Thunn**.	—	—	16	25	1 50	3 50
2593	12. — **d'Egerl**.	—	—	16	25	1 50	3 50
2594	13. — **de Bienne**.	—	—	16	25	1 50	3 50
2595	14. — **de Thunn**.	—	—	16	25	1 50	3 50
2596	15. **Vue de Como**.	—	—	16	25	1 50	3 50
2597	16. **Lac de Lucerne et de Pilate**.	—	—	16	25	1 50	3 50
2598	17. **Vue générale du lac de Genève**.	—	—	16	25	1 50	3 50
2599	18. **Lac et ville de Neufchâtel**.	—	—	16	25	1 50	3 50
2400	19. **Chute du Gisbach**.	—	—	25	16	1 50	3 50
2401	20. **Saut du Dard**. Vallée de Chamouny.	—	—	25	16	1 50	3 50
2402	21. **Cascade de Vallorsine**. Vallée du Trient.	—	—	25	16	1 50	3 50
2403	22. **Cascade des bains de Saint-Gervais**.	—	—	25	16	1 50	3 50
2404	23. **Cascade du Pèlerin**. Vallée de Chamouny.	—	—	25	16	1 50	3 50
2405	24. **Saut de la Caverne**, au Gisbach.	—	—	25	16	1 50	3 50
2406	25. **La mer de glace**. Vallée de Chamouny.	—	Sabatier.	16	25	1 50	3 50
2407	26. **Glacier inférieur de Rosenlau**. Canton de Berne.	—	—	16	25	1 50	3 50
2408	27. **Source de l'Aveyron**. Vallée de Chamouny.	—	—	16	25	1 50	3 50
2409	28. **Vue du mont Blanc**. Vallée de Chamouny.	—	—	16	25	1 50	3 50
2410	29. **La mer de glace**. Vue du mont Anvers.	—	—	16	25	1 50	3 50
2411	30. **Glacier des Bossons**, vallée de Chamouny.	—	—	16	25	1 50	3 50
2412	31. **Vue du lac et de la ville de Lugano**.	—	Cuvillier.	16	25	1 50	3 50
2413	32. **Lac de Brienz**.	—	—	16	25	1 50	3 50
2414	33. — **des Quatre Cantons**.	—	—	16	25	1 50	3 50
2415	34. — **de Lovers et Mythen**.	—	—	16	25	1 50	3 50
2416	35. — **de Vallenstalt**, à Mulihorn.	—	—	16	25	1 50	3 50
2417	36. **Château de Chillon**.	—	—	16	25	1 50	3 50
2418	37. **Chute du Rhin**.	—	Sabatier.	16	25	1 50	3 50
2419	38. **Chutes de Schmadribach**. Vallée de Lauterbrunn.	—	—	1	25	1 50	3 50
2420	39. **Vue de la Jungfrau**.	—	—	16	25	1 50	3 50
2421	40. **Cascade de Pissevache**. Vallée du Rhône.	—	—	16	25	1 50	3 50
2422	41. **Chute du Staubach**. Vallée de Lauterbrunn.	—	—	16	25	1 50	3 50
2423	42. **Jungfrau et chute du Staubach**.	—	—	16	25	1 50	3 50

2424

COLLECTION DE VUES DE PARIS
PAR MM. BENOIST ET JACOTTET
Composée de 40 Planches

PRIX DE CHAQUE FEUILLE : EN NOIR, 1 FR.; EN REHAUT, 1 FR. 50 C.

Dimension : 19 cent. de hauteur sur 28 cent. de largeur

2425

PARIS ET SES ENVIRONS
Tels que VERSAILLES, SAINT-CLOUD, FONTAINEBLEAU, etc.
PAR MM. PRÉVOST ET MULLER
Collection composée de 26 Planches

PRIX DE CHAQUE FEUILLE : EN NOIR, 1 FR.; EN REHAUT, 1 FR. 50 C.

Dimension : 19 cent. de hauteur sur 28 cent. de largeur

EAUX-FORTES

SUJETS ARTISTIQUES ET OUVRAGES D'ART

EAUX-FORTES

SUJETS ARTISTIQUES ET OUVRAGES D'ART

N° D'ORDRE	TITRES	NOMS DES PEINTRES	NOMS DES LITHOGRAPHES	HAUTEUR	LARGEUR	PRIX EN NOIR	PRIX EN COULEUR
				CENTIMÈT.		fr. c.	fr. c.
	EAUX-FORTES						
2426	La Solitude (avant la lettre)	A. Calame.	A. Calame.	58	42	50 »	» »
2427	— (avec la lettre)	—	—	58	42	22 »	» »
2428	Le Torrent (avant la lettre)	—	—	58	42	50 »	» »
2429	— (avec la lettre)	—	—	58	42	22 »	» »
	SUJETS ARTISTIQUES						
2430	La Comédie humaine	Hamon.	J. Aubert.	54	70	15 »	» »
2431	Le Coin de Jardin	K. Bodmer.	Mouilleron.	49	54	15 »	» »
2432	Le Bourguemestre Six chez Rembrandt	Leys.	—	45	57	12 »	» »
2433	Ce n'est pas moi	Hamon.	S. Tessier.	57	55	12 »	» »
2434	La Fenaison	Rosa Bonheur.	—	56	72	12 »	24 »
2435	La Malaria	E. Hébert.	—	53	49	10 »	» »
2436	Les Orphelins	Hamon.	J. Aubert.	53	45	10 »	» »
2437	Le Dompteur d'Amours	—	—	57	45	10 »	» »
2438	André Vésale	E. Hamman.	Mouilleron.	52	41	8 »	» »
2439	Le Chancelier de l'Hospital écrivant son Testament	—	—	52	41	8 »	» »
2440	Art et Liberté	Gallait.	—	55	25	8 »	» »
2441	L'Archet brisé	—	—	55	25	8 »	» »
2442	Seuls!	C. Nanteuil.	C. Nanteuil.	37	28	8 »	» »
2443	Souvenirs!	—	—	37	28	8 »	» »
2444	L'Ane portant des Reliques	Leray.	Ch. Hue.	42	28	6 »	» »
2445	Mort de Granet (dédié à la ville d'Aix)	Martin.	Mouilleron.	25	29	6 »	» »
2446	En route pour le Marché!	Rosa Bonheur.	S. Tessier.	34	46	6 »	12 »
2447	Troupeau dans un Marécage	—	A. Sirouy.	28	50	6 »	12 »
2448	Inquiétude	—	—	34	46	6 »	12 »
2449	Le Repos dans la Prairie	—	—	34	46	6 »	12 »
2450	L'Écu de France	Isabey.	Mouilleron.	57	30	6 »	» »
2451	Les Saltimbanques	J. Stevens.	—	27	22	6 »	» »
2452	Labourage	Rosa Bonheur.	A. Sirouy.	25	35	4 »	» »
2453	Berger des Pyrénées	—	—	25	35	4 »	» »
2454	Retour de l'Abreuvoir	—	—	25	35	4 »	» »
2455	Sollicitude maternelle	—	—	25	35	4 »	» »
2456	Étude de Taureau	—	Rosa Bonheur.	21	29	3 »	» »
2457	Bergerie	—	—	13	25	3 »	» »
2458	Pâturage hivernal	—	S. Tessier.	18	28	2 50	» »
2459	Au Désert	—	A. Sirouy.	18	28	2 50	» »
2460	Dans les Prés	—	—	18	28	2 50	» »
2461	Le Fermier auvergnat	—	Gilbert.	18	28	2 50	» »

OUVRAGES D'ART

ŒUVRES DE A. CALAME

TABLEAUX ESQUISSES, DESSINS, ÉTUDES D'APRÈS NATURE

LISTE DES PLANCHES PUBLIÉES

N° d'ordre	Titres des lithographies	N° d'ordre	Titres des lithographies
2462	1. Vue du lac de Genève.	2515	54. Vallée de Chamonix.
2463	2. A Rosenlauï (canton de Berne).	2516	55. A Meillerie (Savoie).
2464	3. Un Ruisseau (environs de Genève).	2517	56. Pierre-aux-Fées (environs de Genève).
2465	4. Golfe de Salerne (royaume de Naples).	2518	57. A Saint-Gingolph (Savoie).
2466	5. Lac de Genève à Meillerie (Savoie).	2519	58. Lac des Quatre-Cantons (près de Brunnen).
2467	6. La Gorge obscure à Meyringen (canton de Berne).	2520	59. Environs d'Évian (lac de Genève).
2468	7. Environs de Genève.	2521	60. Souvenir d'Italie.
2469	8. Route d'Amalfi à Salerne (royaume de Naples).	2522	61. Souvenir du lac de Brientz.
2470	9. Ruines d'un Amphithéâtre à Pouzzoles (royaume de Naples).	2523	62. Souvenir d'Italie.
		2524	63. Souvenir du lac de Thoune.
2471	10. Cours de l'Aar (canton de Berne).	2525	64. Lac d'Eschinen (canton de Berne).
2472	11. La Mer.	2526	65. A Brientz (canton de Berne).
2473	12. Tombeau de Virgile au Pausilippe (royaume de Naples).	2527	66. Cours de l'Aar (Oberland bernois).
2474	13. Forêt de Sierre en Valais.	2528	67. Lac de Thoune.
2475	14. A Brientz (canton de Berne).	2529	68. Environs de la Handeck.
2476	15. A Saint-Gingolph (lac de Genève).	2530	69. Environs de Genève.
2477	16. Souvenir d'Italie.	2531	70. A la Handeck.
2478	17. Lac des Quatre-Cantons.	2532	71. Site près de Genève.
2479	18. Lac des Quatre-Cantons.	2533	72. Lac de Lowertz (canton de Schwitz).
2480	19. A Meyringen (canton de Berne).	2534	73. Souvenir de l'Albis (canton de Zurich).
2481	20. Souvenir de la Scheideck (canton de Berne).	2535	74. Environs de Genève.
2482	21. Près de Bulle (canton de Fribourg).	2536	75. Souvenir de la Scheideck.
2483	22. Vallée d'Aosayen (Piémont).	2537	76. Souvenir du lac de Genève.
2484	23. Cours de l'Aar (canton de Berne).	2538	77. Le Wetter-Horn.
2485	24. Environs de Genève.	2539	78. Souvenir de Rosenlauï.
2486	25. Bords du lac de Genève (à Saint-Gingolph).	2540	79. Lac de Genève à Villeneuve.
2487	26. A Sion (Valais).	2541	80. Route du Grimsel.
2488	27. Souvenir du lac de Lucerne.	2542	81. Environs d'Interlaken.
2489	28. Pompéi.	2543	82. Site de la Handeck.
2490	29. Lac de Brientz.	2544	83. Route du Grimsel (canton de Berne).
2491	30. Le Crépuscule.	2545	84. Bois de Jussy, près de Genève.
2492	31. Près de Brunnen (lac des Quatre-Cantons).	2546	85. Environs de Brientz.
2493	32. Le Reichenbach près Rosenlauï (canton de Berne).	2547	86. Vallée de Hasli.
2494	33. Ruines des temples de Pestum (royaume de Naples).	2548	87. Vallée de Hasli (environs de la Handeck).
2495	34. Un Torrent des Alpes (Souvenir de la Scheideck, canton de Berne).	2549	88. Route du Grimsel.
		2550	89. A Guttanen (vallée de Hasli).
2496	35. Souvenir du lac de Lucerne.	2551	90. Lac des Quatre-Cantons.
2497	36. Près de la Handeck (canton de Berne).	2552	91. Lac des Quatre-Cantons (près de Brunnen).
2498	37. Souvenir du Hasli (canton de Berne).	2553	92. Mont-Blanc et lac de Genève.
2499	38. Vallée de Lauterbrunnen (canton de Berne).	2554	93. Lac de Thoune.
2500	39. A Meillerie (lac de Genève).	2555	94. Le mont Blanc.
2501	40. A Pouzzoles (royaume de Naples).	2556	95. Environs de la Handeck.
2502	41. Cours de l'Aar (Souvenir de la Handeck, route du Grimsel).	2557	96. Lac de Thoune.
2503	42. Vallée d'Aosayen (Piémont).	2558	97. La Jungfrau (vallée de Lauterbrunnen).
2504	43. L'Aar à la Handeck (canton de Berne).	2559	98. Lac de Genève.
2505	44. Environs de Genève.	2560	99. Lac de Brientz.
2506	45. Souvenir des Hautes-Alpes.	2561	100. Souvenir de Pazzouli (environs de Naples).
2507	46. A la Scheideck (canton de Berne).	2562	101. Environs d'Évian (lac de Genève).
2508	47. Le grand Eiger (Wenger-Alp).	2563	102. Souvenir de Suisse.
2509	48. Lac de Genève.	2564	103. Lac de Thoune.
2510	49. Glacier de l'Aigle (Handeck, canton de Berne).	2565	104. Lac de Brientz.
2511	50. Le Mont-Rose (Souvenir de Zermatt, canton de Berne).	2566	105. Lac des Quatre-Cantons (à Fluelen).
2512	51. Route de la Scheideck (canton de Berne).	2567	106. Ile Saint-Honorat (département du Var).
2513	52. Environs d'Évian.	2568	107. A la Handeck.
2514	53. Souvenir d'Italie.	2569	108. Route du Grimsel.

Prix de chaque feuille : 2 fr. 50 c.; coloriée, 5 fr.

L'OUVRAGE SE CONTINUE

Cette superbe collection est aujourd'hui l'un des chefs-d'œuvre artistiques modernes les plus remarquables.

2570

TABLEAUX CALAME

10 MAGNIFIQUES PAYSAGES SONT DÉJÀ PUBLIÉS SOUS CE TITRE

Prix de chaque feuille : 6 fr.; en couleur, 12 fr.

N° D'ORDRE	TITRES DES LITHOGRAPHIES	NOMS DES PEINTRES	LITHOGRAPHES	HAUTEUR	LARGEUR	PRIX EN NOIR		COULEUR	
				CENTIMÈT.		fr.	c.	fr.	c.
	CÉLÉBRITÉS CONTEMPORAINES								
2571	Bohémienne	Antigna.	Pirodon.	26	20	2	»	»	»
2572	Les deux Pigeons	Deville.	—	26	20	2	»	»	»
2573	Apollon et Daphné	Chassériau.	—	26	20	2	»	»	»
2574	Retour du Maraudeur	Verlat.	—	20	26	2	»	»	»
2575	Le bout de la Queue et le bout de l'Oreille	—	—	20	26	2	»	»	»
2576	La Prière	Luminais.	—	26	20	2	»	»	»
2577	Police de Bergers	Rosa Bonheur	—	20	26	2	»	»	»
2578	Pauvre Famille!	Antigna.	—	26	20	2	»	»	»
2579	Le Matin dans la Prairie	Troyon.	Moynet.	20	26	2	»	»	»
2580	Part à deux	Ph. Rousseau.	V. Loutrel.	20	26	2	»	»	»
2581	Embarras du Choix	—	Pirodon.	26	20	2	»	»	»
2582	La Liseuse	Trayer.	Gilbert.	26	20	2	»	»	»
2583	Le Chapelet	E. Frère.	—	26	20	2	»	»	»
2584	Les Indiscrètes	Luminais.	Pirodon.	26	20	2	»	»	»
2585	La Leçon de Dessin	Fauvelet.	Dufourmantelle.	26	20	2	»	»	»
2586	L'Amour découvre Vénus	Diaz.	V. Loutrel.	26	20	2	»	»	»
2587	Le Gâteau de Fête	Chavet.	Dufourmantelle.	26	20	2	»	»	»

> Viens, mon chien, ma pauvre bête,
> Mange malgré mon désespoir,
> Il me reste un gâteau de fête,
> Demain nous aurons du pain noir. (Béranger.)

N° D'ORDRE	TITRES DES LITHOGRAPHIES	PEINTRES	LITHOGRAPHES	H	L	NOIR		COUL.	
2588	La Conversation	Fauvelet.	—	26	20	2	»	»	»
2589	Parlez au Portier	Ph. Rousseau.	Pirodon.	26	20	2	»	»	»
2590	Enfant regardant dans un Puits	E. Frère.	Gilbert.	26	20	2	»	»	»
2591	Le Lion et le Vautour	Gérôme.	S. Tessier.	20	26	2	»	»	»
2592	Le Repos dans la Campagne	Diaz.	V. Loutrel.	20	26	2	»	»	»
2593	La Surprise	Fauvelet.	Dufourmantelle.	26	20	2	»	»	»
2594	L'Embuscade	Verlat.	V. Loutrel.	20	26	2	»	»	»
2595	Les Amateurs	Chavet.	Dufourmantelle.	26	20	2	»	»	»
2596	Intérieur breton	Luminais.	Pirodon.	26	20	2	»	»	»
2597	La Piqûre	Coulon.	V. Loutrel.	20	26	2	»	»	»
2598	Une Question de Droit	Coutturier.	Pirodon.	26	20	2	»	»	»
2599	Pâturage	Troyon.	V. Loutrel.	20	26	2	»	»	»
2600	Dormeuse	Plassan.	—	26	20	2	»	»	»
2601	Ramasseuses de Bois	Antigna.	Gilbert.	26	20	2	»	»	»
2602	Buffle surpris par un Tigre	Verlat.	Pirodon.	20	26	2	»	»	»
2603	Lucie de Lamermoor	Baron.	—	26	20	2	»	»	»
2604	Le Goûter	E. Frère.	Dufourmantelle.	26	20	2	»	»	»
2605	Dormez, mes chères Amours	B. Abasson.	Pirodon.	20	26	2	»	»	»
2606	Le Supplice de Tantale	O. Pinder.	—	26	20	2	»	»	»
2607	Les Adieux au Monde	Blancfontaine.	—	26	20	2	»	»	»
2608	Le Fou de Chillon	Couture.	—	26	20	2	»	»	»
2609	La Bastille (1750)	Duverger.	Cuvillier.	26	20	2	»	»	»
2610	Descente du Coteau	Palizzi.	Pirodon.	20	26	2	»	»	»
2611	Episode de Russie	Yvon.	S. Tessier.	20	26	2	»	»	»
2612	La Lune de Miel	Chavet.	Dufourmantelle.	26	20	2	»	»	»
2613	Le Petit Chaperon Rouge	Merle.	Pirodon.	20	26	2	»	»	»
2614	Dans les Bois	Diaz.	V. Loutrel.	26	20	2	»	»	»
	LES ARTISTES ANCIENS ET MODERNES								
2615	Le Singe au Miroir	Decamps.	E. Leroux.	20	26	2	»	»	»
2616	Le Fauconnier	Couture.	C. Nanteuil.	26	20	2	»	»	»
2617	L'Aumône	Leys.	Mouilleron.	26	20	2	»	»	»
2618	Course de Chevaux à Rome	Gericault.	E. Leroux.	20	26	2	»	»	»
2619	Cavaliers turcs	Decamps.	E. Leroux.	20	26	2	»	»	»
2620	L'Alchimiste	E. Isabey.	C. Nanteuil.	20	26	2	»	»	»
2621	Joseph vendu par ses Frères	Decamps.	E. Leroux.	20	26	2	»	»	»
2622	Hamlet	E. Delacroix.	—	26	20	2	»	»	»
2623	Les Derniers Beaux Jours	Français.	Français.	20	26	2	»	»	»
2624	La Mort du Brigand	E. Delacroix.	Mouilleron.	20	26	2	»	»	»
2625	Moïse exposé sur les Eaux	A. Guignet.	—	20	26	2	»	»	»
2626	Apollo	Meissonnier.	—	26	20	2	»	»	»
2627	La Grand'Cour	E. Isabey.	—	20	26	2	»	»	»
2628	Le Prisonnier de Chillon	E. Delacroix.	—	20	26	2	»	»	»
2629	Les Tireurs d'Arc	A. Guignet.	—	20	26	2	»	»	»
2630	La Malaria	E. Hébert.	Français.	20	26	2	»	»	»

N° D'ORDRE	TITRES DES LITHOGRAPHIES	NOMS DES PEINTRES	LITHOGRAPHIES	HAUTEUR	LARGEUR	PRIX EN NOIR		COULEUR	
				CENTIMÈT.		fr.	c.	fr.	c.
2651	Forêt de Fontainebleau.	Karl Bodmer.	E. Leroux.	20	26	2	»	»	»
2652	Le Musicien ambulant.	H. Baron.	H. Baron.	26	20	2	»	»	»
2653	Intérieur de Forêt.	Karl Bodmer.	Karl Bodmer.	26	20	2	»	»	»
2654	Le Pâtre.	Decamps.	Leroux.	26	20	2	»	»	»
2655	Sculpteurs.	H. Baron.	H. Baron.	26	20	2	»	»	»
2656	Homme lisant (fac-simile).	Meissonnier.	C. Nanteuil.	26	20	2	»	»	»
2657	Le Guide.	Géricault.	E. Leroux.	26	20	2	»	»	»
2658	Femmes et Enfants.	H. Baron.	H. Baron.	20	26	2	»	»	»
2659	La Monola (Espagne).	A. Leleux.	C. Nanteuil.	26	20	2	»	»	»
2640	La Védette.	A. Guignet.	E. Leroux.	26	20	2	»	»	»
2641	La Védette.			20	26	2	»	»	»
2642	Paysage.			26	20	2	»	»	»
2643	Les Biches.	Karl Bodmer.	Karl Bodmer.	20	26	2	»	»	»
2644	Poules cochinchinoises.	Ch. Jacque.	E. Leroux.	20	26	2	»	»	»
2645	Les Buveurs.	A. Guignet.	V. Loutrel.	20	26	2	»	»	»
2646	La Musique.	H. Baron.	H. Baron.	20	26	2	»	»	»
2647	Les Philosophes.	Chavet.	V. Loutrel.	26	20	2	»	»	»
2648	L'Homme à la Lance.	A. Guignet.	E. Leroux.	26	20	2	»	»	»
2649	Les Vaches.	Troyon.	V. Loutrel.	20	26	2	»	»	»
2650	Les Filles du Diable (la Création).	C. Nanteuil.	C. Nanteuil.	20	26	2	»	»	»
2651	Les Filles du Diable (la Créature).			20	26	2	»	»	»
2652	Méditation.	Fauvelet.	V. Loutrel.	26	20	2	»	»	»
2653	L'Oracle.	C. Nanteuil.	C. Nanteuil.	20	26	2	»	»	»
2654	L'Embuscade.	A. Guignet.	E. Leroux.	26	20	2	»	»	»
2655	Le Déjeuner.	Luminais.	Dufourmantelle.	20	26	2	»	»	»
2656	Enfants dans la Neige.	Tassaert.	V. Loutrel.	26	20	2	»	»	»
2657	Roméo et Juliette.	E. Delacroix.	E. Leroux.	26	20	2	»	»	»
2658	Les Amateurs.	C. Michaud.	Mouilleron.	26	20	2	»	»	»
2659	Chiens courants au Repos.	Troyon.	E. Leroux.	20	26	2	»	»	»
2660	Le Corset.	E. Béranger.	Mouilleron.	26	20	2	»	»	»
2661	La Soubrette.	H. Baron.	H. Baron.	26	20	2	»	»	»
2662	La Reine Blanche (forêt de Fontainebleau).	Appian.	C. Nanteuil.	20	26	2	»	»	»

LES PARISIENS PAR GAVARNI

2663	Le Concierge.	Gavarni.	Gavarni.	50	20	1	»	»	»
2664	Un Garçon épicier.	—	—	50	20	1	»	»	»
2665	La Blanchisseuse.	—	—	50	20	1	»	»	»
2666	Le Garde-Champêtre.	—	—	50	20	1	»	»	»
2667	La Portière.	—	—	50	20	1	»	»	»
2668	Le Balayeur.	—	—	50	20	1	»	»	»
2669	Le Collectionneur.	—	—	50	20	1	»	»	»
2670	La Marchande de Poisson.	—	—	50	50	1	»	»	»
2671	Le Nourrisseur.	—	—	50	20	1	»	»	»
2672	Un Marchand de Crayons.	—	—	50	20	1	»	»	»
2673	La Balayeuse.	—	—	50	20	1	»	»	»
2674	Le Badaud.	—	—	50	20	1	»	»	»

COSTUMES ET PORTRAITS

COSTUMES ET PORTRAITS

N° D'ORDRE	TITRES DES COSTUMES	N° D'ORDRE	TITRES DES COSTUMES

COSTUMES

GALERIE DE COSTUMES PEINTS D'APRÈS NATURE

240 FEUILLES DEMI-JÉSUS, EN COULEUR, 3 FR. CHACUNE

FRANÇAIS

2675	1.	Femmes de pêcheurs poletais (ancien).
2676	2.	Pêcheur poletais.
2677	3.	Femme de pêcheur poletais (actuel).
2678	4.	Pêcheur poletais
2679	5.	Paysanne cauchoise.
2680	6.	Sonneur Rosporden (environs de Quimper).
2681	7.	Paysanne cauchoise (— de Saint-Valery).
2682	8.	— (— de Bacqueville).
2683	9.	Landudul (environs de Quimper).
2684	10.	Femme de Falaise.
2685	11.	Femme de Bayeux.
2686	12.	Femme de pêcheur du Tréport.
2687	13.	Paysan de Pont-Aven.
2688	14.	Femme de Nimes (département du Gard).
2689	15.	Femme de Brice (environs de Quimper).
2690	16.	Pêcheuse de vers (Manche).
2691	17.	Femme de Pont-Aven.
2692	18.	Paysanne des environs de Paris.
2693	19.	Femme des environs de Morlaix.
2694	20.	Femme de la vallée de Campan.
2695	21.	Marchande de beurre frais (du village de Larans).
2696	22.	Femme de Guéméné (environs de Pontivy).
2697	23.	Laitier (paysan des environs de Pau).
2698	24.	Femme de Gonésee.
2699	25.	Jeune fille de la vallée d'Assau.
2700	26.	Artisane de Morlaix.
2701	27.	Jeune fille des Eaux-Bonnes.
2702	28.	Paysan de la montagne d'Arez.
2703	29.	Femme de Saint-Flour (département du Cantal).
2704	30.	Grisette, marchande de poissons (Vendée).
2705	31.	Taulé.
2706	32.	Ploaré (près Douarnenez).
2707	33.	
2708	34.	Pont-l'Abbé (environs de Quimper).
2709	35.	
2710	36.	Pouesnant (environs de Quimper).
2711	37.	Houelgoet (arrondissement de Châteaulin).
2712	38.	Lotcha (environs de Quimperlé).
2713	39.	Ploaré (près Douarnenez).
2714	40.	Guéméné Rohan.

ALGÉRIENS

2715	1.	Régulier fantassin.
2716	2.	
2717	3.	Arabe de la plaine.
2718	4.	Chef de Réguliers.
2719	5.	Coulougis.
2720	6.	Trompette de cavaliers réguliers.
2721	7.	Tambour de Réguliers.
2722	8.	Arabe de la plaine (fantassin).
2723	9.	Kabyles.
2724	10.	Cavalier régulier.
2725	11.	Zouave.
2726	12.	Juif d'Alger.
2727	13.	Grand chef arabe du désert.
2728	14.	Maure d'Alger.
2729	15.	Biskry (porteur à Alger).
2730	16.	Mauresque d'Alger (costume d'intérieur).
2731	17.	Demoiselle juive (d'Alger).
2732	18.	Mauresque (costume de ville).
2733	19.	Mauresque (costume de ville).
2734	20.	Juive d'Alger (femme mariée).
2735	21.	Négresse de la ville.
2736	22.	Kabyle.
2737	23.	Tirailleur indigène.
2738	24.	Cadi (homme de loi).
2739	25.	Mauresque chez elle.
2740	26.	Femme kabyle.
2741	27.	Mozabite garçon de bains.
2742	28.	Bédouin.
2743	29.	Enfants juifs.
2744	30.	Jeune fille arabe.

ITALIENS

2745	1.	Femme de Sorrente.
2746	2.	Jeune fille de Caraffa.
2747	3.	Sergent suisse de la garde du Pape.
2748	4.	Jeune femme d'Auletta.
2749	5.	Culeclara du village de Sara (royaume de Naples).
2750	6.	Jeune femme de Polla.
2751	7.	Tambour suisse de la garde du Pape (grande tenue).
2752	8.	Femme arletine.
2753	9.	Femme d'Avellino (royaume de Naples).
2754	10.	Femme de Mirande.
2755	11.	Jeune femme de Caraffa (royaume de Naples).
2756	12.	Femme d'Albane.
2757	13.	Paysan calabrais.
2758	14.	Jeune fille de Sorrente.
2759	15.	Femme de l'île de Procida (royaume de Naples).
2760	16.	Porteuse d'eau (à Venise).
2761	17.	Femme de Frascati (campagne de Rome).
2762	18.	Femme de Viggiano (royaume de Naples).
2763	19.	Jeune pâtre calabrais (royaume de Naples).
2764	20.	Femme de Cervara (royaume de Naples).
2765	21.	Voiture des environs de Naples.
2766	22.	Femme de Soninone, Abruzze (royaume de Naples)
2767	23.	Sergent suisse de la garde du Pape (grande tenue).
2768	24.	Jeunes filles de Gaëte (royaume de Naples).
2769	25.	Prêtre de la colonie grecque de Badessa.
2770	26.	Jeunes filles de Sezze (États romains).
2771	27.	Officier suisse de la garde du Pape (grande tenue).
2772	28.	Jeunes filles de San Gallo (royaume de Naples).
2773	29.	Domestique du Sénateur (États romains).
2774	30.	Capucin allant dire la messe.
2775	31.	Femme d'Avigliano (royaume de Naples).
2776	32.	Domestique du Pape.
2777	33.	Femme d'Isernia.
2778	34.	Jeunes filles de la colonie grecque de Badessa (royaume de Naples).
2779	35.	Jeune fille de Tranulta (royaume de Naples).
2780	36.	Sampognaro (royaume de Naples).
2781	37.	Marchand de broccoli (à Rome).

N° D'ORDRE	TITRES DES COSTUMES
2782	38. **Jeunes femmes de Pesches** (royaume de Naples).
2783	39. **Marchand d'huiles** (à Rome).
2784	40. **Jeune femme de Nettuno** (États romains).
2785	41. **Femme de l'île d'Ischia** (royaume de Naples).
2786	42. **Femme de Frosolone, Abruzze** (royaume de Naples).
2787	43. **Jeune fille de Sessa** (royaume de Naples).
2788	44. **Femme de Velletri** (États du Pape).
2789	45. **Femme de Scanno** (royaume de Naples).
2790	46. **Pêcheur napolitain**.
2791	47. **Femme de Potenza** (royaume de Naples).
2792	48. **Femme de San Germano** (royaume de Naples).
2793	49. **Soldats suisses de la garde du Pape**.
2794	50. **Chaise à porteurs de S. M. le roi de Naples**.

ESPAGNOLS

2795	1. **Toréro prima Espada**.
2796	2. **Femme de la Huerta**.
2797	3. **Majo de Jerez**.
2798	4. **Femme des environs de Valladolid** (Vieille-Castille).
2799	5. **Habitant des environs d'Orihuela** (royaume de Murcie).
2800	6. **Femme de Seo d'Urgel**.
2801	7. **Picador démonté**.
2802	8. **Paxiéga** (près Bilbao).
2803	9. **Femme des environs de Salamanque**.
2804	10. — — — (Vieille-Castille).
2805	11. **Bolera** (dansant les mollars de Séville).
2806	12. **Alguazil de la place des Taureaux**.
2807	13. **Femme de Ségovie** (Vieille-Castille).
2808	14. **Maragato des environs d'Astorga**.
2809	15. **Femme des environs de Vigo**.
2810	16. **Calesero**.
2811	17. **Maja**.
2812	18. **Toréro avant la course**.
2813	19. **Curra de Séville**.
2814	20. **Portefaix juif** (à Gibraltar).
2815	21. **Femme espagnole** (à Gibraltar).
2816	22. **Ciudadana de Palma**.
2817	23. **Jeune femme de Tramar** (vendeuse de poisson).
2818	24. **Indien de Chapultepec** (environs de Mexico).
2819	25. **Habitant des environs de Vera-Cruz**.
2820	26. **Femme de Jalapa** (Mexique).
2821	27. **Homme de Puebla** —
2822	28. **Femme de Puebla** —
2823	29. **Gaucho des environs de Buenos-Ayres**.
2824	30. **Femme de Lima** (Pérou).

SUISSES

2825	1. **Femme d'Hallsberg** (canton de Berne).
2826	2. — — —
2827	3. — de Meringen —
2828	4. — — —
2829	5. **Paysan** —
2830	6. **Femme d'Hallsberg** —
2831	7. **Montagnard** —
2832	8. **Femme de Meringen** —
2833	9. — — —
2834	10. — de Brienz —
2835	11. **Laitier des environs de Berne**.
2836	12. **Jeune fille des environs de Soleure**.
2837	13. **Paysan des environs de Zurich**.
2838	14. **Jeune fille des environs de Fribourg**.
2839	15. **Paysanne des environs de Berne**.
2840	16. **Laitier fribourgeois de l'Oberhasli**.
2841	17. **Neufchâteloise du Gougisberg**.
2842	18. **Vacher fribourgeois** (canton de Fribourg).
2843	19. **Jeune fille d'Unterwalden**.
2844	20. **Paysan d'Ury** (canton de Zug).

AMÉRICAINS

2845	1. **Général** (tenue de campagne, province de la Plata).
2846	2. **Porteno ou dame de la République argentine**.
2847	3. **Carabinier de l'escorte de Rosas**.
2848	4. **Lanciéro Montevidéo**.
2849	5. **Habitant de la campagne** (Montevidéo).
2850	6. **Changador ou Esportillero** (portefaix, province de la Plata).
2851	7. **Nègre** (infanterie).

N° D'ORDRE	TITRES DES COSTUMES
2852	8. **Officier** (tenue de campagne, province de la Plata).
2853	9. **Femme de la campagne** (Rio de la Plata).
2854	10. **Estanciéro** (province de la Plata).

OCÉANIENS

2855	1. **Campagnard Tagal**, près Manille (îles Philippines).
2856	2. **Homme Tagal** —
2857	3. **Femme Tagale** (à Manille) —
2858	4. **Porteur Tagal** —
2859	5. **Rosita** (jeune métisse de Manille) —
2860	6. **Padre Pedro de Manille** —
2861	7. **Batelier de Manille**
2862	8. **Dona Potentiana** (femme métisse de Manille) —
2863	9. **Homme de Manille** (menant son coq au combat) —
2864	10. **Indienne de l'intérieur des Philippines** —

VALAQUES

2865	1. **Jeune fille valaque**.
2866	2. **Doraubotz**.
2867	3. **Voiturier tsigane** (route d'Iassy).
2868	4. **Doraubotz** (district de Romanatz).
2869	5. **Homme de la montagne**.
2870	6. **Doraubotz**.
2871	7. **Berger nomade**.
2872	8. **Doraubotz** (district de Slatina).
2873	9. **Femme de la montagne**.
2874	10. **Jeune fille valaque**.

OTTOMANS

2875	1. **Arménienne de Constantinople**.
2876	2. **Grecque de Smyrne**.
2877	3. **Juive de Constantinople**.
2878	4. **Berger bulgare**.
2879	5. **Albanais**.
2880	6. **Femme turque** (voilée).
2881	7. **Esclave abyssinienne** (à Constantinople).
2882	8. **Marchand juif**.
2883	9. **Arménien**.
2884	10. **Femme turque**.

PERSANS

2885	1. **Garde civique de Cazbin**.
2886	2. **Géorgien**.
2887	3. **Maître des cérémonies du Chah**.
2888	4. **Mollah ou Prêtre**.
2889	5. **Chaldéenne d'Ourmyah**.
2890	6. **A'ghan de Caboul**.
2891	7. **Kurde de Senak-Boulak**.
2892	8. **Afghan d'Hérat**.
2893	9. **Danseuse**.
2894	10. **Femme arménienne d'Ispahan**.

SYRIENS

2895	1. **Femme de négociant européen**.
2896	2. **Habitant de Bethléem**.
2897	3. **Cavasse, officier de paix**.
2898	4. **Habitant des environs de Smyrne**.
2899	5. **Femme de Damas**.
2900	6. **Habitant du mont Liban**.
2901	7. **Dame du Caire**.
2902	8. **Palicar** (îles de l'Archipel).
2903	9. **Femme druse** (Liban).
2904	10. **Femme de Nazareth**.

ÉCOSSAIS

2905	1. **Clan de Chisholm**.
2906	2. **Clan Macgillivray**.
2907	3. **Enfant du fermier du clan des Grants**.
2908	4. **Clan de Menzies**.
2909	5. **Clan Macdonnel de Glengarry**.
2910	6. **Clan Davidson**.
2911	7. **Clan des Macdonalds de Geneo**.
2912	8. **Clan de Gordon**.
2913	9. **Clan de Buchanan**.
2914	10. **Clan de Macfarlan**.

N° D'ORDRE	TITRES DES COSTUMES	N° D'ORDRE	TITRES DES COSTUMES

LES NATIONS
ALBUM DES COSTUMES DE TOUS LES PAYS
PAR A. LACAUCHIE

PRIX EN COULEUR TRÈS-SOIGNÉ : 2 FRANCS CHAQUE FEUILLE (NE SE FAIT PAS EN NOIR)

Dimension : 25 cent. de hauteur sur 20 cent. de largeur

Tous ces sujets sont à deux personnages sur la feuille, homme et femme.

2915	1. Costumes grecs.	2927	13. Costumes indous.
2916	2. Costumes suisses.	2928	14. Costumes mexicains.
2917	3. Costumes hongrois.	2929	15. Costumes turcs.
2918	4. Le Pas impérial.	2930	16. Costumes sauvages.
2919	5. Costumes espagnols.	2931	17. Costumes allemands.
2920	6. Costumes bretons.	2932	18. Costumes tyroliens.
2921	7. Costumes écossais.	2933	19. Costumes arméniens.
2922	8. Costumes chinois.	2934	20. Tartares de Crimée.
2923	9. Costumes russes.	2935	21. Costumes norvégiens.
2924	10. Costumes romains.	2936	22. Costumes zélandais.
2925	11. Costumes mauresques.	2937	23. Costumes basques.
2926	12. Costumes finlandais.	2938	24. Costumes portugais.

TYPES MILITAIRES DU TROUPIER FRANÇAIS
PAR H. LALAISSE

PRIX EN REHAUT : 2 FRANCS (NE SE FAIT PAS EN NOIR)

Dimension : 48 cent. de hauteur sur 26 cent. de largeur

2939	1. Chasseurs à pied.	2957	19. Cuirassiers.
2940	2. Zouaves.	2958	20. Carabinier.
2941	3. Génie.	2959	21. Train des équipages.
2942	4. Artillerie.	2960	22. Chasseur.
2943	5. Chasseurs d'Afrique.	2961	23. Gendarmerie départementale.
2944	6. Spahis.	2962	24. Marine (Équipages de ligne).
2945	7. Voltigeurs.	2963	25. Officiers français en Crimée (costumes d'hiver).
2946	8. Grenadiers.	2964	26. Soldats français en Crimée (costumes d'hiver).
2947	9. Gendarmes.	2965	27. Chasseurs à pied (Garde impériale).
2948	10. Artillerie (Garde impériale).	2966	28. Zouave (Garde impériale).
2949	11. Guides.	2967	29. Génie (Garde impériale).
2950	12. Cuirassiers (Garde impériale).	2968	30. Cent-Gardes.
2951	13. Lanciers.	2969	31. Train des équipages (Garde impériale).
2952	14. Sapeur de la ligne.	2970	32. Garde de Paris.
2953	15. Tirailleurs indigènes (Algérie).	2971	33. Sapeurs-Pompiers (Ville de Paris).
2954	16. Dragons.	2972	34. Cantinières des Zouaves, des Chasseurs à cheval et de l'infanterie de ligne.
2955	17. Hussards.		
2956	18. Infanterie de ligne.		

2973

EMPIRE FRANÇAIS
COLLECTION CONTENANT LES COSTUMES MILITAIRES DE NOTRE ÉPOQUE, Y COMPRIS LA GARDE IMPÉRIALE NOUVELLEMENT ORGANISÉE
DESSINÉ ET LITHOGRAPHIÉ PAR LALAISSE
60 FEUILLES SONT EN VENTE

Prix de chaque feuille en couleur : 1 fr. (Ne se fait pas en noir.)

DIMENSION : 24 CENTIMÈTRES DE HAUTEUR SUR 19 CENTIMÈTRES DE LARGEUR

2974

BALS MASQUÉS DE PARIS
PAR E. LORSAY, A. LACAUCHIE, GAVARNI ET LASALLE

Cette Collection se compose de 60 feuilles de jolis costumes pour bals de société. Dans ce nombre sont comprises 4 planches pour bals d'enfants.

Prix de chaque feuille en couleur : 0,80 c. (Ne se fait pas en noir.)

DIMENSION : 22 CENTIMÈTRES DE HAUTEUR SUR 17 CENTIMÈTRES DE LARGEUR

2975

GALERIE DRAMATIQUE
COSTUMES DES THÉATRES DE PARIS PAR DOLLET, LASALLE ET LACAUCHIE

300 planches environ représentant les costumes des principaux acteurs dans les pièces à succès

Prix de chaque feuille coloriée : 0,50 c. (Ne se fait pas en noir.)

DIMENSION : 20 CENTIMÈTRES DE HAUTEUR SUR 15 CENTIMÈTRES DE LARGEUR

PORTRAITS

N° D'ORDRE	TITRES DES PORTRAITS	NOMS DES PEINTRES	LITHOGRAPHES	HAUTEUR	LARGEUR	PRIX EN NOIR	REH	COUL
				centimèt.		fr. c.	fr. c.	fr. c.
2976	L'Impératrice Eugénie et le Prince Impérial (forme ovale).	Brochart.	Sirouy.	54	39	6 »	» 12	»
2977	Napoléon III, Empereur des Français	Lafosse.	Lafosse.	54	39	6 »	» 12	»
2978	Georges Washington, grand homme d'État américain.	Stuart.	Julien.	65	50	5 »	7 50	15 »
2979	Daniel Webster, grand homme d'État américain.	Julien.	—	65	50	5 »	7 50	15 »
2980	Don Francisco de Asis, rey de España.	Villegas.	Alophe.	59	48	12 »	» 24	»
2981	Isabel II, reyna de las Españas.	—	—	59	48	12 »	» 24	»
2982	Francisco de Asis y Isabel II. (Dos retratos sobre la misma oja).	Maurin.	Maurin.	45	60	8 »	» 15	»
2983	Le général Rosas. (Dessiné d'après nature).	Alophe.	Alophe.	30	25	2 »	» 4	»

ACTEURS ET ACTRICES CÉLÈBRES

2984	Mademoiselle Madeleine Brohan (forme ovale).	L. Noel.	L. Noel.	45	52	6 »	» 12	»
2985	Mademoiselle Lefebvre	—	—	45	52	6 »	» 12	»
2986	Mademoiselle Duprez	—	—	45	52	6 »	» 12	»
2987	Monsieur Faure	Baugniet.	Baugniet.	45	52	6 »	» 12	»
2988	Madame Marie Cabel	—	—	45	52	6 »	» 12	»
2989	Madame Ugalde	—	—	45	52	6 »	» 12	»

LES HOMMES DU JOUR
COLLECTION DES PORTRAITS DE TOUS LES CONTEMPORAINS ILLUSTRES
FRANÇAIS OU ÉTRANGERS
DESSINÉS D'APRÈS NATURE PAR ALOPHE ET LES PLUS CÉLÈBRES ARTISTES

PRIX DU PORTRAIT SUR PAPIER DE CHINE : EN NOIR, 1 FR. 50 C.; EN COULEUR, 2 FR. 50 C.

Dimension : 29 cent. de hauteur sur 23 cent. de largeur

N°	Nom	N°	Nom
2990	Lamartine.	5022	Roux.
2991	François Arago.	5023	Ary Scheffer.
2992	Denis-Auguste Affre (archevêque de Paris, mort en juin 1848).	5024	Garibaldi.
2993	Chateaubriand.	5025	Frédéric (prince royal de Prusse).
2994	Cavaignac.	5026	Richard Cobden.
2995	Thiers.	5027	Nicolas Ier (empereur de Russie).
2996	Ledru-Rollin.	5028	Victor Hugo.
2997	Changarnier.	5029	Orfila (docteur).
2998	Lamoricière.	5030	Chomel (docteur).
2999	Jérôme-Napoléon Bonaparte (dernier frère de l'empereur, gouverneur des Invalides).	5031	Sir Robert Peel.
3000	Marie-Dominique Sibour (archevêque de Paris).	5032	Lord Palmerston.
3001	Joinville (prince de).	5033	L. P. A. d'Orléans (comte de Paris).
3002	F. Guizot.	5034	S. M. le sultan Abd-ul-Medjid.
3003	Jellachich (han de Croatie).	5035	Pierce (président des États-Unis).
3004	Windisgraetz (commandant des armées autrichiennes en Hongrie).	5036	Omer-Pacha (général en chef des troupes turques).
3005	Radetzki (commandant des armées autrichiennes en Italie).	5037	S. A. R. le duc de Cambridge.
3006	François-Joseph Ier (empereur d'Autriche).	5038	Le maréchal de Saint-Arnaud.
3007	La duchesse d'Orléans et le comte de Paris.	5039	S. A. R. le prince Albert.
3008	Henri de France.	5040	S. M. Victoria I.
3009	Kossuth (président de la diète de Hongrie).	5041	Le maréchal Baraguay-d'Hilliers.
3010	Dembinski (général dans l'armée hongroise).	5042	Le maréchal Canrobert.
3011	Mazzini.	5043	Le maréchal Bosquet.
3012	Charles-Albert (ex-roi de Sardaigne).	5044	Le vice-amiral Parseval-Deschênes.
3013	Victor-Emmanuel (roi de Sardaigne).	5045	S. M. I. Alexandre II.
3014	Bugeaud.	5046	Espartero.
3015	Bem (commandant de l'armée hongroise en Transylvanie).	5047	Le maréchal Pélissier.
3016	Manin (président de la république de Venise).	5048	Rossini.
3017	Giacomo Meyerbeer.	5049	L'amiral sir Edmond Lyons.
3018	Washington.	5050	Le comte Walewski (ministre des affaires étrangères de France).
3019	Polk (ex-président des États-Unis).	5051	Le comte Orloff (plénipotentiaire de Russie).
3020	Taylor (président des États-Unis).	5052	Le comte de Clarendon (plénipotentiaire d'Angleterre).
3021	Horace Vernet.	5053	Le comte Buol-Shaucnstein (plénipotentiaire d'Autriche).
		5054	S. A. Ali-Pacha (plénipotentiaire de Turquie).

PUBLICATIONS SPÉCIALES

À

L'ÉTUDE DU DESSIN

DANS TOUS LES GENRES

PUBLICATIONS SPÉCIALES

A

L'ÉTUDE DU DESSIN

DANS TOUS LES GENRES

FIGURE

GRANDES ET PETITES ÉTUDES AUX DEUX CRAYONS
LITHOGRAPHIÉES
PAR JULIEN
D'APRÈS LES MAITRES ANCIENS ET MODERNES

GRANDES ÉTUDES

Prix : en noir, 3 fr. la feuille; rehaussée de couleur, 5 fr. la feuille; coloriée sur fond noir, 12 fr. la feuille

Sur papier teinté de 65 cent. de hauteur sur 54 cent. de largeur

N° D'ORDRE	TITRES DES LITHOGRAPHIES	NOMS DES PEINTRES	N° D'ORDRE	TITRES DES LITHOGRAPHIES	NOMS DES PEINTRES
5055	1. Buste de femme.	DE RUDDER.	5077	23. Tête de jeune fille avec un chien	ROBERT FLEURY.
5056	2. Tête de femme, la Rêverie.	COUTURE.	5078	24. Tête de jeune femme (l'Arabe convertie).	SCHEFFER.
5057	3. Tête de guerrier.	DE RUDDER.	5079	25. Tête de femme avec un voile.	COURT.
5058	4. Tête de femme, costume oriental	COURT.	5080	26. Étude de jeune femme lisant.	SCHEFFER.
5059	5. —	SCHLESSINGER.	5081	27. Académie drapée.	CAZES.
5060	6. Tête de religieuse.	PÉRIGNON.	5082	28. — Mauvaise mère (Jugement de Salomon).	SCHOPIN.
5061	7. Tête de femme, Françoise de Rimini	DECAISNE.			
5062	8. Tête de jeune Turc	COURT.	5083	29. — Bonne mère (Jugement de Salomon).	
5063	9. Tête de femme inspirée.	TISSIER.			
5064	10. Tête de jeune fille.	COUTURE.		— Religieuse.	MONTVOISIN.
5065	11. Tête de femme avec perles	BRÉMOND.	5085	31. Demi-figure, Fileuse, costume italien.	LIÉMANN.
5066	12. Tête de jeune homme à barbe.	DE RUDDER.	5086	32. — Vanneuse, costume italien.	
5067	13. Tête de jeune fille.	GUET.	5087	33. — Sainte Catherine.	BRÉMOND.
5068	14. Groupe de jeunes filles, brune et blonde.	COUTURE.	5088	34. — Jeune femme portant des fruits.	LIÉMANN.
5069	15. Groupe d'enfants, la Leçon mutuelle.	DE RUDDER.	5089	35. Tête de jeune fille, costume oriental.	SCHLESSINGER.
5070	16. Groupe turc et jeune fille.	MONTVOISIN.	5090	36. Tête de jeune vierge	TISSIER.
5071	17. Tête de femme, costume grec.	GUET.	5091	37. Demi-figure, costume oriental	MONTVOISIN.
5072	18. Tête de la bonne mère (Jug. de Salomon)	SCHOPIN.	5092	38. — costume romain, jeune fille	LIÉMANN.
5073	19. Tête de la mauvaise mère (Jugement de Salomon).	SCHOPIN.	5093	39. Tête de guerrier avec grande barbe.	DE RUDDER.
			5094	40. Tête de jeune femme	
5074	20. Tête de jeune fille en prière.	DEVÉRIA.	5095	41. Tête de femme.	BOUCHOT.
5075	21. Tête de jeune femme.	BLANC.	5096	42. Tête de Madeleine.	—
5076	22. Tête de femme inspirée.	SCHEFFER.	5097	43. Tête de jeune homme avec barbe.	CANON.

N° D'ORDRE	TITRES DES LITHOGRAPHIES	NOMS DES PEINTRES	N° D'ORDRE	TITRES DES LITHOGRAPHIES	NOMS DES PEINTRES
5098	44. Tête de jeune fille, costume oriental	Mulier.	5138	84. Vierge allaitant l'Enfant Jésus	Devéria.
5099	45. Tête de jeune femme	André.	5139	85. Tête de femme avec un petit chien noir	Brochart.
5100	46. Tête de jeune homme romain	Court.	5140	86. Bordelaise	Félon.
5101	47. Tête de Napoléon à Eylau	Gros.	5141	87. Tête de femme	Brochart.
5102	48. Tête de femme	Guet.	5142	88. Femme tenant un panier de fruits	—
5103	49. Tête de saint Georges	de Rudder.	5143	89. Tête de femme	—
5104	50. Demi-figure de femme, les mains jointes	Rubio.	5144	90. Ondine, femme se baignant	—
5105	51. Christ en croix, Académie	Regnault.	5145	91. Buste de femme	—
5106	52. David, Académie	Guido Reni.	5146	92. La Bergère	—
5107	53. Tête de femme	Charpentier.	5147	93. Les Cerises, buste d'enfant	Merle.
5108	54. Demi-figure, costume italien	Lecomte.	5148	94. La Rose mousseuse (sujet de femme)	—
5109	55. Groupe de jeunes femmes, costume des Pyrénées	A. Devéria.	5149	95. Le Thé, demi-figure	Ch. Bazin.
5110	56. Sainte face	Court.	5150	96. Sainte Geneviève	Brochart.
5111	57. Étude de jeune femme	L. Cogniet.	5151	97. Demi-figure, Béarnaise	E. Devéria.
5112	58. Étude de jeune fille, costume oriental	Grévedon.	5152	98. Jeune fille donnant à manger à un petit oiseau	H. Fournau.
5113	59. Scène de la guerre de Russie (1812)	Philippoteaux.	5153	99. Tête de femme avec un petit chien blanc (pendant au n° 85)	Brochart.
5114	60. Buste de femme	Bazin.			
5115	61. Portrait du pape Pie IX	Barrias.	5154	100. Jeune paysanne, costume des Pyrénées	E. Devéria.
5116	62. Diana Vernon, amazone	Decaisne.	5155	101. Buste de femme, le Corset	L. —
5117	63. Buste de femme	Guet.	5156	102. Sainte Cécile	Brochart.
5118	64. Tête de Christ au roseau	Le Guide.	5157	103. Demi-figure, le Collier de perles	Guet.
5119	65. Demi-figure, femme en costume romain	Barrias.	5158	104. Le Bouquet d'œillets	Brochart.
5120	66. — Femme filant à sa fenêtre	—	5159	105. Tête de jeune fille, la Coquette	Pathois.
5121	67. — Batelière	E. Devéria.	5160	106. La Marchande de fruits	E. Devéria.
5122	68. Tête de Vierge (pendant au n° 64)	Le Guide.	5161	107. Les Deux Sœurs	—
5123	69. Buste de femme, la Lecture	Guet.	5162	108. La Mantille, costume espagnol	C. Landelle.
5124	70. Groupe de femmes persanes	E. Devéria.	5163	109. Le Mois de mai	Brochart.
5125	71. Académie d'enfant	Mme Brune.	5164	110. Le Miracle des roses	—
5126	72. — de petite fille	E. Devéria.	5165	111. Immaculée conception	—
5127	73. Académie drapée (Sainte Thérèse)	Gérard.	5166	112. La Vierge au lis	—
5128	74. Femme des Pyrénées avec son enfant, groupe	E. Devéria.	5167	113. Sainte Thérèse	—
5129	75. Le Pardon, une mère et son enfant, groupe	J. Félon.	5168	114. La Vierge à la chaise	Raphael.
5130	76. Tête de sainte Thérèse	Gérard.	5169	115. Demi-figure. Jeune fille en costume de bergère	Brochart.
5131	77. Femme avec un chat	Ch. Bazin.	5170	116. — Jeune fille jouant de la guitare	Guet.
5132	78. Tête de religieuse	Decaisne.	5171	117. Académie d'enfant, Petit garçon dans un berceau	J. Félon.
5133	79. Buste de femme, la Musique	Ch. Bazin.			
5134	80. Vierge tenant l'Enfant Jésus	A. Devéria.	5172	118. Demi-figure. Jeune fille portant une corbeille de fruits	Brochart.
5135	81. Enfant Jésus dormant sur la croix	—			
5136	82. Femme tenant un masque à la main	Guet.	5173	119. — Jeune fille portant une corbeille de fleurs (le Papillon)	—
5137	83. Jeune fille mettant des papillotes à son chien	Bazin.	5174	120. Buste de femme, le Repentir	Guet.

PETITES ÉTUDES

Prix : en noir, 1 fr. 50 c. la feuille; rehaussée de couleurs, 2 fr. 50 c. la feuille; coloriée sur fond noir, 6 fr. la feuille.

Sur papier teinté de 49 cent. de hauteur sur 32 cent. de largeur

5175	1. Étude de main	Pérignon.	5190	16. Jeune mère	Debat.
5176	2. Tête de jeune fille	Vignon.	5191	17. Tête de jeune fille	Bazin.
5177	3. Tête de jeune femme en prière	Tassaert.	5192	18. Buste de saint	Champagne.
5178	4. Tête de religieuse	Scheffer.	5193	19. Tête de femme	Pérignon.
5179	5. Tête de jeune guerrier	de Rudder.	5194	20. Étude de jeune fille	de Rudder.
5180	6. Étude de main d'homme	—	5195	21. Étude de pied	Pérignon.
5181	7. Étude de main de femme	Pérignon.	5196	22. Tête de Vierge	Bazin.
5182	8. Tête de jeune femme	Dominiquin.	5197	23. Jeune fille, costume oriental	Leloir.
5183	9. — costume italien	Leloir.	5198	24. Saint Rodrigue	Murillo.
5184	10. Étude de main	Pérignon.	5199	25. Étude de sainte Cécile	Valbrun.
5185	11. Tête de jeune femme	de Rudder.	5200	26. Étude de main	Pérignon.
5186	12. Étude de jeune homme à barbe	—	5201	27. Étude de sainte Isaut	de Rudder.
5187	13. Étude de main	Pérignon.	5202	28. Tête de jeune fille, costume de page	Latour.
5188	14. Tête de jeune pâtre italien	Leloir.	5203	29. Tête de jeune femme	de Rudder.
5189	15. Tête de jeune enfant	Debat.	5204	30. Tête de jeune fille	Julien.

N° D'ORDRE	TITRES DES LITHOGRAPHIES	NOMS DES PEINTRES	N° D'ORDRE	TITRES DES LITHOGRAPHIES	NOMS DES PEINTRES
5205	31. Tête de jeune page	Watteau.	5275	101. Tête de jeune femme	A. Tissier.
5206	32. Étude de jeune femme	de Rudder.	5276	102. Jeune Napolitaine	Charpentier.
5207	33. Tête de vieillard avec barbe	Montvoisin.	5277	103. Christ (la Cène)	Cazes.
5208	34. Tête de jeune fille	Latour.	5278	104. Odalisque	Jules Laure.
5209	35. Académie drapée	de Rudder.	5279	105. Tête de la Vierge à la Perle	Raphael.
5210	36. Tête d'enfant	Monanteuil.	5280	106. Tête de Vierge	Bianchi.
5211	37. Tête de vieillard	Signol.	5281	107. Tête de jeune homme	Derigny.
5212	38. Demi-figure	M^{me} Deherain.	5282	108. Tête de femme	Bianchi.
5213	39. Jeune femme	de Rudder.	5283	109. Groupe turc, jeune fille	Montvoisin.
5214	40. Tête d'Arabe	Monanteuil.	5284	110. Femme gracieuse	André.
5215	41. Tête de jeune fille	Leloir.	5285	111. Vierge des Douleurs	Lazerges.
5216	42. Académie, la Madeleine	de Rudder.	5286	112. Portrait du pape Pie IX	Barrias.
5217	43. Demi-figure, sainte Geneviève	M^{me} Deherain.	5287	113. Tête de femme	Bianchi.
5218	44. Tête de jeune fille	Cals.	5288	114. Amazone, demi-figure	Decaisne.
5219	45. Tête de jeune fille, costume italien	Hautecœur-Lescot	5289	115. Groupe, paysan et paysanne	Cals.
5220	46. Tête de vieillard avec barbe	Vignon.	5290	116. Tête de jeune fille, costume de première communion	A. Devéria.
5221	47. Tête de soldat blessé	Montvoisin.	5291	117. Petite fille, jouant avec un chat	E. Devéria.
5222	48. Tête de jeune femme inspirée	de Rudder.	5292	118. Tête de Christ au Roseau	Le Goine.
5223	49. Tête de jeune homme	Vignon.	5293	119. Groupe, un soldat et son fils (Russie, 1812)	Philipotteau.
5224	50. Tête de jeune fille	Charpentier.	5294	120. Buste de femme orientale	Guet.
5225	51. —	Devéria.	5295	121. Tête de femme	Guet.
5226	52. Tête de jeune Turc	Monanteuil.	5296	122. Tête d'enfant	E. Devéria.
5227	53. Tête de jeune fille	Tassaert.	5297	123. L'Ange gardien	F. Latour.
5228	54. Tête d'enfant inspiré	Cazes.	5298	124. Vierge tenant l'Enfant Jésus	A. Devéria.
5229	55. Tête de jeune fille en prière	Cals.	5299	125. Jeune fille au Cerceau	Monanteuil.
5230	56. Tête de guerrier	de Rudder.	5300	126. Académie du Christ	Ph. de Champagne.
5231	57. Tête de jeune homme	Vignon.	5301	127. Jeune femme avec un pigeon	Lazerges.
5232	58. Tête de jeune fille	Muller.	5302	128. Buste de femme, tenant une corbeille de fleurs	Guet.
5233	59. —	de Rudder.			
5234	60. Tête d'enfant	M^{me} Brune.	5303	129. Napoléon	Ch. Bazin.
5235	61. Tête d'Arabe	Monanteuil.	5304	130. Jeune fille, pleurant son oiseau	Decaisne.
5236	62. Tête de jeune fille, lisant	Cals.	5305	131. Jeune femme, costume breton	C. Poussin.
5237	63. Tête de jeune fille	de Rudder.	5306	132. Jeune fille, caressant son chien	Decaisne.
5238	64. —	M^{me} Brune.	5307	133. Tête de jeune garçon, coiffé d'une toque	A. Devéria.
5239	65. — vue de profil	de Rudder.	5308	134. Tête de Vierge	Mignard.
5240	66. Tête de jeune femme, en prière	Sohret.	5309	135. Ange gardien	A. Devéria.
5241	67. Jeune fille romaine	Giovani.	5310	136. Demi-figure de femme (sujet religieux)	
5242	68. Étude de jeune fille	André.	5311	137. Enfant Jésus, tenant la boule du monde	A. Devéria.
5243	69. Demi-figure	Appert.	5312	138. Tête de femme	Brochart.
5244	70. Tête d'homme, avec barbe	de Rudder.	5313	139. Demi-figure	
5245	71. Groupe d'enfants	Monanteuil.	5314	140. Tête de femme	
5246	72. Académie drapée	Sebrur.	5315	141. La Prière, Mère et Enfant	Devéria.
5247	73. Jeune fille	Doncy.	5316	142. La grande dame	Brochart.
5248	74. Tête de jeune guerrier	Larivière.	5317	143. Jeune enfant, tenant un bouquet	Merle.
5249	75. Tête de jeune fille italienne	Court.	5318	144. Tête de femme, costume oriental	Brochart.
5250	76. Tête de jeune fille	Mercadier.	5319	145. Demi-figure	Merle.
5251	77. Étude de guerrier	Larivière.	5320	146. Jeune fille, tenant un chat	
5252	78. Tête de jeune fille	Rouget.	5321	147. Vestale	Corès.
5253	79. Jeune femme	Pérignon.	5322	148. Le Printemps	Brochart.
5254	80. Groupe d'enfants	de Rudder.	5323	149. L'Été	
5255	81. Demi-figure, Christ au Roseau	Jouy.	5324	150. L'Automne	
5256	82. Tête de jeune fille	Scheffer.	5325	151. L'Hiver	
5257	83. Tête italienne	Signol.	5326	152. Tête d'enfant, Pardon, maman	Pélon.
5258	84. Jeune paysanne	Cholet.	5327	153. Étude de Vierge	Brochart.
5259	85. Tête de Christ	de Rudder.	5328	154. Tête de jeune fille, costume grec	Patrois.
5260	86. Étude de jeune fille	Cazes.	5329	155. Jeune fille, tenant un collier de perles	
5261	87. Étude de guerrier, avec barbe	Lepaule.	5330	156. Tête de jeune fille	Brochart.
5262	88. Étude de religieuse, lisant	Montvoisin.	5331	157. Tête de femme, costume oriental	
5263	89. Tête d'enfant	Tassaert.	5332	158. La Bayadère	
5264	90. Académie drapée, le Christ	Marquis.	5333	159. L'Orpheline (pendant au n° 152)	M^{me} Pensotti.
5265	91. Étude d'enfant, jeune fille	Tassaert.	5334	160. Jeune fille, avec un oiseau	Brochart.
5266	92. Étude de Vierge et Enfant Jésus	Cazes.	5335	161. Jeune fille, tenant une colombe	
5267	93. Demi-figure, costume oriental	Muller.	5336	162. Jeune fille, tenant un chat	
5268	94. Étude de saint	de Rudder.	5337	163. Petit enfant, tenant un nid	
5269	95. Tête de femme	Armitage.	5338	164. Petit garçon au Cerceau	Bazin.
5270	96. Groupe du tableau de Cincinnatus	Barrias.	5339	165. La Vierge à la Chaise	Raphael.
5271	97. Tête de vieille femme	Bouchot.	5340	166. Mon Portrait (demi-figure)	M^{me} Pensotti.
5272	98. Demi-figure d'homme	de Rudder.	5341	167. La Prière du soir	Ch. Bazin.
5273	99. Tête de vieillard, à barbe	Jouy.	5342	168. Le Bouquet de fête	Merle.
5274	100. Jeune Italienne	Trevenin.			

N° D'ORDRE	TITRES DES LITHOGRAPHIES
3543	**ÉTUDES AUX DEUX CRAYONS, PAR JULIEN** GROUPES TIRÉS DU TABLEAU DE LA SMALA D'APRÈS HORACE VERNET 12 feuilles sont en vente. Prix de chacune : 4 fr.; rehaussée, 7 fr. 50 cent.; couleur, fond noir, 15 fr.
3544	**ÉTUDES AUX DEUX CRAYONS, PAR JULIEN** GROUPES TIRÉS DU TABLEAU FAIT POUR LE GOUVERNEMENT DES ÉTATS-UNIS PAR W.-H. POWELL REPRÉSENTANT LA DÉCOUVERTE DU MISSISSIPI PAR L'ESPAGNOL DE SOTO, EN 1542 4 feuilles sont en vente, faisant suite à celles de la Smala d'Horace Vernet Prix de chacune : 4 fr.; rehaussée, 7 fr. 50 c.; couleur, fond noir, 15 fr.
3545	**NOUVEAU COURS DE DESSIN, PAR L. COGNIET** LITHOGRAPHIÉ PAR JULIEN COLLECTION DE MODÈLES GRADUÉS DEPUIS LES PREMIERS ÉLÉMENTS JUSQU'AUX ÉTUDES ACADÉMIQUES, GROUPES, ETC. Prix : 1 fr. 25 c. chaque feuille 102 planches sont en vente : N°° 1 à 21. Principes de têtes esquissées et légèrement ombrées. 22 à 36. Têtes entières, au trait, ombrées et terminées. 37 à 48. Mains dans toutes les positions et également progressives. 49 à 54. Pieds dans toutes les positions et également progressives. 55. Mains. N°° 56-57. Pieds. 58. Mains. 59 - 60. Pieds. 61 à 64. Académies drapées. 65 à 102. Académies au trait, esquissées et terminées. CE COURS EST PRÉCÉDÉ DE 12 FEUILLES D'ÉLÉMENTS TELS QUE YEUX, NEZ, BOUCHES, OREILLES ET PREMIÈRES ESQUISSES SERVANT D'INTRODUCTION PAR JULIEN Prix : 1 fr. 25 c. chaque feuille
3546	**COURS ÉLÉMENTAIRE DE DESSIN, PAR JULIEN** CHOIX MÉTHODIQUE DE MODÈLES GRADUÉS DEPUIS LES PREMIERS ÉLÉMENTS JUSQU'AUX FIGURES ACADÉMIQUES D'APRÈS NATURE ET D'APRÈS LES TABLEAUX DES MEILLEURS PEINTRES Format quart jésus, 35 c. de hauteur sur 27 c. de largeur Prix : 60 c. chaque feuille —— **LE MÊME OUVRAGE DESSINÉ AUX DEUX CRAYONS** NOIR ET BLANC GENRE DES GRANDES ET PETITES ÉTUDES, MÊME FORMAT QUE CI-DESSUS Prix : 1 fr. chaque feuille 13 livraisons de 12 feuilles dans l'un et l'autre genre sont en vente. Il y aura environ 200 planches à chaque collection
3547	**NOUVELLES ACADÉMIES PAR JULIEN** COLLECTION DE VINGT-HUIT PLANCHES SUR PAPIER BLANC FORMAT DES GRANDES ÉTUDES AUX DEUX CRAYONS Prix de chaque feuille : 2 fr. 50 c.

TITRES DES ÉTUDES DU DESSIN

PUBLICATION NOUVELLE

COURS PRÉPARATOIRE

SUIVANT LE PROGRAMME ADOPTÉ PAR LE GOUVERNEMENT

POUR

L'ENSEIGNEMENT DU DESSIN DANS LES LYCÉES

COLLECTION

DE NOUVEAUX MODÈLES ÉLÉMENTAIRES DESSINÉS D'APRÈS L'ANTIQUE

ET AUTOGRAPHIÉS

PAR JULIEN

AUX PROFESSEURS

En 1853, M. le ministre de l'Instruction publique nomma, pour organiser l'enseignement du dessin dans les lycées, une Commission composée ainsi qu'il suit :

MM. **FÉLIX RAVAISSON**, de l'Institut, Inspecteur général de l'enseignement supérieur pour les lettres, Président ;
BRONGNIART, de l'Institut, Inspecteur général de l'enseignement supérieur pour les sciences ;
INGRES, de l'Institut ;
PICOT, de l'Institut ;
SIMART, de l'Institut ;
EUGÈNE DELACROIX, Peintre d'histoire ;

BELLOC, Directeur de l'École spéciale de dessin et de mathématiques ;
HIPPOLYTE FLANDRIN, Peintre d'histoire ;
MEISSONNIER, Peintre ;
JOUFFROY, Statuaire ;
DUC, Architecte du Palais de Justice ;
GUSTAVE PILLET, Chef de division au ministère de l'Instruction publique.

C'est le plan d'études tracé par cette Commission que nous avons essayé de réaliser. Quelques passages du rapport adressé au ministre feront comprendre la route que nous avons suivie et le but que nous voulons atteindre. — Après avoir examiné et repoussé certaines méthodes, l'auteur du rapport s'exprime ainsi :

« Nous avons vu que la tête humaine est un objet trop complexe pour servir de premier modèle, qu'en cherchant dès son début à l'imiter, un commençant ne pouvait que prendre l'habitude de l'erreur. Dès lors nous sommes nécessairement ramenés à la méthode qui a presque toujours prévalu, et que confirme l'autorité de tous les maîtres de l'art, à celle qui ne laisse aborder les ensembles qu'après l'étude approfondie des parties.

« La vue, dit Léonard de Vinci, a une action des plus promptes qui soient, et embrasse en un moment une infinité de formes;
« néanmoins elle ne comprend qu'une chose à la fois. Supposons, lecteur, que tu regardes d'un coup d'œil toute cette page
« écrite : tu jugeras à l'instant qu'elle est pleine de différentes lettres, mais tu ne connaîtras pas dans ce peu de temps quelles
« lettres ce sont ni ce qu'elles veulent dire; il te faudra donc marcher mot à mot, ligne à ligne, pour comprendre ces lettres.
« Ou encore : si tu veux arriver au haut d'un édifice, il te faudra monter degré à degré, sans quoi il est impossible que tu par-
« viennes en haut. Et, de même, je te dis, à toi, que la nature tourne vers cet art du dessin : Si tu veux avoir la vraie connais-
« sance des choses, tu commenceras par leurs parties, et tu n'iras pas à la seconde que tu n'aies bien dans ta mémoire et dans
« ta pratique la première. Et, si tu fais autrement, tu perdras le temps, ou du moins tu allongeras l'étude. » (*Rapport de M. Ravaisson, page 41*.)

« Nous nous arrêterons donc, comme on l'a toujours fait, à des fragments qui ont, dans une certaine mesure, leur destination particulière, leur caractère propre, leur individualité distincte : tels sont l'œil, l'oreille, la bouche, la main, etc.

TITRES DES ÉTUDES DU DESSIN

Assez simples pour ne pas dépasser l'intelligence d'un commençant, de semblables parties sont encore des ensembles; à ce titre, on peut les connaître par elles seules. (Page 43.)

« Les parties une fois bien connues dans leurs éléments constitutifs, dans les principales variétés de formes, et sous les divers aspects qu'elles peuvent présenter, lorsque l'on arrive à un ensemble, on le connaît à demi, et, déjà familiarisé avec des éléments analogues à ceux dont il se compose, on le comprend plus vite, et on le représente mieux. (Page 58.)

« Les parties de la figure humaine doivent être en général, soit dans les modèles, soit dans les copies qu'on en fait faire aux élèves, de dimensions égales à celles de la nature, ou du moins qui en approchent. Car, dans les choses de petite dimension, on est plus exposé à ne pas tout voir, et on ne voit pas ses fautes comme on le fait dans de plus grandes. (Page 59.)

« La Commission pense que, pour l'enseignement, pour former l'œil à bien juger des formes et de leur caractère, le crayon est préférable à l'estompe. Le crayon représente les ombres par de simples traits; ces traits, suivant le sens dans lequel on les trace, peuvent contrarier les formes dont ils doivent servir à exprimer le relief, ou, au contraire, en se conformant à elles, concourir, par leur direction même, à les mieux faire comprendre. Pour mettre les ombres avec le crayon, il faut donc observer à chaque instant et l'ensemble et les détails des formes avec les changements que peut leur faire subir le raccourci. Chaque trait, chaque hachure, devient ainsi un enseignement du caractère des choses, de leur construction anatomique et de leur perspective. Si donc l'emploi de l'estompe peut être quelquefois autorisé, si même il est utile d'apprendre de bonne heure à la manier, ne fût-ce que pour se rendre indépendant de tout procédé et de toute manière particulière d'exécuter, néanmoins l'instrument habituel, surtout au début, doit être le crayon. (Page 61.)

« Par la raison qu'en toute chose la route qu'il faut prendre est celle qui conduit du simple au composé, ce ne seront pas des reliefs qui devront être les premiers modèles, mais des imitations du relief sur un plan. « Commencez, dit Léo- « nard de Vinci, par copier des dessins de bons maîtres, vous copierez ensuite des figures en relief. » Des dessins, en effet, des estampes, ou même des photographies, n'offrent point des effets de perspective aussi trompeurs ou aussi énigmatiques que le font les reliefs; les lumières et les ombres n'y ont point la même magie et s'y laissent mieux comprendre. Enfin le travail même par lequel l'auteur du dessin ou de l'estampe a imité le relief est, pour celui qui cherche à l'imiter à son tour, une initiation nécessaire aux difficultés de l'art. On ne dessinera donc point des figures en relief qu'on ne soit en état de reproduire avec une exactitude suffisante des dessins ou des estampes. » (Page 62.)

Nous craindrions d'affaiblir l'autorité de ces paroles en les commentant; nous répétons que c'est une partie du plan tracé par la Commission que nous exécutons sous le titre de **COURS PRÉPARATOIRE**.

Nous publions aujourd'hui la première livraison; la deuxième paraîtra dans peu de temps; ce recueil vient se joindre aux diverses collections de modèles déjà publiés par notre maison, et il les complétera, car nous le consacrerons tout entier à la reproduction de fragments antiques qui, depuis longtemps, nous étaient demandés.

Nous devons signaler une amélioration importante dans l'impression lithographique.

La Lithographie a depuis longtemps remplacé la gravure dans cette branche de l'art; mais on a adressé à toutes deux un reproche commun. Dans l'impression, l'image dessinée sur la planche de métal ou sur la pierre se trouve renversée; la partie qui est à droite sur la planche se reproduit à gauche sur l'épreuve; les hachures librement tracées par la main de l'artiste, et dans le sens le plus facile à imiter, paraissent en sens inverse sur la feuille de papier; de là naissent des difficultés pour l'élève, souvent embarrassé lorsqu'il cherche à copier le travail de son modèle.

Grâce à l'emploi du papier autographique, ces inconvénients ont disparu : le dessin original, renversé une première fois du papier sur la pierre, est retourné de nouveau de la pierre sur le papier; et chaque épreuve offre ainsi, dans l'ensemble et dans tous les détails, le *fac-simile* de l'œuvre de l'artiste.

C'est le premier travail important entièrement exécuté par ce procédé; il complète la méthode claire et positive de JULIEN, dont les œuvres sont devenues classiques, et se sont substituées presque partout à celles de ses devanciers dans l'enseignement d'un art qui fait aujourd'hui partie obligée de l'ensemble des études universitaires.

Le public et MM. les professeurs nous tiendront compte de ces nouveaux efforts. Nous en avons pour garants leur bienveillance habituelle et les soins que nous avons mis à répondre dignement à leur attente, quand la question a été si bien posée par nos maîtres.

QUARANTE-HUIT FEUILLES SONT EN VENTE

FORMAT DU COURS LÉON COGNIET

Prix : 1 franc 25 centimes la feuille

(SE CONTINUE TRÈS-ACTIVEMENT)

NOTA. — Cet ouvrage sera complet à 60 ou 72 planches.

N° D'ORDRE	TITRES DES LITHOGRAPHIES	NOMS DES PEINTRES	N° D'ORDRE	TITRES DES LITHOGRAPHIES	NOMS DES PEINTRES
	NOUVELLE COLLECTION DE GROUPES D'ÉTUDES				
	LITHOGRAPHIÉS AUX DEUX CRAYONS PAR JULIEN				
	D'APRÈS LES MEILLEURS MAITRES DES DIVERSES ÉCOLES				
	70 c. de hauteur sur 55 de largeur				
5349	1. La Corbeille de fleurs.	Guet.	5361	13. L'Attention.	E. Lesueur.
5350	2. Le Rédempteur.	Lazerges.	5362	14. L'Éducation du Christ (pendant au n° 5).	Barbias.
5351	3. L'Orage.	Decaisne.	5363	15. La Prière du soir.	E. Devéria.
5352	4. Le Dragon de la garde.	Obien.	5364	16. Le Repos.	M^{me} Brune.
5353	5. L'Éducation de la Vierge.	Barbias.	5365	17. Le Cuirassier (1814).	Géricault.
5354	6. Le Christ descendu de la Croix.	Regnault.	5366	18. Le Chasseur de la garde (1813).	—
5355	7. Les Moissonneuses.	Landelle.	5367	19. Le Lapin blanc.	Brochart.
5356	8. La Vierge et l'Enfant Jésus.	Brochart.	5368	20. Les deux Pigeons.	—
5357	9. Les Fleurs.	Merle.	5369	21. Le Petit Poucet.	—
5358	10. Les Épis.	—	5370	22. Le Petit Chaperon.	—
5359	11. Les Raisins.	—	5371	23. La Vierge au Coussin.	—
5360	12. La Neige.	—	5372	24. Le Tambour de Basque.	—

CETTE COLLECTION SE CONTINUE ACTIVEMENT

Prix de chaque feuille : 3 fr.; rehaussée, 7 fr.; couleur fond noir, 12 fr.

5373 — **NOUVELLE COLLECTION LITHOGRAPHIÉE AUX DEUX CRAYONS PAR JULIEN**

AVEC MARGE

REPRÉSENTANT LES QUATRE SAISONS, D'APRÈS BROCHART

Prix en noir : 5 fr.; rehaussée, 7 fr. 50 cent.; couleur fond noir, 15 fr.

54 cent. de hauteur sur 49 cent. de largeur

PAYSAGE

COURS ÉLÉMENTAIRE DE PAYSAGE PAR HUBERT

FORMAT QUART JÉSUS

Prix de chaque feuille : 60 c.; aux deux crayons, 80 c.; coloriée, 2 fr.

84 FEUILLES SONT EN VENTE

3374

LES ÉLÉMENTS DU GENRE PAR FEROGIO

EXERCICES GRADUÉS SUR LES DÉTAILS ET L'ENSEMBLE DES TABLEAUX

FORMAT QUART JÉSUS, 60 FEUILLES SONT EN VENTE

Prix de chaque feuille : 60 c.; aux deux crayons, 1 fr.; colorié, 2 fr.

3375

COURS ÉLÉMENTAIRE DE PAYSAGE PAR JACOTTET

DEPUIS LES PREMIERS ÉLÉMENTS JUSQU'AUX PAYSAGES LES PLUS TERMINÉS

Prix de chaque feuille : 75 c.; en couleur, 3 fr.

96 PLANCHES ONT PARU, L'OUVRAGE SE CONTINUE

3376

NOUVEAU COURS ÉLÉMENTAIRE

POUR L'ÉTUDE DU PAYSAGE, FIGURES, ANIMAUX ET ACCESSOIRES

PAR FEROGIO

Prix de chaque livraison de 2 feuilles : 1 fr. 2; chaque feuille séparément, 1 fr.; en couleur, 3 fr.

CETTE COLLECTION EST COMPOSÉE DE 5 LIVRAISONS OU 60 PLANCHES

3377

ÉTUDES DE PAYSAGE AUX DEUX CRAYONS PAR VANDERBURCH

Collection de charmants Paysages à 2 et à 4 Sujets sur la feuille

REPRÉSENTANT DE PETITES VUES PRISES SUR NATURE

TELLES QUE CHAUMIÈRES, MOULINS, CHATEAUX, FABRIQUES, CHALETS, EFFETS DE NEIGE, DE LUNE, DE BROUILLARD, ETC.

Prix de chaque feuille : 1 fr.; en couleur, 3 fr. 50 c.

62 PLANCHES SONT EN VENTE, L'OUVRAGE SE CONTINUE ACTIVEMENT

3378

N° D'ORDRE	TITRES DES LITHOGRAPHIES	N° D'ORDRE	TITRES DES LITHOGRAPHIES
3379	**LEÇONS DE DESSIN APPLIQUÉ AU PAYSAGE PAR A. CALAME**		

EMBRASSANT DEPUIS LES PREMIERS ÉLÉMENTS DE LA PERSPECTIVE JUSQU'AU FINI DE LA COMPOSITION

Cette Collection, la plus célèbre qui existe, s'adresse particulièrement aux Lycées, etc., etc.; 96 planches sont en vente; elle se continue très-activement

Prix de chaque feuille : 1 fr. 25 c.

Cet ouvrage paraît par livraison de 12 feuilles; les cinq premières livraisons portent pour titre : ÉLÉMENTS, ou Première Série; les trois dernières livraisons : ESQUISSES D'APRÈS NATURE, ou Deuxième Série.

EXCURSIONS PITTORESQUES PAR JACOTTET

NOUVELLE COLLECTION DE PAYSAGES AVEC EFFETS GRADUÉS

Ce nouveau genre, donnant à l'élève une facilité qu'il n'avait pas, obtient un grand succès.

24 FEUILLES SONT EN VENTE

3580	1. **Château de Montdoubleau.**	3592	13. **Antibes** (Var).
3581	2. **Chillon** (lac de Genève).	3593	14. **Usine dans le Val-de-Ruz** (canton de Neufchâtel).
3582	3. **Bords de la Sarthe.**	3594	15. **Montréal** (Sicile).
3583	4. **A Baden-Baden.**	3595	16. **Fribourg** (Suisse).
3584	5. **Château de Vendôme.**	3596	17. **Pont-de-Lucens** (canton de Vaud).
3585	6. **A Thiers.**	3597	18. **Château des quatre fils Aymon** (Gironde).
3586	7. **Château Sainte-Marie, à Luz** (Hautes-Pyrénées).	3598	19. **Pont en Royans** (Isère).
3587	8. **Saint-Antoine** (Isère).	3599	20. **Limoges** (Haute-Vienne).
3588	9. **Chartres** (Eure-et-Loir).	3400	21. **Pont de Scia** (Hautes-Pyrénées).
3589	10. **Lourdes** (Hautes Pyrénées).	3401	22. **Valence** (Drôme).
3590	11. **Ruines de l'Abbaye de Bonneval** (Eure-et-Loir).	3402	23. **Grandson** (lac de Neufchâtel).
3591	12. **Chartreuse de Premol** (Isère).	3403	24. **Ile de Procida** (Golfe de Naples).

Prix de chaque feuille : 1 fr. 25 c.

24 PAPIERS GRADUÉS ÉGALEMENT COMME LES DESSINS

Servant pour la collection désignée ci-dessus. — Chaque feuille : 40 c.

CALEPINS DE POCHE

3404

NOTES ET SOUVENIRS PAR FEROGIO

12 NOUVEAUX PETITS CAHIERS DE PAYSAGES ET FIGURES

Prix de chaque cahier broché, composé de 4 feuilles : 1 fr. 50 c.

LA CAMPAGNE

3405

ÉTUDES DE PAYSAGES, FIGURES, PITTORESQUE, ETC.

Genre et format des petites Études Julien

CETTE COLLECTION, DÉJÀ COMPOSÉE DE 130 PLANCHES, SE CONTINUE

Elle renferme de charmantes compositions par ou d'après

CALAME, ISABEY, HILDEBRAND, DUPRÉ, FRANÇAIS, MARILHAT, FEROGIO, VILLENEUVE, JACOTTET, HUBERT, ETC.

DANS LES GENRES LES PLUS VARIÉS

Prix de chaque feuille : 1 fr. 50 c.; en couleur, 3 fr. 50 c.

L'ALBUM FEROGIO

3406

ÉTUDES DE FIGURES DANS LES PAYSAGES

Genre et format des petites Études Julien

Prix de chaque feuille : 1 fr. 50 c.; en couleur, 3 fr. 50 c.

LA COLLECTION, COMPOSÉE DE 114 FEUILLES, SE CONTINUE

ÉTUDES D'ARBRES

DESSINÉES D'APRÈS NATURE ET LITHOGRAPHIÉES AUX DEUX CRAYONS PAR HUBERT

COLLECTION DE 12 PLANCHES — PRIX DE CHACUNE : 1 FR. 50 C.

3407	1. **Châtaigniers.**	3410	4. **Hêtres.**	3413	7. **Platanes.**	3416	10. **Trembles.**
3408	2. **Chênes.**	3411	5. **Charmes.**	3414	8. **Sureaux.**	3417	11. **Saules.**
3409	3. **Noyers.**	3412	6. **Sapins.**	3415	9. **Frênes.**	3418	12. **Chênes verts.**

40 cent. de hauteur sur 30 cent. de largeur.

Nº D'ORDRE	TITRES DES COSTUMES	Nº D'ORDRE	TITRES DES COSTUMES

PAR MONTS ET PAR VAUX
NOUVELLE ET INTÉRESSANTE COLLECTION DE FEROGIO
DESTINÉE A FORMER LA BIBLIOTHÈQUE DE L'ARTISTE, DE L'AMATEUR ET DU TOURISTE
52 c. de hauteur sur 33 c. de largeur
Prix de chaque feuille : 1 fr. 50 c.; en couleur, 3 fr. 50 c.
12 FEUILLES SONT EN VENTE

3419

PROMENADES PITTORESQUES ET FANTAISIES PAR FEROGIO
BELLE COLLECTION COMPOSÉE DE 50 FEUILLES
REPRÉSENTANT DE CHARMANTS PAYSAGES AVEC FIGURES, SUR PAPIER DE CHINE
C'EST LE PLUS JOLI ALBUM DE SALON QUE L'ON PUISSE IMAGINER
Prix de chaque feuille : 1 fr. 50 c.; en couleur, 3 fr. 50 c.

3420

ÉPISODES PAR FEROGIO
NOUVELLE COLLECTION A EFFETS
LES HUIT PREMIÈRES LIVRAISONS, COMPOSÉES DE QUATRE FEUILLES, SONT EN VENTE
Prix de chaque feuille : 2 fr. 50 c.; en couleur, 5 fr.

3421

ÉTUDES ET SITES PITTORESQUES
DESSINÉS D'APRÈS NATURE ET LITHOGRAPHIÉS AUX DEUX CRAYONS PAR HUBERT
COLLECTION DE 12 PLANCHES — PRIX DE CHACUNE : 2 FR. 50 C.

3422	1. Environs de Lyon.	3428	7. Vallée de Meyringen.
3423	2. Moulins près Trèves.	3429	8. Fabrique à Annonay.
3424	3. A Fontainebleau.	3430	9. Les ombrages à Yzeron.
3425	4. Albi (Tarn).	3431	10. Un Pont à Annecy.
3426	5. Tenay (le Pont de bois).	3432	11. Bords de la Marne.
3427	6. Albi (Maisons sur le rocher).	3433	12. Entrée à Semur.

45 c. de hauteur sur 35 c. de largeur.

ESSAIS DE LAVIS SUR PIERRE PAR HUBERT
Six feuilles. — Prix de chacune : 2 fr. 50 c.

3434	1. Fabrique.	3436	3. Pont rustique.	3438	5. Chute d'eau.
3435	2. Maisons sur pilotis.	3437	4. Vieux Chênes.	3439	6. Site de Fontainebleau.

22 cent. de hauteur sur 32 de largeur.

FORÊTS ET MONTAGNES
BELLES ÉTUDES DE PAYSAGES D'APRÈS NATURE PAR A. CALAME
COMPOSÉES DE 24 FEUILLES
Prix de chaque feuille : 3 fr. en couleur, 6 fr.

3440

UNE ANNÉE DE VOYAGE PAR FEROGIO
COLLECTION DE PAYSAGES AVEC FIGURES

3441	1. Le Départ. (format en largeur).	3453	13. La Chaumine (format en hauteur).
3442	2. La grande Route —	3454	14. Le Sentier de l'Ermitage —
3443	3. Le Chemin de Traverse —	3455	15. Une occasion (format en largeur).
3444	4. La Prédiction —	3456	16. Une Foire —
3445	5. La Pluie d'Automne —	3457	17. Un Drame —
3446	6. Le Soir d'un beau jour —	3458	18. Quiétude —
3447	7. Une mauvaise Rencontre —	3459	19. Confidences —
3448	8. Les Saltimbanques —	3460	20. Le mystérieux Vallon —
3449	9. L'Heure de l'Office —	3461	21. La fraîcheur du Matin (format en hauteur).
3450	10. A travers champs (format en hauteur).	3462	22. Commérages —
3451	11. Un Fléau —	3463	23. Le calme de la Nuit (format en largeur).
3452	12. Une nuit dans les bois (format en largeur).	3464	24. Loin du hameau —

Prix de chaque feuille : 3 fr. 50 c.; en couleur, 7 fr.
La grandeur du dessin, sans marge, pour les sujets en largeur est de 30 c. de hauteur sur 44 de largeur; pour ceux en hauteur, de 41 c. de hauteur sur 30 de largeur.

N° D'ORDRE	TITRES DES LITHOGRAPHIES	N° D'ORDRE	TITRES DES LITHOGRAPHIES

3465

PEINTURE DE GENRE PAR FEROGIO
NOUVELLES COMPOSITIONS DE PAYSAGES ET FIGURES LITHOGRAPHIÉS
ET IMPRIMÉS EN COULEUR

Prix de chaque planche : 3 fr. 50 c.

QUATRE PLANCHES SONT EN VENTE, L'OUVRAGE SE CONTINUE

SITES VARIÉS DE PAYSAGE PAR A. CALAME
COLLECTION REMARQUABLE D'ASPECTS ET D'EFFETS DIFFÉRENTS

FORMAT JÉSUS, 20 FEUILLES SONT EN VENTE

5466	1. Glacier de la Hardeck.	5476	11. Souvenirs du golfe de Salerne.
5467	2. Effet de Nuit.	5477	12. A Bex (canton de Vaud).
5468	3. Cours du Reichenbach (à Meyringen).	5478	13. La première neige dans les Alpes.
5469	4. Souvenir du lac d'Albano.	5479	14. La Nuit (souvenirs du Grimsel).
5470	5. Effet de neige.	5480	15. Souvenirs de la Scheidegg (temps d'orage).
5471	6. Souvenirs de la campagne de Rome (temps d'orage).	5481	16. A Arricia (près de Rome).
5472	7. Un lac des Hautes-Alpes (Suisse).	5482	17. Bois de Finge (en Valais).
5473	8. Torrent des Hautes-Alpes.	5483	18. Val Montone (Italie).
5474	9. A Montreux (canton du Vaud).	5484	19. Route de la Gemmi.
5475	10. Clair de Lune.	5485	20. Un Torrent.

Prix de chaque feuille : 4 fr.; en couleur, 8 fr.

3486

TABLEAUX CALAME
10 MAGNIFIQUES PAYSAGES SONT DÉJA PUBLIÉS SOUS CE TITRE

Prix de chaque feuille : 6 fr.; en couleur, 12 fr.

Chaque planche porte la signature FAC SIMILE de l'Artiste

GENRE

3487

ÉTUDES ET MOTIFS PAR F. GRÉNIER
56 CHARMANTES FEUILLES DE SUJETS DE GENRE EN HAUTEUR

LITHOGRAPHIÉES A DEUX TEINTES

ET LÉGÈREMENT REHAUSSÉS DE COULEURS POUR FACILITER L'ÉTUDE DE L'AQUARELLE

Prix de chaque feuille : 1 fr. 75 c.

CETTE COLLECTION SE CONTINUE

NOUVELLE COLLECTION VARIÉE DE SUJETS DE GENRE
PAR F. GRÉNIER

COMPOSÉE DE 36 FEUILLES EN LARGEUR

5488	1. La Conversation.	5506	19. La Famille du Pêcheur.
5489	2. Le Départ.	5507	20. Les Petits Navigateurs.
5490	3. La Sortie de la Messe.	5508	21. Le Pont rustique.
5491	4. Environs de Naples.	5509	22. Le Noisetier.
5492	5. Le Chemin de la Ferme.	5510	23. Halte de Bas-Bretons.
5493	6. L'Heureuse Pêche.	5511	24. La Légende bretonne.
5494	7. La Promenade solitaire.	5512	25. Ça mord.
5495	8. Ils se comprennent.	5513	26. Le Gué.
5496	9. La Jeune Créole.	5514	27. Le Repos du Bûcheron.
5497	10. La Convalescente.	5515	28. La Pêche aux Esquilles.
5498	11. La Visite à l'Ermite.	5516	29. Le Précipice.
5499	12. L'Arrivée au Moulin.	5517	30. Après le Combat.
5500	13. Les Petits Paysans.	5518	31. Le Traîneau rustique.
5501	14. Le Jeune Berger.	5519	32. L'Arrivée.
5502	15. L'Horloger de campagne.	5520	33. Le Chien du Berger.
5503	16. Le Bain à la Fontaine.	5521	34. Le Bijoutier italien.
5504	17. Le Nouveau Né.	5522	35. L'Enfant volontaire.
5505	18. La Chasse du Garde.	5523	36. Le Repos.

Prix de chaque feuille, rehaussée de couleurs : 2 fr.

| N° D'ORDRE | TITRES DES LITHOGRAPHIES | N° D'ORDRE | TITRES DES LITHOGRAPHIES |

COMPOSITIONS CHOISIES POUR L'ÉTUDE DE L'AQUARELLE
PAR VALERIO
DOUZE SUJETS REHAUSSÉS DE COULEURS

3524	1. La Dinette.	3530	7. Oh! le vilain!
3525	2. L'Exercice.	3531	8. Le Repos (souvenirs de Bohême).
3526	3. La Prière (souvenirs des stations de Chevremont, Liége).	3532	9. La Bonne Mère (souvenirs d'Ischia).
3527	4. Les Bons Conseils.	3533	10. La Leçon de Danse (souvenirs de Naples).
3528	5. L'Embarcation.	3534	11. Les Petits Pêcheurs.
3529	6. L'Averse.	3535	12. Les Émigrants.

Prix : 2 fr. chaque feuille

ÉTUDES ET CROQUIS POUR LA MINE DE PLOMB
PAR VALERIO
DOUZE ÉTUDES REHAUSSÉES DE COULEURS

3536

Prix : 1 fr. 25 c. chaque feuille

ANIMAUX

COURS ÉLÉMENTAIRE D'ANIMAUX DE TOUTE ESPÈCE
LITHOGRAPHIÉ PAR V. ADAM
COLLECTION DE 60 PLANCHES, FORMAT DEMI-JÉSUS

3537

Prix de chaque feuille : 75 c.
LE MÊME OUVRAGE, IMPRIMÉ A DEUX TEINTES AVEC MARGES BLANCHES, CHAQUE FEUILLE, 1 FR. 25 C.; EN COULEUR, 3 FR.

GRANDES ÉTUDES D'ANIMAUX PAR GENGEMBRE
GENRE ET FORMAT DES GRANDES ÉTUDES JULIEN

3538	1. Tête de lionne.	3540	3. Loup.	3542	5. Cheval.
3539	2. Tigre.	3541	4. Bélier.	3543	6. Chien de Terre-Neuve.

Prix de chaque feuille : 3 fr.; en couleur, 6 fr.
ELLES SERONT CONTINUÉES

ÉTUDES DE CHEVAUX
PAR H. LALAISSE

3544

6 PLANCHES SONT EN VENTE : 2 SONT EN LITHOGRAPHIE ET 4 AU LAVIS. — PRIX DE CHAQUE FEUILLE : 4 FR.
32 cent. de hauteur sur 45 cent. de largeur

NOUVELLES ÉTUDES D'ANIMAUX PAR GENGEMBRE
LITHOGRAPHIÉES AUX DEUX CRAYONS
COLLECTION DE 32 PLANCHES, FORMAT DES PETITES ÉTUDES JULIEN

3545	1. Jaguar.	3561	17. Le Ravin (lions et lionne).
3546	2. Ane.	3562	18. Bêtes de somme (dromadaire, mulet et âne).
3547	3. Chevaux de trait.	3563	19. Le Chenil (chiens de chasse dans diverses positions).
3548	4. Taureau.	3564	20. Chevaux orientaux.
3549	5. Lionne.	3565	21. Chèvre et Bouc.
3550	6. Jument poulinière.	3566	22. L'Étable (vache et son petit veau).
3551	7. Vache.	3567	23. Moutons.
3552	8. Lion.	3568	24. Chevreuil.
3553	9. Cerf.	3569	25. Chiens bassets.
3554	10. Tigre.	3570	26. Cerf et Biche.
3555	11. Chien d'arrêt.	3571	27. Chats et Chiens.
3556	12. Panthère.	3572	28. Buffle.
3557	13. Loup.	3573	29. Daim.
3558	14. Chevaux de selle.	3574	30. Sanglier.
3559	15. Tigresse.	3575	31. Jument arabe.
3560	16. L'Herbage (vache et taureau).	3576	32. Lion et Lionne.

Prix de chaque feuille : 1 fr. 50 c ; en couleur, 3 fr. 50 c.

Nº D'ORDRE	TITRES DES LITHOGRAPHIES	Nº D'ORDRE	TITRES DES LITHOGRAPHIES

ORNEMENTS

3577 — **COURS DE DESSIN POUR L'ORNEMENT**
PAR A. BILORDEAUX
Cet ouvrage se compose de 8 cahiers de 12 planches
1er Dessin linéaire; 2e Construction de l'Ornement; 3e Études élémentaires; 4e Études graduées; 5e à 8e Compositions progressives
Prix : 2 fr. chaque feuille

3578 — **ÉTUDES D'ORNEMENTS AUX DEUX CRAYONS PAR A. BILORDEAUX**
Genre et format des petites études Julien
Prix : 1 fr. 25 c. chaque feuille
Cette collection, déjà composée de 84 feuilles, se continue

3579 — **ÉTUDES D'ORNEMENTS**
D'APRÈS DES FRAGMENTS DE SCULPTURE ET D'ARCHITECTURE GRECQUE, ROMAINE, BYZANTINE, MAURESQUE, GOTHIQUE ET DE LA RENAISSANCE
Lithographiées, sur teinte, par MM. PLANTAR et JULES PEYRE
Collection de 56 planches, 55 cent. de hauteur sur 36 cent. de largeur
Prix de chaque feuille : 1 fr. 25 c.

3580 — **ORFÈVRERIE, BIJOUTERIE, NIELLE, ARMOIRIES ET OBJETS D'ART DIVERS**
Lithographiés par JULES PEYRE
Collection de 80 planches, 35 cent. de hauteur sur 25 cent. de largeur
Prix de chaque feuille : 1 fr. 25 c.

LE PORTEFEUILLE DES ORNEMANISTES, PAR J. CAROT
RECUEIL D'ORNEMENTS AUX DEUX CRAYONS
DEPUIS LES PREMIÈRES ÉTUDES ÉLÉMENTAIRES JUSQU'AUX COMPOSITIONS ACHEVÉES, EMPRUNTÉES A TOUS LES STYLES DE L'ORNEMENTATION
Cette Collection se compose de 42 Planches

3581	1. **Étude d'après l'antique** (style grec).	3597	17. **Partie de la frise d'une chapelle**, rue Charonne (style français sous Louis XIV).
3582	2. **Feuilles de trèfle** à la Sainte-Chapelle (style gothique, treizième siècle).	3598	18. **Villa Médicis**, fragment de rinceaux (style grec antique).
3583	3. **Feuille** d'après un plâtre de l'École impériale des Beaux-Arts (style grec antique).	3599	19. **Fleuron de l'ancien hôtel de la Trémouille** (style gothique, fin du quinzième siècle).
3584	4. **Étude d'après le palais du Louvre** (style français sous Henri II).	3600	20. **Palais du Louvre**, chambranle d'une fenêtre (style français sous Henri II).
3585	5. **Montants** entre des colonnettes de l'ancien portail de Saint-Pierre-aux-bœufs, style gothique, treizième siècle).	3601	21. **Palais du Louvre**, frise (style français sous Henri II).
3586	6. **Feuille et fleur de chapiteau** prises à la façade du Louvre (style français sous Henri II).	3602	22. **Bases de pilastres** à l'hôtel du ministre des affaires étrangères (sculpture moderne par Liénard).
3587	7. **Feuille de céleri et ronces** prises à l'église de Charonne (style gothique, treizième siècle).	3603	23. **Frise** formant chapiteau de pilastres à Notre-Dame de Paris (style gothique, treizième siècle).
3588	8. **Palais du Louvre**, feuille palmette et cadres (style français, seizième siècle).	3604	24. **Dessus de porte** à l'hôtel du ministre des affaires étrangères (sculpture moderne par Lavigne).
3589	9. **Oves diverses** d'après des plâtres conservés à l'École impériale des Beaux-Arts (style romain, grec, antique et renaissance).	3605	25. **Rosaces et raies de cœur** de la collection de l'École des Beaux-Arts (style romain antique).
3590	10. **Église Saint-Paul**, rosaces et fleuron (style français sous Louis XIII).	3606	26. **Têtes de lion** d'une fontaine demi-circulaire, près l'Hôtel-Dieu (sculpture moderne).
3591	11. **Villa Médicis**, fragments de rinceaux (style grec antique).	3607	27. **Partie de frise et fronton** à l'hôtel Sully (style français sous Louis XIII).
3592	12. **Église Saint-Germain-l'Auxerrois**. support et courant du portail (style gothique, quinzième siècle).	3608	28. **Rinceaux** d'un portail de Notre-Dame de Paris (style gothique, treizième siècle).
3593	13. **Rosace** tirée du Musée Capitolin (style romain antique).	3609	29. **Motif d'un fronton**, chambranle d'une fenêtre des mansardes de l'hôtel Sully, (style transitoire, dix-septième siècle).
3594	14. **Palais du Louvre**, montants formant chambranle des croisées (style français sous Henri III).	3610	30. **Chapiteau** pris à Sainte-Clotilde (style gothique, treizième siècle, imitation).
3595	15. **Église Saint-Paul**, chapiteau d'un des pilastres intérieurs (style français, dix-septième siècle).	3611	31. **Tuiles ornées de palmettes** (style grec antique).
3596	16. **Temple du Panthéon**, première feuille d'un chapiteau des colonnes (style romain antique).	3612	32. **Mascarons** supportant les consoles du pont Neuf (style renaissance sous Henri IV).

N° D'ORDRE	TITRES DES LITHOGRAPHIES	N° D'ORDRE	TITRES DES LITHOGRAPHIES
5613	33. **Fragment** des rinceaux de la villa Médicis (style grec antique).	5618	38. **Église Sainte-Clotilde**, chapiteaux du transept (style gothique, treizième siècle).
5614	34. **Frise composée de feuilles de trèfle**, prise à l'église Saint-Pierre, à Lisieux (style gothique, treizième siècle).	5619	39. **Cartouche** au pavillon de la bibliothèque du Louvre (style renaissance sous Henri IV).
5615	35. **Fragment** pris sur la façade méridionale du Louvre (style renaissance sous Henri IV).	5620	40. **Un des lions de la fontaine Saint-Sulpice**, à Paris (sculpture moderne).
5616	36. **Bas-relief** d'une porte exécutée pour un chevalier de l'ordre du Saint-Esprit (style renaissance sous Henri III).	5621	41. **Notre-Dame**, fragment des boiseries du chœur (style Louis XV).
5617	37. **Église Sainte-Clotilde**, chapiteaux des piliers de la nef (style gothique, treizième siècle).	5622	42. **Archivolte** de la fenêtre du Musée des antiques, au Louvre) style renaissance sous Henri III).

Prix de chaque feuille : 1 fr. 50 c.

ORNEMENTS A LA PLUME

LA DÉCORATION INDUSTRIELLE PAR JULIENNE
PEINTRE A LA MANUFACTURE IMPÉRIALE DE SÈVRES

BRONZES, PORCELAINES, VITRAUX, CRISTAUX, TAPISSERIES, MEUBLES, ETC.

24 PLANCHES SONT EN VENTE — PRIX DE CHAQUE FEUILLE : 1 FR.

NOTA. — Pour servir aux Décorateurs, on peut aussi établir ces feuilles en couleur au prix de 3 fr. chaque feuille.

5623

L'INDUSTRIE ARTISTIQUE
RECUEIL DE COMPOSITIONS D'ORNEMENTS
Lithographié par JULIENNE

STORES, PAPIERS DE TENTURE, MÉDAILLONS, VIGNETTES, INCRUSTATIONS, ROSACES, BORDURES ET GARNITURES, FONDS, ATTRIBUTS, ETC.

Prix de chaque feuille : en noir, 2 fr. ; en couleur, 3 fr.
LA COLLECTION EST COMPOSÉE DE 126 PLANCHES

5624

L'IDÉE, PAR JULIENNE
FORMAT QUART JÉSUS

COMPOSITIONS, ARRANGEMENTS, COMPILATIONS DANS TOUS LES STYLES D'ORNEMENTS

Quatre livraisons de 6 feuilles sont en vente, l'ouvrage se continue.

Prix de chaque feuille : en noir, 75 cent. ; en couleur, 2 fr.

5625

LE MÉMORIAL ARTISTIQUE ET INDUSTRIEL
PAR ALEXANDRE COLETTE

RECUEIL TRÈS-VARIÉ D'ORNEMENTS DESSINÉS A LA PLUME APPLICABLES AUX ARTS ET A L'INDUSTRIE

Prix de chaque feuille : 75 c.
24 FEUILLES SONT EN VENTE

5626

ALPHABET ORNÉ PAR A. DEVÉRIA
Conservateur à Bibliothèque impériale, département des Estampes

D'APRÈS DES MANUSCRITS DE TOUS LES AGES ET DE TOUS LES PAYS

Lithographié à la plume par A. COLETTE
30 PLANCHES
Prix de l'ouvrage complet, cartonné : 12 fr.

5627

L'ARCHITECTURE EN TABLEAUX
DEUX GRANDES FEUILLES

REPRÉSENTANT DES MOULURES UNIES, SIMPLES, COMPOSÉES ET ORNEMANISÉES, ENSEMBLES ET DÉTAILS D'ARCHITECTURE

PAR J.-B. TRIPON

Prix de chaque feuille : 3 fr.
Dimension : 45 centimètres de hauteur sur 68 centimètres de largeur

5628

ORNEMENTATION, ARCHITECTURE ET MÉCANIQUE
AU LAVIS

3629 — ÉTUDES PROGRESSIVES ET COMPLÈTES D'ARCHITECTURE ET DE LAVIS
PAR J.-B. TRIPON
ANCIEN ÉLÈVE DE L'ÉCOLE DES ARTS ET MÉTIERS
Cet ouvrage est composé de 24 planches. — Prix : 2 fr. chaque feuille
45 cent. de hauteur sur 30 cent. de largeur

3630 — ÉTUDES ÉLÉMENTAIRES DE LAVIS APPLIQUÉ A L'ORNEMENTATION
A L'USAGE DES ARCHITECTES, DES DÉCORATEURS, DES PROFESSEURS ET DE TOUTES LES ÉCOLES
PAR J.-B. TRIPON
Cet ouvrage est composé de 50 planches. — Prix : 1 fr. 50 c. chaque feuille
34 cent. de hauteur sur 24 cent. de largeur

3631 — ÉTUDES ÉLÉMENTAIRES DE LAVIS APPLIQUÉ A L'ARCHITECTURE
A L'USAGE DES ARCHITECTES, DES DESSINATEURS, DES PROFESSEURS ET DE TOUTES LES ÉCOLES
PAR J.-B. TRIPON
Cet ouvrage est composé de 50 planches. — Prix : 1 fr. 50 c. chaque feuille
34 cent. de hauteur sur 24 cent. de largeur

3632 — ÉTUDES ÉLÉMENTAIRES DE LAVIS APPLIQUÉ A LA MÉCANIQUE
A L'USAGE DES INDUSTRIELS, DES MÉCANICIENS, DES PROFESSEURS ET DE TOUTES LES ÉCOLES
PAR J.-B. TRIPON
Cet ouvrage est composé de 50 planches. — Prix : 1 fr. 50 c. chaque feuille.
34 cent. de hauteur sur 24 cent. de largeur

FLEURS ET FRUITS
OISEAUX

NOUVELLE COLLECTION DE BEAUX BOUQUETS DE FLEURS
D'APRÈS REDOUTÉ

Cette superbe collection contient les compositions les plus riches et les plus variées de ce célèbre maître
38 FEUILLES, LITHOGRAPHIÉES A 2 TEINTES, SONT EN VENTE

N°	Titre	N°	Titre
3633	1. Roses cent-feuilles, Campanules, Tulipes.	3652	20. Camélias.
3634	2. Roses mousseuses.	3653	21. Œillets divers.
3635	3. Roses mousseuses, Rose jaune-soufre.	3654	22. Renoncules.
3636	4. Dahlias.	3655	23. Roses noires et de Provins.
3637	5. Marguerites.	3656	24. Roses cent-feuilles, boutons de rose mousseuse.
3638	6. Camélias.	3657	25. Roses variées.
3639	7. Roses Trémières.	3658	26. Tulipes.
3640	8. Tulipes variées, Pervenche, Rose cent-feuilles.	3659	27. Lilas.
3641	9. Roses variées.	3660	28. Iris.
3642	10. Camélias.	3661	29. Tulipes.
3643	11. Marguerites, Œillets, Dahlia.	3662	30. Pivoines.
3644	12. Pivoines, Giroflée et Tulipe.	3663	31. Tulipes.
3645	13. Œillets.	3664	32. Roses cent-feuilles.
3646	14. Laurier-rose double, Soucis, etc.	3665	33. Dahlias.
3647	15. Oreilles-d'ours, Géranium, Anémones et Coquelicots.	3666	34. Pivoines de la Chine.
3648	16. Roses Trémières.	3667	35. Roses cent-feuilles.
3649	17. Bengale élégant, Chèvre-feuille, Scabieuse, Girarde.	3668	36. Jacinthe, Oreilles-d'ours et Œillets.
3650	18. Roses cent-feuilles.	3669	37. Roses variées.
3651	19. Roses à feuilles de laitue.	3670	38. Cactus, Oreilles-d'ours, etc.

Prix de chaque feuille : 2 fr. 50 c.; en couleur, 6 fr.

N° D'ORDRE	TITRES DES LITHOGRAPHIES	N° D'ORDRE	TITRES DES LITHOGRAPHIES
3671	**ÉTUDES DE FLEURS** DESSINÉES D'APRÈS NATURE ET LITHOGRAPHIÉES AUX DEUX CRAYONS ET AU LAVIS PAR JULLIEN ENRICHIES DE REHAUTS 30 feuilles composent la collection. — Prix de chaque feuille : 1 fr. 75 c. 40 cent. de hauteur sur 28 cent. de largeur.		
3672	**ÉTUDES DE FLEURS PAR BILORDEAUX** DESSINÉES D'APRÈS NATURE SIX FEUILLES REHAUSSÉES DE COULEURS, FAISANT SUITE AUX ÉTUDES CI-DESSUS Prix de chaque feuille rehaussée : 1 fr. 75 c.; en couleur, 3 fr.		
3673	**NOUVELLE SUITE DE FLEURS ET DE FRUITS** DÉDIÉE AUX ARTS ET A L'INDUSTRIE PAR LES MEILLEURS ARTISTES, TELS QUE PASCAL, GROBON FRÈRES, ETC. Ces planches sont composées de petits bouquets de fleurs et de fruits à plusieurs sur la feuille, de guirlandes, paniers, couronnes, etc. Prix de chaque feuille : 75 c.; en couleur, très-soigné, 1 fr. 75 c. 12 FEUILLES SONT EN VENTE; CETTE SUITE SE CONTINUE		
3674	**ÉTUDES DE FLEURS ET DE FRUITS PAR VITASSE** DEPUIS LES PREMIERS ÉLÉMENTS DE LA FEUILLE JUSQU'AU BOUQUET COMPOSÉ Cette Collection forme un cours de 24 Planches Prix de chaque feuille : 75 c.; en couleur, 1 fr. 50 c.		

COLLECTION DE CORBEILLES DE FLEURS ET DE FRUITS PAR PASCAL
Coloriées d'après les dessins du peintre
18 FEUILLES SONT EN VENTE

3675	1. Rose cent-feuilles, Roses du Bengale, Pensées, Œillets de poète, Mouron cultivé.	3684	10. Raisin d'Espagne, Prunes blanches, Pomme, Renée blanc.
3676	2. Raisin blanc, Raisin noir, Pêches, Prunes, Cerises, Liseron des champs.	3685	11. Rose à odeur de thé, Roses pourpres, Volubilis, Renoncules.
3677	3. Lilas, Cytise, Verveine.	3686	12. Rose Maria Léonida, Roses du Bengale, Anémones, Œillets, Gentiane.
3678	4. Roses églantines, Violettes.		
3679	5. Chrysanthème, Primevère, Zinnia, Rose.	3687	13. Pêches, Raisin muscat, Figues, Merises, Épine-vinette.
3680	6. Groseilles rouges, Pommes de Calville, Poires, Prunes, Groseilles à maquereau, Fraises.	3688	14. Pensées anglaises, Rose Victoria, Acacia rose.
3681	7. Raisin du Maroc, Grenades, Abricots, Prunes, Renoncule à fruits rouges.	3689	15. Lis blanc, Rose de Provins, Belle-de-jour, Primevères.
3682	8. Roses cent-feuilles, Tulipes, Auricules, Cinéraires.	3690	16. Pivoine de Chine, Renoncules, Crocus.
3683	9. Anémones doubles, Rose pimprenelle, Rose du Bengale rouge, Véronique.	3691	17. Rose noisette, Pied-d'alouette, Capucines.
		3692	18. Citron, Pommes d'api, Cassis, Framboises.

Prix de chaque feuille : 75 c.; en couleur, 1 fr. 75 c.

NOUVELLES ÉTUDES DE FLEURS ET DE FRUITS PAR GROBON FRÈRES
COLLECTION DE 04 PLANCHES, FORMAT QUART JÉSUS

3693	1. Althée rose, Calliopse.	3706	14. Anémones, Verveine, Hépatiques, Azalée.
3694	2. Œillets, Calliopse, Campanule.	3707	15. Violier simple, petite Pervenche, Narcisse des poètes.
3695	3. Camélia panaché, Jacinthe bleue, Œillet.		
3696	4. Camélia Rouge, Narcisse.	3708	16. Tulipes de Gesner, Rose.
3697	5. Œillets, Primevères de la Chine.	3709	17. Camélia blanc, Rose mousseuse.
3698	6. Camélia rose.	3710	18. Gloire Rosamel, Rose Banks jaune.
3699	7. Rose pompon, Marguerite.	3711	19. Magnolia, Pensées, Jonquille.
3700	8. Camélia panaché, Giroflée rose, Primevère.	3712	20. Pommier élégant, Auricule.
3701	9. Narcisse double, Pensée, Crocus.	3713	21. Petite Capucine double, Fritillaire damier.
3702	10. Pivoine en arbre, Azalée, Coquelicot.	3714	22. Azalée, Capucine double, Cinéraire.
3703	11. Jacinthe rose, Œillet, Narcisse, Violette.	3715	23. Tulipe, Hépatiques, Narcisse.
3704	12. Fraises et Roses cent-feuilles.	3716	24. Amaryllis, Giroflée de Mahon.
3705	13. Rose cent-feuilles, Pervenche.	3717	25. Rose mousseuse, Pensée.

N° D'ORDRE	TITRES DES LITHOGRAPHIES	N° D'ORDRE	TITRES DES LITHOGRAPHIES
5718	26. Rose thé, Pelargonium, grande Pervenche.	5755	63. Calcéolaires, Aubépine rose, Abutilum strié.
5719	27. Groseilles, Poire.	5756	64. Raisins, Poire, Pomme.
5720	28. Eglantines, Bluets.	5757	65. Aster élégant, Lis orangé, Campanule.
5721	29. Renoncule, Eglantine, Chèvrefeuille.	5758	66. Escholtzie, Gesse odorante, Rose cerise.
5722	30. Tulipe de Gesner, Tulipe perroquet, Nénuphile.	5759	67. Rose thé, Liseron tricolore, Ancolie.
5723	31. Bengale élégant, Chèvrefeuille.	5760	68. Roses cent-feuilles, Tulipe, Capucine, Chèvrefeuille et Lilas.
5724	32. Rose Bengale, Tulipe double.	5761	69. Dahlias, Aster.
5725	33. Pivoine, Pensée, Fuchsia.	5762	70. Amaryllis jaune, Phlox glabre, Agathée céleste.
5726	34. Abricots, Campanules.	5763	71. Roses de Provins.
5727	35. Tulipe de Perse, Bruyère, Anémone.	5764	72. Raisins, Abricot, Orange, Noix.
5728	36. Giroflée panachée, Jonquilles, Rose Bengale.	5765	73. Rose des quatre saisons, Campanule.
5729	37. Œillets, Lilas, Renoncules doubles.	5766	74. Dahlia, Campanule, Carillon, Pentstémon, Gentiane.
5730	38. Raisin noir.	5767	75. Rose de tous les mois.
5731	39. Pavot, Capucine.	5768	76. Chrysanthèmes des jardins, Amaryllis jaune, Colchiques d'automne, Sauge éclatante.
5732	40. Panier rustique.		
5733	41. Rose de Provins, Chèvrefeuille.	5769	77. Chèvrefeuille, Anémone, Renoncule, Symphorine à petites fleurs.
5734	42. Poires, Épine-Vinette.		
5735	43. Rose, Populage double, Euphorbe.	5770	78. Ketmie, Syric. Capucines.
5736	44. Panier suisse.	5771	79. Anémones, Géranium sanguin, Géranium des bois.
5737	45. Coquelicot, Froment, Campanule.	5772	80. Rose thé, Pavot, Oseille frisée.
5738	46. Panier algérien.	5773	81. Jacinthes d'Orient, Primevère élevée, Primevère officinale.
5739	47. Pivoine, Pied-d'alouette, Bluet.		
5740	48. Panier chinois.	5774	82. Narcisses, Tulipes, Pensées de l'Altaï.
5741	49. Aconit paniculé panaché, Ketmie rose de la Chine.	5775	83. Narcisse, Jonquille, Camélia du Japon.
5742	50. Althée, Rose, Lychnis.	5776	84. Rose de France panachée.
5743	51. Groseilles, Anémone.	5777	85. Sceau de Salomon, Giroflée jaune, Lilas varin, Narcisse des poètes.
5744	52. Laurier-rose double, Pensée altaïque.		
5745	53. Wisteria de la Chine, Rose, Paronie.	5778	86. Matricaire double, Rose de Bengale, Dahlia.
5746	54. Raisin blanc, Abricots.	5779	87. Aster, Rose jaune.
5747	55. Lavatère, Gaillardie, Roseau panaché.	5780	88. Rose de tous les mois, Rose cent-feuilles.
5748	56. Verveines, Œillets, Capucines.	5781	89. Poires, Noisettes.
5749	57. Prunes, Anémanchice common.	5782	90. Pêches, Pommes.
5750	58. Zinnia élégant, Aster de la Chine, Calliopse, Ketmie des marais.	5783	91. Poires Bon Chrétien d'Espagne.
		5784	92. Raisin, Pommes.
5751	59. Rose blanche, Giroflée de Mahon, Rose rouge, Lilas.	5785	93. Pommes Rambour jaune.
5752	60. Pêche, Vierne commune.	5786	94. Raisin blanc, Pêche, Poire.
5753	61. Œillets, Renoncules, Primevères, Sauge.		
5754	62. Rose de Provins, Nigelle de Damas.		

Prix de chaque feuille : 75 c.; en couleur, 1 fr. 75 c.

CET OUVRAGE SE CONTINUE ACTIVEMENT

COLLECTION PITTORESQUE DES PLUS JOLIS OISEAUX DES QUATRE PARTIES DU MONDE

DESSINÉS D'APRÈS NATURE PAR ED. TRAVIÈS

QUARANTE-SEPT PLANCHES FORMAT QUART JÉSUS SONT EN VENTE

5787	1. Le Causeur à gorge jaune, mâle et femelle.	5813	27. L'Agnicole et son petit (grandeur naturelle).
5788	2. Le Tangara à plastron et le plumet blanc.	5814	28. L'Imitateur et le Sucrier Malachitte (2/3 nature).
5789	3. Pinson mâle et femelle.	5815	29. Le Coniguép et le Pique-Bœuf.
5790	4. La Mésange à moustaches et le Bruant.	5816	30. L'Oiseau-mouche Sapho et l'Oiseau-mouche Delalande.
5791	5. Le Verdier gros bec et la Fauvette calliope.		
5792	6. Le Loriot et le Pic-Épeiche.	5817	31. La Perruche de Barraband et la Perruche de Leunant.
5793	7. Perdrix rouges.		
5794	8. Paon mâle et femelle.	5818	32. Le Martin-Pêcheur à tête grise et le Brève à ailes bleues.
5795	9. Faisans à collier.		
5796	10. La Huppe et le Guépier.	5819	33. Le Faisan argenté et le Faisan doré.
5797	11. Canards sauvages mâle et femelle.	5820	34. Le Manicode et le Merle azuré.
5798	12. Le Geai et le Pic-Vert à tête rouge.	5821	35. Le Paradis rouge et l'Épimaque multifil.
5799	13. Le Cardinal huppé et le Rouge-Gorge bleu.	5822	36. L'Euphone à bandeau et le Tangara à tête bleue.
5800	14. Le Baltimore et le Jaseur d'Amérique.	5823	37. Le King et l'Oiseau-mouche Clarisse.
5801	15. Le Pape mâle et femelle.	5824	38. La Pie-Grièche Perrin.
5802	16. Le Grimpereau Guit-guit et le Tangara Mordverdin.	5825	39. Le Picmet bleu et l'Oiseau-mouche chatoyant.
5803	17. Le Grimpereau Pinson et le Pit-pit bleu.	5826	40. Perruche ondulée mangeant une fleur d'Eucalyptus.
5804	18. Colibris.	5827	41. Le Manakin Micande et le Tangara à chaperon bleu.
5805	19. Le Limbu bleu doré et le Paroare huppé.		
5806	20. Le Toucan Pignancoin et l'Ara Bauma.	5828	42. La Pie-Grièche grise.
5807	21. Chardonneret et Mésange bleue.	5829	43. Le Tyran royal et l'Euphone téité.
5808	22. Bouvreuil et Mésange Charbonnière.	5830	44. Le Pardalote pointillé et le Mériou resplendissant.
5809	23. Le Musophage violet et le Rollier à longs brins.	5831	45. Le Rouge-Gorge.
5810	24. L'Ibis rouge et le Canard de la Caroline.	5832	46. L'Oiseau-mouche à queue fourchue, le Rubis Topaze et le Grand Rubis.
5811	25. Le Barbican et la Perruche à collier (5/7 nature).		
5812	26. Le Sénégali et le Gonoleck mâle (3/4 nature).	5833	47. Le Ministre et le Blakburaian.

Prix de chaque feuille : 75 c.; en couleur, 1 fr. 50 c.

N° D'ORDRE	TITRES DES COSTUMES	N° D'ORDRE	TITRES DES COSTUMES

MARINE

NOUVELLES ÉTUDES DE MARINES

LITHOGRAPHIÉES PAR L. SABATIER
D'APRÈS LES TABLEAUX ORIGINAUX D'ISABEY, LEPOITEVIN, HILDEBRANDT, HOGUET, ETC.

5854

Prix de chaque feuille : 2 fr. 50 c.

SIX PLANCHES D'APRÈS ISABEY SONT TERMINÉES

ÉTUDES DE MARINES PAR DURAND-BRAGER

LITHOGRAPHIÉES AUX DEUX CRAYONS, REHAUSSÉES DE COULEUR

Collection de 30 planches. — 20 c. de hauteur sur 30 c. de largeur

N°	Titre	N°	Titre
5835	1. Marée basse.	5850	16. Trois-Mâts Barque.
5836	2. Rentrée au port.	5851	17. Brick marchand.
5837	3. Paquebot à vapeur.	5852	18. Transatlantique.
5838	4. Brick de vingt canons à poupe ronde.	5853	19. Marée basse.
5839	5. Ponton, Vaisseau-Caserne.	5854	20. La Salamandre (baie de Saint-Brieuc).
5840	6. La Grève.	5855	21. Caboteurs attendant le flot.
5841	7. Brick condamné servant de magasin.	5856	22. Baleiniers, retour de pêche.
5842	8. Paquebot courant près des ris dans ses huniers.	5857	23. Barques échouées.
5843	9. La frégate la Courageuse et la Terreur.	5858	24. Bâtiments échoués au Jusant.
5844	10. Engagement des Corsaires.	5859	25. Combat de la corvette la Meurthe.
5845	11. Balaou espagnol au mouillage.	5860	26. Combat de la frégate l'Harmonie.
5846	12. Corvette à vapeur.	5861	27. Combat du négrier l'Atrevida.
5847	13. Combat.	5862	28. Combat du cutter l'Alerte de Saint-Malo.
5848	14. Port de cabotage.	5863	29. Combat de l'Épervier de Dinan.
5849	15. Pêche à la morue.	5864	30. L'Alcide de Morlaix.

Prix de chaque feuille : 1 fr. 75 c.

ÉPISODES MARITIMES

TRÈS-BELLE COLLECTION REPRÉSENTANT DES COMBATS, NAUFRAGES, INCENDIES
AINSI QUE LES PLUS BEAUX ACTES DE LA MARINE FRANÇAISE

Lithographiée aux 2 crayons avec rehauts, par A. MAYER, SABATIER, BAYOT, etc., etc.

50 FEUILLES DE 48 c. DE HAUTEUR SUR 54 c. DE LARGEUR

N°	Titre	N°	Titre
5865	1. Incendie du vaisseau le Devonshire (1707).	5880	16. Prise à l'abordage.
5866	2. Une Flotte française forcée le Tage (1831).	5881	17. Saint-Jean-d'Ulloa (1838).
5867	3. Bombardement de Tanger (1844).	5882	18. Coup de vent.
5868	4. Prise du brick l'Alagrity.	5883	19. Combat du grand port (Ile de France).
5869	5. Le brick le Cygne.	5884	20. Combat du 21 octobre 1805.
5870	6. Combat de la frégate la Pomone.	5885	21. Le Ponton espagnol la Vieille-Castille.
5871	7. Galère espagnole.	5886	22. Combat de Navarin (20 octobre 1827).
5872	8. Le Tonnant au combat d'Aboukir.	5887	23. Naufrage du bateau à vapeur le Papin.
5873	9. Explosion du brick le Panayoti.	5888	24. Prise de Mogador.
5874	10. Attaque du rocher le Diamant.	5889	25. Bataille de Lépante (7 octobre 1571).
5875	11. Le vaisseau l'Algésiras.	5890	26. Embrasement de la frégate le Quebec.
5876	12. Combat du vaisseau le Formidable.	5891	27. Le vaisseau les Droits de l'Homme.
5877	13. Combat du 13 prairial.	5892	28. Combat des Sables-d'Olonne.
5878	14. Corvettes l'Astrolabe et la Zélée.	5893	29. Combat d'Obligado.
5879	15. Combat devant Palerme (2 juin 1676).	5894	30. Le canot baleinier du brick Mercure.

Prix de chaque feuille : 3 fr.

TITRES DES LITHOGRAPHIES

L'ART DU DESSIN
COLLECTION DE MANUELS ÉLÉMENTAIRES
PAR OU D'APRÈS

INGRES, HORACE VERNET, GROS, GUÉRIN, PAUL DELAROCHE, A. SCHEFFER, ISABEY, LÉON COGNIET, CALAME, FEROGIO, ROSA BONHEUR, GRENIER, GENGEMBRE, HUBERT, BILORDEAUX, TRIFON, VALÉRIO, GROBON, VICTOR ADAM.

3895 — FIGURES PAR JULIEN
TROIS CAHIERS FORMANT CHACUN UN COURS COMPLET EN 24 MODÈLES, DEPUIS LES PREMIERS ÉLÉMENTS JUSQU'AUX ACADÉMIES
COUVERTURES AVEC TITRES FRANÇAIS, ANGLAIS, ESPAGNOLS
Prix de l'album cartonné ou broché : 4 fr. 50 c.; colorié pour l'aquarelle, 7 fr.
16 c. de hauteur sur 22 de largeur

3896 — PAYSAGES PAR A. CALAME
PREMIER CAHIER FORMANT UN COURS COMPLET EN 24 MODÈLES, DEPUIS LES PREMIERS ÉLÉMENTS JUSQU'AUX PAYSAGES LES PLUS FINIS, ARBRES, ETC.
C'est le seul cahier de ce genre entièrement exécuté par ce célèbre maître.
COUVERTURES AVEC TITRES FRANÇAIS, ANGLAIS, ESPAGNOLS
Prix de l'album cartonné ou broché : 4 fr. 50 c.; colorié pour l'aquarelle, 7 fr.
16 c. de hauteur sur 22 de largeur

3897 — PAYSAGES PAR JACOTTET
PREMIER CAHIER FORMANT UN COURS COMPLET EN 24 MODÈLES, DEPUIS LES ÉLÉMENTS LES PLUS FACILES JUSQU'AUX PAYSAGES TERMINÉS ET AUX 2 CRAYONS
COUVERTURES AVEC TITRES FRANÇAIS, ANGLAIS, ESPAGNOLS
Prix de l'album cartonné ou broché : 4 fr. 50 c.; colorié pour l'aquarelle, 7 fr.
16 c. de hauteur sur 22 de largeur

3898 — SUJETS DE GENRE PAR F. GRENIER
PREMIER CAHIER FORMANT UN COURS COMPLET EN 24 MODÈLES, DEPUIS LES TRAITS LES PLUS FACILES JUSQU'AUX COMPOSITIONS ACHEVÉES
COUVERTURES AVEC TITRES FRANÇAIS, ANGLAIS, ESPAGNOLS
Prix de l'album cartonné ou broché : 4 fr. 50 c.; colorié pour l'aquarelle, 7 fr.
16 c. de hauteur sur 22 de largeur

3899 — FLEURS ET FRUITS PAR GROBON FRÈRES
PREMIER CAHIER FORMANT UN COURS COMPLET EN 24 MODÈLES, DEPUIS LES PREMIERS ÉLÉMENTS DE LA FEUILLE JUSQU'AUX BOUQUETS COMPOSÉS TABLEAUX DE FRUITS, ETC.
COUVERTURES AVEC TITRES FRANÇAIS, ANGLAIS, ESPAGNOLS
Prix de l'album cartonné ou broché : 4 fr. 50 c.; colorié pour l'aquarelle, 7 fr.
16 c. de hauteur sur 22 de largeur

CARTES GÉOGRAPHIQUES

ET

ATLAS

CARTES GÉOGRAPHIQUES

ET ATLAS

Nº D'ORDRE	TITRES DES CARTES GÉOGRAPHIQUES	NOMS DES		HAUTEUR	LARGEUR	PRIX EN	
		PEINTRES	GRAVURES			NOIR	COULEUR
				CENTIMÈT.		fr. c.	fr. c.
5900	**L'Espagne générale**, grande et belle carte imprimée sur deux feuilles grand-aigle, entourée et illustrée de trente-six vues des principales villes du royaume, dessinées d'après nature par Chapuy. Cette Carte est écrite en espagnol et dédiée à Sa Majesté la reine d'Espagne.	Dufour.	Simon.	58	89	» »	20 »
	ATLAS NATIONAL D'ESPAGNE						
	ÉCRIT EN ESPAGNOL ET IMPRIMÉ SUR GRAND-AIGLE VÉLIN						
5901	**Carte générale** d'Espagne et de Portugal	—	—	58	89	» »	1 50
5902	**L'Europe**	—	—	58	89	» »	1 50
5903	**L'Asie**	—	—	58	89	» »	1 50
5904	**L'Afrique**	—	—	58	89	» »	1 50
5905	**L'Amérique**	—	—	58	89	» »	1 50
5906	**L'Océanie**	—	—	58	89	» »	1 50
5907	**Hémisphère**	—	—	58	89	» »	1 50
5908	**Mappemonde**	—	—	58	89	» »	1 50
	LES PROVINCES D'ESPAGNE						
	IMPRIMÉES SUR GRAND-AIGLE VÉLIN ET ÉCRITES EN ESPAGNOL						
5909	**Aragon**	—	—	58	89	» »	1 50
5910	**Valence**	—	—	58	89	» »	1 50
5911	**Navarre**	—	—	58	89	» »	1 50
5912	**La nouvelle Castille**	—	—	58	89	» »	1 50
5913	**La vieille Castille**	—	—	58	89	» »	1 50
5914	**Andalousie**	—	—	58	89	» »	1 50
5915	**Royaumes de Léon et des Asturies**	—	—	58	89	» »	1 50
5916	**Murcie**	—	—	58	89	» »	1 50
5917	**Catalogne**	—	—	58	89	» »	1 50
5918	**Galice**	—	—	58	89	» »	1 50
5919	**Les îles Baléares**	—	—	58	89	» »	1 50
5920	**Estramadure**	—	—	58	89	» »	1 50
	NOUVEL ATLAS						
	DÉDIÉ AUX ÉCOLES DES COLONIES						
	ÉCRIT EN ESPAGNOL						
	Cet ouvrage est remarquable par sa brillante exécution et aussi par la grande exactitude de chacune des positions géographiques.						
	L'ouvrage complet, de 20 feuilles, relié, 6 fr. 50 c.						
5921	1. **Système solaire**	—	Dubuisson, Simon	26	36	» »	» »
5922	2. **Uranographie**	—	—	26	36	» »	» »
5923	3. **Hauteur des Montagnes, Fleuves**	—	—	26	36	» »	» »
5924	4. **Mappemonde**	—	—	26	36	» »	» »

— 114 —

N° D'ORDRE	TITRES DES CARTES GÉOGRAPHIQUES	NOMS DES PEINTRES	GRAVEURS	HAUTEUR	LARGEUR	PRIX EN NOIR	COULEUR
				centimèt.		fr. c.	fr. c.
5925	5. Europe.	Dufour.	Dubuisson, Sivon	26	56	» »	» »
5926	6. Asie.	—	—	26	56	» »	» »
5927	7. Afrique.	—	—	26	56	» »	» »
5928	8. Amérique du Nord.	—	—	26	56	» »	» »
5929	9. Amérique du Sud.	—	—	56	26	» »	» »
5930	10. Océanie.	—	—	56	26	» »	» »
5931	11. France.	—	—	26	56	» »	» »
5932	12. Espagne.	—	—	26	56	» »	» »
5933	13. Iles Britanniques.	—	—	56	26	» »	» »
5934	14. États-Unis.	—	—	56	26	» »	» »
5935	15. Mexique.	—	—	26	56	» »	» »
5936	16. Brésil.	—	—	26	56	» »	» »
5937	17. Chili et la Plata.	—	—	56	26	» »	» »
5938	18. Pérou.	—	—	56	26	» »	» »
5939	19. Colombie.	—	—	26	56	» »	» »
5940	20. Antilles.	—	—	26	56	» »	» »
5941	Carte de l'Ile de Cuba, gravée avec le plus grand soin et ornée d'une vue de la Havane et des plans de la Havane et de Porto-Rico.	Vuillemin.	Langevin.	62	92	» »	» »
5942	Carte de l'Amérique du Nord.	H. Brué.	H. Brué.	95	62	» »	4 »
5943	Carte de l'Amérique du Sud.	—	—	62	95	» »	4 »
5944	Carte des Antilles et de l'Amérique centrale.	—	—	62	95	» »	7 »
5945	Carte d'Asie.	—	—	62	95	» »	4 »
5946	Carte des États-Unis, du Canada, etc.	—	—	62	95	» »	7 »
5947	Carte du Mexique.	—	—	95	62	» »	7 »
5948	Carte d'Europe.	—	—	62	95	» »	4 »
5949	**Atlas espagnol.** Géographie moderne à l'usage des maisons d'éducation, composé de dix-huit cartes. Nouvelle édition. 1 vol. petit in-folio, papier vélin. Cartonné.	C. Picquet.	C. Picquet.	55	25	» »	7 »

DÉSIGNATION DES CARTES

1. Mapamundi.
2. América Setentrional.
3. Estados Unidos y Canada.
4. Mejico.
5. Islas Antillas.
6. Isla de Cuba.
7. América meridional.
8. Venezuela, Nueva-Granada, etc.
9. Perú y Bolivia.
10. Chili, Rio de la Plata, Paraguay, etc.
11. Brasil.
12. Europa.
13. España y Portugal.
14. Asia.
15. Africa.
16. Oceania.
17. Tabla de la longitud de los Rios.
18. Tabla de la altura de las montañas.

5950	**Atlas portugais.** Géographie moderne à l'usage des maisons d'éducation, composé de dix cartes. Nouvelle édition. 1 vol. petit in-folio, papier vélin. cartonné.			55	25	» »	6 »

DÉSIGNATION DES CARTES

1. Mapamundi.
2. Europa.
3. Hespanha Portugal.
4. Asia.
5. Africa.
6. América septentrional.
7. América meridional.
8. Brasil.
9. Oceania.
10. Rios. Montanhas e Valcoés do globo.

5951	**Atlas illustré**, destiné à l'enseignement de la géographie élémentaire. Quarante-huit cartes par MM. J.-C. Barbié du Bocage, A. Vuillemin, J.-B. Charles, V. Levasseur, T. Duvotenay, H. Dufour et H.-E. George. Cartonné, dos en toile, couverture marbrée, titre imprimé en or.	Divers Artistes.	Divers Artistes.			» »	6 50

NOMS DES QUARANTE-HUIT CARTES COMPOSANT CET ATLAS :

1. Tableau indiquant la hauteur des points les plus élevés des principales chaînes de montagnes.
2. Tableau indiquant la longueur des principaux fleuves et la hauteur de quelques chutes.
3. Tableau comparatif de la hauteur des principaux monuments.
4. Tableau uranographique et cosmographique.
5. Mappemonde en deux hémisphères.
6. Europe.
7. France. — Départements.
8. France. — Provinces.
9. Iles Britanniques.
10. Suède, Norwége et Danemark.
11. Russie d'Europe.
12. Allemagne, comprenant la Prusse et la Confédération germanique.
13. Empire d'Autriche.
14. Hollande et Belgique.
15. Suisse.
16. Italie.
17. Espagne et Portugal.

N° D'ORDRE	TITRES DES CARTES GÉOGRAPHIQUES		NOMS DES		HAUTEUR	LARGEUR	PRIX EN	
			PEINTRES	GRAVEURS			NOIR	COULEUR
					centimètr.		fr. c.	fr. c.
	18. Turquie d'Europe.	32. Antilles et Guatémala.						
	19. Asie.	33. Amérique méridionale.						
	20. Sibérie ou Russie d'Asie.	34. Colombie et Guyanes.						
	21. Asie ottomane ou Turquie d'Asie.	35. Brésil.						
	22. Perse, Hérat et Kaboul, Confédération des Beloutchis, principauté de Sindhi, et confédération des Seiks ou royaume de Lahore.	36. Monde connu des anciens. 37. Terre-Sainte. 38. Égypte, Phénicie et Palestine. 39. Grèce ancienne et ses colonies.						
	23. Indoustan, ou Indes en deçà du Gange, et Indes transgangétiques.	40. Empire d'Alexandre. 41. Empire romain.						
	24. Empire chinois et japonais.	42. Italie ancienne.						
	25. Océanie.	43. Espagne ancienne.						
	26. Afrique.	44. Gaule sous l'empire romain.						
	27. Algérie.	45. Europe au VI° siècle.						
	28. Égypte, Nubie et Abyssinie.	46. Empire de Charlemagne.						
	29. Amérique septentrionale.	47. Europe au X° siècle.						
	30. États-Unis.	48. Empire français en 1815.						
	31. Mexique.							
	Dimension de cet atlas.				28	35	» »	» »
3952	**Géographie générale**, atlas illustré en dix cartes, dressées sous la direction de M. Barbié du Bocage. Cartonné.				28	35	» »	1 75
	Tableau uranographique et cosmographique.	Amérique septentrionale.						
	Mappemonde en deux hémisphères.	Amérique méridionale.						
	Europe.	France en 86 départements avec un plan de Paris, comprenant les fortifications.						
	Asie.							
	Océanie.	France par provinces, avec un plan de Paris à l'époque de 1789.						
	Afrique.							
3953	**Géographie ancienne**, atlas illustré en dix cartes dressées par M. H. Dufour. Cartonné.				28	35	» »	1 75
	Cet atlas, qui fait suite à la géographie générale, contient :							
	Le Monde connu des anciens.	L'Empire romain.						
	La Terre-Sainte.	L'Italie ancienne.						
	Égypte, Phénicie et Palestine.	L'Espagne ancienne.						
	La Grèce ancienne et ses colonies.	La Gaule sous l'Empire romain.						
	L'Empire d'Alexandre.	L'Empire de Charlemagne.						
3954	**Planisphère illustré**, présentant la description géographique des parties connues de la terre, indiquant l'époque des grandes découvertes et le nom des navigateurs; les colonies des diverses nations, ainsi que le parcours des bateaux à vapeur; l'époque du départ, la durée du trajet.		VEILLEMIN.	LANGEVIN.	81	17	» »	5 »

MODÈLES D'ÉCRITURE

TABLEAUX ÉLÉMENTAIRES ET SYNOPTIQUES

DES ARTS ET DES SCIENCES

TROPHÉES ET ATTRIBUTS — VIGNOLE ET OUVRAGES D'ARCHITECTURE

MEUBLES, SIÉGES ET TENTURES

MODÈLES D'ÉCRITURE

TABLEAUX ÉLÉMENTAIRES ET SYNOPTIQUES
DES ARTS ET DES SCIENCES

TROPHÉES ET ATTRIBUTS — VIGNOLE ET OUVRAGES D'ARCHITECTURE

Meubles, Siéges et Tentures

Nos D'ORDRE	DÉSIGNATION DES TITRES	HAUTEUR	LARGEUR	PRIX DES	
				NOIR	COULEUR
		CENTIMÈTRES		fr. c.	fr. c.
	MODÈLES D'ÉCRITURE				
5955	**Nuevos Modelos de Letra inglesa y francesa**; **Letra tipográfica proporcionada, Letra con adornos y góticas, Cifras de dos letras**; grabados por Doucin. Un cahier.	14	27	3 50	» »
5956	**Elementos de Letra inglesa y redonda**; grabados por Doucin. Un cahier.	9	22	2 »	» »
	Nota. — Ces deux cahiers, les plus nouveaux en ce genre, sont surtout remarquables par leur belle exécution. On n'a jamais publié de cahiers d'écriture d'un ensemble plus satisfaisant, où les exemples soient plus variés, les caractères plus riches, la gravure plus finement exécutée.				
5957	**Maximes morales**. Cahier contenant trente-six modèles en anglaise, par Depetitepierre; gravés par Lansraux. Un cahier.	10	23	1 »	» »
5958	**Choix de quatrains**. Cahier de vingt-quatre modèles en anglaise, par Triolet. Un cahier.	10	25	» 50	» »
5959	**Arithmétique**. Cahier de trente-deux modèles en anglaise indiquant les principes de l'arithmétique, depuis l'addition jusqu'à la division, les fractions, etc., par Rivet; gravés par Lansraux. Un cahier.	11	29	1 »	» »
5960	**Sentences**. Quarante modèles d'écriture anglaise, ronde et gothique; gravés par Lansraux. Un cahier.	7	21	» 60	» »
5961	**Les Participes à la portée de tout le monde**, mis en modèles d'écriture par Depetitepierre; contenant dix-huit modèles d'anglaise, gravés par Lansraux. Un cahier.	9	22	» 50	» »
5962	**Nouvelle Calligraphie à l'usage des jeunes élèves**, contenant vingt-cinq modèles d'anglaise, ronde et gothique, gravés par Lansraux. Un cahier	9	25	» 75	» »
	TABLEAUX ÉLÉMENTAIRES ET SYNOPTIQUES DES ARTS ET DES SCIENCES				
5963	**Races et Costumes des peuples des cinq parties du monde** (hommes).	45	60	1 25	1 50
5964	**Races et Costumes** (femmes).	45	60	1 25	1 50
5965	**Principaux grands hommes de tous les pays et de tous les siècles**, avec notice historique.	45	60	1 25	1 50

N° D'ORDRE	DÉSIGNATION DES TITRES	HAUTEUR	LARGEUR	PRIX EN NOIR	PRIX EN COULEUR
		CENTIMÈTRES.		fr. c.	fr. c.
5966	**Ordres religieux** (costumes d'hommes). Tableau historique d'après le père Hélyot; costumes et notices sur les maisons et les ordres religieux de France.	45	60	1 25	1 50
5967	**Ordres religieux** (costumes de femmes).	45	60	1 25	1 50
5968	**Les Monarques français**, par ordre chronologique. Tableau avec notice (imprimé en chromo-lithographie et rehaussé d'or).	45	60	» »	4 »
5969	**Les Reines de France**. Tableau faisant pendant au précédent.	45	60	1 25	2 »
5970	**Tableau synoptique des Papes**, depuis saint Pierre jusqu'à Pie IX, avec les dates d'avénement et de mort.	45	60	1 50	» »
5971	**Tableau comparatif de la hauteur des montagnes**, de la longueur du cours des fleuves et de l'élévation des principales chutes d'eau dans les cinq parties du monde.	45	60	» »	1 25
5972	**Tableau comparatif de la hauteur des principaux monuments**, donnant les détails exacts de leur élévation et la date de leur construction.	45	60	1 25	1 50
5973	**Pavillons et Cocardes des cinq parties du monde**.	45	60	» »	1 50
5974	**Pavillons des principaux États du globe**. Tableau dressé par Courtin et Vuillemin.	45	60	» »	2 »
5975	**Tableau de l'Enseignement des Poids et Mesures**, avec toutes les indications et méthodes des réductions des mesures anciennes et nouvelles.	45	60	1 25	1 50
5976	**Tableau de Menuiserie**, à l'usage des entrepreneurs et des propriétaires, avec notice explicative.	45	60	1 25	» »
5977	**Tableau élémentaire de la Charpenterie**, à l'usage des entrepreneurs de bâtiments et des ouvriers, avec notice explicative.	45	60	1 25	» »
5978	**Tableau du Constructeur d'escaliers en charpente et menuiserie**, présentant la solution des problèmes les plus difficiles de construction d'escaliers intérieurs.	45	60	1 25	1 50
5979	**Tableau de Serrurerie et Quincaillerie**, à l'usage des ouvriers, entrepreneurs et propriétaires.	45	60	1 25	» »
5980	**Vaisseau-École n° 1**, sur teinte. Vaisseau de premier rang en calme, vu par tribord, pour l'étude des mâts et vergues, gréements, dimensions principales, par Morel-Fatio.	45	60	1 50	» »
5981	**Vaisseau-École n° 2**, sur teinte. Vaisseau de premier rang à la voile au plus près, les amures à bâbord, pour l'étude de la voilure et des œuvres courantes, par Morel-Fatio.	45	60	1 50	» »
5982	**Vaisseau-École n° 3**, sur teinte. Coupe et arrimage d'un vaisseau de premier rang de 120 canons, par Morel-Fatio.	45	60	1 50	» »
5983	**Tableau des Proportions du corps humain**, à l'usage des artistes. Construction géométrique, écorché, ostéologie, raccourcis, etc.	45	60	1 25	1 50
5984	**Boucherie**. Tableau donnant la division des catégories, suivant les ordonnances de police, des renseignements sur chaque morceau, le rapport des poids métriques actuels avec les anciens poids et le calcul du poids de la viande d'après les taxes périodiques.	45	60	» »	1 25
5985	**Champignons**. Comestibles suspects, vénéneux. Nouveau tableau en chromo-lithographie.	45	60	» »	2 »
5986	**Art héraldique**. Tableau des éléments généraux, du blason et armoiries.	45	60	» »	2 50

TROPHÉES — ATTRIBUTS
POUR L'ORNEMENTATION DES PANNEAUX
A L'USAGE DES ARTISTES DÉCORATEURS
LITHOGRAPHIÉS A DEUX TEINTES PAR CAROT

5987	**La Pêche fluviale**.	66	50	2 »	7 »
5988	**La Chasse à tir**.	66	50	2 »	7 »
5989	**La Chasse à courre**.	66	50	2 »	7 »
5990	**La Pêche maritime**.	66	50	2 »	7 »
5991	**Armes de chevalerie**.	66	50	2 »	7 »
5992	**Armes** (siècle de Louis XIII).	66	50	2 »	7 »
5993	**Horticulture**.	66	50	2 »	7 »
5994	**Agriculture**.	66	50	2 »	7 »

CETTE SUITE SE CONTINUE

N° D'ORDRE	DÉSIGNATION DES TITRES	HAUTEUR	LARGEUR	PRIX EN NOIR	PRIX EN COULEUR
		CENTIMÈTRES		fr. c.	fr. c.

VIGNOLE ET OUVRAGES D'ARCHITECTURE

3995	**Vignole, ou Études d'Architecture.** Dessiné sur l'édition originale de Jacques Barrozio de Vignole par Eudes, architecte; gravé par Hibon. Quarante-quatre planches avec texte, contenant un tracé des cinq ordres. Grand in-4 jésus. Le volume..	»	»	4 »	» »
3996	**El Vignolas de los Propietarios, ó los cinco Ordenes de Arquitectura segun** J. Barrozio de Vignolas, por Moisy padre; seguido de la carpinteriá, el madaraje y la cerrajeriá, por Thiollet hijo. Le volume.	»	»	5 »	» »
3997	**Règle des cinq Ordres d'architecture et des premiers éléments de construction.** Ouvrage composé de cinquante-quatre planches et seize pages de texte; dessiné par Thierry et gravé par Guignet. Le volume.	»	»	6 75	» »

LE MONITEUR DES ARCHITECTES
REVUE DE L'ART ANCIEN ET MODERNE

Journal paraissant six fois par année et publiant 72 Planches et 150 pages de texte

PRIX DE L'ABONNEMENT
Un an, 25 fr.; — Six mois, 13 fr.; — Un numéro, 5 fr.

3998		»	»	» »	» »

Le Moniteur des Architectes en est à sa onzième année et compte quarante volumes ou livraisons de publiés.

MEUBLES, SIÉGES ET TENTURES

LE GARDE-MEUBLE
JOURNAL D'AMEUBLEMENT. DESSINÉ PAR D. GUILMARD

Cette publication paraît tous les deux mois. — Six livraisons par an

Chaque livraison se compose de 9 planches, divisée en trois catégories, soit : 3 planches de *Meubles*, 3 planches de *Siéges* et 3 planches de *Tentures*.

DIMENSION : 36 CENTIMÈTRES DE HAUTEUR, 28 CENTIMÈTRES DE LARGEUR

PRIX DE L'ABONNEMENT
EN NOIR : un an, 22 fr. 50 c.; six mois, 11 fr. 25 c. — EN COULEUR : un an, 36 fr.; six mois, 18 fr.
Chaque feuille séparée, en noir, 50 c.; en couleur, 80 c.

3999		»	»	» »	» »

LE PETIT GARDE-MEUBLE
PETITS ALBUMS DE POCHE

CONTENANT TRENTE-DEUX PLANCHES DE SIÉGES, DE TENTURES OU DE MEUBLES

Prix de chaque Album : en noir, 5 fr.; en couleur, 6 fr.

4000	Le petit Garde-Meuble. — N° 1............ **SIÉGES ET TENTURES.**	»	»	» »	» »
4001	Le petit Garde-Meuble. — N° 2............ **MEUBLES.**	»	»	» »	» »
4002	Le petit Garde-Meuble. — N° 3............ **TENTURES.**	»	»	» »	» »
4003	Le petit Garde-Meuble. — N° 4............ **SIÉGES.**	»	»	» »	» »
4004	Le petit Garde-Meuble. — N° 5............ **TENTURES.**	»	»	» »	» »
4005	Le petit Garde-Meuble. — N° 6............ **MEUBLES.**	»	»	» »	» »
4006	Le petit Garde-Meuble. — N° 7............ **SIÉGES.**	»	»	» »	» »

Dimension : 9 cent. de hauteur sur 14 de largeur.

CHEMINS DE LA CROIX

SUJETS DITS ORDINAIRES

DENTELLES — SURPRISES

CHEMINS DE LA CROIX

SUJETS DITS ORDINAIRES

DENTELLES — SURPRISES

N° D'ORDRE	DÉSIGNATION DES TITRES	HAUTEUR	LARGEUR	PRIX EN NOIR	COULEUR
		CENTIMÈTRES.		fr. c.	fr. c.
	CHEMINS DE LA CROIX				
	COLLECTION DE QUATORZE GRANDES LITHOGRAPHIES REPRÉSENTANT LES QUATORZE STATIONS DU CHEMIN DE LA CROIX AVEC TITRES FRANÇAIS ET ESPAGNOL LITHOGRAPHIÉES D'APRÈS O. TASSAERT				
4007	1re Station. — **Jésus condamné à mort.**				
4008	2me Station. — **Jésus est chargé de sa croix.**				
4009	3me Station. — **Jésus tombe sous le poids de sa croix.**				
4010	4me Station. — **Jésus rencontre Marie, sa mère.**				
4011	5me Station. — **Jésus reçoit l'aide de Simon le Cyrénéen.**				
4012	6me Station. — **Une femme pieuse essuie la face de Jésus-Christ.**				
4013	7me Station. — **Jésus tombe la seconde fois.**				
4014	8me Station. — **Jésus console les filles d'Israël qui le suivent.**				
4015	9me Station. — **Jésus tombe la troisième fois.**				
4016	10me Station. — **Jésus est dépouillé de ses vêtements.**				
4017	11me Station. — **Jésus est attaché à la croix.**				
4018	12me Station. — **Jésus meurt sur la croix.**				
4019	13me Station. — **Jésus est détaché de la croix.**				
4020	14me Station. — **Jésus est mis dans le sépulcre.**				
	La collection complète.	54	72	30 »	60 »
4021	**CHEMIN DE LA CROIX DIT LA PASSION** LITHOGRAPHIÉ AVEC LE PLUS GRAND SOIN D'APRÈS ED. WATTIER				
	La collection des 14 planches.	42	64	25 »	50 »
4022	**CHEMIN DE LA CROIX DIT VIA CRUCIS** LITHOGRAPHIÉ PAR DIVERS ARTISTES				
	La collection des 14 planches.	32	64	15 »	30 »

N° D'ORDRE	DÉSIGNATION DES TITRES	HAUTEUR	LARGEUR	PRIX EN NOIR	COULEUR
		CENTIMÈTRES.		fr. c.	fr. c.
4023	**CHEMIN DE LA CROIX** LITHOGRAPHIÉ PAR GEBHARDT La collection des 14 planches.	42	65	20 »	56 »
4024	**CHEMIN DE LA CROIX** LITHOGRAPHIÉ PAR LLANTA La collection des 14 planches.	50	44	8 »	16 »
4025	**CHEMIN DE CROIX DIT MOYEN CHEMIN DE CROIX** LITHOGRAPHIÉ D'APRÈS LES MODÈLES D'ITALIE La collection des 14 planches.	25	35	6 »	12 »
4026	**CHEMIN DE CROIX DIT LE CALVAIRE** LITHOGRAPHIÉ D'APRÈS O. TASSAERT La collection des 14 planches.	21	51	5 »	10 »
4027	**PETIT CHEMIN DE CROIX** EN HAUTEUR LITHOGRAPHIÉ PAR VICTOR La collection des 14 planches.	27	21	4 »	8 »

SUJETS DITS ORDINAIRES
ou
IMAGERIE, DÉCOUPURES, ETC., DANS LE BON MARCHÉ

(On peut diviser l'Imagerie en deux catégories : Sainteté et Histoire.)

COLLECTION
DE
500 SUJETS, SAINTS ET SAINTES DIFFÉRENTS
EN BUSTE ET EN PIED, TITRE ET GOUT ESPAGNOL

TELS QUE

Nuestra Señora del Carmen.	Santa Rita de Cassia.
Nuestra Señora del Rosario.	Nuestra Señora del Buen Socorro.
Nuestra Señora del Pilar.	Nuestra Señora de la Purisima.
Nuestra Señora de Guadalupe.	Nuestra Señora de las Angustias, patrona de Granada.
Nuestra Señora de la Merced.	
Santiago, apostol, patron de España.	San Ignaco de Loyola.
San Juan Batista.	San Antonio de Padua.
San José.	Santa Rosa de Lima.
San Pedro	Nuestra Señora de los desamparados.
San Raphaël.	Nuestra Señora de Monserrate.
San Ramon Nonato.	Etc., etc.

N° 4028 — Chaque cent de feuilles. 50 | 20 | 15 » | 25 »

N° D'ORDRE	DÉSIGNATION DES TITRES	HAUTEUR	LARGEUR	PRIX EN NOIR	COULEUR
		CENTIMÈTRES.		fr. c.	fr. c.
4029	**SUJETS D'HISTOIRE ET BATAILLES** 4 ET 6 SUJETS DIFFÉRENTS A LA COLLECTION				

Sujets à 4 à la collection.

- Esmeralda et Phébus............... 4 sujets.
- Estelle et Némorin................ 4 —
- Guillaume Tell.................... 4 —
- Mathilde et Malek-Adel............ 4 —
- Paul et Virginie.................. 4 —
- Moïse sauvé des eaux.............. 6 —
- Joseph vendu par ses frères....... 4 —
- Télémaque........................ 4 —
- La Vie du Soldat................. 4 —
- La Tour d'Auvergne, premier Grenadier de France........................ 4 —
- Charles VII et Agnès Sorel........ 4 —
- Gil Blas de Santillane............ 4 —
- Gonzalve de Cordoue et Zuléma..... 4 —
- Don Juan et Haïdé................. 4 —
- Henri IV et Gabrielle d'Estrées... 4 —
- L'Enfant prodigue................. 4 —
- Robin des Bois.................... 4 —
- Don Quichotte..................... 4 —
- Mazaniello, le Pêcheur napolitain. 4 —
- Le Postillon de Longjumeau........ 4 —
- Figaro ou le Barbier de Séville... 4 —
- Atala et Chactas.................. 4 —
- Sainte Philomène.................. 4 —

Sujets à 2 à la collection.

- Le Bon Père et la Bonne Mère...... 2 —
- Le Départ et le Retour du Marin... 2 —
- Le Départ et le Retour du Pêcheur. 2 —
- Le Départ et le Retour de la Chasse. 2 —
- Le Départ du Conscrit et le Retour du Soldat. 2 —
- Le Mauvais Riche et la Leçon d'humanité. 2 —
- Le Départ et le Retour du jeune Tobie. 2 —
- La Prière du Matin et la Visite du Curé. 2 —
- Les Voyageurs écossais et les Artistes en Suisse. 2 —
- Une Partie de Bonchets et les Bulles de Savon. 2 —
- La Consultation et les Remerciments. 2 —
- Arrestation et Adieux de Charles Ier à ses enfants. 2 —

Histoire à 2, 4 et 6 à la collection.

- La Mort du Juste et du Pécheur........ 2 sujets.
- Fernand Cortès....................... 6 —
- Esther............................... 6 —
- Enée et Didon........................ 4 —
- Le Cid............................... 4 —
- Ivanhoé.............................. 4 —
- La Castille L'Amérique
- Venise Ceylan en hauteur... 6 —
- L'Andalousie La Géorgie
- Mazeppa............................. 6 —
- Geneviève de Brabant................ 4 —
- Sujets bibliques.................... 6 —
- Jérusalem délivrée.................. 6 —
- Révolution de Février 1848.......... 6 —
- Le Bon Pasteur, épisodes de la mort de Mgr Affre, archevêque de Paris.... 4 —
- Les Incas........................... 6 —
- Saint Jean-Baptiste................. 4 —
- Alcibiade........................... 4 —
- Marie Stuart........................ 4 —
- Diane de Poitiers................... 2 —
- Othello............................. 6 —
- Jeanne d'Arc........................ 4 —
- Robinson Crusoé..................... 4 —
- La Vallière et Louis XIV............ 4 —
- Héloïse et Abeilard................. 4 —
- Christophe Colomb................... 4 —
- La Tour de Nesle.................... 4 —
- Wagram.............................. 1 —
- Essling............................. 1 —
- Friedland........................... 1 —
- Marengo............................. 1 —
- Austerlitz.......................... 1 —
- Arcole.............................. 1 —
- Ratisbonne.......................... 1 —
- Waterloo............................ 1 —
- Moscowa............................. 1 —
- Eylau............................... 1 —
- Alma................................ 1 —
- Inkermann........................... 1 —

NOTA. — Tous ces sujets sont du même format.

	Chaque cent de feuilles........	20	30	15 »	25 »

IMAGES DÉCOUPÉES
DITES DENTELLES

Il existe une très-grande variété de vignettes découpées en dentelles, de tous genres et de tous prix ; environ 1,500 différentes. Images noires et en couleur, entourages en or, en argent et en chromo, depuis 25 cent. la douzaine, en noir, jusqu'à 2 fr. la douzaine, et depuis 75 cent. la douzaine, en couleur, jusqu'à 6 fr. la douzaine.

CES IMAGES SONT POUR METTRE DANS LES LIVRES DE PRIÈRES ET REPRÉSENTENT DES SAINTS, SAINTES, CHRISTS VIERGES, ALLÉGORIES ET EMBLÈMES DIVERS

Il est impossible de donner la nomenclature de cet article, qui demanderait beaucoup trop de détails.

4030

4051

FLEURS SYMBOLIQUES RELIGIEUSES
DITES SURPRISES

Environ 4 ou 6 douzaines différentes, depuis 2 francs jusqu'à 6 francs la douzaine.

www.ingramcontent.com/pod-product-compliance
Lightning Source LLC
Chambersburg PA
CBHW071554220526
45469CB00003B/1015